廣東爆谷

小克歌詞 壹 ── 壹佰 · 下集

小克 著

序

————

林夕

我是先看到小克的《偽科學鑑證》漫畫系列，然後才聽見他的歌詞。沒接觸過他的漫畫，值得去補課，已經看過的，更應該有一種好奇心：小克歌詞會不會很有漫畫感？會不會是從他創建的漫畫世界，延伸出與別不同的文字領域？創作漫畫跟寫歌詞有何不同？

我知道我知道，這問題問得很直線，可能很膚淺，因為人家問我寫專欄與歌詞有何關係時，也回答得很不耐煩。未經小克本人同意，我想，最接近真相的答案，也必然是：不同創作方式，可以有關連，也可以沒有，有沒有關也沒關係。去到某一個高度，種種文化形式都有其共通處，而最值得我們欣賞研究解剖的，是創作者的腦袋。

小克的腦袋，就讓我們用他的歌詞，來做一個真科學的鑑證吧。

寫歌詞的，有時候要奉命行事，即使沒有監製歌手唱片公司的意見在先，也有旋律這金鋼圈壓頭上，未必就能反映真人本尊百分百真面目，總是在或大或小的框架中，盡量活出自己的個性。不過，一兩三四十首還有被逼整形的可能，寫到第一百二百，真人就不能不露相，見詞如見人。不信？詞迷大概都玩過一個遊戲，新歌一出，猜是誰寫的，誰會從角度這筆法去寫這件事，最後八九不離十，中。

小克歌詞集已經出到第二集，一百首，足夠我們鑑證這個神奇腦袋都在想什麼了。這詞集名叫《廣東爆谷》，不忘帶上廣東兩字出街，分明為撐廣東文化而起。

守護香港文化愛護廣東歌，各人做好自己是向前看，而出版歌詞集，是為了毋忘歷史，把夠好的成果記錄在案，應該分頭行事。

　　為什麼要出歌詞集？

　　一，網上搜集回來的，多有錯漏，難得作者本人有耐心逐字認證，是珍稀藏本。

　　二，歌詞用來看，脫下了音樂與嗓音的外衣，還原為純文字，聽眾變為讀者，可以訓練自己撤除「我見」「我執」——之前被唱出來的版本洗腦，光看文字，就如把印象重設，或許會分析自己了解自己是如何感受世界。拿著詞集看看看，看看感動能否如初？有些勾引你眼淚的地方，究竟是因為歌手的喉嚨丹田與知名度，抑或來自文字本身的力量？

　　三，即使認為本地文化或者文學值得一挺，有心人也只記得用小說現代詩做後盾，只有別有用心人，才會想起廣東歌詞也是有血有肉的擋箭牌。除了不知何來的成見，我有合理理由懷疑，歌詞一般只能聽，詩呢，印在書上，總覺得更有營養、更文學，更適合做文化的證據，可見實體書依然無可取代。而且，往後若再遇上粗心大意的路人，不小心聽到一兩句就妄言歌詞垃圾，廣東歌護法大可點點頭，在心裡面問候一下，還可以搬出夠份量的歌詞集，跟對方說：「不如你看完了再說，沒研究就沒資格發言，你說呢？」多爽啊。

　　當然，還有，歌若沒有被打起來的，作者一番心血，寫了就只是寫了，如石沉大海，寫得再好，也只能打中作者的心。我見過太多人評論詞人，抓住一兩根指頭做文章，連腦門都沒觸摸到，比閉門審訊更不公平，只有收錄成集，詞人才能有個完整面貌見人。

小克這本詞集，還有異樣可觀處。

附錄一批真正石沉大海的作品，還作者一個心願、滿足詞迷的好奇心之外，也可以研究因種種神秘原因被打壓被消失的作品，對比一下成功面世的，有什麼分別，猜猜夭折的理由，不只理解這行業的心酸，多多少少也能窺見，在香港文化土壤中，有什麼奇葩是還沒結果已凋零的。

歌詞有許多修訂案，一改二改三改，有些改過果然重生，有時越改越沒有生命。小克在這本詞集裡把一些初稿二稿出街版本並列，又滿足了我們驗屍解剖的癮，改了，或是被改了，有沒有更好更壞，由讀者自行評價，作者也有機會翻案。

最有趣的是小克會為自己作品搞獨家解密：到底寫什麼？何以這樣寫？寫的時候在想什麼？有沒有被誤解？反應不似預期，他又有何反應？我若有機會出歌詞集，也許可以仿效小克的做法，歌詞的 making of，不但是歌詞教材，八卦素材，也可以令我們更了解歌詞的本質。例如《狗恩歌》，把跟監製的溝通足本呈現，為什麼愛貓的小克這次要寫狗，無論阿貓阿狗，也看得津津有味。看過《張氏情歌》那段長篇補白，以後你可能會更懂得用心去解讀歌詞，珍惜作者的心血，自己也更懂得同理心。

《廣東爆谷——小克歌詞 壹至壹佰》上下集，不只是一份本地文化檔案，附加的創作過程實錄，千言萬語一句到尾：填詞呢份工好惡打又好好玩㗎。

目錄

第一章 ┃ 正式發佈作品

第一章

正式發佈作品

寫於｜ *2011 / 06*
曲｜Anthony Galatis / Mark Frisch Alexander Bard
詞｜小克　編｜舒文　唱｜容祖兒

瘟

第一稿（定稿）：

A1
忍　忍得到的不是氣
氣再灌上心快死
四處有醋香撲鼻

A2
吵　吵嘴等於不服氣
勞氣哪會有一世紀
忘記我故意的責備

B1
發　最大脾氣　耗盡元氣
事後又在呵護你
最沒情理　最合情理
是夜別亂揮白旗
啦啦啦啦啦啦啦啦
啦啦啦啦啦啦啦啦
啦啦啦啦啦啦啦啦
啦啦啦啦

A3
瘟　瘟癦今天依附我
我要咬你不要阻
你要當我醫肚餓

B2
發　最大脾氣　耗盡元氣
事後又肉緊待你
最沒情理　最合情理
就近蜜月的限期
啦啦啦啦啦啦啦啦
啦啦啦啦啦啦啦啦
啦啦啦啦啦啦啦啦
啦啦啦啦

A4
薑　瘟薑今天不是我
我要哄你偏要躲
我要企你偏要坐

B3
愛　過份圓滿　過份甜美
電視劇內的悶戲
最沒常理　最沒道理
就是現實的傳奇
你　切勿忘記　切勿嫌棄
浪漫就在生活裡
這份情趣　這份淘氣
知彼方可得知己

歡迎光臨《廣東爆谷》下集，好，廢話少說，繼續！

是咁的：聾貓精品店剛巧位於英皇集團中心的對面（現已結業），聞說，容祖兒間唔時會來巡舖光顧。以此推斷，她應該喜歡我的所謂「鬼馬」歌詞，才會找我寫這一首《瘟》。《瘟》原本是首叫 Voodoo Eyes 的英文歌（但我不知是誰唱，在網上找不到資料），我聽了一次之後隱約感到容祖兒想「鬼馬」，而不知何故我腦中突然湧出一個廣東區域獨有的形容詞——「瘟薑」。

我曾於二〇〇七年寫過兩篇關於「瘟薑」的漫畫（詳見《偽科學鑑證3之心上人》p.114 - p.117），裡面的描寫幾乎都是本人親身經歷⋯⋯我從來堅持我手寫我心，在創作裡盡量坦白，這次更是冒著生命危險去披露真相——那嚿「瘟薑」，正是我當時的女友。終於，當事人看過漫畫後竟然暫停瘟瘤，打從內心發出一種在得到極度重視後的滿意笑容，更周遭轉發給朋友共賞，完全不覺得自己有問題，而我在漫畫中暗藏的「申訴」當然亦徒勞無功。未幾，我便跟她分手了。

原曲一聽，我就突然想起那個她，那片「瘟薑」。當然我並無意要把她的性格再一次融入創作，純粹想借題發揮。於是發了個電郵給祖兒：「如果寫『瘟瘤』好嗎？歌名一個字『瘟』，但祖兒你係咪不常瘟呢？」十分鐘後祖兒回郵：「唔係喎，我係一嚿瘟薑！」啊！咁你鍾意就得！開筆！

每遇到這種以一個單音來開首的旋律，撰詞時還是用單一個中文字去開章為妙，要不然句子被太早斬斷，一聽便覺突兀。而綜觀先例，詞人大都會這樣落筆，例如《不怕寂寞》（張國榮唱）的第一句：「我 再也不會怕寂寞」；又例如《最愛的你》（譚詠麟唱）第一句：「星 猶如天空的小斑點」；再例如《男人最痛》（許志安唱）的第一句：「心 突然的隱隱痛」。無論「我」、「星」或「心」，首字都為一個獨立名詞／個體，這似乎是最安全的寫法，也算是筆耕 common sense 吧！試想想，《男人最痛》首句若寫成：「心 內何以隱隱痛」，「心」和「內」被拆開，聽眾定會覺突兀吧？

這歌的英文原詞 A1 第一句是「Take, take another look and see...」，第一個音為「m」，要填粵語版，理應植入粵音第一聲，例如「他」或「心」之類。但因為唱 demo 的歌者把那個「take」字唱成一個「r~m」的滑音——「Ta~ke」，先入為主之故，填詞時便只想到要用粵音第二聲「高上」。我再想想這首歌的歌名，理應是一首關於情侶「吵嘴」的

歌吧？便聯想有關於「吵嘴」的第二聲單字，才想出「忍」、「吵」和「瘟」去為 A1、A2 及 A3 開段。於是，原本這首歌有權以第一聲，例如「他」（名詞）去開筆，最後全變成動詞或形容詞。唯一例外是 A4——「薑 瘟薑今天不是我」。我躊躇過，究竟這最後一段 verse 應該是「瘟 瘟薑今天不是我」，還是「薑 瘟薑今天不是我」？其實在技術層面而言，兩者皆可，但想到這最後一段 verse 其實是一個小轉折——今次瘟的終於不是我而是你！那就不如跟著歌詞的情緒轉一個取向，變回一個名詞（薑），也變回第一聲，這樣歌者演繹起來，也許突然會有種截然不同的感受？可惜，這個小心思，我忘了跟祖兒解說，因此她唱出來那個「薑」字依然是個「r～m」的滑音（當然這個無傷大雅）。

另一個技術分享：每逢遇上一句旋律的尾音跟下句的首音相同，詞人大都直覺地運用「頂真」。例如先前提過的《不怕寂寞》A1 頭幾句：「f f-f-s-f-f-m-m m-m-f-m-m-r-r r-r-m-r-d」，詞人填上：「我 再也不會怕寂寞 寂寞已用一把鎖 鎖走真的我」。這種旋律排句不是時常遇到，但偶爾遇到而文字內容又許可的話，詞人大都如飛蛾撲火，甘願用文字上的「頂真」去和應旋律上的「頂真」。對，其實旋律也有它的「語法」和「修辭」。有次跟陳輝陽閒聊，他說旋律其實有「語法」，

旋律的語法寫得對，歌詞和文字的語法也自然容易對上。此乃「藝術本無別」之玄妙！所以作曲填詞，好應該各守本份。但現今大都是「先曲後詞」，所以詞人其實處於一個被動位置。說回來，此曲我也自然然地用上「頂真法」：「忍 忍得到的不是氣 氣再灌上心快死」等等，但下句音變，無法完全頂到尾。

分段方面，由於旋律結構只是簡單的兩段 verse 一段 chorus，兩段 chorus 還要有一半是「啦啦啦啦啦啦啦啦」到尾，所以寫法不宜複雜，應盡量簡簡單單說一種態度便可，並要為那兩段「啦啦啦啦啦啦啦啦」建立好情緒，因為「啦啦啦啦啦啦啦啦」雖在文字上無意思，但對歌者來說，其實是種態度表達。我在 B1 和 B2 的「啦啦啦啦啦啦啦啦」之前分別用了兩句：「是夜別亂揮白旗」及「就近蜜月的限期」去為各自的「啦啦啦啦啦啦啦啦」賦上不太一樣的感覺——前者帶有挑逗、俏皮；後者則有丁點揭穿真相後的幽默和悲涼。

歌寫好後黃偉文致電訓話：「整體無問題呀，寫得幾好呀，但係你有時唔可以因為好想寫某一個題材而忽略旋律本身的感覺，呢首歌其實唔算太適合寫『瘟瘟』；又好似上次首《星圖》，明明 demo 帶點性感神秘，你又寫咗其他嘢；仲有首周國賢都係咁（我猜他說的是《有時》），要多啲注意音樂俾你嘅感

覺同歌詞題材嘅配合。」又學到嘢，雖然今次我不完全認同。第一，詞人對旋律的感覺，及其後選擇題材的直覺，皆極度主觀，各人有異；第二，大部份 demo 都只突出旋律，還未編曲，而編曲其實非常重要，編曲人收到歌詞後，會利用樂器編排去配合歌詞的內容和情緒。例如此曲，舒文後來為全曲加了一個鼓，加重了節奏感之餘，其實亦加重了那份「瘟瘡」的嚴重性，同時衍生出幽默感。又例如《有時》的派台版與「White Version」相比，已是兩種截然不同的情緒。所以，創作人最需要相信的，是自己的第一個直覺。

寫於｜ 2011/ 08
曲｜張繼聰 / Jerald　詞｜梁栢堅 / 小克　編｜Jerald　唱｜張繼聰

宇宙搖籃曲

第一稿（定稿）：

A1
仰夜空　攜手看滿天星宿
如常一刻　延綿過去跟以後
看著鐘　時日如凝結的演奏
唯生死法則照舊

B1
也許　孩童眼睛可以望透
無限個春秋
無遺裡　漆黑與白晝
全面接通腦図的樞紐

C1
宇宙曲　手牽手
各物種　都享有
過後世界　後人若聽到
安穩的永久
這夜曲　哼一首
璨爛中　多剔透
今晚之後　要明白不須急於佔有
怎麼還要爭鬥

D
多得這搖籃裡的手按住那　年華裡傷口
從微細掌心散射那　瀰漫愛與光的新出口

C2
宇宙曲　手牽手
各物種　都享有
過後世界　後人若聽到
安穩的永久
這夜曲　哼一首
璨爛中　多剔透
今晚之後　要明白不須急於佔有
紛爭劇鬥

E
虛空有沒有沒有沒有沒有
葵花籽裡陽光一縷
盡有盡有世間所有
有否　沒有是否

C3
一刻永久　手牽手
各物種 ·都不朽
過後世界　後人若聽到
請伸出兩手
這夜曲　哼一首
醞釀中　胚胎飄浮
今晚之後　要明白不須急於佔有
怎麼還要爭鬥

A2

仰夜空　瞳孔裡滿天星宿
明眸水晶　長存過去跟以後

張繼聰這張《5+》EP，五首歌的內容，其實我們沒預先溝通過。或者應該說，都是我們平日閒聊時早就溝通好的所謂「New Age」題旨，歌一到，內容自然入座。五首歌都是梁栢堅起筆，那晚他傳來一個電郵，名《宇宙搖籃曲》，咦？咁浪漫？打開電郵，個死佬已寫好此曲的 A1、B1 及 C1 段。細看之下，我不禁毛管直豎。第一段，已有「夜空星宿」、「過去以後」、「生死法則照舊」等字眼，已建立好一個夜空畫面，暗藏宇宙真理，像一部繪本的首個漂亮跨頁。第二段出現「孩童眼睛」，我就知：啊！個衰佬今次要歌頌「水晶兒童」（即新一代兒童，據說都是前來協助地球揚升的靈魂「義工」，自己 Google）！副歌的畫面感更強，全地球各物種無分彼此手牽手在唱歌，你說這不是兒童故事書是什麼？看我這位酒仙好友，不務正業，平日粗口橫飛，滿腦鹹濕笑話，但正經起上來，文字竟又善良溫柔如此！問你服未？

在我續下去之前，先要執一下他的詞（B1 那句「全面接通腦囟的樞紐」是我改的，原本是什麼？忘記了；C1 那句「安穩的永久」也是我改的，他本來寫「請伸出兩手」，我自作主張地將之調往 C3。對，我們的互信程度已到達「可隨便修改對方的詞、調動對方的句、甚至破壞對方的語法」這地步，這就是「Co-write」的威力）。再聽 demo，music break

過後，即張繼聰「嗚～嗚～嗚～嗚～嗚～嗚～」完一輪之後，竟突然來一段新嘢——D段！是夜狀態甚佳，很快便撰上「多得這搖籃裡的手按住那　年華裡傷口　從微細掌心散射那　瀰漫愛與光的新出口」兩句。因為梁君寫的 C1 其實已把內容昇華到「全球物種」的層次境地，進入歌曲下半段，我覺得有需要重提「水晶兒童」這母題，是以，依著音符想出「搖籃裡的手」及「微細掌心」這主體；「按住」和「散射」，則是順序的兩個相反行為動作；而「年華裡傷口」及「瀰漫愛與光的新出口」則是最極端的一記對比。嬰兒之手，未被俗世染污，剛從神的階梯爬往凡間轉生，握滿創造力，聖潔無比，準備發揮靈性本能，實踐其靈魂任務。所以每當孩童拿起畫筆塗鴉那時刻，你目睹那種天真爛漫，就是每個人類與生俱來曾經有過的靈魂本質；隨著掌心混亂生命線所牽引，長大後棄畫筆拿刀拾槍，都只是累世業力所致——這，就是詞中小手要按住的那些年月傷口。

梁君寫的 C1 尾兩句最感動我：「今晚之後　要明白不須急於佔有　怎麼還要爭鬥」，C2 照用沒變。來到 bridge，即 E 段，我決定重回「嬰兒意識」去落筆——就是不理段落功能、不計算字詞效果、兼唔睬理人哋明唔明，即管讓自己如孩童塗鴉般放肆，嘗試以右腦為主去寫一次 bridge。終於寫出來的，應該

會弄得聽眾一頭霧靄——什麼是「虛空有沒有沒有沒有沒有」？OK！我用番左腦答你：虛空，就是人類意識的終處，亦是宇宙終點，所謂神所謂佛，就在此處！到那刻的「我」（已然「無我」的「我」）方發現原來「色即是空」，有？沒有？原來沒有！念一滅，即見虛空；突然心一怔，念一生，所有物質色相又再重現眼前，這究竟是真實？抑或幻相？「我」，方明白原來「空又即是色」，然後進入「狂喜」，大笑三聲，看破「人間」這個超真實的虛擬 rendering！而這真相，得在高層次冥想時體驗過才會明白、或有瀕死經驗者才會明白、或心靜如剛出生的嬰兒者才會明白；不明者，別擔心，只是樂於在塵世打滾而暫時忘記了，若要明白，定會立即記起；當然，慢慢記起亦得！得咗！於那種意識層次，破了二元規限，時間非線性，空間非三維，如果說芥花籽能容納須彌山，那葵花籽裡何止有一縷陽光（縷字正音為「裡」，但約定俗成，當是給詞人多一點空間吧！雖然梁栢堅應該堅持唸正音）？所以「葵花籽裡陽光一縷」，直頭「盡有盡有世間所有」。但又是否真的有？「有否 沒有是否」！連「是與否」、「對與錯」都在瞬間變得毫無意義！正所謂一沙一世界，一花一天堂，彈指一揮間，剎那即永恆——「一刻永久」——是結局，也是開始；是果，也同時是因；是 E 段的結尾，也是 C3 之始，於是隨即再來「手牽手」；「醞釀中 胚胎飄浮」，又一次，太空漫遊。

係，睇完成段你都未必明。唔緊要，關掉頭腦向上望，去感受。最後，A2 來個首尾呼應：「仰夜空 瞳孔裡滿天星宿 明眸水晶長存過去跟以後」——你知嗎？於你心之內在，總有位兒童，呆站著，等待著你的愛。

寫於｜2011 / 08
曲｜林健華　詞｜小克　編｜BC　唱｜梁佑嘉

Bye Bye Love

第一稿（定稿）：

A1
Bye Bye Love　O Bye Bye Bye Bye Bye Love
Bye Bye Love　O Bye Bye Bye Bye Bye Love
相戀快　分開都應該快
心胸先擴大

B1
談情時這樣脫俗
忘情時這樣惡毒
如情緣一天要終止了終止了
就決意不繼續不繼續

B2
藍和黃這樣變綠
人和人這樣發育
誰和誰的本性清楚了清楚了
就當作不太熟不太熟

C
兩顆心　共對　你與我盼望日夜伴隨
兩顆心　逝去　你與我切忌再相追

D1
來吧　相反方向　相反方向　Run Run Run Run
加一加速思想便允許
不准歸去　不准歸去　Run Run Run Run
加一加速瀟灑地告吹
相反方向　相反方向　Run Run Run Run
加一加速多長大了一歲
甲乙雙方合約撕碎

A2
Bye Bye Love　O Bye Bye Bye Bye Bye Love
Bye Bye Love　O Bye Bye Bye Bye Bye Love
得一句　要分開只得一句
心中倘有淚

B3
如何能結合愛慾
如何能變做眷屬
如何能清楚已心死了心死了
又暗裡不瞑目不瞑目

B4
前途如注定侮辱
前途如注定殺戮
前途人生走向祝福了祝福了
便掛上喪禮服喪禮服

C
兩顆心 共對 你與我盼望日夜伴隨
兩顆心 逝去 你與我切忌再相追

D2
來吧 相反方向 相反方向 *Run Run Run Run*
加一加速思想便允許
不准歸去 不准歸去 *Run Run Run Run*
加一加速瀟灑地告吹
相反方向 相反方向 *Run Run Run Run*
加一加速思想便允許
依戀不對 依戀不對 *Run Run Run Run*
加一加速多長大了一歲
甲乙丙丁覓個登對

A3
Bye Bye Love O Bye Bye Bye Bye Bye Love
Bye Bye Love O Bye Bye Bye Bye Bye Love
得一句 要分開只得一句
依戀方有罪

A4
Bye Bye Love O Bye Bye Bye Bye Bye Love
Bye Bye Love O Bye Bye Bye Bye Bye Love
得一句 要分開只得一句
早一點進睡

在 iTunes 裡有一個 playlist，裡面全部是自己寫詞的歌。我今天才發現，playlist 獨欠這首，監製錄好後沒發給我，我亦沒在網上購買，直頭連下載都費事，幾乎忘記了有這一個孩子！這歌派台後，我只在 YouTube 聽了一次⋯⋯OK，坦白，查實我只聽了半首已聽不下去。

是咁的，我初入行填詞那年，很快便簽下了為期三年的合約，成為一間公司旗下的填詞人。當時，隸屬那公司的幕前幕後，還有周國賢、張繼聰、王若琪、嚴羚、Goro Wong 和梁栢堅等等。我信命，深信加入這公司是上天安排，為了跟這班志同道合的靈魂朋友重聚，再無其他原因。簽約前，也問過黃偉文意見，他只打了個比喻：「可以拍吓拖先嘅，唔使咁快結婚嘅！」但我對行頭不熟悉，便盲舂舂地閃了婚。未幾黃偉文成立「填詞人聯盟（Shoot the Lyricist）」，我才恨相逢太晚。黃先生卻送來叫我感動的一句：「唔緊要！等你！」君子一言，終於，等了三年，我跟舊公司滿約，加入了「填詞人聯盟」這小家庭。而梁佑嘉這首 Bye Bye Love，剛剛是我離開舊公司前的最後一曲。

在上集幾度激死我的「崇洋監製」，今次自己作埋曲。Demo 傳來，頭兩句就是「Bye Bye Love O Bye Bye Bye Bye Love Bye Bye Love O Bye Bye Bye Bye Bye Love」，正是他想我寫的主題；而歌名，他也建議直接用上 Bye Bye Love。噢，有那麼巧？天賜良機要我在離開前把心聲回贈？

歌派台後，我到 YouTube 一聽，怎，麼，了？全曲編曲大變，這沒問題，問題是，唱出來的音亦大變，音符竟全變成和音！例如，demo 中的 B1 四句原本是這樣的：「d-d-d-f-m-f-r d-d-d-f-m-f-r d-d-d-l-s-f-l-s-f-l-s-f m-f-f-s-f-m-s-f-m」，我填上「談情時這樣脫俗 忘情時這樣惡毒 如情緣一天要終止了終止了 就決意不繼續不繼續」，所有字全部合樂。錄好後的版本呢，卻改成「l,-l,-l,-m-r-m-d l,-l,-l,-f-m-f-r l,-l,-l,-m-r-d-m-r-d-m-r-d f,-s,-s,-l,-s,-f,-l,-s,-f,」，歌詞唱出來很多字完全唔啱音，「就決意不繼續不繼續」慘變成「就決意擇雞粥擇雞粥」，唔信你自己去 YouTube 聽聽，順便睇埋腐皮：「好屈機，歌詞完全無法辨識⋯⋯」，這已經是其中一個較正面的留言。而 A2 尾句「心中倘有淚」，原本 demo 還有下句「m-f-m-r」，我填了「藥到病除」——「心中倘有淚，藥到病除」原本是一個問答、是相連句，現在呢？剩下病徵，藥方被刪走，所以語病嚴重囉！

當時我在微博投訴，監製看到了，給我發電郵：「Hi 小克，看到你微博的問題，想

在這裡解說一下。之前八月十九號 send 過 email 給你，裡面有新 demo。由電子舞曲版本改為 Jazz Acoustic Fusion 版本，當中有 chord 的改動，導致有旋律上的修正，但當中歌詞有一些可以用轉音和 paiiir paiiir 地的 feel 去演繹，這種風格還可以接受音韻的問題。也許你比較忙，當時應該沒有聽這個新 demo，所以，我也以為你覺得 OK！，不想修改，我哋也盡量依照你的歌詞去唱。希望大家弄個明白～！其實這首新 *Bye Bye Love* 可以視為原本 demo 的變奏版本。就好似演唱會我首《與我常在》都被改過 d 古怪變奏版本，音都被玩到唔係原本的音，其實概念大同小異。新 *Bye Bye Love* 副歌沒大改變，主要是 verse 部份的 chord 變了一些 Jazz 的走向，會有 d 怪怪地，但我們頗喜歡新的編曲玩法，所以，就係旋律上跟 chord 的變化去修正。修正好之後，也立即 email 給你，看看歌詞是否需要修正，其實當時 email 俾你的用意也就是一定要給你知道這個改變，至於，你的歌詞改多少，我們都會跟著去盡量唱的。事情就是這樣啊～！希望你別介意啊～！嗯～！因為你沒聽過新 demo，所以，你剛剛聽新 *Bye Bye Love* 的時候會以原本 demo 的音律去 fit in 你的歌詞，也許會產生錯覺的，而你的評論說音不對，如果以從原本 demo 的旋律去看，你有這感覺的確也是對的。但站在一般聽眾，他們都沒聽過原本的 demo，沒有第一個版本的旋律主觀印象下，新 *Bye Bye Love* 對他們來說不會有太大問題的，因為歌詞的唱法和感覺，我們覺得是成立的，也挺特別的。現在歌曲填詞人在微博上提出了這樣的評論，我擔心影響了大家對這首歌曲的看法。所以，希望你瞭解和細心聽一下，這是嶄新的衣服，不是你之前看過的衣服而已，再對 Abella 和我們的製作作出支持的評論吧～！謝謝～！thank you～！」

噢！原來如此！事後，我找到他在八月十九日發給我的電郵，裡面真的有新編曲 demo。我當時是否忙到無聽呢？不，我記得我有聽，但因為這 demo 是由他自己細細聲地唱出，所以我以為那些音全部是和音！我以為他發這 demo 給我只是為了讓我知道樂器編排，所以我完全不覺得有問題！如果我當時沒以為那是和音，我猜我會選擇把整份詞重寫的。

事情就是這樣，誤會一場，回頭看，只是溝通不完善所致。所以最後劣評如潮，我亦有責任。我自己亦帶著有色眼鏡，錯怪了監製；監製的回郵也客氣和善，反而我永遠像箭豬一樣動輒亮起紅燈保護自己，想來實在慚愧。在此為當年那微博，以及自己的衝動，誠心向他道一個歉。

寫於｜2011 / 09

曲｜張繼聰 / Jerald / 李智勝　詞｜梁栢堅 / 小克　編｜李智勝　唱｜張繼聰

海馬

第一稿（定稿）：

A1
海馬　一雙暢泳
然後　死去　變身化石
岩層　堆積　百載之間
往高山　往深海　也不枯萎破爛

A2
然後　這晚　拾到化石
能贈　給你　是個驚喜
寄語中　每一生　與你都一起
這雙海馬　千生對比

B1
天消失　都一起
超脫限期
海枯乾　都一起
千億個鑽禧
行星引力吸引衛星　總一起
Oh～　幻變中只有愛獲記取　海馬再度戲水

A3
海馬　意識裡面
靈魂　深處　發光發熱
長存　蒼生　腦海之間
再擱淺　再溺水　記憶都不破滅

A4
然後　一世　斷交決裂
然後　一世　白髮相牽
你的因　我的果　有愛的深淺
這雙海馬　千生對演

B1
天消失　都一起
超脫限期
海枯乾　都一起
千億個鑽禧
行星引力吸引衛星　總一起
Oh～　幻變中只有愛獲記取　海馬再度戲水

C
一春一秋經過
一生只不過　混沌史詩之初
永久相親的小嘴與相交相依的尾巴

B2
天消失　都一起
超脫限期
海枯乾　都一起
千億個鑽禧　千億個鑽禧
恆星誕滅色裡是空　總一起
Oh～　幻變中只有愛是永許　海馬繼續戲水　去

先投一個小訴。最後 B2 段，張繼聰變音地重複多唱了一次「千億個鑽禧」，這「ad-lib」在 demo 中是沒有的，旋律為「s-f-m-f-s」，其中「f-m」跟「億個」不合樂。早知如此，在這個位置我就寫「千百萬世紀」啦！喂單聲好喎下次！不過只係一句咁大把，亦因為老死一場，所以算。唔嬲。

《海馬》是《5+》EP 內唯一的情歌。這首歌派了台也沒多少人留意；有人留意也沒多少人明白其奧妙之處。著名詞評人黃志華先生對這歌有以下評價：「感到近年來香港粵語流行曲裡，好的情歌總是不多，不知是否真已為前人寫盡了，這一輩的詞人是難以超越，還是別有因由？近日聽張繼聰的《海馬》，感覺上是不錯了，但詞仍是借物比擬，跟前輩們那些只是內心獨白便足以感人，就像是徒手對刀劍，一物都不借，境界上看來是有點差距。」嗯……OK，寫情歌我們的確非專家，但需要知道，這張 EP 打正旗號是張關於「新紀元」學說的 EP，如何寫一首「新紀元」情歌？玄機不在「海馬」本身，而在「海馬體」本身。

幾年前，有次跟張繼聰、梁栢堅、白只等人在某個演唱會後台閒聊，那時候，大家話題離不開 UFO、外星人、瑪雅曆法、維度與密度等等跨入新紀元門檻的指定起步科目。突然，有人提起我們大腦中心的「松果體」；未幾，又有人提起在「松果體」附近的「海馬體」。嗯，關於「松果體」，唔該自己 Google；但關於「海馬體」，我幫你 Wiki 又何妨，如下：「『海馬體』（Hippocampus），又名『海馬迴』、『海馬區』，是人類及脊椎動物腦中的重要部份。目前在有海馬體的動物身上發現的海馬體皆成對出現，分別位於左右腦半球。它是組成大腦邊緣系統的一部份，位於大腦皮質下方，擔當著關於短期記憶、長期記憶，以及空間定位的作用。」仲未明的話，再幫你百度埋又點話唧：「日常生活中的短期記憶都儲存在海馬體中。如果一個記憶片段，比如一個電話號碼或者一個人在短時間內被重複提及的話，海馬體就會將其轉存入大腦皮層，成為永久記憶。」那刻，關於海馬體的話題再沒有延續，並以唔知邊個口痕友（好似係我）笑說「梁栢堅你條友沒有海馬體只有海綿體」而結束。就這樣，「海馬體」這個剛學來的新詞彙，因為沒再詳細研究，遂變成短暫記憶，並於大腦皮層消失掉，落入了潛意識一隅。

幾年過去，張繼聰把這歌的 demo 送到梁栢堅郵箱，例牌無指引無規限，任寫。梁公出名夠快，不消一個下午便完成兼發來此曲的 A1、A2 及 B1 段。我當晚其實極度眼瞓，接過電郵：「呵～欠……海……海馬？

咁老土？」然後在眼皮半合之狀態下，寫好了下半份詞。「海馬 意識裡面 靈魂 深處 發光發熱 長存 蒼生 腦海之間 再攔淺 再溺水 記憶都不破滅 然後 一世 斷交決裂 然後 一世 白髮相牽 你的因 我的果 有愛的深淺 這雙海馬 千生對演」，又靈魂又前世又今生又因果，拿手把戲湊湊拼拼，務求令這「一男一女」的海枯石爛愛情故事包裝得超然一點、離地一點、新紀元一點啦！係咪？無錯，於表面意識而言，的確是有點「行貨」feel。但，you never know，原來，潛意識卻一直在運作中！當梁栢堅收到我的詞後，晨咁早來電吵醒我並隨即爆粗：「X 你老……」在我正想回禮之際，他說：「勁！」我睡眼惺忪問句：「勁乜春？」他說：「喂海馬體呀！原來！」這才喚起幾年前大家談論過片刻的那孖大腦皮層什麼什麼組織！在他開筆之時，於我續筆之際，大家卻竟然完全忘記了關於這「海馬體」的任何記憶！

海馬體「擔當著關於短期記憶、長期記憶，以及空間定位的作用。」無論這對靈魂伴侶往高山，往深海，再攔淺，再溺水，變化石，再重生……生生世世，不管任何空間任何時間，記憶，都不會破滅。因為我們腦內有那雙海馬，記下了我跟你的所有累世業力因果——今世我做你妻子，來生我當你丈夫……各自飾演不同角色，一切愛恨一切恩怨，於轉生前，都被傳往連接宇宙意識的「松果體」，再上載到「阿卡西記錄（Akashic Record）」這「宇宙圖書館」之內作永久保存！這首歌，似是借海馬喻情緣，說穿了，卻原來是直接借用「海馬體」去描述因果關係的幻變無常——再看一次 A4：「然後 一世 斷交決裂 然後 一世 白髮相牽 你的因 我的果 有愛的深淺 這雙海馬 千生對演」，誰說二人永遠走在一起就會恆久地風平浪靜海晏河清？從荷里活式 Cliché 浪漫中摑醒你！

我們，竟後知後覺、錯有錯著、兼屎忽撞棍地撞出了一份真正「從靈魂層次」切入的新紀元情歌。而奧妙之處不在成果，而在兩位詞人的寫作過程——一個在香港，一個在杭州，你忘了海馬體而寫了海馬，我又忘了海馬體而續寫了海馬，然後，雙方腦中的海馬體差不多同時喚起原來大家之所以要寫海馬正是因為海馬體——都與海馬體有著莫大牽連！粵語歌詞史上竟有這次穿鑿附會式的神奇盲打誤撞，吾等實在猶有榮焉。

所以，別怪黃志華先生不知底蘊，根本就連兩位作者撰詞當刻也不知就裡，更莫說廣大聽眾了。黃先生說：「有時太超限的想像，感染欣賞者的力量會減低，畢竟已經無從體會和經驗嘛。」同意，但在於這兩個挾著新紀元歌詞「計劃」甚至「運動」之名為目標

的「勇武派」填詞人而言，抱歉，這方面我倆根本從沒想過要妥協。再說，在一大早決定開墾自己的靈性荒原那當兒，我也曾誤以為，有些超限的想像，此生根本無從體會和經驗。後來卻赫然發覺：那些經驗，其實早在很久很久以前的輪迴過程中已親身體會過；而在此生，得靠什麼來重新喚起呢？靠腦裡那雙海馬——只是，你先要喚醒牠們，牠們才會再把你喚醒！

最後，黃先生的詞評如是說：「詞裡有些比較真實的描寫如：『永久相親的小嘴與相交相依的尾巴』，筆者覺得反而能讓欣賞者為小海馬的情深及親密無間留下深刻印象，勝過之前的『天消失』、『海枯乾』的超現實想像。」老實說，當年看這詞評，我是深深的為自己、梁栢堅、張繼聰、李智勝及 Jerald 抱著不平，為何我們嘔心瀝血所寫所撰所編所混的作品，甚至乎如此曲《海馬》，可稱得上為「天造地設」、「情景交融」、張繼聰又那麼「聲嘶力竭」去演繹的傑作，最後都不被聽眾／詞評人／電台所認同？我甚至小氣得即時 WhatsApp 另一詞評人梁偉詩，著她轉告黃志華先生何謂「海馬體」。哈哈哈哈哈！我今天再看這段詞評，突然有種莫名感動，講真的！我這刻鼻也酸了——當年的這個傻仔！只是自己的 ego 作祟，在跟自己打仗！今天反覺得：「新紀元」個屁咩！原來，「活

在當下」、「腳踏實地」，就是真正的「新紀元」！離地之後必須著地——讀了萬卷書，不行萬里路便永不能真正理解書中的真義！當年我還因為這段 bridge（C 段）：「一春一秋經過 一生只不過 混沌史詩之初 永久相親的小嘴與相交相依的尾巴」中最後一個「巴」字無法押韻而苦惱過，連張繼聰都跟我說：「唔緊要喎，無事喎，係唔押韻但唱出來唔覺喎！」我都不信、都依然心中有條刺！At the end 原來根本無人介意，只有自己內心要求過高的 ego 在介意！也許，正如黃先生所言：「反而能讓欣賞者為小海馬的情深及親密無間留下深刻印象」！對對對對對對對對對對對！一雙海馬快樂地戲水，邊 X 度有人類咁 Q 多煩惱？竟然為了一個押不了韻的字而納悶數年？人類，真的太可怕太好笑！係「真．好笑」！哈哈哈哈哈哈哈哈哈哈！多謝黃老師，「徒手對刀劍，一物都不借」，此刻我再大笑三聲，決定下次試試！謹記：活在當下的「快樂」，而非「煩惱」——Holy Shxt！我終於明白了，謝謝。

咁我去沖涼戲水然後瞓了！晚安。

曲｜Robynn & Kendy　詞｜小克　編｜Adrian Chan　唱｜Robynn & Kendy

寫於｜ *2011/09*

生活與生存

第一稿：

A1
生與活　可共存
存放幾多的素願
想快樂　但為求生存
存心堆積起宿怨
存活一起　多一天愛戀宿怨
存活一起　相思寸寸

B1
人　只為了生存
心　跟著那秒針找永遠
情跟緣　如水裡月　倒影中滿圓
人　生活與生存
心　安靜半分　再挑選
不遠　不遠　清澈的滿月～　不太遠

A2
怎過活　怎共存
全數幾多不了願
想快樂　別獨求生存
全心再共尋溫暖
存活一起　多一天愛戀溫暖
存活一起　相依眷眷

B1
人　只為了生存
心　跟著那秒針找永遠
情跟緣　如水裡月　倒影中滿圓
人　生活與生存
心　安靜半分　再挑選
不遠　不遠　清澈的滿月～　不破損

B2
人　只為了生存
婚　不是靠兩卡的美鑽
情跟緣　誠心以待　這生中永存
人　生活與生存
分　相遇再分　再兜轉
不算　不怨　清澈的滿月～　真永遠

第二稿（定稿）：

A1
喜與**樂** 可**並**存
存放**心中**的素願
想快樂 但為求生存
存心堆積起**恩**怨
存活一起 多一**點**愛戀**恩**怨
存活一起 相思寸寸

B1
人 **總**為了生存
心 跟著那秒針找永遠
情跟緣 如水裡月 倒影中滿圓
人 生活與生存
心 安靜**片刻** 再挑選
不遠 不遠 清澈的滿月～ 不太遠

A2
喜與**樂** 可**並**存
全**靠心中**的志願
想快樂 別獨求生存
全心再共尋溫暖
存活一起 多一**點**愛戀溫暖
存活一起 相依眷眷

B1
人 **總**為了生存
心 跟著那秒針找永遠
情跟緣 如水裡月 倒影中滿圓
人 生活與生存
心 安靜**片刻** 再挑選
不遠 不遠 清澈的滿月～ 不破損

B2
人 **總**為了生存
婚 不是靠兩卡的美鑽
情跟緣 誠心以待 這生中永存
人 生活與生存
分 相遇再分 再兜轉
不算 不怨 清澈的滿月～ **不太**遠

Robynn & Kendy 在 YouTube 唱了很多翻唱歌，之後被唱片公司發掘並簽約，正式成為樂壇組合。一個長髮一個短髮，兩支木結他，你唱時我和，我唱時你和，除了「小清新」或「小確幸」，真不知如何形容她倆。唱片公司傳來 demo，想我試試；我當時剛填了幾首張繼聰那些「萬佛朝宗」Wee-Wang-Wang，也該是時候要落地透透氣。聽了demo，句短，段簡，只得 A 和 B，立時又想起小時候愛聽的民謠式流行歌，立時又決定回歸「一韻到底」，立時又浮現出「相思寸寸」和「相依眷眷」等等老式用字。懷舊，真是種毒藥。

中文有趣之處，在於某些兩字詞語，本身有一個詞義，但其實是由兩個不太一樣的意思所組合。例如「生命」，英文是「Life」，但拆開來，「生」是「Born」，「命」卻是「Fate」，含義類近，卻不一樣；英文卻不能把「Life」拆成「Li」和「Fe」吧？當然，絕不是所有中文詞語都可分拆，但填詞時偶有思緒，把詞彙拆一拆，或會有驚喜，例如《星塵》（周國賢唱）那句「唯卻只一個　難對比生與命玄妙」，這「生」與「命」的一拆，旨在賦予威力逼出下一句「靈魂在某天想要光　便有光」這創世奇觀。若抽起一個「與」字，變成「唯卻只一個　難對比生命玄妙」，那接往下句的能量便即時減弱，而且，「生」與「命」

便無法作對比了。

此歌 A1 的第一句「生與活　可共存」本來正有此意，但後來又覺得有點自相矛盾，「生」（Born）跟「活」（Living）本來就是自誕生一刻身為人所要同時「硬食」的東西，本來就共存而不能分。你一「生」，就要「活」，否則就不是「生」物。當然你可以說：那「生」和「命」也如此啊！但在我看來，「活」比較偏向一種自身的原始本能，而「命」則屬另一個層面，牽涉更廣，是一種帶著因果關係的悉心「安排」。亦可以說：「命」是決定你如何「活」的一個重要關鍵……唉～越描越複雜！總之，事後我私下覺得，「生命」可拆，「生活」不應拆。因此，這句在第二稿改為「喜與樂　可並存」——「喜」和「樂」，在程度上和時限上絕對有分別，要不然就不會各自成為「喜、怒、哀、樂」中的首尾兩個獨立成員。再推想，那「生活」和「生存」又有何分別？今天再討論已多餘，因為去年已有一首唱至街知巷聞的《高山低谷》（林奕匡唱）替大家解了畫，副歌：「你快樂過生活　我拼命去生存」，像這種略帶哲學意味的字眼可以靠流行曲引進港人思緒，也許就是填詞者的責任。

唱片公司大概也喜歡這份詞，只是略嫌有點「嚴肅」，怕跟唱片的其他歌不太統一，尤其 B2 那句「婚　不是靠兩卡的美鑽」，對

兩個二十來歲年輕女生來說，談婚論嫁有點太早熟。於是我在第二稿稍作調整（其實沒調整過什麼），她們試唱後又覺得無問題了。只是，Kendy 問了個非常有趣的問題：「Can the lyrics be『起與落 可並存』instead of『喜與樂 可並存』？」我答：「Better not！『起與落可並存』有啲講唔通，好抽象，我諗咗陣本來明，後來又唔多明。」然後她說：「謝謝小克！想問一問其實詞裡面的『喜』，我一直理解為是指生活裡短暫的喜，而『樂』是指找到生活的意義的比較恆久的快樂。這樣跟你原本的想法有很大的落差嗎？」哈哈！叻女！佛語有謂：「離苦得樂，往生淨土」，為何不是「離苦得『喜』」？因為「樂」才是終極、永恆之喜。

至於關於「兩卡美鑽」那句，我亦有點小擔憂。跟唱片公司擔憂的不一樣，不是怕太成熟，而是詞風方面的問題。那晚我發了個電郵給那位最樂於跟我鑽研歌詞的黃偉文，我問：「喂，臨尾一句『不是靠兩卡的美鑽』會否突然太寫實？會否突然失去之前的懷舊用字 feel？又，詞的意思是『人不可單為生存，最重要還要生活』，現在這概念夠清晰否？如副歌那句『情跟緣 如水裡月 倒影中滿圓』，若改為『情跟緣 如水裡月 倒影不滿圓』會否易明點？但那個『不』又會極度破壞全句意境，兼且我又唔想寫得太白……」回看

這些舊電郵，足見我當時對作品都沒有十足信心。未幾，個衰佬沒答我問題，只是傳來五月天《生存以上 生活以下》的歌詞，並加一句：「知你最憎同人撞！」其實我怕撞橋只限於廣東歌範疇，跟國語歌撞機我又毫不介意。

希望你聽聽這歌，然後看看你跟我每天如何生活如何生存？你擔憂的是什麼我擔憂的又是什麼？你在煩供樓抑或煩學校 TSA？我可能只為應否在某句改放一個「不」字而躊躇幾晚。而這，就是我的生活，身為創作人，我一直這樣生活。至於我如何生存，反正這歌你都是免費下載，所以，我如何生存，其實與你無關（笑）。

寫於│ *2011 / 09*

曲│ Edward Chan ／ 徐浩 ／ Randy Chow　詞│ Angelita Li ／ 小克 ／ Joey Chan
編│ 陳兆基 ／ Edward Chan ／ Randy Chow ／ 李一丁
唱│ 林海峰（feat. Angelita Li）

飛船船船
甲中尾頭
由驚驚驚
隻賊鬼

第一稿（定稿）：

A
我驚無皇管偏又驚太規管
度嚟度去崩口驚遇崩碗
著衫太有型驚就轉款
款式一轉驚全世界嫌悶

B
做人又要怕敵人兼要怕侶伴
做得出破壞感情又唔敢分兩半
驚幾個傷口黐埋唔太樂觀
又驚在世日日拎個心去交換

C
唔敢亂飲怕會越飲越面青
唔敢食煙怕會食到心臟病
朝朝八點照鏡最驚五官不正
前途太驚唔驚唔去算命

D
驚就過蘇州後面無得撐艇
我驚仲有幾個恐怖分水嶺
怕唔識點回歸望折返路徑
驚大船下沉我怕我呢副好德性

E
No need to freak out now
You're not alone anymore
We're gonna scream and shout
Trouble's out of the door
No need to freak out now
Come on I'll tell you how
Open up with your heart look around

F
見過鬼就會驚船頭
喺舺板上黐住我浮游
船後邊大件事黑幫尋仇
六打土匪相當多人手

G
係我終日諗住等埋湯唯
點知黑口黑面遇見鍾馗
我望頭望尾船中人自危
係我仲怕飛甲由飛上嚟

E
No need to freak out now
You're not alone anymore
We're gonna scream and shout
Trouble's out of the door
No need to freak out now
Come on I'll tell you how
Open up with your heart look around

咦？大早唔贊成我入行填詞的人竟然搵我填詞！而且，在他以往的 solo 大碟內、芸芸數十首歌裡面，幾乎從沒找過其他填詞人操刀，今次我和林若寧卻每人分得一曲，我懷疑是因為那陣子他正忙著應付 talk show 而迫不得已之故。自己有能力做的，盡量自己做，我最喜歡這種人。只是，這種人往往對成品要求太高，甚至過高；高於受眾的要求，也高於自己的能力所及。偶爾想不通，會衍生一道「反作用力」——覺得自己不夠好，覺得大眾也覺得自己不好，自己令自己沒信心，甚至自卑。我認識的林海峰大概有著類似這樣的陰暗個性。

林海峰比我年長近八年，所以他於商台開咪之時，我才是個中三學生，每逢週末都躲在天台水箱旁邊聽軟硬（阿媽鬧嘛）。當時又怎會想到十多二十年後有機會跟這個人一起寫劇本、寫歌詞、搞創作，仲要熟到這種地步？他是我認識的人之中其中一個腦袋轉數最快的人，而我認識轉數快把口又衰的人，全部都是暗啞抵心地善良的；所以，令我最佩服的是，他口沒遮攔得來，卻甚少真正傷害到別人。出自他口中更 mean 的揶揄戲弄，永遠恰到好處便適可而止；而且，最後他總會笑番自己，自嘲能力特強。歌詞方面，他應該是廣東詞壇上最被忽略的一位詞人；亦因為他百足咁多爪，大家甚至忘記了他的填詞人身份，亦甚少歌手會找他填詞。

八十年代的香港樂壇，情歌以外偶爾會來一兩首「男人味」重的歌，例如林子祥的《成吉思汗》、《史泰龍》；偶爾再來一兩首「小男人味」重的歌，例如又是林子祥的《丫烏婆》。九十年代打後，隨著「雙偉文」的創新和主導，流行歌詞詞風偏向抒情、細膩、睿智、狠辣……從前的男人／小男人心聲，好像消失了。但其實林海峰接了這「麻甩」的一棒，不信請看看《男子組》、《傻婆》、《食煙飲酒講粗口》、《齊齊整整》、《老婆仔女狗仔隊》等等歌詞，無一不在一個 family man 的心態落筆，當中幽默感絕不在林振強之下，甚至可以比強伯更佻皮。直至近年，邁入「中年危機」，香港變了，廣播空間收窄了，女兒長大了，他心裡面充滿千種恐懼。他這張 EP 以及同期的 talk show，主題叫 *30mething Scary*，其實放了許多自身恐懼在裡面。

我收到這個任務，應該是受他欽點的。監製說這是一首「Neo-soul」，當中的英文部份已寫好唱好，我只負責中文部份。一看創作班底，共十個人，便估到是一首拉雜成軍但求開心的即興創作，不過，絕非柴娃娃，都是專業的。但再專業，我也不懂填 Rap，所以監製找來鼓手李一丁特登為我錄了個 demo，我這份詞，是盡量跟他的 demo 而填

的。李一丁唱的 demo，由他自己操刀填了歌
詞，這份詞，笑 L 死，我真心覺得如果不用
跟 EP 主題的話，demo 詞比我填得好。因為
這首歌不是大家聽慣的旋律，技術方面我不
知如何分享，那不如我把 demo 原詞公開，
大家笑咗去算。值得留意是，一丁跟我說，
監製著他填這份 demo 詞時，要求他在 F、G
兩段加入些許林珊珊跟林海峰兩姊弟的元素。
我不清楚為何要這樣做，但足見一丁的認真
和用心。

A
我呢個版本只係俾你參考
度嚟度去只想搵兩餐飽
要好笑有型抑或惡搞
搞乜都好都唔會有人鬧

B
內容又要爆又唔可以無禮貌
食西多要落糖膠又唔想俾蟻咬
搵幾個參考撈埋唔算係抄
就將垃圾立雜分發俾你選擇

C
０１２３４５６之後係７
靈感 IQ 無貨之後真係柒
先諗咗個韻先諗押啲乜嘢
字詞意思而依然有意義

D
希望我呢一拃字會幫到你
填得密無咗氣位會裝到你
發人深省唔一定要講道理
希望陳浩賢嘅顧客都笑得很美

E
No need to freak out now
You're not alone anymore
We're gonna scream and shout
Trouble's out of the door
No need to freak out now
Come on I'll tell you how
Open up with your heart look around

F
細個嗰陣無乜仇人
亦無乜事可令我頭痕
唔係玩就食就扭計
同同學爭位睇家姐追男仔

G
但你一次一次咁行出嚟
你黑口黑面扮晒鍾馗
你問嚟問去同一條問題
問我大個想有乜嘢作為

E

No need to freak out now

You're not alone anymore

We're gonna scream and shout

Trouble's out of the door

No need to freak out now

Come on I'll tell you how

Open up with your heart look around

寫於｜ *2011/10*

曲｜馮翰銘 / 關楚耀　詞｜小克 / MastaMic　編｜馮翰銘

唱｜關楚耀　**Rap**｜MastaMic

佔領

第一稿（定稿）：

A1
你控制全球視聽
你控制這世代理想　類型
你控制行為習性
你控制羊群叫喊聲　笑喊聲

Rap1
世界由邊個去操縱
世人被影子幕後去操控
少數嘅頂峰掌控呢片天空
同天空下嘅大同只存在夢中

A2
我佔領全城路徑
我佔領我腦內國境　便覺醒
我佔領同袍和應
我佔領來爬上塔尖　刺穿　眼睛

B1
摧毀　權勢堆積的堡壘
來草擬新規矩
誰人來摧毀　含咖啡因的思緒
來吞乾這一杯清水
尋脈搏　造細胞　刺激新　味蕾

Rap2
被控制嘅思維
被控制嘅軀體
拘泥係用錢幣建立嘅體制
所謂盛世
係用被控制奴隸嘅一切　嚟堆砌

A3
你控制浮華亂政
你控制你背後暗影　是個影
我佔領懸崖絕嶺
我佔領來爬上塔尖　刺穿　眼睛

B2
摧毀　權勢堆積的堡壘
來草擬新規矩
誰人來摧毀　含咖啡因的思緒
來吞乾這一杯清水
尋脈搏　造細胞　刺激新　味蕾

C
考驗　理念結聚一刻變天
同渡血河　共濟災禍　（*Rap*：華爾　首爾　連成一線　大笨鐘　鐵塔　開始蔓延）
慢慢滲入對付塔頂一巴仙（*Rap*：歌劇院　維港亦被感染　解放如箭在弦）

B3
摧毀　財富堆積的堡壘
來撕破這面具
誰人來摧毀　貧富之間的差距
平均分予每個族裔（*Rap*：爭取　會被視為異類）

B4
摧毀　奴化社會式倒退（*Rap*：繼續霸佔每一物
佔領就會延續至每一日）
誰人能摧毀　塗炭中新的依據
如飛灰擴散已下墜（*Rap*：*Wake Up Wake Up &*
Wake Up）
同面對　共挽手　去推翻　（*Rap*：*Get Up Get up*
& Get up）
同合作　共建築　世間新　秩序

關楚耀上一張「認錯」大碟推出已一陣子，是時候重新上路。監製依舊是 Alex Fung，某天他致電，有首 demo 想我諗諗如何落筆，目標是要令關楚耀脫胎換骨！新一曲，他希望塑造一個全新的關楚耀，肯定的是：再不要一首普通「情歌」！不過，今次超趕，唱片公司希望盡快做好這首派台歌。也因為公司趕，製作人才可恃勢 bargain 到多一點創作空間，這就是遊戲規則——我相信。時為二〇一一年十月某天，收到 demo，聽了幾遍，適逢地球另一邊那「佔領華爾街運動」正進行得如火如荼，也算是當刻的我極度上心的一件「大事」，於是拍案叫囂，二話不說，就寫「佔領」！咩呀?! 猶幸監製回覆一句「好喎」！

　　二〇一一年九月十七日，美國紐約爆發「佔領華爾街」示威抗議運動。這次運動由市民自發，沒有統一的領導，不同的團體卻有著共同的不滿：打正旗號反資本霸權——全球 1% 的富人及權力核心正控制著其餘 99% 人口的生存方式。這佔全球 1% 的最富有的既得利益者，掌控著大部份社會財富，卻沒有承擔相應的責任。經過二〇〇八年金融風暴後，美國市民普遍認為華爾街是金融危機和目前經濟困境的始作俑者，這些大銀行得到了政府注入巨額救助，但危難的苦果卻由納稅人吞咽承擔。終於，兩個月內，「佔領運動」蔓延至全球八十多個國家和地區，遍達一千多個城市；除了在意大利羅馬發生騷亂外，佔領運動皆以和平方式進行，由打倒金融霸權到反思資本主義的成敗，佔領運動在踏入二〇一二年的當時，成為全世界最富象徵意義的一種文明覺醒——我們是否需要重新思考，應如何去建立一個和平又公平的世界？那時候，香港一班年輕人進駐了中環滙豐銀行總行，於樓下那片「公眾地方」寄生出一個小村落。一切仍未被騎劫，所有「廢青」、「左膠」等等新詞彙尚未出現。雖然甘當奴隸者繼續麻木兼盲目地搵食；懂思考、肯改變的一眾卻無一不懷著興奮心情靜待文明轉變，大家——雖然非常小眾——都對這個全球運動滿懷希望。而對於已然跨進新紀元陰謀論門檻的我本人，更是興奮莫名，因為知道地球那邊那幫人，正在挺身反的，正是近代陰謀論中最惡名昭彰的主要奸角——「共 X 會」（不開全名亦不贅，Google 一下大把資料，務請自行判斷）。據聞那是個幕後影子政府，正打算以名為「世界新秩序（New World Order）」這計劃來控制全球人口，包括逐步給予國民植入晶片等監控項目。

　　背景，大約如此；撰詞那刻，我只知道，這歌需要有火！而那刻的我，好火！創作是一種左腦右腦互相傳球的遊戲，有時左腦先行，右腦協力；這次則是右腦先有情緒，再

用左腦去組織。Demo 再聽一次，某種類似「義憤填膺」的情緒一起，就想到那股惡勢力，因為對「對方」有所不滿，「對立」就因而產生。就因為這種對立，立刻決定 A1 四句全由「你」開始，而 A2 四句全由「我」開始，這是築起「對立」關係的最正路方法；然後，想到 A1 四句全由「你控制」開始，而 A2 四句全由「我佔領」開始，這亦是最正路的意念發展，如果旋律允許的話！幸運地，旋律說 OK！Thank You！至於 A1 四句分別是「你控制」什麼？而 A2 四句又分別是「我佔領」什麼？當中關鍵只在於我打算押哪個韻。讓我說句傻話：這時候，請相信天會幫你。

我最先想到的，也是其中一個最想滲進歌詞的意象，就是象徵「共 X 會」的符號。「共 X 會」並非天方夜譚，它是真正存在於世的一個組織；而代表這組織的那個古老符號，就是在美金一元紙幣上那個金字塔；在金字塔頂上，掛有一隻「全視之眼（Eye of Providence）」。這個符號牽涉很多「共 X 會」和美國的歷史，有興趣自己上網搜搜，或買一本名為《源場：超自然關鍵報告》（The Source Field Investigations: The Hidden Science and Lost Civilazations Behind the 2012 Prophecies）的書細閱。我那刻唯一關心的是，如何把這個符號意象完美地嵌進歌詞。都說：信天會幫你──A2 尾句，十二個

音 為「s,-s,-s,-s,-s,-r-r-m-r-m-r-m」，剛剛好可給我寫上「我佔領來爬上塔尖　刺穿眼睛」。是以，我是先寫好這進入副歌前的重要一句，決定了用「睛」這個「ing」韻，才回到 A1 開頭，逐句寫出「聽、型、性、聲」及 A2 的「徑、境、醒、應」，都說填詞是種「逆向思考」。

到達副歌 B1，它由搶耳的兩個音「f-m」開始，撰詞者的任務，就是要從中文字海中尋找兩個同樣搶耳的字眼，去配合這「f-m」。重要如替女兒選挑夫婿，全曲命運可能就決定於這句 hook。難就難在，填詞人在選字時，其實不停跳躍於左右腦之間，就是理智與情感之間──只揀兩隻字，又要唱出來夠鏗鏘悅耳有威力，又要顧及那是否歌曲的情緒爆發位置，又要跟希望表達的題材內容吻合，又要最好是一聽便懂的日常用字……如是者，左右腦不停橫傳，在等待那發力射門一刻──這一刻，正是填詞、甚或任何創作的最奧妙的「Magic Moment」，都再係嗰句：「信個天會幫你！」其實是要你去相信「你自己會幫你」──當你左右兩邊腦合作無間，最後就會在最適當時機，突然滿有信心地發力拉弓轟出那射門一腳，就是「摧毀」兩字。有了這最重要的兩個「洗腦字」，好了！你大可開罐啤酒點口煙，到底要「摧毀」些什麼？休息一下再慢慢思量。因為，在「摧毀」之後那堆文字，

當然亦相當重要，但永不會及「摧毀」兩字來得重要；「摧毀」是射門的「決定」，之後那堆字，只是用來決定皮球究竟是慢溜地波爬入龍門，抑或香蕉形飄進死角，抑或中柱中楣再彈入網窩那麼刁鑽！謹記，先有射門那個「念」，才最重要。

查實我也擔心過副歌第一句「摧毀 權勢堆積的堡壘」中的「堆積」（r-m）在唱出來時會否變成「對積」，亦考慮過是否應該用「摧毀 權勢『鬥爭』的堡壘」去取代。但最後我跟監製也覺得「堆積」才是最佳選擇，那就試著放過自己，別再執著於那個輕微拗音了。有時候內容意思的重要性，比音準更重要；當然，底線是只容許「輕微拗音」，完全唔啱音是不能接受的。

另一創作執著，是「畫公仔畫出腸」與否的抉擇。任何藝術創作，到底要不要畫出腸？幾乎是創作人的性格／風格使然。以我這麼苦口婆心的「老師」個性而言，如果「畫出腸」能得到更大的感染力，那條腸我就自然甘願去畫。不過，這種「隱」與「顯」當中的抉擇，除了個性使然，有時得顧及曲式、旋律及歌曲的情緒，亦跟作曲人在創作時不自覺所定下的「本意（Intention）」有關，這個日後再談。有些人覺得「說得太白＝唔型」，而「認受性」vs.「型」，有時我會選擇前者，有時卻會選擇後者；對！「認受性」與所謂「有型」，有時真是抗衡的。雖然，at the end，都是一種無謂執著。其實我要說的是 C 段那句：「同渡血河 共濟災禍 慢慢滲入對付塔頂一巴仙」其中血河前那「兩個字」，可以說是冒著生命危險而撰下去的（明就明）。歌錄好，Alex 卻嫌辣度未夠，找來 MastaMic 協力，插入 Rap 段，令這首歌的意圖更明顯。

奇就奇在，已「畫出腸」如此，在歌曲派台後，仍然有樂迷在 YouTube 這樣評價：「這首歌分明是在鼓吹『共X會』的信念！留意歌詞最後一句『同合作 共建築 世間新 秩序』，竟然在宣揚『共X會』的『世界新秩序（New World Order）』！」我看不過眼，遂於 YouTube 留言反擊並以正視聽！究竟為何，廣大樂迷在聽畢整首歌，看畢整份詞之後，竟然會因為結尾幾隻字，而給填詞人添加這樣一個控罪？喂大佬！我這樣寫，正正是因為深感所謂的「世界新秩序」應該由全球人類去草擬，而不是由那 1% 的富人去話事，旨在務求全球人類盡快脫離被權力及金錢所控制的奴役社會，重獲應有的自由，並邁向文明新一章節。究竟樂迷的腦袋是如何運作的？我真不明白。

我個人認為這歌跟黃偉文寫的《光X會》（何韻詩唱）確是姊妹作——「現在我的人

將要發動一波戰爭　立誓要剷除　沉悶領導層　若大放光明　通透秘密必須看真」；萬料不到，兩曲下場也一樣——總會有一幫迷途之眾，覺得那首歌是宣揚「光Ｘ會」的理念、這首歌是在替「共Ｘ會」宣傳！真蠢！但，假設那些「光Ｘ會」、「共Ｘ會」的陰謀論是真的話，這些「會」的勢力真的那麼龐大的話……那麼，黃偉文寫完那首歌、我又寫完這首歌，照理應該已惹來殺身之禍了……那為何我倆仍健在呢？也許，那些組織的成員，真的如那些聽眾那麼笨——噢！你用敝會名字做歌名？你又把敝會的計劃名稱鑲嵌入詞？哈哈哈！正中下懷！那就姑且放你們生路一條！隨後我會用我的方法去對你作出「統戰」。是這樣嗎？真的是這樣嗎？定抑或，有另一些看不見的正面勢力一直在保護著我們這些創作人？嗯……我會查一查，然後私底下告訴你。

只是，有點納悶，因為這歌生不逢時。在那次「佔領華爾街」運動之時，也是我寫詞之際，又有誰能猜想到，幾近相同的一種能量，會於三年後的香港中環爆發？而比這首《佔領》更生不逢時的，其實是我在《佔領》後四個月再替關楚耀寫的那首《我這一代人》……當然，納悶而已，都說「歌有歌的命」，別怨，畢竟我盡了我能力，實踐了某項「靈魂任務」，其實已交了貨也交足功課了。

最後，我想說一件事：我在整理這首歌的資料時，找到我跟關楚耀在此歌派台前後所接受過的雜誌訪問存檔。其中，為某個雜誌訪問所拍的照片，竟然是在當年滙豐大樓的佔領現場取景的！嗯……在另一場「佔領」過後，I mean……在數年後的今天，只不過是數年後而已，right？我相信，唱片公司再不會打造一首類似《佔領》這樣的歌，這個歌名也不會再獲批准，亦不會再串同流行雜誌去做一次像當年那樣的訪問。

其實，自閹，才最可怕。

寫於 | 2011/10
曲 | 張繼聰 / Jerald　詞 | 梁栢堅 / 小克 / MastaMic　編 | Jerald
唱 | 張繼聰　Rap | MastaMic

杞
人

第一稿（定稿）：

Rap1
我姓紀名仁　啲人都叫我杞人
末日嘅氣氛感染我嘅基因
不斷發生海嘯地震
天災山崩加地陷　聽聞人類死梗
上天懲罰人類私心　不留情份
新聞畫面嘅動魄驚心　我驚緊
我嘅命運　對未來灰心
擔心無位　放骨灰龕
係咪要提早訂定山墳
凶兆式嘅預告地動山搖預佈
人類嘅末日倒數末世即將到步
科技嘅進步　竟然將人類帶到末路
放我條生路　我未想到黃泉路

A1
天　是否崩　毋須怕　毋須掛　毋須等
憂天　全地球集體攤分　若塌下如像被囗

B1
生　某日降生　死　某日發生
走　快如轉身　枯枝歸根
生　你又要忍　死　你又要等
等　轉頭再生　穿梭光陰

Rap2
我天天望住天邊
天天都等緊個天嘅天譴
偏偏個天嘅天色未變
但人類生活就一早變天
上畫幾點　股市跌咗幾點

下畫幾點　市民開始搶鹽
華爾街被攻佔　革命嘅戰線
遊行嘅路線　一切係對人類嘅考驗
到處係人禍　到處係戰火
處處係干戈　天災加人禍
人類四面楚歌　既然食咗禁果
我仲邊驚得咁多

A2
地　是土地　埋心扉　無心理　壞心地
大地　皮膚血管幾千里　病痛由何事引起

B2
生　這孩這嬰　等　碰面碰釘
死　無味無聲　不公不私
生　抱著太輕　等　抱著喊驚
死　抱著聖經　呼吸一絲

B3
死　再度遠征　等　替換血清
生　甲乙丙丁　ABCD

Rap3
生　新生命嘅靈魂　等　生命意義追尋
死　十八年後轉身　一個好人
生　一切早已注定　等　生命只係過程
死　自由嘅心靈　一切由我同你自己決定

B3
死　再度遠征　等　替換血清
生　甲乙丙丁　ABCD

剛剛寫了首《船頭驚鬼船尾驚賊船中驚隻飛甲由》，說的正是「恐懼」；再寫《佔領》，得到 MastaMic 拔刀相助。上帝嫌未夠，要再寫一首關於「恐懼」的歌，亦要 MastaMic 再沿途護航！

《5+》埋門一曲，梁栢堅眼見世人對二〇一二末日傳說有所恐懼，決定寫「杞人憂天」這成語。冒險的！因為「杞人憂天」四個字那麼土！然而土，不一定是個問題，以一個新方式新角度去演繹這成語，是項挑戰。猶幸這張 EP 有個因為剛宣佈解散 Swing，而顯得更無壓力、更逍遙自在的 Jerald 參與，他的編曲加上 MastaMic 機關槍式的 Rap，把歌曲的情緒推往高峰，型過晒一向張繼聰的快節奏作品。

梁栢堅傳來 A1 及 B1 段歌詞，我負責 A2、B2 及 B3 段，其實只需要跟著他的格式寫一次便可。他在 A1 首句以「天」、第二句以「憂天」去開句；為求對稱，我在 A2 兩句分別用「地」及「大地」去開句——一天一地，他說的是被動的「天災」（若塌下如像被冚），我談的是主動的「人禍」（病痛由何事引起）。佛家說所有天災都是因人的心念而起——貪嗔痴慢疑引發自然災害；屠門夜半聲換來刀兵之劫，即是說：世間並無天災，所有「天災」，其實都是「人禍」。因此，用「地」來對應「天」，有絕對必要。既有天也有地，欠的只有「人」。天圓地方之間，永遠有「人」這東西去創造因果共業；而為了因果共業，「人」又被捲進七情六慾的漩渦。所以，「人」，成了箇中的福禍關鍵。

問題是，如何把「人」這東西放進 B 段副歌？「杞人憂天」出自《列子・天瑞》：「杞國有人憂天地崩墜；身亡所寄；廢寢食者」——為怕身亡而廢寢，重點正是「怕死」。因此，副歌應提的，該是人的「生死」。梁栢堅在 B1 段用「生、死、走」及「生、死、等」兩組單字作結構；我在 B2 段則用上「生、等、死」，「生、等、死」作結構。他的「等」是在等輪迴轉生；我的「等」則是等待經歷生命。及至 B3 段，才把次序改為「死、等、生」，在這裡的「等」，才呼應一大早梁君所指的輪迴轉生，最後生出「甲乙丙丁 ABCD」，你我他她牠，落入人間繼續貪生繼續怕死。

如果說曹植七步可成詩，MastaMic 這傢伙，飲大兩杯，我親眼見過——一步已成。他是看過我們的詞才去寫他的 Rap 部份，而他的寫法跟我倆大異其趣，偏向血淋淋式的寫實。我覺得這歌的最大化學作用正是他的控訴式筆鋒跟我們稍帶宗教及哲理意味的詞風之相互融合。如果流行曲有其使命，希望這張《5+》如願以償。

寫於 | 2011 / 10
曲 | 周國賢　詞 | 小克　編 | Goro Wong　唱 | Goro Wong

相好

第一稿：

A1

在這生遇到　能共你相遇到
就算優點不多總有著情愫　命數
未夠好　沒街中所有女子的好
酸澀是葡萄　不須得到太高分數

B1

懷內已是最好的不必往千里覓更好
占卦問前途　一切亦徒勞
因已找到　銀河裡瑰寶
何謂最好誰願等待垂死方知道
為何在乞討　面前已經很好

A2

望晚星密佈　何事向天上訴
就算千般的好都跌落陳套　俗套
誰都好　但只得一位心意上靠譜
輕掃著眉毛　這世上無人及你好

B2

懷內已是最好的不必往千里覓更好
占卦問前途　一切亦徒勞
因已找到　銀河裡瑰寶
何謂最好誰願等待垂死方知道
為何在乞討　面前滿眼是好

B3

懷內已是最好的不必往千里是　覓更好
裝作大文豪　於美麗華袍
編撰傾訴　情懷向你鋪
何謂最好難道拷問流星方知道
隨緣份修補　面前相當的好
回望自己都　未如你那樣好

第二稿（定稿）：

A1
在這生遇到　能共你相遇到
就算優點不多總有著情愫　命數
未夠好　沒街中所有女子的好
酸澀是葡萄　不須得到太高分數

B1
懷內已是最好的不必往千里覓更好
占卦問前途　一切亦徒勞
因已找到　銀河裡瑰寶
何謂最好誰願等待垂死方知道
為何在乞討　面前已經很好

A2
望晚星密佈　何事向天上訴
就算**多麼相**好都跌落陳套　俗套
誰都好　但只得一位**可以共醉倒**
輕掃著眉毛　這世上無人及你好

B2
懷內已是最好的不必往千里覓更好
占卦問前途　一切亦徒勞
因已找到　銀河裡瑰寶
何謂最好誰願等待垂死方知道
為何在乞討　面前滿眼是好

B3
懷內已是最好的不必往千里覓更好
裝作大文豪　於美麗華袍
編撰傾訴　情懷向你鋪
何謂最好難道拷問流星方知道
隨緣份修補　面前相當的好
回望自己都　未如你那樣好

替周仔寫了幾首內容上天下海的歌詞，是時候要 grounding，來一首平易近人的。那一年周仔推出了一張英文翻唱專輯，裡面只得兩首粵語新歌，《相好》是其一。那時候唱片公司有一些資金，希望為周仔拍一齣音樂短片，找來夏永康執導，我寫劇本。大家開了幾次會議，想出了一些點子。而《相好》，正是後來打算開拍的故事的主題曲。可惜最終歌錄好了，短片卻沒有拍出來。

此曲曲式，在周氏作品而言，算非常簡單，旋律只得 A、B 兩段，連 bridge 都無。題材也定了要寫「最好的已經早在身邊」。我聽了 demo 幾次，不特別喜歡，也不能說不喜歡，於是隨著情緒順理成章地寫了一份不怎麼好，又不能說寫得差的歌詞——一韻到底，沒什麼橋段，沒什麼小聰明，亦沒什麼佳句。正如此曲的 MV，周仔在樹林內行行企企，攞起結他掃兩下又放番低，然後再行行企企……你真的好難說這 MV 是好，但又不能說是差吧！兩天後交了歌詞，唱片公司亦沒有什麼特別評價，只說 A2 那句「誰都好　但只得一位心意上靠譜」中的「靠譜」原非廣東字，怕聽眾不明白，遂要求另一個選擇。終於改為「誰都好　但只得一位可以共醉倒」。「不靠譜」一詞，屬北方人的常用語，意即廣東話「離譜」；而「靠譜」，即是我們口語說的「啱數」吧？已不是首次用上這個詞而被唱

片監製打回頭。去年黃偉文寫的《哲學家》（盧巧音唱）應該是首支含有「不靠譜」這詞語的廣東歌，事實證明，有些字兒非得由大師撰上才獲通過。

至於 B3 那句「於美麗華袍　編撰傾訴」中的「撰」字，我明明知道原音為「賺」（第六聲），但不知為何又經常順口唸之「讚」（第三聲）。於是在寫詞時三番四次填了錯音。「編撰傾訴」旋律原音為「l-s-t-s」，所以我其實填錯了音。謹此，我想公開跟幾位歌手鄭重道歉，包括泳兒，我替你寫的《冬城》中有句「相機中　撰小說半章」其實唔小心錯咗音；吳國敬，我替你寫的《有理無理》中有句「這世間有理無理　歲月裡面去盡去盡撰傳記」其實唔小心錯咗音；張繼聰，我替你寫的《雙生焰》中有句「一生撰一本絕世經典」其實唔小心錯咗音。Sorry sorry sorry。心中有起碼三條刺，不過算把啦，不如試著原諒自己？

對！「原諒自己」。十年來，無論於公開講座或於大專學生分享會，總有人會問這問題：「當你諗唔到題材嘅時候點算？」我每次答法都不一樣但最近我明白了一個道理：其實根本無「諗唔到」這回事！有的只是「諗得唔夠好」，創作人總是自我要求偏高，希望每次都使盡渾身解數做到一百分滿分；而所謂「諗唔到」之際，其實，只是你不容許自己今

次只得八十分、七十分、或僅僅合格的五十分，因為你的理想是每次都要高於一百分，而你的自設底線竟然也是一百分——你不肯去接納當刻的自己，包括去體諒當刻的狀態不足、或情緒不對；如是者，最後自我懲罰、自己搲自己笨！工作如是，愛情如是——「望晚星密佈　何事向天上訴　就算多麼相好都跌落陳套　俗套」——大家都是凡人，接納自己之餘，還得先接納對方的所有優點缺點；肯接納者，就會得到銀河瑰寶及心靈財富；不肯接納者，變成那隻永遠追逐紅蘿蔔的兔！再說，很多人不停地渴望對方以一種叫自己最舒服的形式出現，這不是真愛，這只是自私的愛，這是有條件的愛。

交詞後數星期，在清理郵箱時我才在垃圾郵件匣中找到唱片公司要員發來的電郵，他說：「For Me A1, B1, B2, B3 是 OK 的。只有 A2，其實可以說『為什麼她沒街中所有女子的好，但她是我的最好』，可以再跟現實生活貼近一點。Maybe 共患難過，不離不棄，or 記憶中的一件事——每個人也有件放在心裡重要的『小事』，e.g. 最迷茫時，她鼓勵過的一句話，一個動作或一個短訊，whatever, all i mean is 一點實在的東西。現在感覺的部份多了一點，可以用 A2 去 balance 一下，現在 A2 好像有點浪費。另外，如果是要玩『好＝女子』這點，現在好像還不夠出，有點卡在中間，知道的人會覺得不夠盡，不知道的人會覺得那『好』字太多，有點嚡氣。特別是在三段 chorus 之尾那幾句『為何在乞討　面前已經很好』、『為何在乞討　面前滿眼是好』及『隨緣份修補　面前相當的好』。P.S. 銀河裡瑰寶，I know you want to say how treasure that thing is, but is there any other option？感覺上有時說『掌心裡的 bla bla bla』，會比說『宇宙裡的 bla bla bla』來得更重要更人性點。Let me know what u guys think. Cheers」

說得有理！但，對不起對不起對不起！我發誓，這個電郵真的 spam 了！於是，他們亦因為沒收到我回覆，歌就這樣錄好，米亦成炊了。冥冥中，上帝巧妙地安排整個製作單位或所有聽眾去接納這一份不過不失的歌詞。這份詞可以更好。正如世間上所有事物、所有人、所有關係……永遠都可以變得更好，更好；但大家都忘了，其實這一刻，世間萬物各按其時已成美好。

寫於｜ *2011/10*
曲｜John Laudon　詞｜小克　編｜C.Y. Kong　唱｜譚詠麟

舊生會派對

第一稿：*Medley Reunion*

A1
編織出雀斑　夢與醒的一半間
讓那小風波再翻　濺上天邊一雁
獨醉酒樽拋半空　在雨絲中相抱擁
玩偶知心西與東　最愛一生之中

B1
幻影　幸運星　傲骨　不變情
曾經　如逃兵　只有替身的愛情

A2
癡心的廢墟　望見魔鬼之～女
被那將軍抽了車　看破水中花蕊
暴雨中 *Don't Say Goodbye* 望見囂張 *Lorelei*
共那反斗星逛街　永遠 *OK* 卡拉

B2
繁星　大霧戀　紅酒　根與源
寒風　遲來春　所有相識非偶然
如真　仍如假 *Elaine* 火美人
情絲　愁如絲　偏愛偏愛偏愛偏愛牆上這陷阱

C
浪漫夜雨追風漢子叱咤舞池
一起返到當天愛於深秋那時
熱鬧舊生會高唱出新的意義
一首歌有一種愛戀開心故事

B2
繁星　大霧戀　紅酒　根與源
寒風　遲來春　所有相識非偶然
如真　仍如假 *Elaine* 火美人
情絲　愁如絲　偏愛偏愛偏愛偏愛牆上這陷阱

C
浪漫夜雨追風漢子叱咤舞池
一起高唱當天愛於深秋那時
熱鬧舊生會高唱出新的意義
一首歌有一種愛戀開心故事

C
浪漫夜雨追風漢子叱咤舞池
一起高唱當天愛於深秋那時
熱鬧舊生會高唱出新的意義
一首歌有一種愛戀開心故事

第二稿：

A1
3B 班國芬　共 4A 班的某君
在最終怎麼悔婚　摯友間聲聲問
是跳班生張美恩　共插班生朱佩珍
物理中史雙冠軍　過去的小紛爭

B1
舊生　聚舊生　如今　小市民
校花　或校草　歡笑之中一再尋

A2
7C 班栢堅　沒變當天瘋與癲
又再卡式機上肩　按記憶的關鍵
大播 *Don't Say Good ～ bye* 被困股災 *Lorelei*
歷屆反斗星舞擺　永遠 OK 卡拉

B2
舊生　聚舊生　如今　小市民
校花　或校草　歡笑之中一再尋
舊生　聚舊生　*Elaine*　火美人
校長　來迎賓　這晚這晚這晚這晚何用每事問

C
熱鬧舊生會高唱出當天故事
閃一閃鎂燈飛躍於霹靂舞池
熱鬧舊生會高唱出新的意義
眨一眨眼睛總記得雙方姓氏

B3
舊生　聚舊生　如今　小市民
校花　或校扒　歡笑聲一生永恆
舊生　聚舊生　*Elaine*　火美人
校長　舊換新　一屆一屆一屆一屆排著似列陣

C
熱鬧舊生會高唱出當天故事
閃一閃鎂燈飛躍於霹靂舞池
熱鬧舊生會高唱出新的意義
眨一眨眼睛總記得雙方姓氏

C
熱鬧舊生會高唱出當天故事
閃一閃鎂燈飛躍於霹靂舞池
熱鬧舊生會高唱出新的意義
眨一眨眼睛總記得雙方姓氏

第三稿（定稿）：

A1
3B 班阿芬 共 5A 班的某君
在最終怎麼悔婚 摯友間聲聲問
是跳班生的阿珍 共插班生嘅阿恩
物理中史雙冠軍 過去的小紛爭

B1
舊生 聚舊生 如今 小市民
校花 或校草 歡笑之中一再尋

A2
7C 班 Pierre 沒變當天瘋與癲
又再卡式機上肩 按記憶的關鍵
大播 Don't Say Good ～ bye 被困股災 Lorelei
歷屆反斗星舞擺 永遠 OK 卡拉

B2
舊生 聚舊生 如今 小市民
校花 或校草 歡笑之中一再尋
舊生 聚舊生 Elaine 火美人
校長 來迎賓 這晚這晚這晚何用每事問

C
熱鬧舊生會高唱出當天故事
閃一閃鎂燈飛躍於霹靂舞池
熱鬧舊生會高唱出新的意義
眨一眨眼睛總記得雙方姓氏

B3
舊生 聚舊生 如今 小市民
校花 或校扒 歡笑聲一生永恆
舊生 聚舊生 狂呼 Marianne
校長 舊換新 一屆一屆一屆一屆排著似列陣

C
熱鬧舊生會高唱出當天故事
閃一閃鎂燈飛躍於霹靂舞池
熱鬧舊生會高唱出新的意義
眨一眨眼睛總記得雙方姓氏

C
熱鬧舊生會高唱出當天故事
閃一閃鎂燈飛躍於霹靂舞池
熱鬧舊生會高唱出新的意義
眨一眨眼睛總記得雙方姓氏

C
熱鬧舊生會高唱出當天故事
閃一閃鎂燈飛躍於霹靂舞池
熱鬧舊生會高唱出新的意義
眨一眨眼睛總記得雙方姓氏

C
熱鬧舊生會高唱出當天故事
閃一閃鎂燈飛躍於霹靂舞池
熱鬧舊生會高唱出新的意義
眨一眨眼睛總記得雙方姓氏

每個填詞人心裡面總有些素願，於我而言，是寫一次張學友和一次譚詠麟。張學友某兩張唱片的數首 sidecut，是我十七歲初戀時期搭巴士的 OST，所以，情意結大得驚人。但今天要寫張學友的機會比較渺茫，這幾年他已不再推出廣東專輯了；那譚校長呢？永遠廿五，所以希望猶在，只是想不到那麼快便實現！

　　回想那些年，譚詠麟張國榮真的有如黃絲藍絲——兩個只能活一個！無得兩個都鍾意！你是聽譚詠麟抑或張國榮？那時候我仍是小學生，這個人生重要決定不由自己作主，要由家庭成員決定，I mean 我媽。我媽較愛傳統粵語歌的題材及腔調，因此選了譚詠麟，那我就得聽譚詠麟。因此，對於張國榮那種前衛、張國榮那種騷姣、張國榮那種不羈，以及張國榮那些 sidecut，我只能於發育期後再後補。然而，觀乎自己的個性，不得不感嘆命運細節的巧妙安排：若當年選的是 Leslie，我長大後的繪畫風格及思考習慣定會跟今天的有所不同，因為所有創作人的「風格」都跟其成長期間所接觸的流行文化有著千絲萬縷的關係。Anyway，在耳濡目染之下，我對於八十年代的印象，注定要包括 Alan Tam 那副 Ray-Ban 墨鏡、那件印著其大頭的 Puma 螢光背心，以及《暴風女神》時期那個箭豬頭髮型。

　　監製想我去寫一首熱熱鬧鬧的「舊同學聚會」派對歌。而當我知道此曲是由 John Laudon——Citybeat 那個劉諾生——所譜，懷舊之情加速湧上心頭！實情我非常慶幸能夠在有生之年寫到一首譚詠麟，那刻我懷著興奮無比的心情，腦中不斷地翻湧起兒時每逢週末跟媽媽在電視機前面「捕」著 TVB「新地任你點」或「哈囉你好」等音樂節目的每一首流行曲，然後按上錄影機那個 record 鍵那神聖一刻的美滿畫面！我兒時的親子活動原來早便跟粵語歌曲結了緣。然後監製叮囑：「校長真係背唔到歌詞，所以副歌最好……係一定，要統一！」OK！立馬重溫當年每一首校長經典再算。

　　那夜，寫好第一稿，名為 *Medley Reunion*——一首譚詠麟裡面嵌入了四十多首譚詠麟的經典歌歌名。其實我明知監製不會接納這意念，但我依然樂意去完成，只為懷一個舊。八十年代的港人很單純，沒網絡沒討論區沒低頭族，白紙一張用墨水筆去「抄歌詞」已是感性事；既沒惡搞也沒改圖也沒抽水成份，只會把當時一眾流行曲歌名串連成一篇情書，然後回校傳閱，這就是八十年代——沒惡意沒版權問題也沒政治騎劫，只是純粹一展創意才華左湊右拼博君一笑或媾一女，寫得出像樣的，已成風頭躉；字體秀麗者，是才子了！那年頭的一切，就是這般美好！

初稿寫得過癮！甚至，後來被監製打回頭時，我仍是笑著被 ban 的。在得悉有位比我更念舊的填詞人——陳少琪原來早就寫了一首相同橋段的《歌者戀歌》之際，我便梳理好情緒，準備真正落筆去（重）寫這首歌了。第二稿，應監製要求，保留了幾首經典歌名，亦寫出了算是既好唱兼易記的副歌 C 段，那邊廂亦大致上滿意。

未幾，歌曲面世，我一聽，咦？A1「國芬」變「阿芬」，都 OK 吖，一樣啫！「4A 班」變「5A 班」，都 OK 吖，一年啫，未至於變成忘年戀！「張美恩」與「朱佩珍」，變成「的阿珍」和「嘅阿恩」？都算啦！易記點！但又「的」又「嘅」喎？無所謂啦！都說廣東歌詞一向「三及第」嘛！特色嚟的！到 A2，咦？「7C 班栢堅」為何變成「7C 班 Pierre」那麼唔押韻呢又？喂背後故事是咁的：一九九一年我於灣仔聖公會鄧肇堅中學中五畢業，升不上預科；其後，填詞人好友梁栢堅於一九九三年入鄧肇堅中學唸中六。因此，我跟他都勉強算是一對擦肩而過、有待十多年後才真正在詞壇邂逅的母校同窗知己！私人情誼，藉歌詞寄語一番，卻慘被改名「Pierre」！OK 啦，其實無問題，係咪？即係咁：老師改你卷，你不滿意，夠膽死的話你大可直闖校長室向校長投訴囉；但今云係校長親手改你卷喎！吾等舊時代生物，會

夠薑寫信去教統會或教育局投訴校長咩唔通？家陣都只係落得唔押韻一句嘅下場咁大把啫！算把啦！歌曲面世那時，亦只敢在微博呻了兩句，點知那個堅・梁栢堅留言曰：「喂我個英文名真係叫 Pierre！」哈哈哈哈哈哈哈哈哈哈哈哈哈哈哈哈！呢條 PK 仔！一切負能量，隨即便靠他化解了。Thank You Eric！

寫於｜ *2011 / 10*
曲｜Mr. 詞｜Mr. / 小克 編｜Mr. 唱｜Mr.

良知門

第一稿：（定稿）

A1
深宵一點 巨網中一撮人
魂遊太虛怎會找得到中肯
情感 跟這俗世翻滾

A2
深宵三點 落網的一個人
隨緣發表得到攻擊太兇狠
圍剿 每字也似利刃

B1
偏激一點 慌亂敏感
嘈吵一點 破壞社會氣氛
靈犀一點 卻沒愛只得怨恨

C1
為什麼 靈魂不自救 忙於爭鬥
環顧左右 一窩蜂互毆
是非一句 找不到依據
散播了恐懼 求良知共對

A3
清早七點 另有一幫網民
連忙接班渲染瘋癲炭疽菌
隨波 烽煙中好對陣

B2
登高一點 得位置感
認真一點 有沒有輸半分
何不檢點 笑罵裡擔起責任

C2
為什麼 靈魂不自救 忙於爭鬥
環顧左右 一窩蜂互毆
是非一句 找不到依據
散播了恐懼 求良知共對
這裡太暴戾

D
斷線了撤退 上線了再聚
冷笑與惡意 最後亦歸隊

C3
靈魂不自救 忙於爭鬥
環顧左右 一窩蜂互毆
是非一句 一生都粉碎
劇毒在你嘴

C4
靈魂不自救　不息的爭鬥
盼顧左右　雙方互毆
是非一句　找不到依據
散播了恐懼

C5
為何不自救
無顧左右　孤身一人走
誠心一句　衷心的一句
讚美這花蕊　求良知共對

Demo 收到，名為 PINO（Party Is Not Over）。Mr. 的 Dash 寫了一份歌詞初稿，是這樣的：

「飄忽一點 像我這種～人
麻煩也只不過想找新鮮感
情感 跟這亂世翻滾

空虛一點 在線中一個人
魂遊太虛因我裝不到中肯
如今 你在意每事問

偏激一點等如敏感
嘈吵一點破壞社會氣氛
成功一點也未覺得安份
為甚麼 人人都倦透
忙於爭鬥 環顧左右 孤身一人走
時光一去 青春雖粉碎
那怕這恐懼 靈魂不易碎」

內容沒什麼重心，但某幾句上口很順暢，詞句間有種莫名憤怒在裡頭。我也甚喜歡歌詞用上「一點」來為 A、B 段開章，於是我決定沿用這個「一點」來開句，嘗試保留初稿的某些字眼，及某種情緒雛形，想想可以變成什麼題材，再去寫那副歌。

監製沒什麼指引，只要求順口好唱。於是我翻開當時還是火紅的微博，看看最近有什麼事發生。時為二〇一一年十月，剛巧發生了「盲鏟 LINE 事件」──在二〇一一年十月開始，網上突然出現多種有關 LINE 的謠言，當中指經 LINE 傳送訊息，若接收者關閉了數據服務，會自動轉為 SMS 送出，因此機主可能被網絡商收取跨台短訊費；又有傳 LINE 會將不認識的人列做朋友，不認識的人可傳訊息給自己；有人又表示，若開啟了 LINE 的「Shake it！」功能，會被附近正在玩 LINE 的人列為朋友。各種傳言開始於 Facebook 散播，到了二〇一一年十月十六日，更有人聲稱看到無綫新聞報道 LINE 可以偷取到電話內的資料，叫用戶盡快刪除，謠傳即時被大肆瘋傳，令許多 LINE 用戶陷入恐慌，擔心被收費及私隱外洩，爭相透過互聯網和短訊呼籲盡快刪除及避免安裝 LINE，更有人指刪除軟件都會被電訊商收費，加劇 LINE 用戶的恐慌情緒，很多網民未及求證就把 LINE 刪除，因而引發了一場「盲鏟 LINE」風暴。

那時候，群眾很快便分了兩派，一派寧可信謠言，立時鏟走 LINE；另一派不盲目隨波，堅決不刪。繼而，兩幫人在 Facebook、微博等各持己見，也自然地，很快進展到互相拗撬，並出現不必要的人身攻擊。本來是件訓練獨立思考的美事，人類最後總會把它變成戰爭。當時我在微博發了個 post：「有

乜好拗？鍾意刪咪刪，唔鍾意刪咪咪鬼刪囉！我覺得唔關有無 common sense 事，大部份人都因為唔怕一萬只怕萬一驚連累朋友而刪，根本無諗過 technical 嘅問題。我又覺得呢吓嘢幾感動喎！呢啲咪善良囉，友情囉！唔好再因為呢啲咁小嘅事又上綱上線啦！唏～微博呀、app 呀，唔係出俾你嗌交同分黨派㗎嘛！」之後，評論有百多個，好開心有大部份人都認同我嘅睇法，例如呢個：「說中！好多人因為身邊好友極力推介而裝，同樣地因為擔心自己會累咗朋友而刪 / 傳消息，只是單純不希望身邊的人有事，這樣很蠢嗎？的確！但往往當事情牽涉到身邊重要的人，人就會變得有點蠢、有點傻，甚至有點盲目，缺乏正常理性思考能力，因為太愛了，每個人身邊都總有個令你變蠢的人吧！」更開心係真正影響到某啲人，例如呢個：「原本真係打算拎嚟抽水，不過睇完小克你打呢段字真係有反省吓自己，其實人哋都係出於一片好心啫！」但亦有啲人完全 get 唔到我想講乜，例如呢位：「小克條友正垃圾，唔中意就用推特啦，沒人用槍指著你要用內地網站。」呢類咁神奇嘅回覆，當時我玩咗微博年幾，已經學識唔會俾佢影響心情，亦同時學識盡量唔回覆。因為經驗所得，越回覆，對方嘅回應只會越離題，無謂嘥大家時間！但以下呢位仁兄，我忍唔住要答佢一嘢，佢話：「善良？咁你哋對 LINE 嘅 developer team 有

冇善良過？將人哋嘅心血搞成咁，點解仲可以將一件咁反智嘅事講到咁大條道理？」我答佢：「你覺得佢有損失咩？你估明天 click rate 會更多或更少？即管看看它可停留在 top chart 的 no.1 多久？」我真心覺得，家陣任何機構、品牌或個體，要宣傳嘅話，為求更多人談論，真係無所謂「正面」或者「負面」之分。正負兩面，响大眾心入面嘅底線真係越嚟越模糊，其實情況比你想像更嚴重。不過之後佢再無覆我，咁我又唔想變成拗交收場，所以算數！其實我仲想講一個 point：喂，「咁你哋對 LINE 嘅 developer team 有冇善良過？」等陣先，你睇番 LINE 嘅版面、功能，其實根本係抄 WhatsApp，係！LINE 係多咗啲新功能，例如一百人同時 chat，同埋 shake 等等，但係好明顯成個基本概念係源自 WhatsApp，甚至連 logo 都差唔多一樣，咁邊個去同情 WhatsApp 嘅 developer team 呢又？LINE 裡面嘅 emoticons 同 emoji 入面，無論款式同擺位都直頭直 dup 照抄，只係改咗畫法咋喎？咁又有冇人同情 emoji 呢？吖呢樣嘢竟然完全冇人提過，大家平時崇尚嘅 originality 去咗邊呢？標準點解又有分別呢？嗰啲平時專拆穿設計界抄襲行為嘅網友點解又唔出嚟抽抽水呢？當然，你可以話 LINE 嘅本質同 WhatsApp 一樣，呢個只係 app 嘅形式，無得話抄唔抄，市場上公平競爭。正如出咗 iPhone 之後，好多其他牌子

出嘅智能手機，無論機身設計、版面、icon 都跟到足，但係大家都欣然接受沒投訴；我亦都唔知 emoji 嘅 developer 同 Apple 係點 deal，會唔會係版權開放，大家可以任用呢？呢點有待查證。只不過買 app 同買其他嘢一樣，有樣嘢叫「品味」，市場上公平競爭之餘，亦應該有商品自己嘅獨特性格同品味，係咪？我裝 LINE 之後最唔舒服亦係呢樣嘢，似買咗 A 貨，雖然佢係個 free app。好，繼續，另一位網友咁講：「咁你之前會唔會出於善意叫人去搶鹽防輻射？呢種善意既無知往往係最恐怖，因為出於善意所以就以為無傷大雅不須負責而快速廣傳。微博的確唔係一個分黨分派嘅地方，但更唔應該係一個以訛傳訛嘅地方。當你認為呢種無知係無傷大雅，甚至昇華到友情見證嘅同時，有冇諗過 LINE 嘅開發者正受到實質嘅傷害？」尾句唔使理，因為事實已經證明，LINE 嘅 developer 响澄清事件之後一定有更多支持者，對一個企業嚟講，莫講話傷害，呢一記沉冤得雪，直頭益鬼咗佢！所以心哋差啲，陰謀論啲咁去諗：莫非個謠傳係 developer 自己散出嚟？我覺得都有可能㗎！因為呢類事件响娛樂圈就每日發生緊。至於去到同「搶鹽」單嘢相提並論，我覺得本質上的確有啲相似，但論嚴重性就有所分別。搶鹽唔只引致社會恐慌，仲會導致身體損傷、不法之徒趁機抬高鹽價等等後遺；咁呢次 LINE 呢？一個 app 啫！又唔會蝕錢，

大不了無事咪重新再裝！頂多嘥啲電。當然，佢講得稍為有 point 嘅係「呢種善意嘅無知往往係最恐怖，因為出於善意所以就以為無傷大雅不須負責而快速廣傳。」但其實就呢件事嚟講，究竟有幾傷大雅呢？Delete 唔 delete 一個 app，純粹個人選擇，喂唔係要叫你阿媽幫手撲出街排隊攞 form 喎！對世界有幾大傷害呢？我諗大家 delete 之前一定有諗呢個 point！同埋善良還善良，我無話叫大家因為善良而罔顧一切喎！係，好心有時都會做壞事，我亦唔係要把「善良」兩個字變成光環，我只係想大家唔好嗌交，呢個先係重點喎老友！再講，成單嘢最令人覺得恐怖嘅地方係：有啲人要借呢件咁小嘅事而盡快攀上一個「高位」！唔理係「道德高位」定係「知識水平高位」定係乜嘢高位，總之佢哋選擇要立即攀上高位嘅方法係——攻擊其他人，擊敗你覺得愚昧嘅一班人，不論係笑話式譏諷（例如：「有人話唔 delete 個 app 會生唔到仔呀！快啲 delete 啦！」之類）抑或直接人身攻擊都好，總之係以取笑、奚落嘅方式去踩低你從而抬高自己先搵到優越感！呢樣心態其實先係成單嘢最可悲嘅一點。有人回覆：「唔係分黨派，只係想正視聽，人哋開發一個 app 來方便大家結果變成危害全家，咁都幾冤枉。保護朋友係無錯，但等同搶鹽一樣，如果你朋友咁做你都會話佢知真相。」係，咁，但係我見好多人根本唔係以「正視聽」作為出發點，有機

會去對某幾位有份散播消息嘅帶「V」知名人士落井下石先係目的，我諗起廣東人講嗰七個字「憎人富貴厭人貧」，可能就係呢種，搶鹽嘅傻仔我笑你，讀過書嘅都搶埋一份？我直頭要X你！所以，人性！係幾咁恐怖！仲有另一位話：「是否重友情就不用獨立思考？何時隨波逐流亦變成美德？」獨立思考或者隨波逐流都未必係好事亦未必係壞事，係咪美德，要睇情況，全世界都响四月一號去悼念張國榮，咁算唔算隨波逐流？個個都去你唔去，你去愚人節 party，咁又算唔算獨立思考？悼念嘅一眾係因為愛 Leslie，唔悼念一眾係因為唔鍾意 Leslie 或者對佢無感覺，好多時世事關乎「情」，我知道呢單嘢大部份人都係怕連累朋友，亦因為呢單嘢係由某幾位圈中人首先傳播出嚟，你知唔知圈中人電話裡面有幾咁多個其他圈中人嘅電話號碼？而且，如果我嘅 IT 知識水平唔夠高，唔容許我去就呢件事去獨立思考判斷，咁呢樣嘢係咪值得人取笑？甚至怒罵？我哋到底係要去笑罵搶鹽嘅人定係笑罵首先散播謠言嘅人定係全部人全個民族定係總之搵個人嚟笑罵定係乾脆唔笑唔罵真正做到笑罵由人？我唔敢話香港人一向係咁亦唔敢講中國人汲取唔到嗰十年嘅教訓，畢竟可能全世界都有相類似情況，我自己曾幾何時都一樣係咁。但係我响網絡世界，尤其睇過《張氏情歌》响網上得嚟嘅某啲過咗火位嘅負面評價之後，我真心覺

得全人類真正要學嘅一種「獨立思考」係：盡量嘗試以「好心哋」去過活，去做每一件事，亦都係我呢年幾嚟响網上面學到最緊要嘅嘢（當然都仲學緊啦）！點解會有咁多水災風災？响佛學角度，大家都有份搞出災禍，每鬧人一句，就係負能量，積聚咪成災囉！嗱我唔係要攞乜嘢高位，因為如果目的係要攞高位要攞優越感我仲有其他更擅長更正面嘅方法！只係一吐心聲吹吓啫，舒服晒 lu。有位網友响博客寫得好好，借嚟總結一吓：「個人覺得這事件不該與搶鹽相提並論，因為鹽真的是人人都會知道不能多吃，吃太多會對身體有害；但電話的收費模式、私隱、如何調校 settings 去保護自己等等，並不算得上一種十分普通的『常識』。尤其對於這種新推出的 app，大家都還在摸索階段吧！就像 Facebook，大家玩了這麼多年，上載了這麼多相，我想大部份人對於怎樣保障自己私隱，都不是很清楚呢！其實對於有相關知識的朋友，公關對你們是十分敬佩，因為全靠你們，我等 low tech 盲毛才知道該怎樣保障自己。希望你們繼續努力，也能諒解我等盲毛專業實在不是這方面，抱著寬宏大量的心態，普渡眾生，那便功德無量了。不如大家努力享受這個秋涼的 shinny day，不是更好嗎？」

　　看到這裡，我知道這首歌要寫什麼了。有了基本概念，一切就易辦。初稿 A1 首句：

「飄忽一點 像我這種～人」，我隨即想到以網民的深宵上網行為作開段，遂改為「深宵一點（1am）」；而初稿中的「種～人」其實是「s-f-r」三個音，我希望寫一種網民的「集體行為」，但「s-f-r」三個音卻無法填上「一班人」、「一幫人」或「一群人」，正準備投降之際，突然想起個「撮」這個字——用來量度「毛髮」之餘，亦偶有用諸「人數」。「s-f-r」跟「一撮人」，完美鑲嵌！而通常，順利搞妥開首一句，是種「老黎」；其後的，也自會得到繆斯的保佑及眷顧。A2首句，主角出場：「深宵三點 落網的一個人」——A1的「一撮人」對比 A2 的「一個人」，在於「網絡欺凌」這題材，是極富戲劇性的刻意鋪排，就是為了寫出「圍剿 每字也似利刃」這尾句，利用A1及A2兩段迅速地建立起一種「敵我區分」的處境。

我把初稿的 B1 段「偏激一點等如敏感 嘈吵一點破壞社會氣氛 成功一點也未覺得安份」修改成關乎主題的語句：「偏激一點 慌亂敏感 嘈吵一點 破壞社會氣氛 靈犀一點卻沒愛只得怨恨」；及 B2「登高一點 得位置感 認真一點 有沒有輸半分 何不檢點 笑罵裡擔起責任」。「登高一點 得位置感」就是說大家要攀上「道德高地」；「認真一點 有沒有輸半分」源於當時挺流行的一句「認真便輸了」。然後，再改寫副歌，道出全曲主

旨：「為什麼 靈魂不自救 忙於爭鬥 環顧左右 一窩蜂互毆 是非一句 找不到依據 散播了恐懼 求良知共對」。而最難反而是 C2，因為最尾添了一句「d'-d'-d'-t-l」！之前 C1 已決定用「句」、「據」、「懼」及「對」等「ui」韻去為副歌收尾，冷不防第二次副歌突然加多一句！這永遠是對填詞人的考驗——如何以music break 前夕突如其來的這一句來加強副歌的力量，而同時又不會成為冗句？即是說，這 extra 一句，通常都有「加重語調」的功能（在某些歌來說，甚至有「扭轉態度」的功能），所以絕不可以「Hea 寫」！我最後寫出的尾句為「這裡太暴戾」，在內容上，是為了整段副歌而作一個結論；在情緒上，亦有種「夫子自道」式的發洩。

而 D 段作為 music bridge，我希望以一種更血淋淋更寫實的方法把「網絡欺凌」這主題帶得更深遠，於是寫出了「斷線了撤退 上線了再聚 冷笑與惡意 最後亦歸隊」，其實是非常恐怖的四句，當中「惡意」兩字靈感來自東野圭吾的同名小說。

網絡上所有爭執，或會演變成「網絡欺凌」，確能反映人性陰暗面，亦是現今社會頗值得討論的現象。我在其後的填詞作品《切膚之痛》（C AllStar 唱）及漫畫書 *http://www.bitbit.com.hk* 也有再提及。我覺得此類網上

虛擬戰爭，跟現實的刀槍炮彈無別，甚至更可怕！因為它傷及的，永遠是心靈多於一切。

此曲本來叫《良知》，後來得悉內地對網上發生的事件總愛加上一個「門」字（例如「艷照門」），也許根自《羅生門》吧？亦即是說這種事情總會各持己見各有道理難以判辨是非吧？最後才改名為《良知門》。其後也有填詞人關注這個社會現象，包括陳詠謙寫給周柏豪的《斬立決》，是首上乘佳作。可見社會問題嚴重，同行都將之如實記錄，變成一闋又一闋時代曲。

幾年後的今天，《良知門》也許會被批鬥成「和理非非」之作，在激進勇武一幫的心目中，這類「勸交式」作品，或已對時代起不了作用。我在試想，若於二〇一六年的今天再寫這份詞，我也可能因為怕被批鬥而不敢如此落筆，更不會那麼不加思索地添上「門」——源於大陸網民習性的——這個字作為歌名！你看，如林夕所言，填詞人最忌自我審查；也如爾冬陞所言，最要恐懼的，正是恐懼本身。

然而，「誠心一句 衷心的一句 讚美這花蕊 求良知共對」——我依然無悔寫出這結尾。在什麼網絡平台，大眾每天在相互廝殺中，突然某君什麼也不說，只 po 出一朵花！提醒大家別再跟 ego 作戰。這人，應該是天使降世。

寫於｜ *2011 / 11*

曲｜周國賢　詞｜小克　編｜Zarahn　唱｜伊維特

我跟你的三分鐘長吻

第一稿：（定稿）

A1
瞳孔　完美　目光　細膩
皮膚　紋理　滲透出藥餌

B
來呼與吸　吸你呼的氣
來吸與呼　呼向我的鼻
寒風刺骨　躲進你雙臂
懷中猛火　燒我直至死

C1
舌尖　纏繞　直至嚐到這生鐵味
就在這刻血液上腦
爬滿神經一窩跳蚤
唇膏　脫了　紅著臉我自認醉倒
到有刻心不再跳
我以為千載過了
至發現剛剛只有一分鐘擁抱

A2
顎骨　麻痺　麝香　撲鼻
時光　忘記　四腳不著地

B
來呼與吸　吸你呼的氣
來吸與呼　呼向我的鼻
寒風刺骨　躲進你雙臂
懷中猛火　燒我直至死

C2
舌尖　纏繞　直至嚐到這生鐵味
就在這刻血液上腦
爬滿神經一窩跳蚤
唇膏　脫了　紅著臉我自認醉倒
到有刻心不再跳
我以為千載過了
至發現剛剛多了一分鐘擁抱

C3

舌尖 纏繞 令我著魔的生鏽味
又在這刻血液上腦
爬滿另一窩的跳蚤
唇膏 脫了 紅著臉我乏力探討
我倆的心不再跳
再以為千載過了
到最後屈指統計 三分鐘擁抱

有陣子我是長期聽著903過活的，所以，對前903 DJ伊維特有深印象，知道她有研究塔羅牌，亦對新時代資訊深感興趣。也許是這個原因，二〇一一年年尾，她WhatsApp我邀詞。曲是周國賢寫的，周仔給別人所寫的旋律通常比自用的簡單，這首也沒例外，前奏有點像電影 Pulp Fiction 的主題音樂，帶點黑暗式挑逗玩味。

伊維特給我的指引是：希望這歌盡量「性感」，氣氛像是兩個人非常親密地摟著依偎。她要求其中一段歌詞有「我吸著你呼出來的空氣，你吸著我呼出來的空氣」這畫面。後來，她在歌曲派台時一個訪問中說，這次即管試試找一個看上去毫不性感的填詞人去寫一個非常性感的題材。哈哈哈，原來如此！

然後，我聽著demo，幻想那個親密畫面。因為歌手的特別要求，我想到：何不寫一首關於「接吻」的歌？查實我是一個對「接吻」——甚或「性」——極度渴求的人，只是甚少機會於作品上表露這個層面的自己。要知道這世上有些人卻不會接吻——「不會」的意思，非指技術上，而是這些人或嫌骯髒或不肯放開，總之，就不喜歡接吻，亦不會覺得接吻——繼而到性——正是人類表達愛的其中一種最有效方法，亦是人類與生俱來的一種「創造」能力。吻和性，是項工具；而舌頭，是世間上性能最好的一支筆，助你寫出任何語言文字都無從表達的靈魂讚頌。一百句「我愛你」，千甜言萬蜜語，哪會及身體語言來得更直接而動容？

歌曲的篇幅有限，亦無意把這份詞帶上床，我只能把以上概念收窄——就寫一次跟歌曲長度一樣的 real time live 接吻經歷。只著墨於「生理反應」已足夠，沒教誨沒隱喻，是夜只談風月。伊維特要求要有的「呼吸」元素真夠妙，我回想或多或少的私人接吻經歷，當中最銷魂者，的確是「來呼與吸　吸你呼的氣　來吸與呼　呼向我的鼻」，那種水乳交融的能量對流，一摟入懷之際，帶領著二人呼吸節奏並相互配合。若然，無煙無酒無爛牙無口臭，當刻嗅入胸肺的那種特殊味道，明明知道對方呼出的只是二氧化碳，卻幾可逾越世俗兒女間七情六慾。那刻，宛如嗅得大愛之氣味，聞到宇宙之奧秘（最近我好奇，某天湊近正值熟睡的兩歲兒子一試……果然有神效，腎上腺飆升！可見「愛」真的不分性別，父母對孩兒之愛，跟戀人之愛本應無別，前世今生每個角色大執位而已）。

十多年前，真的有位女朋友跟我說：「在接吻時嚐到一陣『鐵』的味道！」我不清楚那刻是因為我口腔內充滿鐵質，抑或已然「車」到唇破舌損導致齒縫間留了陣有如金屬般的

血腥味道？總之我就著回憶及潛意識，在副歌寫上「舌尖　纏繞　直至嚐到這生鐵味」這我覺得是全曲最生動的一句。而在 A2「顎骨麻痺　麝香　撲鼻」中的「麝香」，即是「White Musk」，的而且確是本人經驗中最能夠 turn me on 的一隻香水元素。如此種種，都是極度私家的經驗，毫不介意地和盤托出。創作當刻，跟隨音樂旋律撰詞，總有種力量令詞人臣服，隨即拋下無謂的自尊和身段（a.k.a. Ego），勇敢地赤裸坦露於人前（其實此曲可能比本人之處男作《一手舞曲》更見大膽）。

　　沿路寫著，什麼「瞳孔」、「皮膚」、「顎骨」、「舌尖」……所有合樂的、我想得出來而又不太「過火」的身體器官及其反應……突然覺得自己……老套！例如 B 段，「來呼與吸　吸你呼的氣　來吸與呼　呼向我的鼻」之後，也許因為音韻限制，依舊用上「寒風刺骨　躲進你雙臂　懷中猛火　燒我直至死」此等「寒風 vs. 猛火」之類的俗套意象，天呀！都是三十年前於那個保守年代那些老派（No offence）詞人早已用過的老方法，字詞竟落得毫無時代感（矛盾地，我也是因為年幼時聽過那個年代的詞風，因而植入了根深蒂固的遣詞造句模式）！及至副歌尾句「至發現剛剛只有一分鐘擁抱」──原本我希望表達那虛幻的、臨近魚水之歡愉……卻又即時受到現實的音韻掣肘，於是，本來填上「至發現剛剛只有一分鐘『相好』」。其中「相好」兩字，簡直屬於粵語殘片年代那種內斂約束，隱晦得悶死整個宇宙，老氣橫秋！而我竟然能夠說服自己填上「相好」兩字！卒之，交詞後，連歌者都頂唔順，立即來電要求更改，遂得出「擁抱」此等得過且過的詞語勉強交貨。那刻我知道自己未夠 100% 開放，此曲也未夠 100% 完美，關鍵也許就在結尾兩字！夠薑者何妨嵌入較粗俗卻又合時又摩登且入世的「車輪」兩字？但「車輪」兩字，問心卻又真的欠優雅，始終過唔到自己的文藝式執著。而且，因為要力保這個「lun」韻，牽一髮，或需重寫副歌之前幾句，太大工程。

　　每次創作，都是一面鏡子，讓你看清楚自己的勇氣，讓你想清楚面向大眾時所希望表達的訊息最後有否全然釋出。這一曲、這一次，只能算是剛剛合格。

　　「以後未來　是個謎」……林振強當年是如何「處理」劉美君的呢？事後我每重聽此曲，都問自己這個問題。甚或，《細水長流》（蔡玲玲唱）這把橫跨「性」與「愛」，並巧妙地連接「感性」與「性感」的經典「雙鋒刃」……懂廣東歌詞的你，會明的。拜服。

寫於｜ *2012 / 01*
曲｜楊湦　**詞**｜小克　**編**｜李智勝　**唱**｜林峯

年
時

第一稿：（定稿）

A1
少年時　純潔中一點虛妄
在我說分開當天只暗示　要到世間闖

A2
壯年時　勤奮中只得一點傷創
達到了繁華盛況　何以心中一點不安

B1
我的臂彎也許堅壯
我的眼睛也許倜儻
記憶卻突然來訪
想致電你　清楚你近況
我的兩肩也許寬廣
我的兩腿會否懂得回航
年華裡　花瓣飄降
才後悔那天闊步康莊

A3
少年時　頑固中一點奔放
是我放不開當天的故事　永遠也捆綁

A4
老年時　回顧中只得一點沮喪
在世人情來又往　唯這生差一點不枉

B1
我的臂彎也許堅壯
我的眼睛也許倜儻
記憶卻突然來訪
想致電你　清楚你近況
我的兩肩也許寬廣
我的兩腿會否懂得回航
年華裡　花瓣飄降
才後悔那天闊步康莊

C

遺憾要伴我生風清跟月朗
多惦念每份舊情 每份熱情 最後也一晃

B2

我的臂彎再不堅壯
我的眼睛再不倜儻
記憶縱突然來訪
怎去治理 翻不了舊案
我的兩肩再不寬廣
我的抱擁會否依稀難忘
情懷裡 將心釋放
回味我那天闊步康莊

Demo 收到，填林峯？喂正喎！亞太區喎！老虎蟹都寫！旋律聽了幾遍，簡單 K-Pop 也。喂咁先難！如何在 K-Pop 的框架中寫出點點趣味？林峯那麼靚仔那麼多歌迷，越想越感壓力。

Demo 的頭三粒音「d'-s-s」，也許是先入為主吧！每次聽到都總想起盧冠廷那首《老年時》的首句「老年時　頭髮甩晒鬚亦漸漸白」。想著想著，何不乾脆由「老年時」這三個字開章？再聽一次旋律，A1 至 A4 中共出現四次「d'-s-s」這開句，何不分別填上「幼年時」、「少年時」、「壯年時」、「老年時」或「X 年時」去對比整段人生？幸好作曲人沒有突然在 A4「屎忽痕」來個 ad-lib 轉音變成「d'-r'-s」之類，要不然，「年時」這對稱概念便無法成立了（當然「d'-r'-s」亦可嵌上「化灰時」的……）。除了 A 段的「年時」對稱，我希望 B 段也有所對稱平衡，所以分別用上四個身體部位——「臂彎」、「眼睛」、「兩肩」及「兩腿」去塑成工整。

有了基本概念之後便可以落筆，但落筆之時千萬別因為內容概念而跟旋律感覺偏離。以此曲為例，曲式簡單輕鬆，就算寫作情歌也不是悲情類別，所以「年時」這時間主題也不能太嚴肅太沉重太生老病死。後來我就想到這主題——經歷過人生不同階段，卻仍掛念很久以前的一段初戀。這也是受到盧冠廷《老年時》的

影響（內容上不一樣，但情懷類近）。

緣份就是這樣，創作就是這樣，一切都跟個人回憶和經歷有關。若然我是個九十後填詞人，根本從沒聽過《老年時》，這歌就不會有這個主題了。都說填詞人在聽過 demo 後的第一個情緒反應很重要，因為這情緒反應才是整個概念的起點。這亦是坊間詞評或一眾網民最常忽略的一點！他們大多只會評價填詞人用上某些字眼去寫出某題材當中的成敗，卻往往忽略了填詞人在聽到旋律後「究竟為何／如何在私人情緒層面上想出某題材」！因為這一點是外人無法知道的，是抽象兼難以解釋的，也是絕對主觀的決定。而且外人也不會知道每首歌在編曲之前——就如模特兒在 make up 及 styling 之前——的原本輪廓。

用字方面，這份詞確是挺隨意的，因為隨意所以語法上或許有點砂石。例如副歌尾句「才後悔那天闊步康莊」，原意是「後悔年輕時放任地闊步踏上康莊大道而犧牲掉感情」，濃縮變成九個字，實在太簡略。又例如 C 段首句「遺憾要伴我生風清跟月朗」，原意是「縱使一生風清月朗，但當中總是帶點遺憾」，當主客一調，便有點含糊不清。但撰詞那刻只覺粵語詞實在太多掣肘，在狹窄的創作空間內糾纏，為何不讓自己放開一點，別太繃緊執著？於是，心一開、手一鬆，下一句便稱心如意筆如神來：「多

惦念每份舊情　每份熱情　最後也一晃」，全曲
最滿意一句，並非因為「晃」字於廣東詞甚少
出現，而是因為在這裡用上「晃」字有種灑脫
自在，恰如其分地配合到全曲的一韻到底，順
理成章送落下一段 B2 的「將心釋放」，埋尾一
句由之前的「後悔」昇華作「回味」，收筆一刻
連自己都戚了戚眼眉。就連《年時》這本來隨意
堆砌的歌名，谷歌一下才發現，原來真有此古
詞，就是「往年時節」之意。

　　我不認識林峯，但綜觀粉絲們評語，都甚
喜歡此曲，也許是寫中了歌者的某種感覺吧？
同時也藉此學到，有時寫歌，隨意隨心隨緣，
便悠然自得。

寫於｜ *2012/ 01*

曲｜張繼聰　詞｜小克　編｜Goro Wong　唱｜張繼聰

We Are The One

第一稿：《寬恕》

A1
某一天　天蒸發了滄海
滄海對這恨慨　沒記載

A2
某一天　大海淹浸了山川
山川對這恨怨　沒計算

B1
為了愛　讓痛恨　不復來
為了愛　沒記恨　讓這愛
留於蒼天　留於滄海

C1
痛傷　喚起　大愛
愛心　喚醒　心中如來
泥土中給侵佔的宿主
對蟄居者多寬恕
寄生　育出　大才

A3
某一天　山穿破了蒼天
蒼天對這巨變　沒意見

A4
某一天　天衝破某一點
一點意識實踐　奉與獻

B2
為了愛　讓痛恨　不復來
為了愛　沒記恨　讓這愛
留於蒼天　留於滄海　一天一點慷慨

C2
痛傷　喚起　大愛
愛心　喚醒　心中如來
成長中給拋棄的天主
對叛經者多寬恕
惡因　善果　大愛

D
所有傷痛中都是愛　傷到底無條件的愛
這蒼天　這滄海　兩者根本不可分開

C3
痛傷　喚起　大愛
愛心　喚醒　心中如來
迴光中不懂再分賓主
宇宙裡面再共處
種因　摘果　是愛

第二稿（定稿）：

A1
某一天 **刀鋒割他雙肩**
雙肩創疤尚暖 尚抱怨

A2
某一天 **是他呼了個煙圈**
煙圈送走恨怨 **別**計算

B1
為了愛 讓痛恨 不復來
為了愛 沒記恨 讓這愛
留於**雙肩** 留於**煙靄**

C1
痛傷 喚起 大愛
愛**可** 喚醒 心中如來
泥土中給侵佔的宿主
對蟄居者多寬恕
寄生 育出 大才

A3
某一天 **天蒸發了滄海**
滄海對這**恨慨** 沒**記載**

A4
某一天 **大海淹浸了山川**
山川對這巨變 沒意見

B2
為了愛 讓痛恨 不復來 **（新的世代）**
為了愛 沒記恨 讓這愛
留於**山川** 留於滄海 **來**一天一點慷慨

C2
痛傷 喚起 大愛（傷口中有愛）
愛**可** 喚醒 心中如來
成長中給拋棄的天主
對叛經者多寬恕
惡因 善果 大愛

D
所有傷痛**也因為**愛 傷到底無條件的愛
這蒼天 這滄海 兩者根本不可分開

C3
痛傷 喚起 大愛（傷口中有愛）
愛**可** 喚醒 心中如來
迴光中不懂再分賓主
宇宙裡面再共處
種因 摘果 是愛

C4
愛心 大海 盛載（千世千代 星空只有愛）
遠水 近火 終可灌溉（用原諒對待）
明或暗 來自主
每樣世事對立中寬恕
無因 沒果
最後棄掉對立於星海

如果說：肯為自己的政治立場或性取向表態的藝人歌手算謂「敢言」的話，那麼，肯把這批「新紀元歌詞計劃」的作品演繹出來的歌手或監製，也是極之敢言之眾。因為這批歌詞中某些內容或理念，都似是跟主流宗教的教義有所衝突，隨時導致網上罵戰。實在，幾年間標籤這幫 New Age 友為「走火入魔」或「邪教信徒」的人也確實不少。終極的 New Age 完全沒有類似宗教式的戒律，New Age 友甚至不會勸阻你去打家劫舍，如果閣下或對方需要這種形式的體驗的話，根本沒有人可以加以阻止，因為背後的始作俑者叫「業力」。亦因為欠缺戒律，因此我從不覺得 New Age 是個宗教，極其量只能說是對世界的一種相當 old school 的看待方法（Old 到上一個文明你話幾 old ？）。真的不排除，本城政府有朝一日會把所有「靈魂」、「轉生」、「因果」、「維度」或「神」此等詞彙從互聯網中撻走。社會已荒謬到一個臨界點——我們已接近全然忘記「我們本來是什麼」的境地。聽聞「林夕」兩字也開始被業界列進審查名單，可見我們連造「夢」的權利也快被禁制了。

Anyway，那一年就起碼有兩位歌手非常勇敢地唱出自己的信念，一個是周國賢，一個是張繼聰。後者更把信念及訊息投放在日常服飾上，整身靛藍長袍穿足一年，成就了一張叫作《5+》的 EP。《5+》過後，來到新一張專輯，名為 We Are The One。

We Are The One 的創作班底欠了《5+》的 Jerald，卻加入了三位新成員，包括填詞人陳詠謙、監製李智勝，還有為唱片繪畫封面的畫家 Paul Lung。今次我跟梁栢堅打算分開來寫各自修為（《雙彩虹》除外）。Demo 傳來，張繼聰希望這首歌的歌義比《5+》那五首去得更闊，他很想說「大愛」、「合一」，也正好為之前的幾首歌來一次總合。我聽了聽那 demo，先來就是對副歌的一種懼怕——「兩個字　兩個字」，或「三個字　三個字」的 hook line 從來最難寫，用字得比平時更精準。

因為張繼聰那「大愛」和「合一」的前設，我想到佛家所言「眾生一體」。New Age 跟傳統佛學有很多吻合之處，都相信萬物最後定必歸一。當意識提升到某個層次，便逾越了「愛」和「恨」、或所有物質／情緒的二元性。到其時定必「記起」原來世間萬物就是一物（《與神對話》一書中多番提及的「Remember」），而這個就是大部份宗教所指的「神」的意識層次。然後，因為萬物已歸位回到「神」，所有對立界線再不存在，無法再於人間般體驗二元，於是，這個寂寞的「神」漸覺無對手分享，便又再分裂成世間萬物了。對，這是一個循環。正如物理學家所說：「宇

宙大爆炸」之後就是「宇宙大收縮」，然後再爆炸，他們稱之為「神的呼吸」。《聖經》把這個意識的分裂過程戲劇化了，變成「神用七天創造萬物」，後人經歷世世代代，曲解了當中真相，副作用是：把「神」這角色「神化」，變成高高在上的「第三者」。不幸地，我們二千年來，把自己本應擁有的力量，寄予這位並不存在的「第三者」，並無時無刻祈求這位「第三者」賦予我們（本來我們內在就已經有的）力量——我們向「外」去尋求一種本應在我們之「內」的東西，多愚昧！

再聽 demo 十數遍，直覺告訴我，這歌不宜過份地敍述那「合一」及再「分裂」的過程（因此這概念留了給三個月後才執筆的周國賢的《星塵》），焦點放在「合一」境界所感受到的「大愛」已夠威力。寫這歌之時，我早就從書本中清楚了解以上種種，但只停留在一種「頭腦知道」的階段；我的心被某些東西封閉著，無法去「感受」這些真理。直至二〇一五年十一月某日，我在某次集體的靜心儀式中突然衝破了內心隔膜，從而真正到達過這意識境界，回到靈魂真正的「家」。那當兒，我知道這個「我」已經不是「小克」或「蔣子軒」這角色，這個「我」，是三千大世界中的萬物——包括一花一草一樹一木、香港人中國人亞洲人地球人外星人、本土派民主派建制派任何派別、大梵天阿修羅觀音天使牛鬼蛇

齋餅粽……一切一切的總合！原來我們人類數千年來都只是在自己打自己！那刻我因為得悉「真相」而興奮得狂喜大笑，但同時，感恩的眼淚亦如瀑布傾瀉。這個「我」，徹底地感受到佛家所言的「無我」境界，亦深深地明白愛和恨本來無別，兩者那刻已然融為一體。回到人間後某天，我再重看這份寫於數年前的歌詞，看著 D 段那兩句「所有傷痛也因為愛　傷到底無條件的愛」，我猶幸當年沒有寫錯這生命的本相，心裡不禁自豪地「Yeah」咗一大聲！而講真，如果你未曾經歷過這意識層次的威力，你只會對這份歌詞不甚了了，甚至破口大罵：「乜嘢『痛傷　喚起　大愛』呀大佬！痛傷就是痛傷，點會喚起大愛呢？垃圾歌詞！」嗯，It's ok。

這歌的第一稿名為《寬恕》，因為最大的愛，就是建基於原諒寬恕，而且，「寬恕」這詞，在形在聲在義，我都覺得是非常非常漂亮的兩個中國文字組合，用粵語讀出來，就像咒語一樣，帶著某種慈悲能量。那時候，我突然有個念頭：既然花花草草皆一體，what if 這首歌完全沒有「人類」出現？既沒有「你」，也沒有「我」，也沒有「他」或「她」這些流行曲中常見的主體？於是，第一稿的主角們，是「天」，是「山」，是「海」，是泥土中身體被侵佔那隻「昆蟲」！宛如在看「國家地理頻道」節目，目的只是讓這份「大

愛」回歸大自然中的每個景象，提醒聽眾我們的根源在哪。副歌第二句「愛可 喚醒 心中如來」中的「如來」出自梵語，即「從如實之道而來，開示真理的人」。《金剛經·威儀寂靜分》：「若有人言：『如來若來、若去；若坐、若臥。』是人不解我所說義。何以故？如來者，無所從來，亦無所去，故名如來。」這就是林夕那首《不來也不去》（陳奕迅唱）的源頭。「如來者，無所從來，亦無所去，故名如來。」——如來沒有從哪個地方來，也沒有到哪個地方去，故名「如來」——原來一直都在你的內在。一，直，都，在，你，的，內，在，唯一將之喚醒的方法，也只有「愛」。所以，「愛可 喚醒 心中如來」。

後來，唱片公司覺得這兩字太深，宗教意味太重，同時亦覺得一首沒有「人」來當主角的流行曲確實難以流行，因此要求我作更改。最後，這個叫 We Are The One 的面世版本，雖在 A1 及 A2 段添加了個「他」作引入角色，但在副歌中保留了「如來」這核心字眼，這已經是張繼聰跟唱片公司多番努力斡旋過後的最理想結果了。在此，不忘感激張繼聰及唱片公司一眾要員。只是，有時我不明白為何帶有宗教詞彙的歌曲會跟「流行程度」有相矛盾？究竟「流行」的指標為何？「流行曲」的意義又在哪呢？再想就是：究竟「宗教」為何物？我的佛教上師有次跟我說：假設生命

的「真理」或最終「答案」就在河的對岸，那麼，有些人會乘船過對岸，有些人會掘隧道過對岸，有些人會撐竿跳過對岸，有些人會築橋樑過對岸，有些人會乾脆游泳過對岸……殊途，但同歸，得道時間或有長短之別，但，「最終所有人都在對岸得道」，這才是重點！我們卻常為了「用什麼方式過河」而起紛爭，甚至起戰爭，而我覺得，這大概就是現世各個宗教互相排斥的因由。是以，我有個習慣，在填詞時每逢借用某個宗教的常用詞彙，我都盡量同時安排另一對頭宗教的常用詞彙出現。例如《有時》（周國賢唱）這歌名明明來自西洋《聖經》，但歌詞中卻會出現當代基督教不甚認同的「六道輪迴」及「轉世」等字眼；又例如此曲的副歌，既有東方的「如來」，亦有西方的「天主」——旨在提倡「各宗各派本同根同源」這道理。老老實實講句我真係唔怕得罪篤信聖母或耶穌或阿拉真神或釋迦牟尼或 whosoever 甚至乎無神論的你你你你和你——諸神跟大家在玩一場遊戲，直至你有天知道原來祂們都是「你」。英國著名喜劇演員 Ricky Gervais 在二〇一一年金球獎頒獎典禮中說過人類有史以來最幽默的其中一句說話：「Thank you to God, for making me an atheist!」

C1、C2 及 C3 三段副歌，刻意植入三種意象，去為「原諒寬恕」這大愛指標作推

進——先是「身體被侵佔的一條蟲」，然後是「被叛經者唾棄的天主」，最後是「萬物眾生在迴光反照中不懂再分賓主」。值得一提是，張繼聰後來覺得副歌情緒可以再深一層再多推一步，於是第二稿多加了一段 chorus——C4，才出現了全曲最神來之筆的一句：「明或暗　來自主」。妙在那 double meaning——究竟應是「明或暗　來自主（from God）」或「明或暗　來自主（by your own will）」？寫者有意，聽者有心，你又會如何選擇？

　　當然，這又衍生出另一個對立面。何妨「最後棄掉對立於星海」？

寫於 | 2012 / 02
曲 | 文恩澄　詞 | 小克　編 | 戴偉　唱 | 文恩澄

水孩子

第一稿（定稿）：

A1
在深宵　盼待天曉　讓我回到水中
情淚流遍了　融化了　總會得珊瑚感動

A2
未枯槁　我未傾倒　大概人以水造
情淚流過了　難過了　淹沒我的路途

B
潛入亞特蘭蒂斯中
浮現美夢如水朦朧

C1
像那　終身的戀愛　忠心的等待　血脈內
堤岸中我亂愛　越恨越愛　巨浪已翻起塵埃
像那　水手般英勇　水花般騷動　如潮浪蓋
這位蠢孩子　在世代裡追蹤　海般深愛

A3
望歸家　我願歸家　俗世藏滿謊話
情淚流過了　難過了　辜負似水年華

B
潛入亞特蘭蒂斯中
浮現美夢如水朦朧

C1
像那　終身的戀愛　忠心的等待　血脈內
堤岸中我亂愛　越恨越愛　巨浪已翻起塵埃
像那　水手般英勇　水花般騷動　如潮浪蓋
這位蠢孩子　在世代裡追蹤　海般深愛

D
冷雨浸過了　鮮花的醉香
魚兒和藍鯨　睡夢裡叫嚷
提示我　折返方向

C2
像那　水晶般失控　水影般空洞　錯玩弄
堤岸給我護送　亂撞亂碰　道別了深海皇宮
別了那汪海　別了洪濤大海　作浪興波中泛湧
這位水孩子　在世代裡追蹤　海般深痛

所謂 New Age，所涉及的學科範疇極度廣闊。瓜藤互纏，若要列出整個關係表，需要一張檯面那麼大的紙。若說新紀元學說其中最神秘的一環，非「古文明」莫屬；而要研究「古文明」的話，核心題目必定是「亞特蘭蒂斯」。傳說中已沉沒的亞特蘭蒂斯王國，屬地球的「上一次文明」，比我們已知的遠古文明更遠更古——約為公元前九千年！神奇地，這段經柏拉圖的著述才初見端倪的傳說，跟其後地球上所有文明都有關：古希臘神話中的諸神，其實都是從前亞特蘭蒂斯的國王、皇后及英雄人物的化身；古埃及和秘魯的神話傳說中對太陽的崇拜，也是源於亞特蘭蒂斯的宗教信仰；歐洲「青銅器時代」所製的器具，亦是起源於亞特蘭蒂斯……傳說中亞特蘭蒂斯人可從身體的「中脈」兩端汲取宇宙能量替代食物，這跟人體「脈輪」的學說有關；傳說中亞特蘭蒂斯人可引用「電」和「磁」去開啟稱為「梅爾卡巴」的人體氣場，這又跟古老圖案「生命之花」及「神聖幾何」有關；傳說中亞特蘭蒂斯人最後滅國是因為利用了集體意識，開啟了一個巨大的「梅爾卡巴」引力場，作為戰爭武器之用，導致整片陸地下沉，這又跟神秘的「百慕達三角」、美軍於二戰末期的「費城實驗」，甚至芸芸遠古的外星文明有關；傳說中大部份亞特蘭蒂斯「魂」，因為內疚而決定轉生再做一次地球人，嘗試將功補過，協助下一輪地球文明渡過難關，所以

你我身邊都可能存在著亞特蘭蒂斯的舊魂新魄在贖罪……這也跟新紀元學說中「靈魂轉生的課題」這概念有關。我有兩位朋友甚至於冥想過程中重回自己於亞特蘭蒂斯那前生，不約而同地看見當時的自己，在滅國階段努力守護著幾根正在崩塌的水晶巨柱的情景，真係信不信由你！

　　講了一大堆，我想說的是：對！我想把亞特蘭蒂斯寫進這首歌裡。事緣某天監製致電邀詞，條件只得一項：希望這歌的歌名及內容，都一定要與「水」有關。沒問因由，似是迷信，應該是受某位風水大師指點，說文恩澄（或公司老闆？I don't know）五行欠水之類之類吧？Well, it's OK，迷信沒問題。我也迷信每逢在寫歌時燃上一根香便會寫出好詞——You know，將心比己，一切都是脆弱人類的自我心理安慰。正如我在前一編 We Are The One 所言：「我們都習慣把自己本應擁有的力量寄予某位並不存在的「第三者」（神明），並無時無刻祈求這位「第三者」賦予我們（本來我們內在就已經有的）力量。」人之常情，當成是唱片監製對詞人的一個小小要求，never mind！我完全無批判無所謂。於是那天我說：「想首歌有水，便有水。」

　　那時期正沉迷新紀元資訊的我，立時想起亞特蘭蒂斯這文明古國，並直覺地早把「亞

特蘭蒂斯」五個字嵌了入 B 段首句然後再算。但當然，勉強無幸福，題材能否成立，一切皆要先看曲式。後來才知道，這是文恩澄十年前寫好的旋律，網上亦流傳過一個由林日曦撰詞的版本。這版本我沒看過，總之，當時在聽過 demo 後，覺得這是首典型浪漫情歌，實在沒法把亞特蘭蒂斯整個帝國的浩瀚歷史入詞，便退而求其次——忽然想到《人魚公主》這安徒生童話。

熟悉安徒生童話的人一定知道，《人魚公主》的原著（丹麥語原意為《海的女兒》）絕對沒有像迪士尼的卡通版本那麼唯美浪漫！試著 Wiki 一下，別介意我在此呃吓字數，那原著故事，大概是這樣的：在海底（故事情節中的海很可能是指波羅的海）深處有一座城堡，內裡住著幾位人魚公主，其中以最小的公主長得最為美麗。她常常聽姊姊們說許多水面上的新鮮事，但她因為未成年所以不能上水，所以她經常想到水面上看看。結果在十五歲生日的時候，她悄悄的游到了水面，並遇到一位遇船難的王子，他由船上掉落海中，隨水漂流。她立即救了那位王子。但此時因有人接近，她沒法子，只得走了。而王子醒來時見到一位鄉村少女，便以為是那位少女救了他。人魚公主無法把王子忘記，於是去求助女巫來幫助她達成心願。女巫以她的優美聲線作為交換雙腿的條件，她走路的

時候，那由尾巴變成的雙腿會像刀割一般地疼痛（走路彷彿是走在玻璃碎片上）。人魚公主雖然上了岸見到王子，但王子卻不認得她，最後更與那位鄉村少女結婚。人魚公主只得回到海底，但這樣她將會化成泡沫而死去。這時她的姊姊們因為深愛最小的妹妹，遂向女巫求情。女巫給了她們一把匕首，要人魚公主把匕首刺進王子的心臟，這樣人魚公主便不用死去（另一說是人魚公主的姊姊們要用自己的頭髮交換匕首，並表明不光是刺破王子的心臟，還要將血塗抹在雙腳上才能令妹妹變回人魚）。但人魚公主下不了手，寧願犧牲自己亦不願刺殺王子。最後人魚公主回望王子一眼，然後變成泡沫，並往雲彩的深處飛去。初版故事安徒生把結局定為：「人魚公主並沒有即時消亡，她變成泡沫後又昇華成空氣中的精靈，只需做三百年的善事，經過考驗的靈魂就能不滅。不過，還有方法可以縮減考驗的時間。如果精靈每天找到一個好孩子，這孩子能給他的父母帶來歡樂，並值得他父母去愛的話，考驗她的時間就會縮短。於是，精靈在每個房間裡穿行，而孩子們是看不見的。精靈對著他們可愛的舉動發出微笑，就可以減去一年時間；但如果精靈為一個頑劣的孩子傷心地落淚時，每一顆眼淚都成考驗，考驗的日子便又增加一天。」可惜大多數出版社都刪了這段。

看！「那由尾巴變成的雙腳會像刀割一般地疼痛」、「要人魚公主把匕首刺進王子的心臟」、「最後人魚公主回望王子一眼，然後變成泡沫，並往雲彩的深處飛去」，現實是多麼的殘酷！知道原來版本後我更愛這故事，便隨即想到把《人魚公主》cross over「亞特蘭蒂斯」，變成一個「New Age x Fable」的 hybrid。又，你要水嘛？好！我決定每一句寫出來的歌詞都帶有跟水有關的意象、詞彙，甚至部首。初衷已定，之後，只不過是一場「押韻」練習。

A1「在深宵　盼待天曉　讓我回到水中　情淚流遍了　融化了　總會得珊瑚感動」，人魚公主已被人間的情慾傷害到想撇；A2「未枯槁　我未傾倒　大概人以水造　情淚流過了　難過了　淹沒我的路途」，因為想寫一句「女人是水造」，所以先有了「大概人以水造」這句，才追回「未枯槁　我未傾倒」，及收尾的「路途」這音韻；然後到 B 段，試著重回 A1 的韻腳；但落到 C 段，卻因為內容而需要再度轉韻；如是者，A3 再轉一次！到 D 段，唔理啦，再轉一次！最後 C3，橫掂都係咯，轉多次啦咩呀！終於，此曲幾乎每段的韻尾也不一樣，真的如水一般千變萬化。

上集說過，轉韻，是一種學問；說是學問，卻沒有共識或規矩，只能憑對旋律與曲式的直覺。有些旋律，你一聽就知道需要「一韻到底」才見效果；相反，有些歌，不知為何，卻可以轉來轉去翻雲覆雨。有人說，廣東歌一定要押韻才能和諧，但商台節目「有誰共鳴」有次選出歷年來最多嘉賓點唱的曲目，結果 Beyond 的《海闊天空》以跑贏十條街的姿態勝出。有趣之處：《海闊天空》偏偏是一首幾乎完全不押韻的歌（其實 Beyond 有很多歌也不押韻）——從 verse 首句「今天我」到「方」到「蹤」到「變」到「次」到「笑」到「想」到「惚」到「覺」到「愛」；然後 chorus 從「由」到「倒」到「想」到「以」到「我」……這首歌前前後後轉韻次數不下十幾遍！然而聽來卻竟毫無違和感，遂成經典，堪稱廣東歌有史以來的世紀奇歌！所以，究竟「押韻」這回事，是必須堅守的傳統詩詞的美學標準？抑或只是填詞人的無謂執著？對於這點，我暫時仍無法結論，只能說：得視乎曲式和旋律，甚或歌手的演繹——以上三項，其實都屬於右腦掌管的東西，就盡量別嘗試用左腦去分析批判好了。

這歌錄好後，監製傳來 mp3，我聽了一次，發覺最後一段副歌 C2 聽來有種難以形容的感染力，這原來亦跟韻尾有關。每位歌手的聲線皆有其特別之處，開口閉口出聲入聲唞氣位停頓位每人都不一樣。也不知是否因為歌曲下半段的「升 key」影響到聽眾情緒，

總之此曲的最後 C2 顯得特別好聽。細聽下我發覺文恩澄在唱出「控」、「洞」、「弄」、「送」、「碰」、「宮」、「湧」及「痛」此等「鼻音韻」時，都能散發出一種屬於女性的獨有魅力及能量，不信你自己到 YouTube 找這歌來聽聽，C2 唱出來的威力，確實遠大於 C1。我便私信了文恩澄，並說：「早知我俾多啲鼻音你啦！」從此曲我得到了寶貴經驗——歌詞成效如何，真的要靠專業歌手唱出來才會知道；在這之前，都只是填詞人一廂情願的想像。「流行曲是項集體創作！」——對於這句話，我又明白了多一點。

　　而如果你此刻腦裡仍在思量著「究竟那關於『水』的迷信有否如願以償地為歌者帶來更好的成就？」嗯，那我再提醒你一次：「Superstition」這東西，乃隨「恐懼」而來，也是「過程」的一部份；過份地執著於「結果」的話，「Superstition」會失去其效用。「活在當下」，英文叫「Now Here」——「Now」和「Here」中間有個「Space」。稍一不慎地忘卻／忽略了當刻那「Space」，便會變成「Nowhere」。

寫於│ 2012 / 02

曲│佚名　詞│小克 / 梁栢堅 / 黃耀明　編│梁基爵　唱│達明一派

排名不分先後左右忠奸 2012（你 chok 定唔 chok）

第 X 稿（定稿）：

A
鄧小平
葉德嫻　徐立之　走狗與蝗蟲
陳淑莊　毓民與國雄
阿豬髀安與牛腩文
蔭權　洛施　澤楷　加多個盧覓雪
習近平

B
哇　有 Michelle 奧巴馬及余若薇
王菲　栢芝與霆鋒

C
湯家驊　陶傑　周這卵與葉問 Tony Leung
方大同　吹神　仲有徐濠縈
志雲　六嬸　易玲　王～征
Ann Hui 周迅及周秀娜

D
呢　聽清楚呢隻夕爺定阿 Y
馬英九　孔慶東　陳振聰

E
劉德華　梁振英　曾鈺成　葉劉淑儀
Henry Tang 仲僭建酒池肉林
劉～曉波　林～公公
林峯　華叔　王維基
阿菇與祖祖　小 S　蔡康永
李兆基　李家誠

F
胡錦濤與溫家寶　林書豪與九把刀
郎朗　未未　丁生丁太
個 Show 冇飛賣　哇達明仲唱生晒喎
特首轉莊　澤叔健壯　Steve Jobs 發光
仲有六千蚊派糖
呢　廣東歌靠那誰 chok 好香港

我只能說，為這首看似簡單的歌撰詞，是項極度艱苦的任務。當然，有幸參與這項龐大工程，與有榮焉。原曲為鄭君綿一九六八年的《明星之歌》，把粵語殘片年代的中港台明星一一入詞。後於一九九〇年，周耀輝為達明一派改寫了這歌，名為《排名不分先後左右忠奸》。周耀輝在一次報章訪問說：「那時心腸很單純，我們想玩鄭君綿的《明星之歌》，但當時是六四翌年，香港經歷了大震盪，我們不能太天真的只把演藝明星放進去，所以加入了社會上其他的明星；『明星』這個字，可以解『耀眼』、也可以是『刺眼』，總之就是當時最『燦眼』、有機會影響香港未來的人物。」及至二〇〇四年，達明一派復出辦演唱會，找來周耀輝與林夕及黃偉文合寫了另一版本，叫《排名不分先後左右忠奸（有潮有唔潮）》。直至二〇一二年，達明再度重組，那刻的香港，無論政治或歌影視環境亦有了大轉變，有需要再來一個新版本。多得郭啟華先生賞識，主動說服黃耀明棄用舊將，試試這兩個百厭的詞壇新人。

接到任務，先得重聽之前幾個舊版本。有趣的是，無論你成長於哪個時代，也許就只得某幾年會對社會政治或娛樂圈特別關心投入，才會回想起那段歲月中的某些重要名字。我聽最舊版本（我未出生），不認識的名字，幾達一半以上；聽第二版（那時我讀高中），都有三數個名字不甚了了；直至第三版（那年我開始畫漫畫連載），才叫做識得晒所有人。聽著也不無感慨……歌中有些人已先故，有些已歸隱，有些已對社會再無影響力……都只是一堆人名，卻令你想起某個成長年代發生過的種種。時移世易，對照幾個版本，除了不同人物的代表性，還可看出填詞及演繹方法的轉變。例如在鄭君綿版本的B段，第二句是「胡楓 薛家燕」，只五個字，但唱出來卻是「胡楓 薛家呀呀燕」共七個音。這根本承傳自粵曲的「扭音」唱腔；這唱法，來到八十年代尾，隨著流行曲的進化，已幾近被淘汰。所以，一九九〇年的在第二版中，這句改成「楊森 Joyce Ma 楊尚昆」七個字；在二〇〇四年的第三版中，也改成「如妃 好姨 李麗珊」七個字。

在所處年代找出有影響力的人名不算難事，難就難在，得啱音合樂地入詞。郭啟華只給我們三數天時間，我跟梁栢堅先列出近二百個「當時得令」的人名，再從中左篩右選。先來第一句，前兩版本都是「鄧小平」，我們有考慮過要致敬當時剛去世不久的大哥「鄧光榮」，但後來還是覺得「鄧小平」才是「五十年不變」的始創者——歷史因果千絲萬縷……婉轉地說：沒有鄧小平，就可能沒有《排名不分先後左右忠奸》這歌的出現；又，為了要先聲奪人，所以才決定再用一次。

我重看關於這份詞的電腦檔案，簡直混亂不堪，共有十數個版本！後來黃耀明也忍唔住手要加入戰團，刪減、後補，再刪減再補……修改無數之下，我已經忘記了哪個名字是由哪誰嵌入、哪誰又是被哪誰撞走……只記得那星期陷入了一陣長期頭痛。另一難處是，因為這是首合寫歌，每個人對社會事件的敏感度不一，我覺得某個人「夠資格」入詞，你卻覺得他／她是無名鼠輩；我覺得某個阿豬阿狗不值一提，你卻覺得他／她是風雲人物。例如 C 段首句，本來是「曾德成　陶傑　周這卵與葉問甄子丹」，後來明哥卻竟覺得「湯家驊」比「曾德成」重要（嗱如果換作湯家驊退黨後的今年才寫，又可能值得商榷，你看「時間」這東西多有趣！）。又例如我和梁栢堅都覺得「羅樂林一天之內於 TVB 五齣電視劇中連死五次」呢單嘢是電視史上最不可思議的一次巧合，甚至連歐美澳共六個外地傳媒機構也作廣泛報道，根本是項國際新聞！所以在 E 段本來有句「司徒法正　共五次救番羅樂林」，最後（應該是）明哥改成「Henry Tang 仲僭建酒池肉林」。再例如 C 段尾句「Ann Hui　周迅及周秀娜」，本來是「周中周迅及周秀～娜」──三「周」並列，我自覺有趣（Ann Hui 許鞍華是我諗爆頭都諗唔到的人物，雖然我很喜歡她的電影……）；D 段第二句「馬英九　孔慶東　陳振聰」，本來是「方舟子　孔慶東　陳振聰」，但方舟子跟韓寒那件

事，卻沒太多港人知曉；而 E 段第三句「劉～曉波　林～公公」，原本則是「劉～曉波　家明跟鼓佬」……F 段的最尾，本來甚至是「力申姓方　活屍姓江　大師姓 Jobs　佢地問蘇永康呢廣東歌靠那誰唱好香港」！

　　香港雖則是個潮流「快來快去」之地，但有些名字品牌卻竟有威力橫跨十數載！例如在二〇〇四年版本的 D 段有「亞菲　小春　栢芝　霆鋒」，於二〇一二年版本，這幾個人被放了在 B 段「王菲　栢芝與霆鋒」。又例如在二〇〇四年版本的 F 段有「Sammi 與安仔錦濤與水扁」，於二〇一二年版，則放了在 A 段，兼有了新代號：「阿豬髀安與牛腩文」（初稿實情是「阿 mi　志安　富～城　黛林」）。至於 C 段第三句「志雲　六嬸　易玲　王～征」，初稿是：「李娜　慧敏　劉翔和倪震」。而二〇〇四年版本的 C 段首句有「Wyman　林夕」，我見十多年後領導詞壇的依然是這「雙偉文」，所以，我於這版本千辛萬苦想到了一個幽默的方法，去安放這兩個顯赫的名字於 D 段的開首。

　　最後，在這個「你 chok 定唔 chok」版本中，我最喜歡的兩句──以我僅餘記憶應該是我寫的，除非唔係──F 段「胡錦濤與溫家寶林書豪與九把刀」。海峽兩岸，我們夾在中間；有時很想飾演電影《用心棒》中的三船敏郎，

立於杆端，隔岸觀火，並笑看風雲，哈哈哈
哈大笑四聲。

寫於｜*2012 / 02*

曲｜賴映彤　詞｜小克　編｜賴映彤 / Adrian Chan　唱｜C AllStar

切膚之痛

第一稿：《翻牆》

A1
我有我在世一貫立場
你有你習慣了的色相
如果可以善良　當中一切可分享

A2
我有我讓氣溫再上揚
你有你像隔靴般搔癢
來推翻這道牆　雙方竟想要打仗

B1
藍色　長空　勸你自重
黃色　皮膚中　譏與諷
誰威迫你認同
數不清的指控
擠迫西與東
價值會有不類同
紅色　長空　永有著夢
黃色　繁星中　悲與痛
誰修補這裂縫
你我宇宙共融
寬廣心～胸
再不需要刻著勇

A3
各有各互靠珍貴食糧
各有各互抱野史真相
來推翻這道牆　於今天找個方向

B1
藍色　長空　勸你自重
黃色　皮膚中　譏與諷
誰威迫你認同
數不清的指控
擠迫西與東
價值會有不類同
紅色　長空　永有著夢
黃色　繁星中　悲與痛
誰修補這裂縫
你我宇宙共融
寬廣心～胸
再不需要刻著勇

C
冷戰與冷戰哪可溝通
爭執跟爭執哪可服眾
市鎮與市鎮何懼接通　多點觸碰

B2

藍色　長空　勸你自重
黃色　皮膚中　追與碰
繁簡中見大同
幾多億的一眾
不分西與東
價值會有些共同
紅色　長空　永有著夢
黃色　繁星中　栽與種
誰敲醒這巨龍
快要鑽入胡同
寬廣的晚空
永不須引君入甕

第二稿（定稿）：

A1
我有我在世一貫立場
你有你習慣了的色相
如果**相對**善良　當中一切可分享

A2
我有我令氣溫再上揚
你有你像隔靴般搔癢
來推翻這道牆　雙方竟想要打仗

B1
藍色　長空　**戰意在動**
黃色　**人種　切膚叫痛**
誰威迫你認同
數不清的指控
擠迫**都市中**
價值會有不類同
紅色　長空　永**帶**著夢
黃色　繁星　**化**悲與痛
誰修補這裂縫
你我宇宙共融
寬廣心～胸
再不需要刻著勇

A3
各有各互靠珍貴食糧
各有各互抱野史真相
來推翻這道牆　於今天找個方向

B1
藍色　長空　**戰意在動**
黃色　**人種　切膚叫痛**
誰威迫你認同
數不清的指控
擠迫**都市中**
價值會有不類同
紅色　長空　永**帶**著夢
黃色　繁星　**化**悲與痛
誰修補這裂縫
你我宇宙共融
寬廣心～胸
再不需要刻著勇

C
冷戰與冷戰哪可溝通
爭執跟爭執哪可服眾
市鎮與市鎮**沿路**接通　**不可失控**

B2

藍色　長空　**戰意在動**

黃色　**人種**　**切膚叫痛**

繁簡中見大同

幾多億的一眾

不分西與東

價值會有些共同

紅色　長空　永**帶**著夢

黃色　繁星　**化悲**與**痛**

誰修補這**裂縫**

快要鑽入胡同

寬廣的晚空

永不須引君入甕

填詞，是項職業，哪管它只是我的副業。投身這份職業，先得看清楚這份職業的意義何在，這點非常重要。我寫的，都是時代曲，時代曲的任務就是要記錄當下社會的實況，這點我一直堅持，先莫論作者站於何種立場。所以，一百首歌裡面必定會有一兩首易惹爭議的作品，例如這首《切膚之痛》。

時為二〇一二年年頭，所謂的中港矛盾開始升溫，但並未進入白熱化階段；一切「和理非」、「左膠」、「港豬」等等詞彙仍未被大眾作兜口兜面標籤扣帽之用。某日，C AllStar 監製阿簡找我寫一首關於中港矛盾的歌，他找我，我猜是有原因的。因為那時候我已經移居內地四年，想必比一般香港人更能設身處地對中國有更深了解。說我了解中國這地方，絕對不敢當，但我承認我會比普遍香港人有更多機會接觸不同的內地人。在我明白他們的成長及教育背景，當我更熟悉中國近代史之時，便會更立體地去思考中港文化差異當中的緣由。

從一開始就打算寫一首「勸交歌」，也是監製的要求，的確是主張「和諧」及「包容」。只是，以上兩個詞彙，隨著香港政治環境的變遷，已然成為了充滿貶義的字眼。我有時覺得難過，大家試想是在小學哪一年學會這兩個詞語？那時候中文老師或課本會舉什麼例子去闡明「和諧」之義？而「包容」又曾經是一種何其高尚的美德？是什麼令這兩個中文詞語由褒轉化為貶？那當中包含著的一種「憤怒」，又因何而起？我身為土生土長的香港人，又怎會不知道？

終於，歌寫好。你嘗試到 YouTube 找這首歌的官方 MV，再看看所有評論，幾可用「慘不忍睹」去形容。首先，我承認歌詞中某兩句的確值得被圍插：「紅色　長空　永帶著夢　黃色　繁星　化悲與痛」。我必須承認自己的大意，在撰詞時只為副歌意象上的對稱美（「藍色長空」vs.「紅色長空」及「黃色人種」vs.「黃色繁星」），而沒有考慮當中的政治意味。「紅色　長空」拼「黃色　繁星」當然是為了演繹中國國旗，我寫的時候完全沒有考慮當刻的中港政治氣氛及聽眾的預期反應，甚至連那片天紅和那五顆黃星究竟存在著什麼象徵意義我也沒深究。當然，我也並非純為啱音而嵌入這些字，關鍵在於「永帶著夢」及「化悲與痛」──那刻我的意識不知何故停留了在幾十年前張明敏或羅文的某批舊歌之上；也包括第一稿的 B2 臨尾一句「誰敲醒這巨龍」，也是在這種略帶民族情緒的意識下寫出來（後來監製亦因為這句唱來太老套而刪走，吖其實我又覺得呢句幾好）。如果這種寫法在三十年前應該完全無問題，而如果因為三十年後的政治環境有異而變成問題的話，

好！我承認自己的大意草率，我沒好好想清楚當中的國土關係和歷史脈絡，那刻我的確欠缺政治意識，我乾脆承認這個「失誤」。

就可能因為填詞人這種大意，竟波及 C AllStar 在歌曲推出後被罵成「港奸」，還禍及為這歌構思及製作 MV 的「黑紙」團隊（對，就是後來的《100毛》及今天瘋魔大眾的「毛記電視」的前身）被圍剿。事緣，歌詞中另有頗受爭議的一句：「繁簡中見大同」。「繁簡」當然是指「繁體」及「簡體」字。黑紙團隊亦肯定是因為這句，而最後在 MV 中並列了繁體及簡體的「雙體」歌詞字幕，因而被罵。首先，我報定案：我也極討厭簡體字，恨之破壞了幾千年中國從圖像演變成文字的漢字文化；但寫這句時，我卻站了在另一種意識層面去思考：只為借代，脫離了字義本身，這也可算是另一種——I mean 身為「專業」的填詞人的——「失誤」，因為它違背了創作人自己相信的某些東西。但，這是一個關乎（包括創作者及聽眾的）思考「角度」及「層面」的問題；我因為這份詞而反思了幾年，究竟這類詞應該如何落筆？正如黑紙所拍的 MV，找來內地幾個城市的年輕人，跟香港本土的年輕人一起塗鴉，去帶出「共融」概念，加上 MV 中的簡體字，偏激一眾看到便破口大罵。老實說，從某個層面去看，黑紙想出來這概念其實挺有意思；但從另一層面——就是普羅大眾初次觀看 MV 後所得出的負面情緒來看，難不成這又算是黑紙的「失誤」？OK，也許，這問題根本沒有答案，也毋須急著找答案。也許，這只不過是種天賜機緣——叫 C AllStar 叫阿簡叫賴映彤叫我叫 Adrian Chan 也叫黑紙，共同合力去創造「一件事」，去試試普羅大眾的水溫，順帶牽引起一些必要的爭拗討論，讓大眾去體驗、去驗證一下香港當前的集體情緒究竟正處於何種程度？也許，創作這回事的目的大概也如此，一向如此，而已。

我只知道，在我短暫的填詞生涯中，前後共寫了三首跟政治有點關係的「勸交歌」，包括這首《切膚之痛》、陳奕迅的《非禮》及《主旋律》。得出的結論是：結果，總是事與願違——大眾只會因此而衍生出更大爭拗。可能是我還未拿捏到寫這類歌的技巧吧！總之，這結果對創作者來說，是痛心疾首的。好吧！痛定思痛，在事後我用了很多時間去反思：其實都是因為這個維度的「二元性」所致。從我落筆一刻，就已無可避免地帶著「批判性」的字眼去寫，儘管其實我是站於中立角度，儘管這些批判都是作為例子去帶出我的見解。當中某幾隻字，一入聽眾腦海，就只會建立出更多的批判，叫那「二元性」的兩端走得更遠。再想深一層：那麼，「二元性」於這維度，究竟意義何在呢又？吓？其後，我重看了《與神對話》這部天書，也看了《道德經》，再加

上無數似是而非的靜心修行過程……我得出的答案是：所謂「二元對立」，撇開情緒表層，原來，「二元」根本不是一種「對立」，而是「需要對方的存在才能成立」──有光才有影，有好才有壞，所有的「兩者」，原來全都不是站於一種「對抗」狀態，而竟然是互抱互擁，能量互相流動（就如那個代表太極的標誌）！起碼於這三維度而言。

未幾，我得到一個機會，以全新的一種寫法去寫一首「勸交歌」──本來叫《二元論》，後來叫《勢不兩立》（謝安琪唱）。我寫了一個自覺非常滿意的結尾：「有肥瘦才有形態　有善惡才有神態　不休止的鐘擺　孕育著千種生態　細微卻是偉大　各眼各花各界　又為什麼不可以　少點紛爭　少點批判　喜歡討厭　別用腳一踩」，去分享我所學到的宇宙知識，或稱「智慧」。當然，得到的反應也有點事與願違，例如這個網上評語：「小克的歌詞實在中立得猶如建制派官員那些和理非非的空話，聽得人頗錯愕。搖滾加維穩，我覺得謝安琪這次失手了。」嗯……OK！

從此之後我更明白，這永遠是創作人跟聽眾的「角度」與「層面」有所不同所致。我自己身為創作人，我敢肯定，每項創作都是「我手寫我心」，已在當刻抒發了若干情緒；至於反應如何，已不是我們所控制得了。強

如黃偉文也曾經寫過首《北京北角》（李克勤唱），我想，他寫詞那刻也只是陷入了那「食字」小玩意而疏忽地沒顧全大局罷了。至於事後一切輿論，其實也毋須太上心、毋須太執著，一切都是三維度的「二元」遊戲，是 ego 層面的把戲。說穿了，所有網民、所有圍攻者，其實都是「我」自己、都是「我」在挑戰「我」自己，旨在要我去「自我」體驗好歹、黑白、正邪及（當刻我自己認為的）善惡。這些幻象，以及因為這些幻象而衍生出來的情緒，實在太過真實了！真實得令我們信以為是「真」！而當你相信這些幻象都是真實的時候，你就會被它所控制了！切記這一點啊，老友！

正如我偶像莊偉忠先生所言：「這些東西，三日後便無人再談論了！」

寫於 | 2012/02
曲 | 阿 Bert　詞 | 小克　編 | 阿 Bert / Adrian Chan　唱 | 雨僑

無尾飛砣

第一稿（定稿）：

A1
郵箱空間我尚有多
郵差卻與我不和　等你覆我
只等到 廣告伴我消磨

A2
鈴聲反響進入耳窩
再難強求　會接通你的　聲～波
又再度重撥每天　同號碼一個

B
攀高峰　舉高手　你看見麼　日夜避開的我
我快要借東風放火

C1
閉上眼想找你　用腦電波
人和人距萬丈　試一試用心耳　感應
頻道如打結頭髮　混亂被窩
仍殘留氣味屬你　不會認錯
我味覺卻遭　嗚咽封鎖
我皮膚不認得我
唯獨是你跟它相親過

A3
靈犀早滾了落斜坡
如偵探四處張羅　心肺撕破
都繼續胡亂去找　無密碼識破

B
攀高峰　舉高手　你看見麼　日夜避開的我
我快要借東風放火

C2
閉上眼想找你　用腦電波
人和人距萬丈　試一試用心耳　感應
頻道如打結頭髮　亂麻亂纏沒法廣播
仍殘留氣味屬你　不會認錯
我味覺喪失　泣涕之禍
我皮膚不認得我
唯獨是你跟它相親過
靈魂藏住你沒有方法匿躲

C3
閉上眼想找你 用腦電波
人和人距萬丈 試一試用心耳 感應
頻道如打結頭髮 受盡風阻
仍殘留氣味屬你 不會認錯
我味覺喪失 泣涕之禍
我皮膚不屬於我
完全為你掌心方損破

A4
時空的相距漸變疏
情傷靠意志中和 都已經過
失蹤了 這個沒尾飛砣

雨僑，即是上集唱《銅情深》那位羽翹，失驚無神改了名，我猜也是迷信之故吧？我比較喜歡前名，文藝好多。經歷上次《銅情深》在未經作者同意下被改名一事，今趟我先小人後君子，請小姐代向公司傳話，要改字改句，務必先通知，萬事有商量。

Demo聽了，正常情歌格式，雨僑說：「這次是張概念專輯，五首歌都有關聯，串成一個愛情故事，亦會到台灣拍攝微電影。給你這首，是全碟第四首，故事講女主角用盡方法也找不到男主角，電話短訊電郵統統沒回音。」

市面情歌太多，都說過，廿多年來雙偉文已幾乎用盡所有方法去寫愛情，要再尋新意，極難；但我卻是偏要找新意那種人。於是先往雨僑那句「電話短訊電郵統統沒回音」處想。我想到，這種情況，粵語稱為「無影」；再聯想下去，腦中便自自然然出現四隻大字——「無尾飛砣」，歇後語為「無影無蹤」。「飛砣」原為古代一種捕獸器，尾端拴繩，以便擲出後收回。「無尾飛砣」，即是沒有繫上繩索的飛砣，一去無回頭。歌詞創作，沒有什麼先後次序的硬性規定，有時是先寫正歌，有時是先寫副歌，甚至先寫結尾；有時是先想好概念，有時是先有了歌名。這一次，在商業情歌來說，算是個較為特別的歌名，因

為「無尾飛砣」這個四字詞，在廣東文化裡，通常是阿媽用來「鬧仔」的……當然，家陣也算是另一種「鬧仔」。

其後想到，這是首關於「尋人」的歌；而「尋人」這主題，於我來說特別有意義。有興趣的朋友可到書店找李碧華的《煙花三月》來看，那是部關於「尋人」的紀實小說，也是我唯一一次攝影工作（雖然極不專業）。直至今天，仍是我最回味的一次創作經歷，不贅。這首歌設於現代，我在想，究竟於人人都有手機的今天，要尋找一個人，還有什麼方法？然後我想到人的「五感」——眼（視覺）、耳（聽覺）、口（味覺）、鼻（嗅覺）及皮膚（觸覺），稱為「五感」。那不如就試由「五感」切入，去寫一首關於「尋人」的情歌？又，想找一個人，如五感都用盡也沒結果，便唯有試用第六感——心靈感應？

因此，我試著把這一共「六感」全部入詞。A2段「鈴聲反響進入耳窩」是關於「聽覺」；B段「攀高峰 舉高手 你看見麼 日夜避開的我 我快要借東風放火」幾句裡面已包含「視覺」和「嗅覺」；C1段「閉上眼想找你 用腦電波 人和人距萬丈 試一試用心耳 感應」是關於「心靈感應」；「仍殘留氣味屬你 不會認錯 我味覺卻遭 嗚咽封鎖」是關於「嗅覺」；最後「我皮膚不認得我 唯獨是你跟它

相親過」則是關乎「觸覺」和「味覺」。當然，再推下去，原來還有「第七感」——對時間之感。所以尾段 A4 便有這句：「時空的相距漸變疏」。以上一切都源於女主角第一身的眾多「情感」——有情，才有感，一切感，都源自情。

以「感觀」為主題切入，算是一個情歌小實驗。受旋律限制，迫不得已出現了大量「倒裝句」，例如 A1 首句「郵箱空間我尚有多」、A2「又再度重撥每天 同號碼一個」、B 段「你看見麼 日夜避開的我」、副歌中「閉上眼想找你 用腦電波」、「仍殘留氣味屬你 不會認錯」及至全曲尾句「失蹤了 這個沒尾飛砣」都屬於修辭中的「倒裝」，幸好都沒有因為語法變換而影響了旋律的和諧。反而，我覺得這種沒有預設的寫法，可令這歌的女主角性格更鮮明。因為就日常廣東話口語而言，我們會說上倒裝句的其中一種情況，就是：「著急」。例如：「唔知呀我！去咗邊呀佢！」——急著要找一個人，語言系統的確會被擾亂，亂得不懂正常地說一句「閉上眼用腦電波嘗試找你」，而會說成「閉上眼想找你呀！用腦電波吧！」，哈哈，你就當我自圓其說吧。

我在最後一段副歌 C3 寫了這兩句：「我皮膚不屬於我 完全為你掌心方損破」，寫畢突然覺得，這兩句裡面跟「命運」有點關聯的意象，其實很「林夕」！讓我想起《至少還有你》（林憶蓮唱）那句經典「你掌心的痣 我總記得在哪裡」；或《不來也不去》（陳奕迅唱）中的「掌心因此多出一根刺 沒有刺痛便懶知」。於是在此歌派台時，我洋洋得意地在微博說：「找小克填詞，送兩句林夕，你話幾抵！」然後被「夕粉」們圍插！

寫於│ *2012/02*

曲│馮翰銘　詞│小克　編│馮翰銘　唱│關楚耀

我這一代人

第一稿：

A1
你問句我是誰　眼看煙花跌墜
我共你無力了　下意識一小睡
呆望市裡灰塵　淌出憂慮
從沒有　想變做誰
迎面雪花　隨便結聚

B
但　尋覓方向　迫出理想
依世道照畫葫蘆沒趣
但　猶豫不決　孤芳讚賞
如班車卡在懸崖　沒加油　沒撤退
但　於興建中　於破壞裡
汗會流　太快便覺累

C1
情感會失去　何以沒有淚
在世一切嘉許　何以有若冷水
時光會失去　人生太乾脆
愛溺裡嘲笑　救溺裡輕蔑
讓恨仇沉涵這一代裡

A2
我問句你是誰　野獸衣冠兩類
我共你無別了　蝶與蜂找雌蕊
回望進取的人　支架一具
無伴侶　不愛著誰
沿路背影　誰定散聚

B
但　尋覓方向　迫出理想
依世道照畫葫蘆沒趣
但　猶豫不決　孤芳讚賞
如班車卡在懸崖　沒加油　沒撤退
但　於興建中　於破壞裡
汗會流　太快便覺累

C1
情感會失去　何以沒有淚
在世一切嘉許　何以有若冷水
時光會失去　人生太乾脆
愛溺裡嘲笑　救溺裡輕蔑
讓恨仇沉涵這一代裡

C2
常識已失去　何以沒有罪
在世爭鬥爭取　誰勸我別再追
時光會粉碎　人生錯跟對
我卑微一亢　我謙裡一耀
讓眉頭還看這一代裡

第二稿：

A1
你問句我是誰　眼看煙花跌墜
我共你無力了　下意識一小睡
呆望市裡灰塵　淌出憂慮
從沒有　想變做誰
迎面雪花　隨便結聚

B
但　尋覓方向　迫出理想
依世道照畫葫蘆沒趣
但　猶豫不決　孤芳讚賞
如班車卡在懸崖　沒加油　沒撤退
但　於興建中　於破壞裡
汗會流　太快便覺累

C1
時鐘已**敲碎**　情節沒**次序**
亂世**迫我爭取**　忘記輩份去追
橋墩已**粉碎**　漩渦裡宿醉
哪一個偏倚　**哪一個中立**
讓恨仇沉淪這一代裡

A2
我問句你是誰　野獸**妖魔作祟**
我共你無別了　蝶與蜂找雌蕊
回望進取的人　支架一具
無伴侶　不愛著誰
沿路背影　**隨便**散聚

B
但　尋覓方向　迫出理想
依世道照畫葫蘆沒趣
但　猶豫不決　孤芳讚賞
如班車卡在懸崖　沒加油　沒撤退
但　於興建中　於破壞裡
汗會流　太快便覺累

C1
時鐘已**敲碎**　情節沒**次序**
亂世**迫我爭取**　忘記輩份去追
橋墩已**粉碎**　漩渦裡宿醉
哪一個偏倚　**哪一個中立**
讓恨仇沉淪這一代裡

C2
常識已失去　**喉舌**沒**過濾**
任你爭鬥爭取　**重建每段脊椎**
良知已死去　神經末梢裡
哪一個掙扎　哪一個肅立
讓眉頭還看這一代裡

A3
我面對我是誰　**太多煙花跌墜**
答辯已無用了　下雨聲很尖銳

第三稿（定稿）：

A1
你問句我是誰 眼看煙花跌墜
我共你無力了 下意識一小睡
呆望市裡灰塵 淌出憂慮
從沒有 想變做誰
迎面雪花 隨便結聚

B
但 尋覓方向 迫出理想
依世道照畫葫蘆沒趣
但 猶豫不決 孤芳讚賞
如班車卡在懸崖 沒加油 沒撤退
但 於興建中 於破壞裡
汗會流 太快便覺累

C1
狂風要撕碎 城市秩與序
浪裡怎麼爭取 **誰要**輩份**允許**
橋墩已粉碎 漩渦裡宿醉
哪一個偏倚 哪一個中立
讓恨仇沉湎這一代裡

A2
我問句你是誰 野獸**衣冠兩類**
我共你無別了 蝶與蜂找雌蕊
回望進取的人 **喪屍**一具
無伴侶 不愛著誰
沿路背影 隨便散聚

B
但 尋覓方向 迫出理想
依世道照畫葫蘆沒趣
但 猶豫不決 孤芳讚賞
如班車卡在懸崖 沒加油 沒撤退
但 於興建中 於破壞裡
汗會流 太快便覺累

C2
狂風要撕碎 城市秩與序
浪裡怎麼爭取 **誰要**輩份**允許**
橋墩已粉碎 漩渦裡宿醉
哪一個偏倚 哪一個中立
讓恨仇沉**痛刺骨**

C3
常識已失去 喉舌沒過濾
任你爭鬥爭取 重建每段脊椎
良知已死去 **紅色箭靶**裡
哪一個掙扎 哪一個肅立
讓眉頭還看這一代裡

A3
我面對我是誰 太多煙花跌墜
答辯已無用了 下雨聲很尖銳

前陣子，詞評人梁偉詩要我選一首自覺「滄海遺珠」之作，即是自覺被大眾有所忽略、或本應得到更高成就的詞作。我想了想後便決定揀這一首《我這一代人》。我執筆這刻重聽了一次，依然覺得，無論曲詞編監唱都算是上乘佳作，也許天時地利未能配合得理想吧！

翻查電腦檔案，此曲的第一稿寫於二〇一二年二月二十九日，第三稿則完成於三月五日；而我記得我是接到 demo 便隨即落筆去寫，那即是說，這份詞前後只用了少於一週的時間，當中還修改了兩次。那時候，關楚耀的《佔領》，在坊間算是得到不錯的迴響，於是監製馮翰銘希望跟我再做一首帶有社會性的非情歌，試著為關楚耀殺出另一個形象，撇甩以往楚楚可憐的悲情 imprint。

我，異常興奮，因為得到監製的信任，又因為我實在太喜歡寫社會性題材；而且這曲的 demo，聽來有種只屬於年輕人的頹廢，以及對社會的悲憤及無力感。記得那天，我在家中書架前徘徊了好一陣，看到兩個我一向甚喜歡並早已袋定準備變成歌詞的書名——《我這一代香港人》（陳冠中著）及《這一代人的怕和愛》（劉小楓著）。前者簡直是我某段成長時期的床頭書，陳冠中先生也是我偶像。此人長居北京，以慧眼看透中港，也相信是少數肯承認「自己那代人的所作所為是導致下一代年輕人某些面目之濫觴」的文化人。至於後者，老實說我還沒看，只覺得鮮有人會用「怕」這個字去跟「愛」作對立；但從心理學，甚至 New Age 角度，「愛」的相反就是「怕（Fear）」；之所以有「恨」，都是因「怕」而生。最終，我決定寫一首關於八、九十後新生代的歌，並由一個八十後（並且抱有典型八十後心態及共性的）歌手去唱，非常咁合理吖！歌名決定起用《我這一代人》，單單這五個字已具威力，亦充滿了時代感及文學感。於那一年，同齡的朋友，或昔日同窗，在各自業務上都相繼地晉升為所謂「領導層」。偶爾小聚時，都在批評當今年輕下屬的各種不負責任（again，just because of Fear），及欠缺常識。我樂於傾聽的同時，卻又有所保留，總覺得，導致一整代人之共性，或許另有其他層面的原因（詳見拙作《偽科學鑑證5之佛光初現》p.142）。綜觀當時的樂壇，以「八、九十後新生代」為題的流行曲，印象中也只有周耀輝寫的《八十之後》（鍾舒漫唱）及本人寫的《八十後時代曲》（C AllStar 唱）。一個逐漸流失「希望」的城市，又怎可能欠缺關於「年輕一代價值觀」的流行曲？情歌主導，說穿了只是唱片公司的商業計算；雖然，年輕人當然是以愛情為生活軸心！但其實反映了上一輩的創作人根本沒有真正關懷過這班新一代（幸好，其後開始多了關乎這題材的

曲目，其中最有慈悲心的一首，個人認為是林夕為陳奕迅寫的《阿貓阿狗》）！總之，那刻使命感頓時上心，恨不得要用盡心力去把這份詞寫得最好最好。

第一稿在當晚便寫好了，監製覺得副歌太「懷舊」，某些用字或造句，例如「有若冷水」或「人生太乾脆」都似是三十年前的老派詞風。對於這點我認同，於是再度修改又修改，終定了稿。也沒理歌手能否於短時間內將歌詞內容消化，總之隨即便錄音（我不明白為何老是要趕成這樣，but that's Hong Kong！）。歌錄好了，監製要求我為這份詞寫一篇解說，好讓電台 DJ 及記者朋友了解詞義和歌曲的動機。於是我逐句解釋（太開心，我最愛解畫），原文如下：

「關楚耀二〇一二第二派台：《我這一代人》解說——

來到二〇一二年，大家對於八、九十後新一代的憂慮，彷彿已逐步逐步變成實況，而社會各界對這問題仍未有切實的解決方案。反之，香港近日的政治氣氛、整體士氣亦似乎有下降趨勢，令整個新生代加重了心裡的『無力感』。新一代於這種氣氛下應該如何自處？這似乎是年輕人每天需要思考的問題。打從嬰兒潮到經濟起飛，舊年代的港人只需抱著『努力打拼』的精神便能安穩過活甚或『成功』，但在於一出生便不須為生存與生活而擔心的新生代而言，到底要追尋什麼目標？而究竟在現世，究竟何謂『成功』？有理想又有何用？從前的雲吞麵店是用心血和時間勤奮地經營出來的；現在？小店剛上軌道，便加雙倍租金了。在今天這個捨本逐末的香港，夢想？在未實現之前就彷彿已然自我破滅了。《佔領》相同班底延續社會議題，今趟把題旨稍為收窄，《我這一代人》所談論的，是新一代香港人面對社會的切身感受；抽象的詞風，漸進式的澎湃編曲，半頹廢式唱法，表達整代人站於『想放棄未放棄』的心境之下，對社會及自我的觀察與反問。上次《佔領》替全球人類發聲；今次《我這一代人》，希望叫整個 generation 自省。以下逐句解說：

『你問句我是誰』←每一代人也會問這問題吧？『我是誰』？

『眼看煙花跌墜』←煙花不停綻放，粉飾著太平，這城市表面上多麼繁榮！

『我共你無力了　下意識一小睡』←這代人都在溫室中長大，因而脆弱又懶惰；想帶出『沒有未來』的末世氣氛，從而選擇了唯一的逃避方法——先來一小睡，醒來再算。

『呆望市裡灰塵　淌出憂慮』←看著城市急速發展，揚起灰塵污染，仍會偶爾為自身或為全人類的前途憂慮。

『從沒有　想變做誰』←『自我』是否等於不跟隨任何榜樣，也沒有任何假想敵？所

謂的『獨立思考』，又是否因為要『與別不同』而成『獨立』？

　　『迎面雪花　隨便結聚』←隨便、無目標、無夢想的心態，樂觀也相信『船到橋頭自然直』，雪花一多便會積；其實自欺欺人，因為迎面明明是灰塵（前兩句）卻當它雪花來自我安慰及美化。

　　*『但尋覓方向　迫出理想』←理想是被『迫』出來的，現在的教育制度是：小學作文『我的志願』後便無人再問你理想，大學選讀什麼是父母及其他人所決定的。

　　『依世道照畫葫蘆沒趣』←不想盲目地跟著俗世隨波逐流，依樣畫葫蘆，上班開會營營役役，怕辛苦又怕悶。

　　『但　猶豫不決　孤芳讚賞』←想另覓方向，明知自己有才華實力，卻經常懷疑是否只是孤芳自賞、懷疑人家對自己的看法。

　　『如班車卡在懸崖　沒加油　沒撤退』←比喻這代人像卡了在進與退之間、兩種價值中間，停滯不前，卻又不甘於後退。

　　『但　於興建中　於破壞裡』←但在當權者的操控下，城市正在急速發展，亦正在急速毀滅。『努力興建，盡情破壞』──難為正邪定分界。

　　『汗會流　太快便覺累』←在病態社會每天泛濫的資訊中，自己明明年輕，卻很快覺得疲累，你每天用了多少時間在『掃』iPhone？

　　『狂風要撕碎　城市秩與序』←社會氣氛差，各樣不公平或不合理，像颱風一樣，吹散這城市應有的秩序。

　　『浪裡怎麼爭取　誰要輩份允許』←『長江後浪推前浪』，只在舊式環境才能發生；在瘋癲的社會裡，年輕一輩都急功近利，根本『無時間』去繼承上一代的價值。要完成夢想，誰說一定要得到父母或前輩允許？反之，上了岸的既得利益者，只懂以自己的成功標準去 judge 下一代，經常一盤冷水照頭淋，當是『點醒你』或『塞錢入你袋』。

　　『橋墩已粉碎　漩渦裡宿醉』←承接兩代的橋樑快要倒塌，最後無論哪代人，都成為典型香港人，極度需要朋友、極度需要愛情、亦極度需要酒精去逃避孤獨；漸漸，一整代人的獨立思考能力已完全喪失。

　　『哪一個偏倚　哪一個中立』←上一代人對新一代的態度，很矛盾，於愛之中卻有嘲弄，在拯救之中卻其實看不起，同情你無法上岸之餘，卻又暗裡不想你太快上岸對我有所威脅。醉醒之後究竟誰會放下有色眼鏡變得較中立？有誰會設身處地真正替年輕人尋求出路？

　　『讓恨仇沉湎這一代裡』←什麼導致這一代人的仇恨？對社會的仇視、對上一代的仇視、對同代人的仇視，甚至對自己的仇視⋯⋯

　　『我問句你是誰』←這代人反問上一代人！

『野獸衣冠兩類』←這世界只得兩種人？好與壞之分？一是穿衣的人，一是禽獸，其實亦可以是兩位一體──衣冠禽獸。

『我共你無別了　蝶與蜂找雌蕊』←這句是男人跟男人的說話。我跟你，雖不同年紀，但其實跟蝴蝶蜜蜂一樣，只想找花蕊；所有雄性動物，都只想溝女（雌蕊）！

『回望進取的人　喪屍一具』←有些被認為很努力進取的所謂『成功人士』，卻像空殼一個，情感世界毫無色彩，完全活不出自己。

『無伴侶　不愛著誰』←身邊沒有人，便不用負責！

『沿路背影　隨便散聚』←這句源自《婚紗背後》：『仍難定散聚，婚紗中背影雙雙遠去。』

『常識已失去　喉舌沒過濾』←這代人常被罵欠缺 common sense，過份依賴。要尋找最普通的常識答案，寧願問人，而不是自己去谷歌。諷刺的是他們屬電腦新一代，理應最清楚電腦帶來的方便，但偏偏有著依賴心態的這類人，在網上特別多！這彷彿已不是問題，不是罪了。反之，成年人又有常識嗎？當權者的喉舌，有經過大腦思考嗎？有被過濾過嗎？你看那些特首候選人對著七百萬人在說什麼？

『任你爭鬥爭取　重建每段脊椎』←希望重新建立這代人的自信？重建這世代的脊椎？你需要自己爭取的同時，也需要跟其他人爭鬥！從前父母教誨要善良，現在才知，原來就是太善良，導致失敗。你想做 100% 好人？幾乎沒可能。過去十年最成功的港產片是哪一部？是《無間道》！

『良知已死去　紅色箭靶裡』←這世界還有良知嗎？佛山那小女孩被車輾過後怎麼樣你記得嗎？良知，在本能上已沒功能了，道德淪亡了，箭靶都被染紅了。

『哪一個掙扎　哪一個肅立』←最後這代人中有誰會掙扎求存，又有誰會肅穆而立？肅立著不動，是為了要唱國歌？然後甘願受靶？

『讓眉頭還看這一代裡』←就放長雙眼，還看這一代吧！答案不一定是負面的，不一定！但此刻又有何東西能帶動心底的『樂觀』？

『我面對我是誰』←再一次回到這問題：『我，是，誰？』

『太多煙花跌墜』←正如問我：『這城市每年究竟要放多少次煙花』一樣，真的答不出來。

『答辯已無用了　下雨聲很尖銳』←問題跟雨聲一樣，太尖銳，唯有，無言以對。」

這首歌，每次重溫，情緒也總是澎湃。雖然寫來甚悲觀，但 intention 是希望兩代人一起反思自省──這素願能否實現，得看未來。歌曲派台了，反應一般，也許是這原因，

之後，唱片公司即時斬斷了關楚耀在「社會議題」方面的歌曲定位！而他的下首重點派台歌，叫《我還算什麼》，是對照其前作《你當我什麼》的典型情歌續寫，一切，都功虧一簣。未幾，其經理人替他接拍了《喜愛夜蒲2》……我在此要說明：我是非常討厭這部電影！我覺得這部電影及這個系列都存心不良（純個人觀感）。有次我於酒後大膽地質問關楚耀所屬唱片公司的某個宣傳部的要員：為何給他接演這部電影？她回覆：「希望他得到多一點知名度和曝光率。」噢！OK！我唯有暗自在心裡替這個年輕人難過。當然，我沒資格為關楚耀覺不值，只能再放長雙眼，「讓眉頭還看這一代裡」。

這歌寫好的兩年半後，香港爆發「雨傘革命」，全城人才突然醒覺，要去審視大家的過往，以及預視本城的前途。那段期間我不停在手機 loop 著《佔領》和《我這一代人》兩曲，突然心頭一怔：這兩曲不就正正在描述此刻香港的情緒嗎？Well……都是那句：「歌有歌的命」。感慨地，眼見著我這一代人，仍然在那個關鍵的火紅時刻，繼續放嗓高唱著那首被誤解了詞意的「今天我……」。

寫於｜ *2012 / 03*

曲｜張繼聰　詞｜小克　編｜Goro Wong　唱｜張繼聰

生命之花

第一稿（定稿）：

A1
同度了多少
風雨搖　高峰陡峭
兩顆心　冷漠呼呼風叫囂

A2
雲動了多少　分與秒
垂頭淚雨跌落山崗一瞬　花　開　了

B1
這朵鮮花　順時逆轉　逆時順轉　花蕊也是圓
六瓣相接間貫穿　便重疊永遠
這朵心花　順延未斷　蔓延情亂　接通萬世緣
緣盡愛未完　一刻的心軟

A3
橫渡了多少
轉世橋　虛空飄紗
兩思憶　燙熱呼呼風裡燒

A4
萌動了多少　歡與笑
抬頭淚眼覺悟甦醒一瞬　花　開　了

B1
這朵鮮花　順時逆轉　逆時順轉　花蕊也是圓
六瓣相接間貫穿　便重疊永遠
這朵心花　順延未斷　蔓延情亂＿接通萬世緣
緣盡愛未完　一刻的心軟

C
靜悄等待　禮待　傷害
唯美泛香堪採　過千載　回頭是最愛
無望金色的分割　還望素雅裡默哀

B2
這朵鮮花　順時份轉　逆時代轉　一切也是圓
白晝昏暗間貫穿　便重聚繾綣
這朵心花　脈輪運算　麥田鳴願　接通萬世戀
緣盡也自圓　一刻的心暖
圓盡也是圓　一點的深遠

林夕在其《林夕自傳 2》專輯中對寫給蔡琴的《花天走地》這樣自評：「花已給我寫殘，還要花天走地。因此第一句『花兒的翅膀 為什麼要到死亡 才懂得飛翔』已苦思了一整天，是看完《西藏生死書》以後的啟發。幸好自覺這段花語暗藏禪理，讓我對生死問題得著，共勉之。」連詞神也自言「花已被寫殘」，新詞人們又情何以堪！「花」這東西，是所有詩人詞人於創作生涯中必定會染指的永恆題旨。如何寫一首脫俗超凡的「花歌」？就在這個時候，張繼聰給我磨練的機會，他說：「這首歌，我想寫『生命之花』。」

何謂「生命之花」？其實不是一朵真的花，而是一個圖案。這圖案蘊藏了「神聖幾何（Sacred Geometry）」，由一個又一個的滿圓相交而成，發展出最正規最完整的立方，並黃金分割出每個神聖比例，造就了金字塔、巴特農神殿等等古建築的每條看似直線的曲線；由海螺的迴旋線到蜂巢的圖案組合，及至行星的軌道、恆星的周歲……每件「創造物」的結構和當中的幾何數據，都跟這圖案完全吻合，似是藏著一切生命的奧秘；遠至星空宇宙，近至細胞基因，宇宙真相就在裡面。而在世界各地的遺址古蹟，都發現有這個圖案的記錄，所以，生命之花是種失落了的古老智慧，亦是遠古人類曾經參透過並一直依循著的一套宇宙法則……這樣說下去，三天說不完，有興趣的朋友可找《生命之花的靈性法則》（分上、下集，作者 Drunvalo Melchizedek，台灣方智出版）一書看看；懶看文字者，可到 Google 按入關鍵字「花冧電台，Flower of life 與 Merkaba 之謎」的音頻檔案，主持人悶悶地但解讀得很清楚。

談生命之花，不得不說由這個圖案衍生出來的「梅爾卡巴」能量場。你一定有看過達文西的名作「維特魯威人（The Vitruvian Man）」吧？這圖畫講解了人體的黃金比例，當中的幾何數據跟生命之花圖案同出一轍（小說《達文西密碼》正是以此來開章）。假設，以鉛筆間尺從圖中圓形頂部位置往下伸延發展至大約膝蓋位置，可得出一個等邊三角形；從圓形底部往上伸延發展至大約胸口位置，則得出一個倒過來的等邊三角形。兩個三角形相疊，會變成一個六芒星。現在試幻想兩個三角形都並非一個平面圖案而是一個立體結構（即是說每個三角形都有四個面，而四個面都是等邊三角形），會得出兩個四面體相疊而成並擁有八隻尖角的星狀物，我們稱之為「星狀四面體（Star Tetrahedron）」。而原來每個人都有三個重疊著的星狀四面體形狀氣場，其中一個不動的，代表你的「內在小孩（Inner Child）」；第二個會以逆時針方向轉動，帶「電」性質，代表你的男性能量，偏重「思維」；第三個會以順時針方向轉動，

帶「磁」性質，代表你的女性能量，偏重「情緒」。而三個星狀四面體的軸心，是一條連貫身體七個脈輪的脊椎管道。當其中會動那兩個星狀四面體以相反方向接近光速同時旋轉之時，人體的能量場，會伸延到二十多尺之遙，形成一個直徑達五十五尺，狀如飛碟、貌似星系的巨大能量場。這個轉動中的能量場，稱為「梅爾卡巴（Merkaba）」（本書書背上的聾貓，正在進入開啟梅爾卡巴能量場的冥想狀態）。

　　「Merkaba」分別由三個古埃及文「Mer」「Ka」和「Bah」組成，其中「Mer」的意思是「於同一空間內兩個能量以相反方向旋轉而產生的光」、「Ka」是「靈魂個體」、「Bah」則有「實相」之意。梅爾卡巴作用為何呢？它是吸收宇宙能量的工具，能調整身心意識，也是驅往其他維度的載具，一旦激活，你想像中的實相會因為能量高度提升而更快呈現，從而減低意識揚升的阻礙。梅爾卡巴需要以心輪為能量中心，並發放「無條件的愛」以作啟動能源。傳聞末代的亞特蘭蒂斯就是因為以戰爭這負面情緒為目的，在海面開啟了一個巨型梅爾卡巴而導致整個帝國滅亡，那能量場卻沒有徹底消失，後來演變成「百慕達三角」，之後人類文明亦從此喪失啟動梅爾卡巴引擎的記憶；一九四三年美國秘密進行的「費城實驗」亦因為巨型人工梅爾卡巴的失控而招來可怕結果。

　　奇妙的是，在我寫這份歌詞之時，對以上資訊，根本完全沒聽過！當時，《生命之花的靈性法則》仍未推出台灣中譯本；張繼聰叫我寫「生命之花」，其實我卻對這圖案不甚了了，只在網上隨意搜過一些我無法看懂的基本資料（因為大部份都由英文所寫，而且需要大學教授級的數學根底方能理解）。只知道它跟人體七輪有關；也知道常出現於英國的神秘麥田圈，幾乎全都由生命之花這圖案發展出來（所以才有 B2 那句「這朵心花　脈輪運算麥田鳴願　接通萬世戀」）。那刻我在想，既然這圖案說得那麼厲害，甚至暗藏宇宙真相的密碼⋯⋯那即是說，借題發揮，我其實寫乜都得！為著商業考慮，客戶當然希望我寫首情歌啦！啊！OK！無問題。我看著這個圖案藏著那麼多個圓，那不如以「圓」喻「緣」？一時間，就先決定了副歌的尾韻。

　　林夕說「花兒的翅膀　為什麼要到死亡才懂得飛翔」這句苦思了一整天。可能，「花一整天」對詞神來說已長如千年；我為了這首《生命之花》副歌的第一句所花的時間，卻是足足兩星期！我的腦袋，在那兩週彷彿只有「s-l-d'-t-m-r-m-s-m-r-m-s-l-s-m-r-d」這十七個音；往街上逛，一想到點子，便用手機寫下來；直至想到「這朵鮮花　順時逆轉

逆時順轉 花蕊也是圓」，哇！簡直可用「心花怒放」去形容那刻心情！寫到第七十首歌，這一次我終於有能力寫得出一句自詡完美的 hook line。而寫得出這句，其實得靠我的職業病——「圖像思維」所賜：如果這圖案被稱作「花」，那它的「花蕊」在哪？再仔細端詳那圖案，我發現中間位置有個由「七個圓」所組成的一個「基本組合」；而生命之花整個圖案，似是由這個「基本組合」再發展開來，所以才想到「花蕊也是圓」這句。後來，看了《生命之花的靈性法則》，才知道這個我口中的「基本組合」，絕對非同小可。

原來，它代表著「神」的意識層次——它由七個圓組成，代表我們歸一（成為「一」）後的意識；第一個圓的產生，正代表「一」開始分裂，由一個圓推展出第二個圓；直至第七個圓出現，這「基本組合」便成形。據書中說，這代表「一」開始分裂，即是「創世」！後來這過程在《聖經》中被加以戲劇化，變成《創世紀》中「神用七天創造萬物」。如果是因為這分裂過程才孕育出這個物質宇宙，那這七個圓圈，不是「花蕊」又是什麼？最奧妙是，如果你用圓規去試著畫這個圖案，技術上來說，你也必定要從這「花蕊」開始畫起，因為這正正就是所有「創造」之始——有分裂才有時間，有時間才有天地，有天地才有萬物，有萬物才有你我，有你我才有情節，有

情節才有故事，有故事才有因果……有「圓」才有「緣」；但何謂「緣起緣滅」？一個「圓」，究竟哪裡才是起點，哪裡才是終點？無！根本就沒有起點，也沒有終點！「圓盡也是圓一點的深遠」——如此成了這歌的（也是佛家的）核心理念——「不生也不滅」。

再說，我也不知道為何會寫上「順時逆轉 逆時順轉」這麼不合乎邏輯的語句，那刻只是因為有了「花蕊也是圓」這「結論」，才想到要寫兩句帶有「無論如何」意味的「假設」，就是「無論『ㄗㄗㄗㄗ ㄗㄗㄗㄗ』，花蕊也是圓，無人能改變」這種語法及句式。或許是因為我看著這個圖案太久，發覺它無時無刻都好像在轉動，所以後來想到「順時逆轉 逆時順轉」這八個字，一為加強那種能量的運轉，二為叫那「花蕊也是圓，無人能改變」的法則看起來更神聖。在這歌完成後幾個月，我才看到《生命之花的靈性法則》一書；一頁又一頁地揭下去，我一次又一次的驚訝：天啊！我究竟寫了一首什麼歌？

未幾，真的冥冥中有所安排：有位來自澳洲的身心靈老師在港開班，教授書中提及的「生命之花十七步呼吸冥想法」，利用類似「氣功」方式，去重新啟動人體的「梅爾卡巴（Merkaba）」能量場。我當然立即報名參加。當我在課程中知道原來那兩個星狀四面

體形狀氣場竟然是分別以順時針及逆時針轉動時，我激動得立即致電張繼聰，告訴他我終於明白為何我會寫得出「順時逆轉　逆時順轉」這八隻字了！更神奇是，這套呼吸法，包含了十七個步驟，而「這朵鮮花　順時逆轉　逆時順轉　花蕊也是圓」這句，正正就是不多不少——共十七個字！有那麼巧合嗎？當時我就斷定，這首歌不是我寫的，根本是項「通靈書寫」！

直至去年，在看過電影《星際啟示錄（Interstellar）》之後，我懷疑撰詞當刻跟戲中情節一樣，打破了某種時空阻隔——那個已然明白生命之花當中知識及智慧的我，回到還未知道生命之花為何物的我所處那時空，接通了心靈，協助我完成這份詞。也許你覺得這妄想太神化，但我即管順帶告訴你一個真實案例：有位朋友，家有養貓，每當她埋首書桌在寫作之際，她那些貓，總會凝神注視著她身後某無人角落在抓狂，她那刻還以為家中有鬼。後來她搬家了，生活及心境也不一樣了，在某次靜心冥想過程中，她的當刻意識竟然「出神」，並重回舊居，看著從前那個在伏案寫作的自己的背影；而那些舊居中的貓兒，都看著那個來自未來的自己在狂叫。也許，我們對時間、空間、潛意識，甚或超意識的運作都所知甚少，單就我們肉眼所「見」的所謂「實相」，也許根本不足以立

體地、徹底地描繪出生命的整個藍圖面貌。推遠點再說，人家說什麼「與某觀音結緣」，或「與某佛有緣」，或與任何「天使高靈」有連結……有否想過，那觀音、那佛、那天使高靈，其實都是未來的我們自己？那未來的自己，當然有能力超越時空，去「保佑」那從前的自己吧？如果你相信輪迴轉生，我們在千生萬世中修煉學習，也總有一天學有所成吧？到其時，所有佛所有觀音所有天使高靈，都不會是一個單一靈魂的轉生，而是正在經歷「歸一」途上的一堆集體意識；而這堆意識，若不去「保佑」那從前的自己，又怎會有未來的「這個」自己呢？

說得太遠，回到這首歌，重回撰詞那刻的我。「這朵鮮花　順時逆轉　逆時順轉　花蕊也是圓」就是全曲的軸心，也是我為這首歌所寫的第一句。但黃偉文跟我說過，所謂的副歌 hook line，並非單指副歌的頭一、兩句，還包括整段副歌能否流暢地整合全曲的中心思想。隨後，很快便寫好了整段副歌：「六瓣相接間貫穿　便重疊永遠」也同樣是在圖像思維下寫成——看這圖案，每六瓣便成花；當中的每一片花瓣，其實也是由兩個獨立的圓形所組成，然後兩個圓各自再與其他的圓組合成另一片花瓣。所以，花瓣跟花瓣之間，是真的「相接」並「貫穿」；而「重疊」下去的話，又真的可以發展成「無限」的「永遠」。

至於其他「圓」、「緣」、「完」、「軟」等等同韻食字，以及後來 B2 的「自圓」其說及以「心暖」作自我安慰，都只是為了要配合押韻而撰的小聰明式文字把戲，是每個熟悉廣東音韻的填詞人也寫來輕鬆的「本能執著」，都不值詳細研究。

　　總括來說，《生命之花》是我寫詞以來其中一首最神聖也最神奇的詞作，儘管有人覺得深澀難明，甚至有人覺得「矯情造作」，然而有緣要聽到、要喜歡的人，自會聽到也會喜歡，更遑論那些在電視劇《老表，你好 hea！》中因為聽到此曲而開始對生命之花這圖案感興趣的一小眾。至於後來張繼聰跟王菀之的合唱版本，錦上添花之餘，卻無心插柳地把這首歌帶進另一層次。因為先前提過那梅爾卡巴能量場，本來就包含了分別代表「男性能量」及「女性能量」的兩個星狀四面體在「順時」及「逆時」轉動；是以，這首歌，也許從一開始，就應該是首合唱作品。

寫於｜2012/03
曲｜Swing 詞｜小克 編｜Swing 唱｜陳奕迅

非禮

第一稿（定稿）：

A1
頻頻能能誰來胡混
越望越撞越褪
跌跌碰碰要到醫院插隊接生
肥肥腩腩孩童藏笨
越罵越壞越氹
喊喊叫叫冷笑拳頭強過葉問

B1
抖腿抖出哪副德行
或袋裡有些痕
全程公車有你是緣份
未及指斥先得惡意相贈
六字送我親人
全程祝福語有誰可啞忍
不敢靠近 又不想忍 當場對陣

C1
茫茫人際 如何入世 如何入世 如何入世 只需禮貌
名牌昂貴 如何造勢 如何造勢 如何造勢 只差禮貌
全城頹廢 如何自閉 如何自閉 如何自閉 都不可以沒禮 No ～
明知非禮勿提

A2
猴猴擒擒魚頭全份
越撬越食越噴
鑽鑽貢貢嚇到死魚再不轉生
吟吟沉沉言如何慎
月事越近越呻
拍拍掃掃銼甲紋眉儀態別問

B2
虛假包裝也算品行
謝謝再次光臨
沿途彎腰懶理假與真
是大公司高薪接線主任
是日意志消沉
為何不懂這個字：「請」等等

C1

茫茫人際　如何入世　如何入世　如何入世　只需禮貌
名牌昂貴　如何造勢　如何造勢　如何造勢　只差禮貌
全城頹廢　如何自閉　如何自閉　如何自閉　都不可以沒禮 *No* ～
明知非禮勿提

D

有相貌　無禮貌　如要美貌　先來禮貌

C2

茫茫人際　如何入世　如何入世　如何入世　只需禮貌
名牌昂貴　如何造勢　如何造勢　如何造勢　只差禮貌
全城頹廢　如何自閉　如何自閉　如何自閉　粗口怎當做禮 *No* ～
明知非禮物

C3

蝗蟲螻蟻　尋求默契　尋求默契　尋求默契　相稱禮貌
平民皇帝　頹垣玉砌　頹垣玉砌　頹垣玉砌　相通禮貌
全球形勢　隨時盛世　隨時亂世　隨時末世　街口街角剩禮 *Woo* ～
來鞠躬再拾遺

來自陳奕迅《3mm》概念大碟。這專輯十首歌都在說「錢買不到的價值」，例如這首《非禮》，談的是「禮貌」——教養也。收到demo已嚇一跳，密密麻麻急口令式的音符，填得出來也不一定能唱得出來！終於花了好幾晚時間去跟音韻音調搏鬥，為歌手著想，在下已經盡量植入疊字，也盡量在副歌的長句裡面把四字詞重複。寫畢，我自己試唱一次，證實平常人是根本沒可能唱到的；無論填上什麼字，也無可能完整地唱到。強如陳奕迅這傢伙，聞說也苦練了好一陣子，才能在咬字清晰及拍子準繩的情況下唱完。

當然，要談這歌，重點不在技巧，而在這歌所帶來的一場網上中港罵戰。話說，那時候剛巧有段花邊新聞，說徐濠縈於旅行用餐途中被中國遊客拍照騷擾因而大動肝火……那刻陳奕迅剛推出這專輯，也不知是為了惹是生非抑或什麼企圖，總之，某報娛記在專輯中看到這份歌詞，並圈點起其中幾隻敏感字眼（真的是幾隻罷了：「醫院插隊」及「蝗蟲」），然後瞎說《非禮》這歌在內地遭禁播。娛樂版嘛，本應純為娛樂大可一笑置之，但報道一出，我的微博、陳奕迅夫婦的微博，旋即被全國網民蜂擁炮轟！也許，呢單嘢是我自己一早寫好的劇本，叫自己去體驗某些感受吧？體驗什麼感受？咪就係被罵個狗血淋頭囉！這就是所謂「Karma」了吧！

大家都沒認真細讀歌詞真義，或許大家都不懂粵語，那就算了，你要罵就讓你發洩好了；問題是，數天後，那些人竟罵到我家人的微博來，而且全是極重口味的人身攻擊！那我就不得不做點什麼去息事了！畢竟，禍不及家人。於是，我發了一個越寫越長的微博，今天重看，笑話一場；但於當時，一字一淚啊！節錄如下：

「各位朋友，大家好。十天了，罵夠了嗎？夠的話，輪到我了。請先平息你的怒火，給我幾分鐘時間。

首先，我得跟你們說：你們都沒有對號入座。真正對號入座的，是那份報紙。那份香港報紙從來是用這種方法運作的，他們完全沒有向原作者查問過半句，便一廂情願地刊出那一種歌詞解讀，居心何在？就是刻意設下一個擂台，讓大家打個痛快，最終目的是給陳奕迅打造負面形象。十天來我沒還過手，不，我根本沒興趣踏上擂台半步，以防他們從中再找到元素去繼續作報道。

《非禮》一曲，寫的是『禮貌』，原本就不是主打歌，所以寫來尚算輕鬆。想不到會被某報利用來煽動風火，而你們也竟全盤相信那報的刻意誤導。『插隊接生』一段的確是談雙非婦來港產子，但我談的不在這件事的政治層面，而是某些人衝進急症室插隊的一種無禮姿態（甚至有一成人根本沒付錢就

走），這確實是最近於香港發生的事實。借時事切入歌詞去談道理，從來是粵語歌詞的常見方法，根本沒有一竹篙打一船人之意；『孩童』那段是指被物質父母寵壞的肥仔，也是社會現象，是我在香港茶樓多番目睹的實況；『抖腿』的人，全球到處皆是，怎會單指內地人？哪有提到中港地鐵互罵事件呢？有人說『公車』是暗喻內地，公車，是書面語，我本來填『巴士』的，但唱來不好聽呀！台灣也叫『公車』，難道我又在諷刺台灣人了？而『六字』，根本就是廣東話粗話，你要說成內地的，應該也可以，恕我不懂；『名牌』那句，有兩個說法，我原意是指只懂買名牌卻欠禮教的人，陳奕迅覺得是指對顧客無禮的名牌店店員；『自閉』那句是指逐漸失去言論自由的香港，所以『全城頹廢』中的城，是指香港，我寫的當刻正值特首選舉；『魚頭』那段指食相，全世界也有食相差的人吧？那條魚，應該是來自香港養魚場的；『月事』那段指月事來時亂發脾氣的女士，及匆匆忙忙在地鐵化妝的女士，難道這樣寫又說我侮辱女性嗎？『虛假包裝』那段，是指日式百貨公司的迎賓和送客方式，虛偽的彎腰鞠躬，某報拿著『虛假』兩字就說成暗喻中國多假貨，想像力夠豐富！『是大公司高薪接線主任』那段沿自蔡瀾先生，他不只一次在散文中投訴過今天的港女不懂在『等等』之前先說個『請』字。『蝗蟲』那句要看全句，所有人只被『蝗蟲』兩字觸動神經，某報把『螻蟻』也入了內地人的數！我原意是：無論誰是蝗蟲誰是螻蟻，雙方得尋求默契，以禮相待，而竟然偏偏沒人留意後面『尋求默契　相稱禮貌』最重要的幾個字！難道一有『蝗蟲』兩字的歌便是『反蝗歌』？『頹垣玉砌』來自頹垣敗瓦及雕欄玉砌兩句成語，象徵平民與王帝，兩階層以禮相通；『隨時盛世隨時亂世隨時末世』之前已標明是『全球形勢』，怎麼偏要覺得我在說中國現況？……我之前寫過一首《切膚之痛》，被某些激進的港人罵我寫『紅歌』；這次《非禮》又被傳媒利用而得出這種負面效果，假若我不應該寫這種題材，或用錯方法寫這種題材，以至聽眾誤會當中帶有港人的『優越感』的話，那我會作檢討。但這首歌的設計，從一開始便帶有二元對立，所以必定帶有某種批判，我承認無法做到完全放下批判，但我重申，當中批判本身沒有地域元素在內。

我要說的是：看過這篇文章後，你有權繼續以更嚴重的人身攻擊去罵我和我的家人，或去罵陳奕迅和他家人。對，這裡言論自由，你絕對有權這樣做，你有權選擇看待任何事情的態度，你有權選擇你的人生。但，罵完又如何呢？你覺得我看過你們寫『月經克你今天吃過月經沒有？』之後真的會去吃月經嗎？這種幻想畫面出現在你腦中會對世界有幫助嗎？你也可以說我在幾天後跑出來『洗白』，也可以說我繼續在裝高貴，你要這樣想我也

沒法子，你可以繼續叫我滾出微博滾出杭州，但，這有意思嗎？你不覺得這種對罵很無謂嗎？

或，你可以選擇立即停止任何網上暴力。網上戰爭跟任何真槍實彈的戰爭一樣可怕，那只會令人身處一種完全不接納、不包容、沒有愛兼極低頻率的環境，我不希望微博會逐漸變成這種環境，然後藝人和有趣的人逐一離開，只剩下那些萌寵照片和悶出鳥來的資料性文章！《良知門》中有這尾句：『求良知共對』，我希望我寫的有天會在這裡實現。我的分別心從來不大，要不然是無法在文化差異極大的內地居住的。這次《非禮》事件，你們沒有錯我也沒有錯陳奕迅也沒有錯，根本沒有人有錯，我們本來都有顆純淨的心，一心為維護自己的地方或族群才會發揮保護式心態，我們的靈魂都脆弱，才會被傳媒利用。我相信稍稍有愛便可以散發光明，請看我之前在一個博文的評論，罵我的浙江人『yuhouyibei』和我的一個香港粉絲『Jelly_Cy』互罵著不久也竟可化敵為友，證明只需要一點點愛，只是一點點，便夠能力改變這世界。

學佛，是沒有資格之分的，『不隨不止不審』，並非一朝一夕能做到。我要說的已說完，如果二元依舊對立的話，罵我的請繼續罵，支持我的其實也毋須表態，亦毋須跟對方吵起來。創作生涯十多年，熟我者會明白我一向的創作意圖。有些港人也一定會跟我說：『哪需要跟他們解釋？』抱歉，這次我覺得有需要，即使只得一個人認同我也是值得。二〇一二年快九月了，我們不需要更多的敵人，能夠少一個就少一個。

大家共勉。祝好。」

當然，風頭火勢，這樣一寫，只會惹來更多謾罵。這微博我沒刪掉，四年過去了，直到現在，偶爾仍會被某些人轉發去繼續罵我「港狗」。而這邊廂，YouTube 成為香港主場，戰況亦不比那邊廂慘烈。直至去年，陳奕迅接受那報紙訪問，說 The Key 專輯的八首歌其中有六首都成為內地禁歌。於是那份報章重提舊事，說當年的《非禮》也被禁。我想說的是：這歌在當年根本沒被禁，歌曲完好地收錄在陳奕迅《3mm》內地版的第二 cut 之上！煽風點火亂扣帽，生安白造莫須有，也許，所有黃種人都帶著相同的「文革」基因吧。

這次《非禮》事件，令我重新反思每項創作對當刻社會的意義及所帶來的後果。結論是——根本不受我控制！唯有繼續坦誠地我手寫我心；就在收筆一刻，創作，其實已完結。事後的討論如何，得看命運。包括：如果再有機會的話，這份詞應該如何寫？有興趣入行填詞的年輕人，何不就以此曲調一試，

就著「禮貌」這客戶提供的主題，把這歌重寫？寫好後給我發電郵，讓我替你放上微博，好讓全國人民品評一下……如果閣下靈魂想體驗一下或讚或罵若干感受的話，Let me know。

寫於｜ *2012/ 04*
曲｜ Swing 詞｜小克 編｜ Swing 唱｜陳奕迅

信任

第一稿：

A1
那年在英國　躺於草坪說通宵
相濡紅酒裡沒有忘掉
這年在中國　餐廳相遇喝花雕
陳年舊事已經借醉融掉

B1
當天的信任　今天的默言
坦率收起了在圓滑裡面
生疏中對望　死灰不復燃
仍難將當年重現

A2
那年在英國　市中心談到峰巔
天涯和海角覓個地點
這年在中國　什麼都事過境遷
人和事是與非也再難辨

B2
當天的信任　今天的默言
坦率收起了在圓滑裡面
生疏中對望　死灰不復燃
仍難讓某天復見

（欠 *bridge*）

B3
想起當天的信任　今天的默言
坦率收起了在圓滑裡面
生疏中對望　死灰不復燃
仍難讓往昔在此際重現

B4
封土的昨日　翻開的目前
不懂坦率對望時代裡面
寬廣的宇宙　擠迫的麥田
洪流中只能從善

第二稿：

A1
你無謂迫我　打開剛才那一版
早前便講過　舊友聚餐
你搶住不放　相中痴纏那一挽
平凡活動社交也要防範

B1
肯相信我未　肯體恤我未
雙方要靠信任還是放餌
請相信我哋　請珍惜我哋
為何總不留餘地

A2
你無謂偷看　手機中號碼一閃
私郵和短訊　逐個查驗
我門外經過　緊張得像過安檢
懷疑令實相會更快呈現

B2
肯相信我未　肯體恤我未
雙方要靠信任還是放餌
請相信我哋　請珍惜我哋
謠言沒半點道理

C
講真廳中那擴音機
奢侈價格不菲
而我施展過　只此一次　謊言絕技
只不過是　一點怕事．
撕走價錢　不講你知
不想有象徵式意義
成為你戒示

B3
終於肯相信我未　肯體恤我未
這麼上癮繼續橫越禁地
請相信我哋　請珍惜我哋
陳年日記簿贈給你回味

B4
肯相信我未　肯體恤我未
怎麼砸破信任才是勝利
請相信我哋　請珍惜我哋
唯求相好無防備

第三稿（定稿）：

A1
你無謂迫我 打開剛才那一版
早前便講過 舊友聚餐
你擒住不放 相中痴纏那一挽
平凡活動社交也要防範

B1
肯相信我未 肯體恤我未
雙方要靠信任還是放餌
請相信我哋 請珍惜我哋
為何總不留餘地

A2
你無謂偷看 手機中號碼一閃
私郵和短訊 逐個查驗
我門外經過 緊張得像過安檢
懷疑令實相會更快呈現

B2
肯相信我未 肯體恤我未
雙方要靠信任還是放餌
請相信我哋 請珍惜我哋
謠言沒半點道理

C
講真廳中那擴音機
奢侈價格不菲
而我施展過 只此一次 謊言絕技
只不過是 一點怕事
撕走價錢 不講你知
不想有象徵式意義
成為你戒示

B3
終於肯相信我未 肯體恤我未
雙方要靠信任還是放餌
請相信我哋 請珍惜我哋
謠言是與非瞎猜了還忌

B4
肯相信我未 肯體恤我未
怎麼砸破信任才是勝利
請相信我哋 請珍惜我哋
來年多點人情味

同樣收錄在《3mm》專輯的作品。若說《非禮》幾年來留給我的印象只是那場中港罵戰；這首《信任》所留下的，只得一個字——「趕」。身為填詞人，我只熟習填詞這部份的流程，不外乎都是「追稿」、「交稿」及「改稿」罷了；但身任監製這職位，所牽涉的工作流程可複雜多了！實情我也不清楚當中脈絡，但肯定涉及「這首歌應該找誰來撰詞才最適合」這問題吧？沒記錯的話，這首歌原本是落在黃偉文手上的，不知為何他最後沒有寫，於是監製臨急臨忙將這重任轉交於我身上。唯一條件是：這歌非常趕！Eason 快無期錄音了！

趕，我怕、亦怨、也憎！但同時，我已「慣」！涉足廣告插畫行業十多二十年，有哪次不是趕的呢？這些年來，就算沒煉成「金剛不壞身」，也早被磨成「超速閃電心」了！每到這時候，便即時袁崇煥上身：「掉哪媽頂硬上」！怕你呀？終於，當晚已試寫好了第一稿，而寫這第一稿時，我不停想起那首在我成長途中每次聽到都眼泛淚光的《相對無言》（關正傑唱）。

我說創作《非禮》時並無任何地域意識，你不信的話我也沒法子；但這份《信任》初稿，我坦白承認，的確有其政治色彩。Verse 中「那年在英國」怎樣怎樣，「這年在中國」怎樣怎樣——這樣寫，絕非因為陳奕迅曾經在英國留學，只是利用某兩位（虛構的）昔日同窗的感情去反映回歸後的香港環境；或借香港回歸後的環境去襯托出兩位昔日好友的情誼（通常我寫詞時很少以歌手本尊成為第一身，而是幻想歌手正在飾演一個跟其身份背景有點相像的人物角色。當然也有例外，例如同為陳奕迅的《床頭床尾》，這歌屬於「打正旗號攞正牌」之列；又，有網上詞評說：此歌定稿中的首句「你無謂迫我 打開剛才那一版」，當中的「那一版」是指「娛樂版」，揭者必為徐濠縈！喂老友，想太多了！我指的只是「相簿」並非「報紙」；而廣東話中的「版」也同時可解作「頁」之意）。

老實說，我其實不清楚監製想要什麼，就即管先試試水溫吧！監製之一的 Eric Kwok 看過第一稿後，希望歌詞可以更簡單一點：「Yes definitely needs to touch people's heart. I guess one of the things you can say is, "It's so easy to do the wrong thing, that's why good virtue is so hard to find nowadays..." I'll keep thinking of a good point, if you come up with something, call me, thx! Eric」然後大家又各自苦思了一天，仍無頭緒；未幾，Eric 再致電說：「我希望那副歌頭兩句非常感動。」哇！唔講猶自可，一講即變生果——「鴨梨（壓力）」呀！首先，何謂「感動」？真的每人標準不一；再說，「感動」亦有很多種層次。我在這一種壓力下，昏迷了老半天，完全無貢獻；反而 Eric 於翌日再來電：「我諗到啦！不如個 chorus 咁

寫：『請相信我哋 請相信我哋』，之類！」我如夢初醒（真的是剛睡醒），心裡暗忖：「啊！原來你要呢種！」然後，唯唯諾諾地沒加細想便唯命是從；時間關係，連忙湊湊拼拼便寫好了第二稿，之後又再修修改改成為定稿交貨。我絕不承認我是 hea 寫，我也花足心機去寫；但只能說，寫時我頭腦有點恍惚迷茫，姑且就怪「時間太趕」吧！其實那刻我陷入了一種「難分好壞」的創作狀態……也許是因為：這從一開始我就覺得這是一闋不容易投入或被感動的平淡旋律。

如果你問我《非禮》難度高還是這首《信任》難度高，我會二話不說答你：後者。真的，詞越少，其實越難掌握，除非你對文言諳熟精通。Eric Kwok 的曲，有些時候的確能跳過大腦直闖聽眾心扉，例如《最佳損友》、《落花流水》及《無人之境》（同為陳奕迅所唱），加上黃偉文多變的詞風，每次都跟曲子琴瑟和鳴。但有時候他的旋律也可以非常古怪（不信請聽聽張智霖的《骨膠原》），怪到令填詞人難以即時投入情緒，無法斷定對旋律是愛是恨。這種模棱兩可的況態，最叫填詞者苦惱。但要成為「專業」填詞人，就得有這種能力，去駕馭任何不怎麼 melodic 的旋律，並將歌曲的整體感覺昇華，遂把廣東流行曲「詞大過曲」的威力發揮到淋漓盡致。

我不得不承認自己年資尚淺，還未煉出這種能耐。但我可以大膽地從其他人的作品中試舉一例：同是 Eric Kwok 夾陳奕迅的《夕陽無限好》——這首歌，如果換成是我收到 demo，我真的不知如何落字應對，我可能在聽 demo 時已悶到瞓著（Eric, no offense, I'm sorry, please forgive me... 但我真係覺得悶）。但林夕就是有能力將之起死回生！所以，真正的填詞人，絕不會因為自己力有不逮而卸膊怪罪於旋律，同行務請謹記這點。

驀然回首重讀，我反而更喜這歌的第一稿，但那刻卻因為「趕」而漏寫 C 段 bridge。不如在四年後的今天補寫？何妨從英國人在香港遺留下的「桌球」這主題切入：

C
想起當天你笪 L 死
「碌架」靠我 set 起
而你怎麼會 因這一隻 黑柴而妒忌
風花說月 不講政治
中英對談 一解半知
只得那同窗的友誼
全無性暗示

你看！四年來我的填詞技巧根本毫無進步過！

寫於｜ *2012 / 04*

曲｜Eric Kwok　詞｜小克　編｜Eric Kwok　唱｜蔡卓妍

狗恩歌

第一稿（定稿）：

A1
無名份的你
也比他體貼入微
就算無詞彙說起
你搔首擺尾弄姿
會花心機討我歡喜

B1
可以改動我某一頁歷史
不可換走你
再捨棄我某一段愛戀
犧牲掉一個他
不可以丟低你

A2
仍活潑的你
可知一切有限期
就算遺言沒說起
每一闋淒美情詩
怎跟身體語言相比

B1
可以改動我某一頁歷史
不可換走你
再捨棄我某一段愛戀
犧牲掉一個他
不可以丟低你

C
想起出生當天歡欣抱你入懷
想起走失當天驚慌四顧狀態
清楚匆匆一生不可與你白首共諧
唯望能在世每日身軀輕快
唯望能下世再遇也有情懷

B2
即使你再祝願我某一段愛戀
都不換走你
再催勸我某一日成婚
一家十口報喜
都不會丟低你

Eric Kwok 的確是位極有個人風格的作曲人。這歌的 A 段，很難說成 melodic，起碼不是聽到會即刻想去唱 K 那種旋律；音符組合很不尋常（我不懂樂理所以唯有這樣形容），上上落落好像不甚通順卻又不知為何有種特殊魅力。但對填詞人來說，這種旋律比普遍 K 歌的難寫很多。

這旋律我是喜歡的，起碼比之前的《信任》有感覺。亦可能因為上次《信任》建立了 Eric 對我的某種信任，於是他來郵再邀詞，為蔡卓妍新碟寫兩首歌。第一首，是關於「狗」的歌，這才知道原來 Eric 跟蔡卓妍都是愛狗之人。

又來那句：「有養狗的人，有養貓的人。」我爸卻花鳥蟲魚貓狗龜蜥乜都養，所以我自小就居於一個微型動物園之內。但我偏愛貓，或說：獨愛貓，於是我問 Eric：「你找對人了，但，姑且一問，可以寫貓嗎？」他回郵：「haha, i think subconsciously i knew you were an animal lover. Well, try try write dogs first, since you have written so much about cats（comics）. I think dogs and cats are very different. Cats are more independent, dogs depend much more on their masters for love and happiness. That's why it's more dramatic when their masters choose to neglect them. Also, Ah Sa has four dogs, i think she would have more feel if it's about dogs. Unless, it's never mentioned what the pet is, and just concentrate on the master and pet relationship. Maybe it's even more interesting, cuz that way, if the pet was never mentioned, the 'pet' can also be thought as the 'guy' in a relationship. I don't know, it's just a thought.」有道理！好！狗便狗吧！他最後那提議也不錯，我決定全曲一「貓」一「狗」也不落（除了歌名啦，為了食字，無計㗎喎），不揭曉那隻寵物究竟是什麼，雖然稍有常識者，也會看得出我是在寫「狗」吧！如果換成是寫「貓」的話，整份歌詞肯定會有另一種創作取向。

一落筆，情緒就到，狀態十足。正如 Eric 所言，主人與狗的關係，會比跟貓的更富戲劇性，更易觸動人。就著這種戲劇性，我在 A1 段的頭兩句就本能地寫出一種關係對比——「無名份的你 也比他體貼入微」，狗從不會出賣人，只有人才會出賣人！首句中的「你」當然是指「狗」，「名份」是指愛情上的名份。我覺得，要寫「寵物」這主題的話就必定要添加些許愛情元素，因為成長經驗告之：失戀時候，寵物永遠是最佳傾訴對象；在那刻，起碼有一個「牠」長伴左右不離不棄。

這一點，從未養過動物的人（或從未失過戀的人）是不會明白的。有了這對比，便容易寫下去：「就算無詞彙說起　你搔首擺尾弄姿　會花心機討我歡喜」，這幾句明顯是藉著對「狗」的歌頌而反映對「人」的失望。又，因為決定全曲不放一個「狗」字（其實亦無需要），所以必定要填些叫人聯想起「狗」的字眼，例如這段的「搔首擺尾弄姿」，及 A2 段的「身體語言」等。

基本立場及訊息已建立好，話咁快就來到副歌 B1 段，大可把這種對「狗」的歌頌乘勢提升：「犧牲掉一個他　不可以丟低你」，寫到這裡，歌意便更明顯了——如果重複為我帶來傷害的都是一個又一個的「他」，那就算「改動我某一頁歷史」、「捨棄我某一段愛戀」又如何？我願意將之當作「狗永在我身邊」的交易條件。你可以說：「女主角是因為經歷過失戀傷痛才會一廂情願地覺得狗比人好吧？」對！寫詞如寫劇本，但流行曲的篇幅有限，所以要先為每個角色定好背景前設，亦往往要以暗場交代；最重要者，還是歌詞的核心價值和訊息，所以你可以把先前那句話以這種口吻去說：「女主角是因為經歷過被拋棄才會對身邊的所有生命更加珍惜吧！」See？Much more better！

關鍵在：狗的存活時間一定比人為短，養之超過十五年已算相當難得了，所以 A2 段就從這一點切入：「仍活潑的你　可知一切有限期」。跟大部份流行曲一樣，這歌在 A2 段重新開始，女主角因為狗而對人生重燃希望之時，就想到總有天要面對生離死別的無奈。寫至這裡，我想起林振強「成長系列」中那首《當天那真我》（陳潔靈唱），跟這曲其實有點兒相似——先來第一段女主角哀悼寵物的離去（「記起那天　尚很矮小那一天　我家中的那隻鳥兒無聲的死去」）；到後段憶述某位難以忘懷的人生過客（「我記起　在秋之中有一天　你似風中一片葉兒　曾經飄過」）；直至最後總結出全曲主旨（「凡事渴望永久的　何故不能長伴我」）。雖然都是老生常談，但寫來真摯動人。那刻我回望《狗恩歌》這份半完成的歌詞，覺得尚欠一個共鳴和感動位……I mean，並非刻意經營出來的一種灑狗血式煽情位，而是由心而發的一種身為「寵物主人」的切身感受。於是我憶起許多童年往事，然後我知道這歌的 C 段應該怎樣寫；夜未央，C 段首句一落筆，我就哭了。

「想起出生當天歡欣抱你入懷　想起走失當天驚慌四顧狀態」——兩種情況，不論貓狗，我都曾經歷過。小時候，我爸養過一對「都柏文」犬，後來牠們生下一胎三隻孩子，適逢寒冬，我媽便給狗父母造了兩件衣服。有天，其中一隻小狗不幸地卡在狗母的衣袖

中，就這樣窒息去世。禍不單行，那隻狗爸爸，後來借了給我姑姐（呀對，就是上集提到那位姑姐）寄養，又不幸地走失了，至今無法尋回。那是我爸這生最愛的其中一隻狗，我到今天還記得當年爸爸的沮喪……至於貓方面，請參閱拙作《偽科學鑑證2之殺出香港》p.12至p.43。是以，「清楚匆匆一生不可與你白首共諧」，我從小時候已明白並參透這道理。父親的書架上有部由本地養狗專家李英豪先生所著的書，書背那句，叫我畢生留下烙印：「寵物奉獻一生來伴隨我們，直到最後離世時，我們不應難過，反應感謝牠們。」最後，「唯望能在世每日身軀輕快　唯望能下世再遇也有情懷」──由今世的冀盼，推展往來生的期許，也許是我在這份詞裡寫得最動人的兩句。

尾段B2，就給女主角來點人生希望：「即使你再祝願我某一段愛戀」、「再催勸我某一日成婚」──希乜鬼嘢望唧？咪又係女主角的自我幻想！──嘩你又嚟嘞！重點在「都不換走你」以及「一家十口報喜　都不會丟低你」嘛！喂話晒是部商業電影，大團圓結局嘛！邊個唔想散場時開開心心？

詞，一晚寫好，交了稿。對這份詞，我非常滿意，感動到自己，就一定感動到別人！心諗：「如果你夠薑 ban 我（不論歌詞或歌名），我會去唱片公司或電台或作曲或作詞家計會或燒毀會 whatever……總之攞齊架生落閘放狗放貓放蜥蝪總之同你死過！」終於，翌日清晨，Eric 回郵，只說了一句：「Great job Siu Hak, I'm moved.」，便即時跑去錄音室了──對詞人而言，這，才是真正的大團圓結局！Thank you Eric！

寫於｜ *2012/ 04*

曲｜Claire Rodrigues / Michael Ofori　詞｜小克

編｜謝浩文 / 謝國維　唱｜鍾舒漫

不在線

第一稿（定稿）：

A1

晦暗中　開了一扇窗
我看到　繁忙人煙
跌碰中　想歇息養傷
一撇　網友多意見

B1

有個叫我到布魯塞爾深造
有個叫我到喀布爾開舖
過法國　再過美加澳
蟻民　你當我萬能
有個勸我儲夠再出發
有個勸我歎個指壓
有個　卻勸我剪髮　除舊迎新

C1

上線
誰都給我　碰見
誰都給我　意見
誰都給我　勸勉
何必逼我　上線
誰都給我　引薦
誰都給我　哄騙
何必逼我　看見
我太過無主見

A2

腦裡有意見書半箱
有興趣　誰來填一張
卻罔顧我滿身創傷
你笑説　我是痕癢

B2

有個對我説要嫁富有一個
有個對我説鐵漢也不錯
要愛國　武漢最多貨
網民　愛侶我自尋
有個勸我要細意觀察
有個勸我掃掃指甲
有個　要與我相約　人在黃昏

C1

上線
誰都給我　碰見
誰都給我　意見
誰都給我　勸勉
何必逼我　上線
誰都給我　引薦
誰都給我　哄騙
何必逼我　看見
我太過無主見

D

發票都開了要打烊了最後誰結賬
靠我這雙臂單手擊掌相信都會響
插上自國大旗　意見不必多理
我管我　你管你　做自己

C2

上線
誰都給我　碰見
誰都給我　意見
誰都給我　勸勉
何必逼我 *Online*
別再逼我 *Online*
我不想再 *Online*
這次堅決 *Offline*
索性痛快入眠

C3

斷線
毋須給我　碰見
毋須給我　意見
毋須給我　勸勉
何不乾脆　斷線
毋須給我　引薦
毋須給我　哄騙
誰影響我　遠見（觀點）
我抱有我主見

C4

斷線
自己一個　晚宴（永不生厭）
自己一個　蛻變
自己一個　作戰（我棟篤演）
何不乾脆　斷線
自己一個　創建（我的冠冕）
自己一個　制憲
如風箏要　斷線
悄悄降到麥田

人家說我「抵死」，OK我認我有時係，例如這份詞。Well，笨唔係「Worth Dying」那種「抵死」，而是「So Funny」那種「抵死」。Anyway我知聾貓身兼兩種好吧！

到現時為止，給鍾舒漫寫過三首歌。她是一個相當富責任感的歌手，每次在寫詞前她都會親身來電，跟你如朋友般傾談，坦誠地說出她心中所想——除了這一首之外。監製發來demo，也許因為並非主打歌，竟然任我發揮。所以我不清楚到底鍾舒漫自己有什麼preference。

你看作曲欄「雙鬼拍門」，demo也是由英文所唱，我甚至不知道這是否一首cover song？我的責任只是撰上粵語歌詞而已。也記不起何故會寫上「在線 / 不在線」這題材，那年頭應該是我上線最頻繁之時，為了替漫畫書 http://www.bitbit.com.hk 搜資料而觀察了全國網民的網上行為好一陣子，也總有一定的成果吧？那就不如由心而發，寫首關於網絡文化的流行曲好了。

真正落筆前已知道副歌的頭兩個音定必會填「上線」了，那就先別管副歌，從頭寫起吧！A1全段我是非常滿意的，是個很有畫面的開章：「晦暗中 開了一扇窗 我看到 繁忙人煙 跌碰中 想歇息養傷 一撒 網友多意見」。那扇「窗」，指的是「Window」；而「想歇息養傷」則隱晦地寫出「女主角有所煩惱（係乜並唔重要）因而上網徵求意見」這前設；「撒」字落得精妙，像漁翁撒網於大海，有種「Come On Baby式」豁出去的意味，而網民的意見，就是漁獲。總括來說，開章四句寫得暢順，意思也表達得清脆利落，而且還運用了「梅花間竹」式押韻法——「窗」、「煙」、「傷」、「見」。

B1段只是一次押韻練習，只為帶出「一眾網民的不同意見」，內容大可天馬行空，隨意順口便可。韻尾以「造」、「舖」及「澳」為第一個組合，並轉以「能」作結；然後以「發」、「壓」及「髮」為另一組合，並回歸跟「能」接近同韻的「新」字作結。以上技巧，都是填詞人經歷多番鍛煉後所修成的功夫。我寫時也根本沒注意，直到今天重看，才知道當中暗藏填詞法則。回想起來，在二〇一二年年中這段期間，我應該已儲夠資格去自稱為「填詞人」了！當一位藝術家出了招而不自知，套路都已植入潛意識之際，其實他已掌握了該項藝術的基本「搵食」功夫。當然，距離「得道」，仍有漫漫長路。

這份詞最難之處在於副歌C段。難在我為這C段作出了共四次變化——C1、C2、C3及C4，都代表著不同的心理進程，所以，無

可避免地，每段的歌詞也得有所不同。大可從各段的尾句看出端倪──由 C1 自慚形穢及自嘲：「我太過無主見」，到 C2 選擇逃避：「索性痛快入眠」，到 C3 勇敢面對並重新建立自信：「我抱有我主見」，到最後 C4 的看透、放下並獨立：「如風箏要 斷線 悄悄降到麥田」……天呀！今天重看方知道，我當時其實是要寫年輕人（現代網民）自我成長的四個標誌性階段呀！而「如風箏要 斷線 悄悄降到麥田」，除了為著要在全曲結尾提升畫面感，也為了要致敬其中一部我最心愛的、也是有關於年輕人成長的西方文學經典《麥田捕手（The Catcher in the Rye）》（看過的會明我用意，未看的，速看！）。而當刻為這首歌定下這種層遞與推進，就一定要去實踐；但實踐之時，最大考驗竟又回到「押韻」的工藝上！為著顧及全首歌的和諧度（上 YouTube 找來聽聽，要知道，這是一首完全無「Music Break」的歌！），這幾段副歌，根本沒任何空間予我去轉韻。就是說，四個 C 段，我都只能用上同一個韻！不然，聽起來會非常彆扭。於 C1 我選了「線」、「見」、「勉」、「薦」、「騙」──「in」韻；那之後的 C2、C3 及 C4，都得用上這個尾韻不能改！於是，到最後 C4，「宴」、「厭」、「變」、「戰」、「演」、「線」、「建」、「勉」、「憲」、「田」……你看！連「制憲」都出埋！可見同韻或近韻的常用字已幾近花光！若再來一段 C5 的話，我只能宣佈投降。

最後，這歌錄好見街。當然，因為是 side cut 一首，所以沒多少人會留意；甚至連作詞人自己也差點兒忘了在四年前某個深宵發力寫過這麼一首歌；YouTube 至今的 click rate 也只是「399 views」（其中有四、五次應該是由我所 clicked……而填詞 credit 亦打錯成作曲的「雙鬼」……嗚～）；那年的年終，CASH 寄來發票，這歌的版稅應該也只盛惠港幣二十八個六毫半……神奇在，剛才為了去 double check 這歌的歌詞，谷歌了一下「不在線，鍾舒漫」這六個字，竟搜得著名時事評論員沈旭暉寫於本年四月八日的一篇文章！為了呃字數同時呃 Like，原文照登如下：

「不久前，比利時布魯塞爾發生連環恐襲，揭示歐洲中心正受前所未有的威脅，亦帶出在歐穆斯林社群的種種問題。無論元兇是何人，襲擊都已突破了傳統由上而下組織的模式，這卻令人想起一首貌似毫不相干的歌：鍾舒漫的《不在線》。原曲自然不是以恐怖襲擊為背景，但假如我們代入比利時發生的事，似乎，卻出奇地找到共鳴。

在這歌詞中，填詞人小克以歌詞諷刺 Web 2.0 世代毋須為網上言論負責，卻往往對現實世界造成深遠影響：『上線 / 誰都給我碰見 / 意見 / 勸勉 / 引薦』，自然就是今日網

絡社交多方互動的寫照。事實上，ISIS 成員
透過互聯網輕易與各國新血接觸，實現由灌
輸意識形態、製作武器、分享情報、到實體
襲擊的『一條龍』服務，正是藉資訊全球化之
便『開枝散葉』，全球化程度一如歌詞：『有
個叫我到布魯塞爾深造／有個叫我到喀布爾
開舖／過法國／再過美加澳』。從前很少人把
『布魯塞爾』和『喀布爾』放在一起，但 ISIS
的網絡，卻真的是將它們合而為一，然後，
恐怖襲擊就過到法國，再過美加澳。

　　ISIS 招攬大量外籍聖戰士，自然也是全
球化動員模式的一種，不少正是來自比利時。
聖戰士『自己一個蛻變／作戰／創建』並『插
上自國大旗』，對組織而言，可謂回報率極高
的投資。有分析指不少歐籍聖戰士出身中產，
大多因為憎惡種族及宗教歧視而走向極端，
深信『靠我這雙臂單手擊掌相信都會響』。至
於如何調節世俗化和宗教的矛盾，如何維繫
多元文化而不致淪為『左膠』，深明此道者，
才會珍惜『不在線』的清醒。問題是，這份清
醒在二十一世紀的新世代當中，卻越來越難
獲得了。』

　　從布魯塞爾到喀布爾到法國再過美加
澳……四年前真的只為隨心押韻！但覺非常
驚訝，世間竟會有這一種巧合！

寫於｜2012/04
曲｜周國賢　詞｜小克　編｜周國賢　唱｜周國賢

星塵

第一稿（定稿）：

A1

終於 歸一了 合一的心跳
從前的 往後的 已互相對調
神和經 說或聽
永生依歸一的法則裡 看本象宏渺
時份季度看穿 地正天圓
真假虛實 共存內表
恨愛無相斥 明暗恩怨分秒 對消

B1

萬世得我 只得我 在燃燒
圍著愛 獨看星塵被我照耀
卻只一個 難以比生與命玄妙
靈魂在某天想要光 便有光
白晝黑暗互分一方
別了一體的我們再分出雙方

A2

一哭 跟一笑 脈沖星呼叫
紅巨星 閉幕中 變白矮廢掉
輪流轉 再自轉
看超新星收縮再爆開 聽黑洞狂嘯
重蹈宇宙最初 密佈星羅
因果福禍 沒完沒了
善惡藏心壁 塵世中再分曉

B2

萬世得我 只得我 在燃燒
圍著愛 獨看星塵被我照耀
唯卻只一個 難對比生與命玄妙
靈魂在某天想要光 便有光
白晝黑暗互分一方
別了一體的我和你分得出對方

C

我分裂出眾生 毛孔肌膚血管心臟
繁榮與蒼茫 平坦崎嶇 正反裡荏苒時光
忘掉對天際的仰望 忘掉每個自己
舊日我跟你 是源自那 神聖耀眼燦爛晨曦

D

和平在戰爭災難裡爭取
情感於興建繁囂中粉碎

B3

亂世得我 只得我 在煩擾
懷念你 面對傷亡沒法意料
人際太冰凍 難以將溫與熱重召
抬頭望晚空想見光 像有光
幻變星宿誰在看
念掛一體的我們思盼閃閃星光
別再依戀三次元挽手出征遠方

E

尚有時空驅使中失散
穹蒼相擁後重逢自己
循環地愛出悲與喜
回憶空間中找到你
在每維度裡驗證 群星中千億生死

《有時》和續集《重逢》並非普通流行曲，從第一部曲「尚有時間規限的時空」，到第二部曲「超越時間限制達到靈魂合一的高次元」，慢慢從微觀啟往宏觀的知覺層次……在寫畢第二部曲時，周國賢和我已知道這系列需要一個全知視野的史詩式神級終局。終於在二〇一二年四月某日，第三部曲的demo傳來，長度達六分半鐘，基本的弦樂已編排好，作曲人以極度認真的demo製作態度向詞人提示：心血有待結晶，需加倍嚴謹對待，不容有失。問題來了，《重逢》結尾已寫至眾生歸一，回到本原，還有什麼可發生？撥了個電話給周國賢（其實跟他靈犀已通，落筆前致電談一下，只出於基本禮貌），他說：「不如寫歸一後懷念從前的物質世界？」哇！這點子的確非常有啟發性！但我不想把詞意停留在一種「心情」或「情緒」，早於《重逢》中段一句「腸斷也絕不回岸　不回望　到哭乾便駕馭時光」之後，筆鋒便不應再拘泥於塵世間的七情六慾；尾句「縱分散最終相擁　靈魂萬千都簇擁」，已透露人類已脫離了肉身情感，已站於一種無分彼此的「神聖」角度去收筆，也就埋下種子，予第三部曲的開章。

　　對，就是「神聖」的角度，掛線後我腦裡一直留著這個字眼。數天後依然苦無頭緒，某下午，我坐在家後的小池塘旁邊靜心，一靜下來，瞥見池邊一小生物正在溺水掙扎；

細看之下，是隻小蝙蝠。應如何施救？生死有命，大自然自有規律，各有業力在身，不可羨慕亦無法同情，但人於此情況總有惻隱，唯有盡人事把牠送往較安全地方。那刻，想起手機剛下載了「大天使麥可天使卡」App，便瞎抽一張：大天使麥可道：「Positive thinking create positive result」，麥可話未完，雲縫間竟透出一縷日光，投往枯葉叢中的小蝙蝠身上。我垂頭看手腕，不知不覺間已被蚊刺，起了個疙瘩。你看大自然的交換機制多奇妙，為了營救一個生命，反成就了另一生命的半餐飽肚。盯著小蝙蝠心想：小傢伙，晾乾後如若還能起飛，到我家陽台來報個平安吧！等你。跟所有佛偈小故事一樣，我突然開竅，明白這第三部曲的歌詞該如何寫了。

　　Demo旋律已背熟，第一句出現在腦海的歌詞，也是全曲最重要的一句：「靈魂在某天想要光　便有光」。靈魂，指大靈，指向「一」，腦中閃現了畫面，就是《創世紀》中神創造萬物的第一步——「第一日，上帝說：要有光！便有了光。上帝將光與暗分開，稱光為晝，稱暗為夜。於是有了晚上，有了早晨。」於是緊接的下一句歌詞隨即出現了：「白晝黑暗互分一方」。隨即飛奔回家，電腦檔案一開，每句旋律需要完美嵌組的字眼兒逐個自動彈出，兼有後備供選擇（這在全世界最大

限制的粵語歌詞來說簡直不可思議）；這歌根本是百分百的通靈書寫，撰詞之際，眼淚自動在流個不停，我第一次感受到對生命的「感恩」，整個人像進了另一種意識境界；而停留在三次元的我那肉身，那刻的任務只是把字詞鍵入檔案而已。沒有理會一貫流行曲所應要具備的所謂流行元素，豁出去後，唯一需要執著和堅守的，只剩下「押韻」這遊戲規則而已。

雖說是「通靈書寫」，但落筆那刻，仍有幾個關鍵位，令我停下數分鐘去思量，縱使其實都不傷大雅，非常 minor。

A1 首句「終於　歸一了　合一的心跳」，我當時就想：既已脫開肉身離苦得樂，為何還有「心跳」？──哎吔！只是個象徵！我即時這樣反駁自己的頭腦和 ego。

「從前的　往後的　已互相對調」，在合一意識裡，時間已非線性，那「從前（Past）」和「往後（Future）」對調後，還不是另一種線性嗎？──哎吔！請收起你的「圖像思維」好麼？

然後「永生依歸一的法則裡　看本象宏渺」，究竟是「永生依　歸一的法則裡」抑或「永生依歸《一的法則》（一部 New Age 經典著作）呢？」──哎吔！雙鋒刃不是更好嗎大哥？

「時份季度看穿　地正天圓」，那刻我知道一定要把「天圓地方」這古代漢族先哲們對宇宙的重要看法入詞，但礙於音調限制，這四字無法恰當地鑲嵌，半秒後，我腦裡突然出現「地正天圓」這倒過來的文字排列！──哎吔！填詞數載，真的從未遇過「咁好死」的時刻！Thank God！

B1「萬世得我　只得我　在燃燒　圍著愛獨看星塵被我照耀」，喂！後面「靈魂在某天想要光　便有光　白晝黑暗互分一方」，那才有光與影之分，那為何在分出光影之前卻可以「獨看星塵被我照耀」呢？──哎吔！此「照耀」不同彼「照耀」啊！大哥！此「照耀」不是一種「光」的照耀，而是「愛」的照耀！

「卻只一個　難對比生與命玄妙」，究竟是「卻只一個」好？抑或跟前句「萬世得我」作徹底呼應而選用「卻只得我」好呢？──哎吔！人生可否少一刻多餘執著和恐懼？

究竟是「別了一體的我們再分出雙方」好？抑或「別了一體的我和你分出雙方」好呢？──哎吔！既然全段只得「我」，那就先用「我們」好了！「你」，是在分裂後才會出

現的文字，那就留給 B2 才用吧！由「我們」到「我和你」，是項重要推進啊！

A2「一哭　跟一笑　脈沖星呼叫　紅巨星閉幕中　變白矮廢掉　輪流轉　再自轉　看超新星收縮再爆開　聽黑洞狂嘯」，從「脈沖星」到「紅巨星」到「白矮星」到「超新星」，太硬科學，會否太深？聽眾會明嗎？定還是選擇寫一些叫大眾更易有共鳴的題材？例如「愛情」？——哎吔！此刻你跟那些 fear based 的監製又有何分別？再說——哎吔！為了要回歸第一部曲《有時》、為了要成立這種「循環」，你不是已在此曲的 B3 段重回《有時》及《重逢》那對戀人的處境了嗎？「懷念你　面對傷亡沒法意料」不就是為著要倒敘《重逢》前段那故事嗎？仲唔夠咩？

「重蹈宇宙最初　密佈星羅」，究竟用「重蹈」抑或「重度」抑或「重渡」好呢？但我覺得「重蹈」有種「重蹈覆轍」的宿命感囉！——哎吔！咁你咪用囉！仲問！

C 段到底是「我分裂出眾生　毛孔肌膚血管心臟」好？抑或「我分裂出眾生　毛孔基因血管心臟」好呢？——哎吔！你不是想「由外至內」嗎？我知「基因」好好，但此刻我們不是要球星，而是要整體隊形呀！

「繁榮與蒼茫　平坦崎嶇　正反裡茌苒時光」中的「茌」字，查查字典，屬廣東音的第五聲；但在此卻會唱成「任」，即第六聲喎！——哎吔！你問林夕、Wyman 歷年嚟到底有填過幾多「拗音」？於此關鍵時刻，究竟詞義重要抑或 100% 音調合樂重要？要不你叫周仔唱時盡量扭一扭音囉（而我真的有這樣做）！

「舊日我跟你　是源自那　神聖耀眼燦爛晨曦」，究竟是「源自」還是「沿自」好呀？又，我覺得《有時》A3、A4 中「情慾或理智　這生有限時　怎釐定那主次　投身於那六道旅程　已再沒姓名」出現得太多「那」字，所以本來我想在《星塵》中完全不用「那」字，但若填「是源自那」就即是破了戒，那，那，那……應否破戒呢又？——哎吔……（這時，high-self 已不想回答我問題了……）

D 段「和平在戰爭災難裡爭取　情感於興建繁囂中粉碎」，這兩句非常重要！但，究竟是「情感於興建繁囂中粉碎」抑或「情感於興建繁囂中失去」好呀？上句「爭取」，下句填「失去」似乎比較對稱，但我又覺得「粉碎」更具破壞力喎！——哎吔……（後來是周仔替我做決定——二話不說：「粉碎」）

B3「人際太冰凍　難以將溫與熱重召」，

究竟是「人際太冰凍」抑或「人際太冰冷」好呢？——最後我索性在詞中提供 both choices，推個波落周仔度——哎吔！原諒我是天秤座⋯⋯

E 段「循環地愛出悲與喜　回憶空間中找到你」，本來是「循環地愛出悲與喜　盡得一種規則法理」。後來覺得「回憶空間中找到你」可以 synchronize《有時》尾段那句「有時我在記憶空間找到你」⋯⋯——哎吔！其實我又唔捨得「盡得一種規則法理」這麼理性的一句⋯⋯——哎吔！好煩呀我！

「在每維度裡驗證　群星中千億生死」，本來是「逐個維度去驗證　重複的千億生死」。「逐個維度」有點太口語，所以改成「在每維度」；而為何「重複的」會改為「群星中」呢？——哎吔！確有玄機，關「但丁」的《神曲》事！但細節我不打算告訴你！

我只想告訴你，無時無刻，其實都起碼有兩個「你」在同步生活，而其中一個「你」，總是滿心恐懼。

這歌需要用心「意會」多於用頭腦「理解」，如果你以聽普通流行曲的消閒心態去看待，只會聽得一頭霧水。細心留意全曲：「從前往後」、「說聽」、「正圓」、「真假」、「虛實」、「內表」、「恨愛」、「明暗」、「恩怨」、「分秒」、「生命」、「白晝黑暗」、「一體雙方」、「哭笑」、「收縮爆開」、「因果」、「福禍」、「善惡」、「我你」、「我眾生」、「繁榮蒼茫」、「平坦崎嶇」、「正反」、「戰爭興建」、「災難繁囂」、「爭取粉碎」、「冰凍溫熱」、「失散重逢」、「悲喜」、「生死」——刻意用上共三十個「二分對比」式詞彙，就是希望你可以從日常的二元對立中看破這一切對立的目的，再拋下這些對立和批判，往更高意識層次去探求生命的真理。

寫《星塵》，讓我看通了黑白、高低、生死、愛恨，以及所有的「二元對立」，原來都不是一種「對立」，而是「共存」。在三維世界裡，它們是唇齒相依的最佳拍檔，它們互生互利。「共存」，是它們唯一的存在形式，難道你還未明瞭道家那個太極圖案？它含有陰、陽，還有「非陰非陽」。太極元氣，含三為一，太極就是「一」——就是陰陽和諧共處而平衡統一的理想狀態，永恆地無為、無言、無念，讓其處於最完美之境。是以，「一動分陰陽」！一動，才分裂出二元。所以，任何抗爭，都不是為了要令某一方推倒另一方，而是把那條中線推回一個最完美的平衡位置。你有否想過，你心目中最十惡不赦那壞人、賤人、高官政客，他們或許都是天使，都以反面的方式推動文明發展？因為物極必反，

他們的任務是加速文明前往最低點，那文明便相對地更快反彈復甦了！有位記者朋友對這種說法不認同，氣沖沖的用馬克思名句反駁我：「宗教是人民的精神鴉片。」我的看法是：如果在這個末法時代能夠找到一種精神鴉片；又，如果這鴉片其實既是科學，又是哲學，更重要是──導人向善，協助你靜觀這世界，並以嶄新的思考方式看待當刻這星球，那是多幸福的一件事！是多麼高純度的鴉片啊！要知道，就算要找一種能夠「自己騙自己」而又同時相當「合情合理」的方法，也相當困難啊！

學佛的最終目的，就是憑佛法放下所有俗世的束縛，尋回真正的自己，逐層表皮剝開，找尋那每個人心底最原本的佛性；西方宗教的演繹，就是「每個人都是神的子民」，都由神所創造，所以每個人都是神的一部份，每個人都有神聖的「創造力」。在這歌中我嘗試超越人的角度，離開俗世的情感領域，接通更高層次的意識，找到一種超然的創造力，去描述這個「宇宙真相」。我們從二元對立中學懂放棄對立；我們失散，我們重逢；我們歸一，我們再分裂。一分裂，又回到第一集《有時》的開端，跌回那個被時間框著的死胡同，於是又再尋求出口，又再失敗、又再重逢、又再歸一。人脫離了神，最後又希望歸一為神，重複著相同的錯誤再矯正，周而復

始，如星體的自轉和公轉週期。不論希臘神話中的西西弗斯、占星學中的「分點歲差」，或尼采口中的「永劫回歸」，都在告訴我們，一切都是生命循環──這「循環」，其實就是「宇宙真相」。

創造一件作品時的「意圖」很重要，會直接決定作品輸出的能量頻率；而能量頻率，則會影響大眾意識。我敢寫包單，這首歌含有高頻能量以及強大的治癒能力，即使你不完全明白內容，閉目聽著也可助你提高靈性意識。SRT 學說中有個重要圖表，可查出每件事物的「靈性意識層次」。我查過，這是我寫過唯一一首歌，可達至最高「New Paradigm」高度，是一個比「無條件的愛」更高、達至「神級」的意識高度。所以，寫完這首《星塵》，我的填詞任務其實已然完成，我已經在當刻所參透的道理中寫好了最接近完美的一堆文字。最後，《星塵》曲長七分半，唱片公司不會派台，電台 DJ 也不會播，頒獎禮一定絕緣，但都不重要，神自有安排，要聽的人也自然會聽到。《有時》、《重逢》及《星塵》是香港流行歌曲歷史上其中三首最偉大的作品（從神的角度出發，還不是偉大？）。如有人問你這是誰說的，你回答他：是填詞那傢伙說的！起碼，唱的那位會認同我，收到歌詞後他回我的第一個短訊，只有兩個字：「神曲！」然後，他說：「好～！貫穿晒最

初所有宗教本來的真理（揭開了政治那塊面紗），亦集結晒《與神對話》、《一的法則》、《當下的力量》等等嘅要點，仲帶有少少《聖鬥士星矢》feel！I love the lyrics！」幾年過去了，有位在最近才發現並迷上這首歌的朋友，跟我說了我人生中暫時收到最為暖心的一句評價，她說：「《星塵》這份詞根本不是歌詞，而是『Mantra』。」

有些歌詞，寫完便算，甚至瞬間已忘記，也就不會主動去理會坊間反應；但《有時》三部曲，特別是《星塵》，我卻極之重視。這三部曲，似是我靈魂投生時所帶著的重要任務的其中重要一環。寫畢四年，我依然偶爾上網，搜一下大眾對這歌的迴響。最近看到有位叫江悅淇的人，寫了一篇評論，名為「周國賢與小克的《有時》三部曲」。文章最尾，他／她說：「第一次聽這三部曲留意的只是周國賢的聲線，因為內容用詞很深，摸著一組又一組的抽象用字都摸不清內裡底蘊，隨以後幾年所遇的人事物迅速增加才稍意味到內容是在訴說著什麼。在最後一首歌裡，那三次元所定義的『永生』在四次元不過是彈指間就過的瞬間，我們雖然被三次元以上的能量操控著，亦不能理解這個空間以外的事，但好好利用這個『不知者』的身份把握著所擁有的似乎很容易就能幸福了。我們現在身處的空間就是最容易獲得幸福和滿足的空間，因

為我們這個層次剛好懂得感情是什麼，但另一方面沒有四次元穿越時空的能力，對於不能預知人生前程這點來說，我們比其他空間所存在的應該更有勇氣往前走！這三部曲帶領我們邀遊生命，這甚至是超越生命的旅程，不止帶給我們感動，更能牽動起埋沒已久的感性內心。」看著「我們現在身處的空間就是最容易獲得幸福和滿足的空間」這句，我就哭了；而他／她的結論竟然是：「我們比其他空間所存在的應該更有勇氣往前走！」我就覺得，寫詞時的嘔心瀝血真的沒白費！而最欣慰是，作者竟然只是個大學中文系一年級生，即是說，是位十七、十八歲，二十未滿的年輕人。二十歲前，你和我又在做什麼呢？請問！

他／她又說：「《星塵》這一歌名改得好，我們立足的這個星球只是無窮星體中的其中一顆，可能連星塵也稱不上，而我們就是這塵埃裡的細胞。這樣看來，那些不可一世的人不是很可笑嗎？細胞竟然自大起來了。人類啊，何時才能撇開一切的批判和對立看看我們那未曾看見的光景？」嗯……關於《星塵》這歌名，其實淵源很深。

一直不知何謂「星塵」，只覺得這兩字拼在一塊有種莫名能量，星夜的美加上塵世的俗，對比強烈，撞出一種浪漫的矛盾感，或

矛盾的浪漫感。直覺覺得跟由古至今「神與人的連繫」有關，就單一個詞，讀出來就有威力，寫出來就夠 epic.。

就科學角度來說，應該是指超新星爆發後的恆星殘骸碎片吧？經歷數百萬年後或會積聚成新行星，孕育出生命，或永遠於黑暗蒼穹飄浮游離⋯⋯得看際遇和自力，正如人生，命數跟運數，沒法子預告；幸運者，當中的氫被光子撞擊，會產生顏色氣體，巧遇背後有亮麗恆星，如打了個「背燈」，遠看美麗的一團，被我們美名為「星雲」。由塵升呢為雲，正如人揚升回歸成神，大自然現象其實早已告訴我們一切宇宙真相；光波、聲波、行星週期、人的運程⋯⋯早就告訴我們世間一切都是「上上落落」的循環──難道你還未明白？

無數科幻小說家用過「星塵」這詞兒，這先不說，我們來談歌曲。小時候聽過的兩首廣東經典，一首是葉德嫻小姐的《星塵》（1981）：「光輝的星塵夜夜落，在世上灑下吻」；另一首是陳潔靈小姐的《星夜星塵》（1982）：「我彷彿身心捉摸到星塵，閃閃光輝使我得親近」。同是黃霑先生的詞，好唱好記好聽，屬於那年代的港式浪漫，詞，想必是喝醉後寫的；前者是日本歌改編，後者是顧嘉煇先生的曲子，都是借星空意象喻人間的七情六慾。從黃霑、鄭國江到林振強，八十年代的詞人都喜以星為題，都帶著赤子心下筆，但側重於微觀情懷，稍嫌抓挖不出宇宙蒼穹的核心真義（「創世」這題材，在廣東樂壇極罕，在這之前也好像只出現過一次──林振強寫給陳百強的《創世紀》，但並非如《星塵》的方向及意圖，而且陳百強把「星宿」誤唱成「星縮」⋯⋯）；直至黃林時代，粵詞變得複雜無比，星海宇宙，再無法直述如昔；所以，實不相瞞，我是有心部署把星星帶回流行樂壇的，「宇宙」、「蒼穹」、「星宿」等字眼，在拙作中極常見。

以星為題，撇除唐宋詩詞，濫觴可能是這首美國老歌：*Stardust*。原名 *Star Dust*，Hoagy Carmichael 於一九二七年所寫的曲，Mitchell Parish 於兩年後所撰的詞。本來是首爵士 standard，無數樂手也演奏過；後來慢慢演變成 ballad，非常 easy listening，歷年來亦有無數歌手演繹過，其中最膾炙人口者，該算 Nat King Cole 於一九五六年錄成的版本。我在大約中三時首次接觸這歌，那時候家中有張 Nat Cole 精選情歌 CD 專輯，封面是個紅色心心，極度 stock photo 之流，所以我直至中學畢業後才知道 Nat Cole 是什麼樣子的。這唱片是我多年來播放得最多的其中一張唱片，十多年來大部份畫作都播著它來畫，潛意識運作，把五、六十年代

oldies 的簡單、優雅及和諧滲進了畫筆，顏料一上紙，釋出同樣溫柔的頻率。碟中最愛的一曲就是 Stardust，從未知道歌詞可以這麼漂亮。於網上找到個翻譯得不錯的中文版歌詞，譯者不詳，稍作了一點修改：

「《星塵》

如今拂曉時熹微的紫光，悄悄掠過我心無垠草地，小星星眨著眼高掛天上，總是在提醒我倆已別離。

你慢慢走往小巷遠遠的彼端，留給我一首無盡之歌，愛情已化成昨日的星塵，和歲月中的音符暗播。

有時我詫異為什麼獨守黑夜，為了追尋一首歌？它的旋律，縈繞我夢裾，夢中我再度和你在一起，那時愛情嫩碧，那時每一吻都帶有靈輝。

但那是多年前的事，如今我的安慰，卻埋藏在歌中的星塵裡。

在花園的矮牆邊，星光燁燁，你正在我懷中，而那小夜鶯，將牠的童話吐傾，歌唱著盛放玫瑰的仙境。

雖然我只是徒然造夢，但在我的心房，仍留下，我的星塵旋律——那愛的記憶，正在迴響。」

我總覺得 Nat Cole 的大部份歌曲是互通的，Walking My Baby Back Home 可以是 Stardust 的前傳；Stardust 歌詞中的「小夜鶯」，亦可能跟 A Nightingale Sang In Berkeley Square 中那隻為同一隻；而這鳥，卻在 Natural Boy 中化身成一個星童，在風花雪月，最後告訴我們「愛和被愛」才最重要。哈哈，我早便把他所有歌貫連，自己對號入座。就這樣，Nat Cole 那個「世界」，打從二十多年前已接通了我的思維，及後，入行填詞，我一直在等待屬於我自己的「星塵」，在等待一首百分百恰當的旋律，一闋值得用上這名字的旋律。

也許是電影 Sleepless In Seattle 的影響吧！我一直認為人世間最大的創傷莫過於配偶去世。如果你看過 Sleepless In Seattle，會驚嘆在那一場戲選用 Stardust 的決定是多麼多麼的明智。十多年前我舅母先走，眼見舅舅對她的思念，給我很大衝擊。他們倆在繪畫上給我很大啟發（詳見《偽科學鑑證 4 之愛令我變碳》P.126《的士佬舅舅，漫畫家舅舅》一文），這段深情啟發我於二○○二年拍了獨立動畫片《#02》。《#02》故事跟「死亡」有關：宇航員拿著神秘黑盒子登上民用火箭，到達星際之門，超越了第四維度，時間逆轉，黑盒內原來藏有亡妻的血塊，此刻變回液體，於無重狀態下漂浮，並滲進他的太空衣，跟他再一次重逢相擁。動畫用上歌劇《蝴蝶夫人》的詠歎調，於最終幕，鮮血染紅了整個機

艙。我其後想，超越時間，超越生死，並於另一維度重遇，這不就是《有時》和《重逢》的母題嗎？原來我十年前已用動畫形式表現過一次！在《重逢》中我刻意設定生離死別作開章，原來不是為了要在芸芸末世歌中突圍，而是為了要重逢這潛意識中的母題。直至第三部曲《星塵》，我終於把這個我一直渴望表達的創作母題以歌詞形式完成，並成功貫穿了科學哲學和宗教。是以，「星塵」這兩個字用於這三部曲收尾，對我來說意義極之重大。從小到大，由 Nat Cole 到周國賢，當中的關係牽連千絲萬縷，無論是《有時》中的「有時我在記憶空間找到你」，或《重逢》中的「維度裡深深相擁」，到《星塵》中的回應「回憶空間中找到你」，都是對從前影響過我的作品及一直留在心中的母題作遙距致敬和呼應，這背後的成長脈絡及前因後果，連周國賢也是現在才知道。

周國賢的《有時》三部曲真的唔係講玩！雖然，不是每個人也能即時聽懂並意會；有幸參與其中，是我（起碼）三生修來的福（我講真！），我亦對自己 as 一個功底不算深厚的填詞家來說，可以填得出這三首代表作，深感自豪（你俾我啦！人生無幾何）──寫了這三首，以後不讓我再寫歌詞，也真的沒所謂了，mission completed。至於後來有人用電影 Interstellar 的畫面去跟《有時》作配對，

覺得歌詞跟那電影理念竟然神奇地吻合……我只想說，人的靈魂，尤其是藝術家的靈魂，大部份都帶著（自覺）重要的任務降生。我希望透過歌詞去表達的，跟 Christopher Nolan 希望透過電影去表達的，可能是同一件事，又有什麼出奇？所有人的意識其實本來就互相接通，只是我們選擇去「別了一體」，然後「再分出雙方」而已。

在拍攝動畫《#02》前，在某電影中看到兩句台詞，深受感動：「要尋求生命的真正意義，只得兩種方法。一是向你身邊所愛的人探求，要不就向天上繁星討答案。」從今起，在 iTunes 開個新 playlist，把《有時》三部曲放進去，閉起雙眼，loop 住聽，洗滌心靈，調整意識，迎接未來，並從容地靜待那其實不怎麼可怕的「死亡」。

最後，我想說，你們聽到的《星塵》CD版，結尾是採用「Fade Out」式的；但我所擁有的版本，結尾是「Sharp Cut」式的。那個大提琴奏到某刻突然跟所有樂器同時，停頓。

寫於｜2012 / 05
曲｜張繼聰　詞｜小克　編｜GayBird　唱｜泳兒

冬城

第一稿（定稿）：

A1
手機中　照片記感傷
北風中　顧不了扮相
棉衲在結霜　城牆白雪鋪張

A2
擠擁中　人海正中央
京腔中　漸掛念你的廣東話
永遠給我回響

B1
獨個於十二月份的清早
掛滿紅顏的枯燥
偶爾望見街邊小雪人
便懷念你　期盼有天
茫茫人海中找到
我倆相依初冬的首都
輕風細雪伴北平蒼老

A3
相機中　撰小說半章
光影中　再找你路向
胡同在結霜　城南舊愛的傷

A4
思憶中　人海裡一雙
猜想中　像戰亂散失的鴛鴦
永遠使我迷上

B1
獨個於十二月份的清早
掛滿紅顏的枯燥
偶爾望見街邊小雪人
便懷念你　期盼有天
茫茫人海中找到
我倆相依初冬的首都
輕風細雪伴北平蒼老

B2
十二月份的清早
掛滿梧桐的枯燥
我決定橫跨於北半球
獨尋覓你　期盼有天
惘然若失中寫好
我倆遠走他鄉的初稿
於章節裡伴冬城終老

泳兒這專輯首次跟人山人海的蔡德才及梁基爵合作，名為《接近天空的地方》。他們決定全碟歌曲的故事都發生於「室外」環境，而我分到一首張繼聰的曲。幾年來已寫慣了張繼聰的旋律，這一首，也是曲如其人般隨和。

一聽 demo 就覺得這歌跟「雪」有關，那陣子剛到過哈爾濱及長春等地旅遊，真正感受過東北、黑龍江省份刺骨的冷，便想到要寫一首關於「一個港女於冬天獨個兒去北京旅遊散心」的歌。但怕三里屯、紫禁城、八達嶺等一眾地標入詞之後，會像首旅遊協會的宣傳歌；況且，這概念早有人寫過——梁詠琪就有首歌叫《北京之夏》，歌詞內容正是「一個港女於夏天獨個兒去北京旅遊散心」。前人做過的，我一向不想重複；就算是同一個餅底，都希望換上不一樣的 toppings。

後來，我把題目改為「一個文青港女於冬天獨個兒去北京旅遊散心」。多了「文青」兩字，會有何分別呢？分別就大囉！文青幻想力肯定比一般人高，亦比一般人多愁善感。先來第一段 A1，已有種時空錯亂感——首句就有「手機」，背景該設於現代吧？但又有「棉衲」喎！有人愛穿棉衲多於羽絨都不足為奇吖；但，「城牆白雪鋪張」中的「北京城牆」，早在解放後便遭拆清光了！那究竟故事

確實在哪時空？最可圈可點的一隻字眼出現在副歌尾句——「北平」，這北京的舊稱號。我舅父有次半開玩笑地來郵，跟我說上這首歌：「如果沒有考慮時代感，這很可能會是首禁歌。評審的人不會有歷史錯亂感，只懂得無限上綱上線。並非全因『北平』，『蒼老』才是致命，祖國認為偉大的首都應該是有活力嘛！還有「掛滿『紅顏』的『枯燥』」、「我倆『遠走他鄉』的初稿」……」喂舅父，咁你又諗多咗。

A3 段：「相機中　撰小說半章　光影中　再找你路向　胡同在結霜　城南舊愛的傷」，開始描述一個文青去旅行時常做的事——手機拍一下長安街、單反拍一下老胡同，咖啡室坐上兩粒鐘，重讀一下《城南舊事》、《駱駝祥子》……想起老舍、季羨林、張愛玲、楊絳、梁思成……再從袋中抽出一本 Moleskine，旅途點滴記錄記錄，而在這刻，腿邊一定有隻花貓在磨蹭。

沒錯，這首歌要寫的，就是現代文青那種「如果在冬夜，一個旅人在途上」式浪漫；而歌詞內容，其實全部是她的幻想，甚至是藏於其 iPad 或 Moleskine 或攝影機記憶卡裡面的小說初稿情節——幻想自己回到民初時期的北平城，披著一件老棉衲，迎著輕風細雪，上大街，鑽胡同，尋覓那個失散於戰亂

的「你」——一個根本不存在的男生。更超現實的是，其實於民國時期，首都並不是在北平，而是南京！

待於咖啡室老半天都等不到「你」出現，那怎辦？直到最後 B2 段：「我決定橫跨於北半球 獨尋覓你 期盼有天 悵然若失中寫好 我倆遠走他鄉的初稿」。放低魯迅、錢鍾書，轉讀村上春樹，她立即上網買廉航機票去東京，找另一間咖啡室繼續等你；轉讀羅蘭·巴特，她會飛巴黎，落機後即去 Café de Flore；轉讀卡爾唯諾，她乘夜車往意大利；再讀雷蒙·卡佛，她急著回港辦美國簽證……尾句「於章節裡伴冬城終老」——不管那個「冬城」究竟在哪，最緊要亦最好在有雪要下的北半球某地。

小實驗一個，想在沒太大批判下寫一種「通俗」、寫一種「Cliché」、寫一種「流行零食」。「棉衲」、「城牆」、「胡同」、「戰亂」、「梧桐」……甚至歌名「冬城」等等，用上幾個大眾定必有共鳴的意象「符號」，說穿了，其實都是「文化味精」。記得王傑、梅艷芳、周潤發、吳倩蓮演繹那批鐵達時廣告嗎？就是充斥著這些「符號」的文化零食。至於這首歌呢？只是利用「Cliché」元素所建構的另一次「Cliché」。這也是種自嘲吧！畢竟這個年代的偽文青如我和你，其實都是吃味精長大的一群！也許 MV 導演看穿了這份詞的意圖，

在這首稱為《冬城》的歌曲 MV 中，畫面竟然都是泳兒穿著無袖的連身裙，在仲夏的樹林內走來走去；然後一個人一個景，剪來剪去；最後竟然仲落假雪！有種超現實式的反諷，I like it！

寫於｜ *2012 / 05*
曲｜藍又時　詞｜小克　**編**｜李智勝　**唱**｜吳雨霏

復活

第一稿：《罪魁禍首》

A1
你説我不能夠宅心仁厚
我只能夠當他朋友
你也説我不能夠永不放手
總得跟他堅決分手

A2
別怪我這罪魁我這禍首
我想逃走永不回首
進退中更想留守再找借口
牽他的手拖你的手

B
離開他的當晚　夜空多燦爛
內疚與慌張　沒與你分享

C1
移情別戀難道不配心傷
原罪犯瞄著他送一槍
垂死掙扎太長　還未閉目補上一槍
移情別戀回望他太悲傷
變了心也只得這個走向
太狠心我自問　痛於我心正中央
對不起於心裡哀唱

B
離開他的當晚　夜空多燦爛
內疚與慌張　沒與你分享

C1
移情別戀難道不配心傷
原罪犯瞄著他送一槍
如果可以報償　承受最後這一巴掌
移情別戀回望他太悲傷
鐵了心也只得這個走向
太狠心我自問　慰撫我心正中央
望歲月可給我消障

第二稿（定稿）：

A1
也知我不能夠我不能夠
當他朋友當他朋友
進退中我不回首卻不放手
戀戀不捨這個傷口

A2
也知我不能夠我不能夠
我多年幼我多年幼
到最終我不研究看穿與否
奄奄一息找個出口

B1
毋須睜開雙眼 夜空多燦爛
脈搏線一攀 已欠缺支撐

C1
靈魂逐漸離別這副軀體
浮動的銀白色發光體
垂死中我以為 緣份愛恨都已銷毀
靈魂逐漸回望這副軀體
浮現出這半生每寸經緯
我撫心再自問 創傷怎麼放不低
決心再依戀這一切

A2
也知我不能夠我不能夠
我多年幼我多年幼
到最終我不研究看穿與否
奄奄一息找個出口

B2
如今睜開雙眼 夜空多燦爛
脈搏再一翻 愛與痛之間

C1
靈魂逐漸離別這副軀體
浮動的銀白色發光體
垂死中我以為 緣份愛恨都已銷毀
靈魂逐漸回望這副軀體
浮現出這半生每寸經緯
我撫心再自問 創傷怎麼放不低
決心再依戀這一切

C2
靈魂逐漸離別這副軀體
浮動的銀白色發光體
垂死中我以為 離別會是我的心計
靈魂逐漸回望這副軀體
浮現出愛戀的每個真諦
我撫心再自勵 創傷怎麼放不低
決心再依戀這一世

吳雨霏找來樂壇四大監製共同創作這張概念專輯。碟內十首歌，由「邂逅」、「熱戀」、「容忍」、「說謊」、「第三者」、「分手」、「學會放低」、「祝福」等主題，順序描繪出愛情各階段面貌。我分到這一首，主題是「失戀自責」，由台灣女創作歌手藍又時作曲，demo一聽便愛上。

香港的流行情歌歌詞，大部份都站於「受害者」立場去寫，鮮有從「兇手」角度出發。是基於世俗觀念吧！吃著花生的普羅大眾不知就裡，除了有相同經歷的「過來人」外，誰又會同情那出軌的一方？吳雨霏指定要寫因為傷害了人而生出的內心「自責」，印象中，描述加害者內疚心理的佳作，有陳奕迅的《於心有愧》。於是我把這歌聽了好幾遍，未幾寫好了第一稿，直接叫《罪魁禍首》。但自覺寫得太直白乏味，副歌的尾韻對歌手來說也不算好唱，亦欠缺如「這種刺蝟　連誰曾待我好都可帶來傷勢」那種佳句。吳雨霏也覺得，可能要換一個角度、轉一個音韻再試。

初入行時，總覺得「重寫」是場災難，回想起來，有時只因為當刻把自我放得太大；兼且經驗不足，未能看清自己技巧上的失誤（正如錯用尾韻）。填詞人林日曦有次在訪問中談到其師父林夕，並拖埋我落水：「堅毅，填詞最緊要是堅毅，有篇歌詞他（林夕）分享給我看，我覺得超好，看到非常感動，第二天他說給別人反對了，換上我呢，我就崩潰了，通常你出街的版本是一定最差的，因為你帶著一個晦氣去寫，我跟小克就是，林夕就不是的，他再寫再可以，再改又可以，再改再更好，最後出了《愛得太遲》。任何人都是價值觀勝於一切，技巧只是其次。」真的，所有修煉最後都為「修心」，都超越了技巧層面。當你的經驗不斷累積，直至建立起一套「自我過濾系統」後，詞寫得好不好，自己心中有數，標準亦會慢慢地提升；某份詞的質素過不了自己標準，是不容許讓它放出市場的。

於是我重新再思考「自責」這題材，一個人為情自責，可以去到幾盡？忽發奇想：由「為情自責」去到「為情自殺」又如何？自責到要自殺，why not？又有乜咁出奇？但香港地，一街都是道德判官；幾十年來，於廣東歌壇歷史裡，涉及「自殺」這敏感題材的，彷彿只得葉德嫻的《邊緣回望》。直至近年，題材算是開闊了，主流填詞人也算比以前大膽，兩個偉文也起碼各自來了一首：張敬軒的《井》及陳奕迅的《黑擇明》。而我深明當時自己挾著「新紀元歌詞計劃」這令箭而見位即入的職業操守，一有機會寫「自殺」，我一定會忍不住手寫「靈魂出體」這現象。

立時腎上腺素飆升並心跳加速，就先由副歌寫起：「靈魂逐漸離別這副軀體　浮動的銀白色發光體」，你看！hook line 往往是讓人記得一首歌的關鍵，通常就只得三幾句那麼珍稀，我卻竟然用上兩句作純畫面描述！是種浪費嗎？當時我真的有猶豫過；但唔理，繼續寫下去再算：「垂死中我以為　緣份愛恨都已銷毀」──自殺，永遠是一種逃避，right？萬般帶不走唯有業隨身，right？OK，又俾我後補番！「靈魂逐漸回望這副軀體　浮現出這半生每寸經緯」，這畫面夠荷里活吧？當時未經歷過真正的「瀕死」，以為畫面會如電視劇一樣煽情……現在我知道了，那境界，絕對沒有我們猜想般「具象」；便明白《邊緣回望》那兩句「站到邊緣回望時　視覺息間奇幻至」，才是更接近「真相」的描繪。幸好我在此歌 B1 也有類似的意境描述：「毋須睜開雙眼　夜空多燦爛」；而 B2 則轉化成「如今睜開雙眼　夜空多燦爛」，當中帶有「自殺不遂重回人間才覺燦爛」的過程隱喻──第一個「夜空」，是到達另一次元後用第三眼「看」到的奇幻視象；第二個星空，卻是重生睜開眼後見到的三維宇宙，有此推展，算是花過心思了。

講開又講，《邊緣回望》那句「視覺息間奇幻至」，究竟「奇幻至」什麼呢？周禮茂沒說；正如在此曲的 A2「也知我不能夠我不能夠」，究竟「我不能夠」什麼呢？刻意留白，也是技藝的一種。又如 C2「垂死中我以為離別會是我的心計」，究竟為何是種「心計」？到底自殺背後有何「策略」與「計謀」？嗯……人性其中最可怕之處，是把「自我傷害」當成一種「報復」行為！而更可怕是：到你終於報復成功時，方知道原來根本不是為了向誰報復──一切只是為了要報復自己、懲罰自己！真正有能力傷害自己的，其實只有你自己；而所謂「業力」（如果真有的話），大概都因此負面能量而生。

寫至副歌尾句「我撫心再自問　創傷怎麼放不低　決心再依戀這一切」，我已經知道，最後一段副歌，將會把「決心再依戀這一切」改為「決心再依戀這一世」了。流行曲最尾一段 chorus，通常是為了讓歌意昇華，有幸遇上某個同韻調的字而予以配合改動，詞人心覺滿足無比（例如 C AllStar《薰韉萬世》的「千秋裡開花」及「千秋裡開化」，詳見本書上集 p.198）。又如此曲 C1：「我撫心再自問　創傷怎麼放不低」，在最尾 C2 改成「我撫心再自勵　創傷怎麼放不低」；「自問」與「自勵」，只是一字之變，承接下句後所得出的感覺，卻有大分別。「創傷怎麼放不低」，在 C1中，是個問題；但在 C2，因為有了「自勵」這前設，所以同一句「創傷怎麼放不低」，語氣也有所更改，變成一種類似「創傷怎麼會

放不低呢又！」的自勉說話；換句話說，就是由「？」變「！」，甚或「！！」，加強了尾句「決心再依戀這一世」這死過翻生後的決心，並強化了那種由「逃避」轉往「面對」的正面訊息。

　　詞寫好了，音韻也改好了，而如果每個詞人都只獲得一個關於「自殺」題材的黑暗quota，我亦已盡量「光明」地將之完成了，吳雨霏及監製也就這樣滿意收貨了。聽聞吳雨霏為了這份詞而花盡心思改變了以往唱法，辛苦了！也謝謝你。

寫於｜ *2012 / 05*

曲｜Sammy So　詞｜小克　編｜Sammy So　唱｜盧巧音

圖案人

第一稿（定稿）：

A1
終不能生存的鮮花
殘枝留螞蟻帶落地底築一個新家
枯萎了　紋於手臂　皮膚供養它

A2
光飛船恍如燒煙花
從天琴散播偶遇彗星的閃爍尾巴
消失了　紋於頸背　皮膚轉載它

B1
Huh ～ Huh ～
圖案在記錄世上最美詩中有畫
計劃裡面每步每針不可有差

B2
Huh ～ Huh ～
圖案在記念世上每分鐘真與假
每段故事有待接通傷口結疤

C1
那個他　當年的他
時不時粗言穢語刺傷我日月年華
手腕裡痛心的刻上　文字在發麻
這個他　身旁的他
時不時戀人絮語刺激我再度萌芽
日夜盼望一句說話　紋於我耳內
來好好傾聽他　講婚嫁
全身覆蓋　逐筆添上優雅

D
我背脊似一匹布
刺繡揭露這生進度
纖腰間小心分佈
最重要秘密藍圖
肌膚中深刻擁抱
最愛每件瑰寶

B2
Huh ～ Huh ～
圖案在記念世上每分鐘真與假
每段故事有待接通傷口結疤

C1
那個他　當年的他
時不時粗言穢語刺傷我日月年華
手腕裡痛心的刻上　文字在發麻
這個他　身旁的他
時不時戀人絮語刺激我再度萌芽
日夜盼望一句說話　紋於我耳內
來好好傾聽他　講婚嫁
全身覆蓋　逐筆添上優雅

C2
滿身花　不停增加
藏星圖指南記載每一片星海細沙
這一晚太早關燈了　誰人在探查
滿心花　不停開花
塗鴉藏生存意志建起我小小國家
靜待這肉身已耗盡　回廣闊宇宙
平生種種記憶　早消化
來生可再　逐筆添上優雅

第一個找我寫歌詞的人，官方答案為：張繼聰，但有段差點被遺忘的野史──其實，應該是盧巧音。是咁的：確實時間忘記了，約為二○○六年左右吧！我於某次聚會中，結識了盧巧音。那時候，我認識的歌手朋友，應該只得林海峰，有幸遇上另一位，我當然爭取機會，或明或暗地於席間向她透露：「我想填詞！」難得她爽快回應：「好呀！有歌搵你！」數星期後，她果真履行承諾，發電郵傳來 demo 一首。人生第一次收到 demo，聽了又聽，案上已備足夠原稿紙，也磨定墨汁，還差點填好「作曲及作詞家協會」的入會表格，準備迎接「填詞人」這新身份。誰料，兩天過去了，我腦袋跟原稿紙皆空白一片。面對填詞這新領域，於畫慣公仔的我而言，實在不懂如何落筆去寫上第一句，書到用時方恨少啊！未幾，盧巧音再等不下去，我亦自知力有不逮，唯有放棄。最後那首歌有沒有錄好呢？由誰來填呢？我不知道，亦不好意思追問。最終雖然詞沒寫成，但恩情卻銘記於心，亦一直耿耿於懷；至入行後，隨即發誓，假以時日定會把這「詞債」好好地償還給她。

等了四年，機會來了。緣份和時機，總是奇妙的，這刻的盧巧音，跟張繼聰及周國賢一樣，已一頭栽進了 New Age 書本及資訊，對生命的看法亦因而有大改變。她在電郵中說：以前盧巧音的歌曲太負面，今次希望自己成為新的盧巧音，歌曲全正面，主題是「Love & Light」……As i said before, louis and endy are doing the same thing, i do want BUT i dunno how to do it in a more subtle way cos i just wanna spread out the +ve feeling.」在另一電郵中，她又提議：「……不想太著重於末日與未來世界，在歌中的我可能是一個昇華了的東西，看著世間的各種，然後哭笑難分。」在香港，肯向填詞人坦白說明自己想法及意向的歌手，其實不多；而我感覺到，此刻的盧巧音，千帆過盡，亦找到志同道合的另一半（兼為她譜上這曲），她只希望藉著歌曲去做回當下的自己。好！我會盡一切能力去協助你。

終於，我卻忙著其他工作，丟下歌詞兩星期沒碰，差點兒要重蹈四年前的覆轍。死線前夕，在家中書架瞥見一本我極愛的科幻小說，名《圖案人》（The Illustrated Man），作者為美國作家 Ray Bradbury，撰於一九五一年。其實是部科幻短篇結集，內有十八個小故事，但作者非常有創意地以一個全身也紋上了圖案的男人為說故事者──他身上某部份圖案，正是書中某故事的插畫化內容；於是整部書，是循著他身軀推進（其中一個叫《火箭人》（The Rocket Man）的故事極之有趣，順帶推介）。

那，不如歌名就叫《圖案人》？

香港有多少女歌手有紋身圖案？又有哪位女歌手的容貌、性格及氣質，跟這歌名最匹配？莫非寫俾陳慧琳咩？當然是寫給有紋身的盧巧音啦！講多無謂，即寫！我把紋身圖案喻作人生記錄，一段又一段去建構，寫得極之暢順。當中內容甚多元化，包括 A1 的大自然景物、A2 的外太空飛船、C1 的新舊愛情對比、D 的少女日記，以及尾段 C2 的丁點情慾意味，最後還送上有關「前世今生」的幾句作甜品。寫畢之際，我肯定盧巧音會十分喜歡！果然，她回郵道：「你好嘢！腰有紋身都知！Hahahaha I love it！」喂！我唔知呀！估你有咋！

寫得滿意，歌者也喜歡，亦償還了歌債，心情輕鬆晒；然後，非常反高潮地，她說：「喂！但係呢首應該係國語歌嚟喎！」吓？晴天霹靂！

原來在她給我的第一個電郵的第一句，早已提及這是張「國，語，專，輯」！但冥冥中我就是看漏了這第一句話。幸好，因為時間關係，亦因為這張專輯的監製是她跟 Sammy 這夫妻檔，擁有一切話事權，才成就了這國語專輯的唯一一首廣東歌。再來一個「幸好」──其實我是不懂寫亦不喜歡寫國語歌的，雖然我每天都在「煲冬瓜」。題外話：入行以來只寫過一首國語歌──陳奕迅的《哎呀咿呲》，即《張氏情歌》的國語版。因為並非自己母語關係，寫時滿身不自在，過程很不稱心。要知道，國語的語境語調、常用詞彙，或語言習慣，都跟粵語有極大差別。在內地生活八年，我從沒恆心去把普通話學好，因為我從一開始就不太喜歡這語言。也許是我太愛唐詩宋詞的雅致，或是我太鍾情於嶺南文化吧！就試舉一例，好讓你明白：偶爾思鄉，我會到杭州屋企對面的港式茶餐廳食個飯，某天，我用普通話點菜：「叉燒煎蛋飯。」然後，內地服務員會問你：「雞蛋要單面煎還是雙面煎？」我答：「單面煎。」落單後我回想，剛剛從我口而出的八隻中文字：「叉，燒，煎，蛋，飯，單，面，煎」，用普通話讀來，不是第一聲就是第四聲，即是說，整句話，都幾近同屬一個音調，毫無抑揚頓挫可言，讀來甚是枯燥乏味。反之，試用回廣東話去講：「叉燒煎蛋飯太陽蛋」──音調為「11126342」，一句裡面就有幾度起落變化，靈活生動，跳脫任性，卻同時儒雅動聽，如詩如畫，香港是我家。

總結這歌，算是詞人漸見成熟之作，在主流情歌中亦算是找到適當空間去建立個人風格。然而，總有些少瑕疵：B1 首句，盧巧音在 demo 唱成「d-f-m-f-m-f-m-f-f-m-r-

d-r」，所以我填了「圖案在記錄世上最美詩
中有畫」，但其實旋律跟 B2 的同一句一樣，
應為「d-f-m-f-m-f-m-f-s-m-r-d-r」，所以
當中「最美」兩字便不合樂，早知的話，填上
「美好」便無問題，便最為「美好」了。

寫於 | 2012 / 05

曲 | 鄭嘉嘉　詞 | 小克　編 | Allan Lau　唱 | 麥家瑜

起跑線

第一稿（定稿）：

A1

得我一個人　參戰
少了一個人　來觀戰
多了一個人　已跟你走遠
愛戀之中怎奮勇爭先
在賽道一圈再一圈
就要得到的冠冕
懸在那終點

A2

比賽爭勝的決心　不見
司線官對天放槍　聽不見
觀眾給我呼喊聲　變空氣污染
看兩手雙腿不見有損傷
但我內心的正中央
平衡已盡喪　沒法決定這生方向

B1

誰使我心痛永久　偏找不出那傷口
亂世當中如何追如何走　卻沒法仰首
多少的邂逅　籌備了　但是我心不對口
在起跑線　碎步滯留
就算終於衝線　我也望回頭

A3

不要不要補上這　虧欠
不要不要三角戀　已生厭
不要不要講我知　和誰有染
這兩心堅守十年長跑中
在最後一圈聽哀鐘
年華已斷送　沒法再像往昔英勇

B2

誰使我心痛永久　偏找不出那傷口
亂世當中如何追如何走　卻沒法仰首
多少的邂逅　籌備了　但是我心不對口
在起跑線　碎步滯留
就算終於衝線　仍殘留悔疚

C

已奪去所有　我不再強求
無論我盡力再起跑過
再也跑不出相戀最初

B3

誰使我心痛永久　總醫不好那傷口
亂世當中仍能攻仍能守　卻沒有對手
多少的邂逅　營造了　但是我不肯走
在起跑線　繼續逗留
就算終於衝線　愛戀都打折扣
站了於起跑線　我不想獲自由

寫了幾年歌詞，能叫做大 hit 的歌，彷彿只得初出道時跟 Mr. 合寫那首《如果我是陳奕迅》（Mr. 唱）。但我完全沒挫敗感，因為從入行填詞那天開始，已知道自己不是求分數求獎項，我只想為詞壇注入丁點新意；所以，什麼要「贏在起跑線」，我想也沒想過。每次填詞，無論題材與寫法，都只想有新鮮感；有時，甚至是為反而反——首歌明明「應該」寫這題材，我偏不這樣寫；副歌明明「應該」落「開口韻」，我偏選入聲；某個 B 段明明「應該」寫情緒，我偏要將之變成客觀 wide shot！偶爾收到非主流的曲式，寫法更要往非主流方向去鑽！什麼叫「應該」或「不應該」呢！你說？雖然我知道，港式大熱 K 歌，無論曲詞編，是真的有其方程式可尋，真的有所謂的「應該」。

收到麥家瑜這首新歌 demo，一聽之下發現，也是典型 K 歌曲式：「intro，兩段 verse，一段 chorus，一段 break，一段 verse，一段 chorus，一條 bridge，最後再一段 chorus，outro」；監製 Gary Tong 亦只是要求於 chorus 著重寫「傷痛」這情緒。綜合起來，正是香港聽眾最易接受、最易有共鳴的通俗失戀 K 歌方程式。知道麥家瑜是從唱 demo 及唱和音出身，屬唱得之人，便突然生出這念頭——不如今次就乖乖哋妥協，別上太空下地獄，不要

天花龍鳳的題材，就試一次跟足以往市場上見慣的分段格式，去好好寫一首失戀 K 歌？就當成一個自我挑戰，考驗一下自己實力吧！

遇著二〇一二年奧運會前夕，便想到，不如乾脆用一種運動項目去比喻愛情？今次要乖乖哋啊！那就別選曲棍球、摔跤、吊環、鞍馬這些偏鋒項目好嗎？就簡單挑「跑步」好了！古語有云：「愛情長跑」嘛！又，選了「跑步」，如要配合監製那「副歌寫傷痛」的要求，直接比喻後聯想：在現實世界，因為「愛情長跑」所導致的「運動創傷」，應該只得極端的兩種——一，結束愛情長跑，進入「婚姻」這愛情墳墓，傷足下半生；二，衝終點前出意外，殺出一個程咬金，功虧一簣。嗯……都話今次要乖乖哋，人家麥家瑜只是後生細女，就只能選後者啦咁！好，開始寫。記住：要乖乖哋！

A1 頭三句的前半部份旋律無異，為了要在歌曲初段說明身為田徑運動員的女主角因為被拋棄而衍生的哀傷寂寞，不如首三句同為「得我一個人」去開始？咪住！再想清楚，這是一個三角戀故事，是否用一種聽眾最容易理解的方法——開章時先去說明這三角關係較好？女主角的寂寞空洞，正是因為這三角關係所導致，所以把這種

空洞情緒留在下一段，才合乎寫文章的基本邏輯啊（真的，這份詞讓我想起許多從前中文老師教過的作文技巧）！所以，A1 頭三句，寫成「得我一個人」、「少了一個人」及「多了一個人」去揭開這三角序幕；然後再想出各自謂語——「參戰」、「觀戰」及「走遠」。三句排比組合，已清楚說明一段三角關係；亦表明了在這段關係中誰是受害者，誰是出軌者，以及誰是第三者。然後，「愛戀之中怎奮勇爭先　在賽道一圈再一圈　就要得到的冠冕　懸在那終點」，這幾句清楚地告訴聽眾「以跑步喻愛情」這前設，「奮勇爭先」同時帶有「情敵出現」的隱喻，「就要得到的冠冕　懸在那終點」亦表明了女主角（無論於運動場或情場上）的終極理想。

A2 段，如前所述，已說明了「三角戀」這佈局，之後就得描述女主角的內心空洞。跟 A1 一樣，頭三句的前半部份旋律無異，但比 A1 的三句略長，造就了更佳條件，去描述運動場上的畫面細節：「比賽爭勝的決心　不見　司線官對天放槍　聽不見　觀眾給我呼喊聲　變空氣污染」——因為情變，導致她在運動場上無法如常地投入比賽；而「比賽」、「司線官」及「觀眾」，都屬「外在環境」要素，以當中的「熱鬧」去映襯出女主角的內心「孤寂」。為了文體的統一性，

尾句本來寫成「觀眾給我呼喊聲　也都聽不見」（三句共用「不見」結尾）；後來改寫成「觀眾給我呼喊聲　變空氣污染」，比喻恰當之餘，更能表達女主角的複雜心境，遂決定這句棄「見」而取「染」。想當年，如在作文堂時有這技藝，已在作文簿上順利博得老師艷紅一剔了。

由於之後緊接的 B 段就是副歌，所以於 A2 的後三句，必須把歌曲情緒稍稍推高，去跟副歌順利接軌：「看兩手雙腿不見有損傷　但我內心的正中央　平衡已盡喪沒法決定這生方向」——由「兩手雙腿」到「內心的正中央」，有種由外而內的傾向；當刻的心理失衡，導致失掉「人生方向」，也算是女主角於進入副歌前的一份「受傷報告」。「沒法決定這生方向」是項挺嚴重的病徵，所以，緊接其後的副歌，一定要有足夠「承接力」。

B1「誰使我心痛永久　偏找不出那傷口」，這算是我入行以來寫得最好的兩句所謂 hook line。首先，它暫時脫離了「跑步」這未必人人都有共鳴的喻體，變成有能力跳過頭腦思維，直入聽眾內心的一種共同經驗 / 感受。而且這簡單兩句，當中有種因果關係：先用設問句，去帶出「你」這個「前因」，再藉著後句道出那「結果」，也

就是全曲的情緒核心——我知道因何而傷，我亦知道我正在痛，但傷口卻不在我肉身而在內心，所以我不懂如何治理。但我的人生還要繼續：「亂世當中如何追如何走卻沒法仰首」，這兩句巧妙地將內容帶回 A 段的運動場及「跑步」這喻體上，試想像一個沒法仰首，垂頭喪氣的運動員，意志會有多消沉？畫面會有多難看？「多少的邂逅籌備了 但是我心不對口 在起跑線 碎步滯留」，這幾句再次把聽眾帶回愛情關係這主體上，並首度透露主角對未來的憂思——我無法重新振作再起步！因為什麼？因為「就算終於衝線 我也望回頭」。這段副歌寫得順口好唱兼易記，尾韻亦選得適宜；內容上，主體與喻體輪流交替，卻又融會其中，每句都語帶雙關；同時，亦替當中出現的歌名「起跑線」成功設定於「重新再開始」的時空；「碎步滯留」四個字無論在音在意皆精準無誤，尾句「我也望回頭」盡顯哀愁，餘音杳渺，應該是我寫過最似模似樣的一段副歌。

來到 A3，跟之前兩段主歌一樣，頭三句的前半部份旋律無異。我決定用上相同的「不要不要」去開句，以表達主角的激動情緒。而先前 A2「觀眾給我呼喊聲 變空氣污染」中的「染」字，於 A3 再現，並推展成「不要不要講我知 和誰有染」。這個

「染」，因為相關的內容而更切身，所以威力倍增。「這兩心堅守十年長跑中 在最後一圈聽哀鐘」中的「哀鐘」兩字，源於中距離跑步比賽賽至最後一圈的鐘響提示，借用在這裡，卻更見傷感諷刺，才有其後「年華已斷送 沒法再像往昔英勇」這種對女性來說會特別敏感的人生唏噓，兼有陣台灣式抒情韻味。

總括來說，容我自誇說句：這份詞真的顯功架，流暢得來並沒多餘冗句，商業得來仍有妙策巧思，於我而言，算是商業情歌歌詞創作的一次上佳示範。喂！原來我肯乖乖哋的話，是真的有能力寫出流行佳作！只可惜，歌沒派台，頓成遺珠。有趣的是，這一年（二〇一二）出現了香港樂壇罕見的「三機相撞事件」，三位新世代詞人，在互不知情的情況下，分別用上同一主題寫出三首流行作品，包括：我為麥家瑜寫的這首《起跑線》，陳詠謙為李治廷寫的《我們的起跑線》，以及梁栢堅為連詩雅寫的《起跑》。難得的是，三位詞人都沒有借「起跑線」去抽當時教育界或父母圈正值流行的那句「贏在起跑線」的水，三位都乖乖哋以寫好一首流行曲為目標。或許都因為時近奧運，有所啟發吧？可見任何流行元素都盡是幻象，哪管用之適宜，始終都係嗰句：歌有歌的命。

寫於｜*2012 / 05*
曲｜吳國敬　詞｜小克　編｜吳國敬 / 龔衍俊　唱｜梁漢文

Di Ga Day

第一稿（定稿）：

A1
對錯是與非　有些事物不須講理
冷暖人際間　有些深交跨過世紀
季節像騙子　光陰似劫匪
暗裡欲竊取　這本知己歲月筆記

A2
有世道要闖　愛戀事業兩面在忙
有說話要講　卻總剛剛飛到遠邦
要致電對方　手機卻送廠
哪個能告知　這老相好最近境況

B1
Hoo ～ 邀　你給我寫歌
旋律在某日交給我

C1
Demo 中你 *Di Ga Di Ga Day*
時鐘似的宣洩一點痛悲
聽到這句 *Di Ga Di Ga Day*
如心跳般傾訴一點筋竭力疲
Demo 中你 *Di Ga Di Ga Day*
唯得我懂好友知己與彼
聽到這句 *Di Ga Di Ga Day*
回音裡滲出義氣

A3
奮鬥亦進取　有機會偏失諸交臂
眼見是困境　卻詐不知飲個半死
永遠在報喜　憂傷卻蔽起
縱有著缺點　有些優點偉大包庇

B2
Hoo ～ 想　唱好這首歌
文字未想好怎安放

C1
Demo 中你 *Di Ga Di Ga Day*
時鐘似的宣洩一點痛悲
聽到這句 *Di Ga Di Ga Day*
如心跳般傾訴一點筋竭力疲
Demo 中你 *Di Ga Di Ga Day*
唯得我懂好友知己與彼
聽到這句 *Di Ga Di Ga Day*
回音裡滲出義氣

C2
簽名式你 *Di Ga Di Ga Day*
誰可看出歌裡的喜與悲
始終不變 *Di Ga Di Ga Day*
誰可看出歌意當中隱秘傳奇
怎麼解拆 *Di Ga Di Ga Day*
唯得我懂心照不宣老死
一生不變 *Di Ga Di Ga Day*
成長裡滲出稚氣

C3
寫好這句 *Di Ga Di Ga Day*
如觀眾不解會粗口滿飛
堅守這句 *Di Ga Di Ga Day*
寧願去走險我不管光怪陸離
不改這句親切 *Di Ga Day*
何必要跟舉世金曲對比
今天乾脆稱作 *Di Ga Day*
填這副歌回贈你

眾所周知，圈內有幾位男歌手，稱兄道弟兩肋插刀甚是老死——許志安、梁漢文、蘇永康及張衛健。對，「Big Four」嘛！卻原來還有第五張牌，叫吳國敬。梁漢文特定要把這首歌送給好友吳國敬（致「敬」！），並早已命名為《Di Ga Day》。

什麼鬼《Di Ga Day》呢？這個只得行內音樂人才知道，聽到定會心微笑。原來，每逢由吳國敬所寫的曲，demo 大都由他親身演繹；而他唱 demo 時，因為未有歌詞，都會貪之順口地以「Di Ga Di Ga Day」代替文字去唱。例如：「我說過要你快樂」，在原來 demo 中，是「Di Ga Day Di Ga Di Day」之類。於此之前我從未寫過吳國敬的曲，於是試聽這首名為 Summer Love 的 demo，果然滿佈「Di Ga Di Ga Di Ga Di Ga Di Ga Di Ga Di Ga Di Ga Di Ga Day」！其實當中還有「Do」和「Dut」的，但每句結尾卻定必是「Day」！

我當然不清楚他們倆的感情到底深厚到何種地步，但就嘗試以「友情」為軸，配以「Di Ga Day」這不能排除的元素，寫這份詞的難度應該不算太高。就先寫副歌，首句：「Demo 中你 Di Ga Di Ga Day」，哇這簡直是入行以來最容易寫的一句 hook line，只花五秒便寫好。而且，根本再沒有更佳方法，「Di Ga

Day」這三個字，是一定要放在這裡的！而為了盡綿力讓聽眾明白詞意，在「Di Ga Day」之前加上「Demo 中」也是必要的吧？但究竟什麼叫「Demo 中你 Di Ga Di Ga Day」呢？不知就裡者，便覺極端無厘頭，那些李純恩之流，又定會譏罵香港填詞人是文盲了！喂！這首歌是一定需要附加註解的，而大眾又不一定每位都會先聽過梁漢文在宣傳訪問中的細意解畫後才去聽歌，大部份人聽至副歌而唔知你噏乜春之際已立刻按停飛歌，然後在 YouTube 評論中隨意一句「垃圾歌詞」，矛頭只會指向撰詞者，這就是香港樂壇「詞大過曲」的代價（真好彩！這歌冷門到連 YouTube 也不見影蹤）。深明這歌絕對有此風險，所以我不忘在尾段 C3 為自己打定底：「寫好這句 Di Ga Di Ga Day 如觀眾不解會粗口滿飛 堅守這句 Di Ga Di Ga Day 寧願去走險我不管光怪陸離」喂！這段友誼明明與我無關，但為了藝術而犧牲一下又何妨呢？撰詞之際，唯有使出「方法演技」，盡量投入參與，幻想自己是這段友情的其中重要一員——「不改這句親切 Di Ga Day 何必要跟舉世金曲對比 今天乾脆稱作 Di Ga Day 填這副歌回贈你」……連歌名都變成「記念日」，老老實實我都真係算係咁啦啩！

副歌寫好寫正歌。我最喜歡是 A1 這幾句：「季節像騙子 光陰似劫匪 暗裡欲竊取

這本知己歲月筆記」，源自蘇軾的《洞仙歌》，當中有我極喜歡的幾句結尾：「但屈指、西風何時來？又不道，流年暗中偷換」，卻沒想過最愛的宋詞竟可引申到這歌之上。A2段：「有說話要講 卻總剛剛飛到遠邦 要致電對方 手機卻送廠」——「遠邦」本是古語，現代已沒人用；「手機送廠」卻是現代俚語，兩者卻能共存於同一曲之內。文言與白話融會夾雜，正是廣東歌詞「三及第」文化之妙。

其實這類「私人致敬」歌，題材老早定好，不用詞人花太多心思；調子輕輕鬆鬆，曲式也無甚戲劇性可言；既是小品一闋，就不妨當成日常「押韻練習」——A1是原韻，A2轉一個韻，B1B2又轉一個韻，C1C2C3再轉回原韻……兜兜轉轉，像在替朋友設計一張囍帖，即便你連新娘也其實不認識！但，無所謂，沒壓力，放輕鬆，不沉重，非常臨在地，做好你手頭上「這件事」，寫好這份詞，並享受當中過程，其實比起寫任何情歌或非情歌的挑戰更大。因為，對詞人來說，這歌也許毫無意義；但對歌者來說，卻是描寫半生友誼的重要記錄。哪能輕蔑？

寫於｜ 2012 / 05
曲｜周國賢　詞｜小克　編｜周國賢　唱｜周國賢

灰人

第一稿（定稿）：

A
傷春傷得條褲穿窿
悲秋悲得全年胃痛
鬱鬱寡歡落到尖東
愁眉深鎖深到入西貢

B1
前路滿眼勁灰　我喊住奉陪
女友仲灰　十分之匹配
瞓住灰　又午夜夢迴
甦醒我仲灰幾倍

C1
我問你　你問我　我問你　開心點交換
我鬧你　你鬧我　我鬧你　圍住嚟批判
成份報紙太主觀　娛樂記者變法官
世事有未知一半

D1
我想兜一圈　搵一張入場券
出街兜一圈　打鋪機又嫌遠
出差兜一圈　仲未話著陸飛機要盤旋
公司兜一圈　是但做做完算
屋企兜一圈　電視劇又埋怨
都唔轉台　我唔要人性主控權

E1
灰人沉溺灰色心態
烏雲籠罩都當帽戴
天生悲觀古怪
想死偏有排　費解
（I see you in my dreams of dreams of dreams
of dreams
I see you in my dreams of dreams of dreams of
dreams）

B2
其實有個願打　就有個願捱
世界越灰　越分黨分派
我受賄　就送我名牌
睇準我自卑收買

C2
我問你　你問我　我問你　俾邊位搬弄
我鬧你　你鬧我　我鬧你　由外人操縱
奴隸社會有苦衷　人類鬥爭有主兇
宇宙有未知一眾

D2
美洲兜一圈 監督一黨元老
歐洲兜一圈 綁走幾多人數
中東兜一圈 挑起紛爭事端開戰糊塗
飛碟兜一圈 晶片植入人腦
身體兜一圈 偷走基因元素
星系裡面 發現正邪各種企圖

E2
灰人藏身港九新界
豬牛羊器官切走晒
趕走呢班魔怪
卑鄙兼自大 化解
(Go Away ～ And Greys ～ away ～)

F
橄欖型大眼鼻哥窿迷你
夢見灰人為我冚被

D3
決心兜一圈 終於搵到同好
YouTube 兜一圈 相關短片成套
土豆兜一圈 醒一醒字幕組關照效勞
出體兜一圈 望望大地慈母
星體兜一圈 收到緊急情報
星球引力 帶動信念回歸正途

E3
灰人迷失思想板塊
可憐投錯黑暗一帶
小小灰色心債
一體清理埋
七彩點分疆界
正邪會和解
Woo ～ Woo ～ Woo ～

周國賢這張 Live A Life 大碟，除了《星塵》，還有這首編曲超強的《灰人》！今次再不是「詞大過曲」，而是「編大過曲」、「編大過詞」！《灰人》貴為《覺醒字幕組》系列的第二部曲，定要秉承這系列的精神，並遵從這系列的協定——一，New Age 題材；二，全曲用廣東話口語；三，全曲段落絕不重複。要遵守以上三條規文，其實非常攞命；不是攞填詞人命，是攞歌者的命。嗯……先聽了 demo 再算！Demo 名叫 Fashion，是周仔二〇〇五年作品，共有 ABCDEF 共六個不同段落組合。哇！好好「Un」！副歌的音符密度屬「無論寫乜都無乜可能唱到」級數，比陳奕迅的《非禮》更難唱！我一面聽一面「Un」住腳，然後心諗：你仲唔死？今次定會比上次《覺醒字幕組》來得更甘！

周仔在 demo 中填了首兩段的詞，雖是 demo 詞但其實填得不錯（喂！周國賢其實也是填詞人呀），順帶分享一下：「拉鍊封塞著我的嘴 怎麼敢挑撥你自尊 北風嗚咽讓我哮喘 從頭想起跟閣下恩怨 全日你覘著吶 我踩著爛鞋 逛上大街 被恥笑古怪 要學乖 就要用名牌 這種算什麼心態」。我循例問他有何要求，正如的士佬循例問乘客想點行一樣，答案大都是「你話事啦！」好啦咁！況且我知道周仔不是那種你決定行灣北入紅隧之後佢先問你點解唔响馬場拐彎的人。

我想寫「小灰人（The Greys）」。「小灰人」是最為人認識的外星種族，來自天狼星，也是羅茲威爾飛碟事件的主角。大部份飛碟綁架案及牛隻被離奇肢解案都跟小灰人有關，有研究開 UFO 的朋友一定有聽過。聽聞小灰人的科學技術比人類高出很多，但整個族群之間卻沒有「愛」這東西存在，他們根本不明「愛」為何物；所以對開口埋口都是「愛」的地球人極有興趣，時不時捉一兩件上飛船研究，抽取地球人的基因去做實驗，同時在人體內植入監察用的晶片。而亦因為沒有愛的驅動，他們沒有感情和性，不會交配繁殖，亦沒有男女之別。他們的身體都是由有機材料所複製出來的，是不折不扣的「軀殼載具」，亦不需要飲食去補充營養，身軀如一次性衣服般，用完即棄。看過某些網上陰謀論資訊，說小灰人其實一直隱藏於地球各處，並跟「蜥蝪人」（另一外星族群）及「共X會」等黑暗集團狼狽為奸，以心靈感應方式令振動頻率較弱（俗稱「陰氣重」？）的地球人變得悲觀失意，企圖思想控制這星球。小灰人最喜歡的東西叫「恐懼」，你越恐懼他們越容易入侵。以上一切，你一定覺得天方夜譚毫無根據，但試想，一種自詡高等的生物，捉拿其認為低等的生物來做實驗研究，有什麼出奇？我們人類甚至會為了「美」或「奢華」等等虛浮的概念去殺死一隻貂鼠或一隻狐狸，更莫說去改造動物的基因了！所以，我覺得「思想控制地球人」這點子雖然非

常可怕，但我確信真有其事。

於是我開始去想，那些因為被植入晶片、思想及情緒皆被操控的地球人，日常生活是怎樣？應該就是那種不自覺地終日抱怨、覺得世界毫無希望、走路垂頭喪氣，頭頂烏雲密佈的所謂「灰底」人吧？想這世界滅亡，這類人必然是最好幫手。

我算是以 part-time 性質在母校教過幾年書，經驗告之：畫畫不好絕對有得教，創意不足也絕對可以訓練，但對著天生悲觀、毫無自信的學生，恕我束手無策！力勸、勉勵、嘉許、褒獎、當眾表揚……統統徒勞；傾談之際，甚至會反被其負能量所感染，放課後等巴士之際發覺自己也有點意志消沉。這讓我想起十多年前為商台所寫的廣播劇《鴿子園》，裡面有個角色叫「灰王」，由 903 DJ Donald 飾演，就是每次對話都能把你從天國帶落谷底那種人。我在想，如果這首歌以一個「灰王」當主角可不可行？於是便以這角色作為藍本開始構思（其實亦即是動畫 Inside Out 裡面那個肥妹「Sadness」啦）。

如是者，「灰人」這名詞，有了兩重身份意義。就先由「地球灰人」切入，再帶出「外星灰人」吧。寫詞，需要找個適當方式讓大眾理解你的想法，有時單刀直入硬闖，未必是好

事。正如上集《覺醒字幕組》，也是先從日常生活片段入手，直至中段才加入各個神秘學的詞彙，慢慢揭開世界各種陰謀面紗。因為《灰人》的旋律段落比上集更豐富，起落也更大，所以有條件去作這嘗試。

從 A1、B1、C1、D1、E1，直至 B2，剛剛來到整首歌的一半，著眼點都圍繞著「灰底人」主角的日常生活，字眼也極盡悲觀迷茫──「傷春悲秋」、「胃痛」、「鬱鬱寡歡」、「愁眉深鎖」、「午夜夢迴」、「批判」、「報紙太主觀」、「記者變法官」、「飛機要盤旋」、「是但做做完算」、「埋怨」、「烏雲籠罩」、「想死」、「有個願打有個願捱」、「分黨分派」、「受賄」、「收買」……今天看來，都是我城的日常光景了！到達 C2，突然筆鋒一轉，失驚無神地提出核心問題和答案：「俾邊位搬弄」？「由外人操縱」！「奴隸社會有苦衷　人類鬥爭有主兇」，主兇是誰？──「宇宙有未知一眾」！

從 D1 的「出街」、「出差」、「公司」、「屋企」，到 D2 的「美洲」、「歐洲」、「中東」、「飛碟」、「身體」、「星系」，刻意把事件性質及舞台拉得更闊更遠，內容也忽然從現實扯往科幻，這對聽眾來說，未免有種措手未及的突兀。然而，這種突兀，卻有其因由。我想寫的是一個如鄰家男孩般的角色，因為身處城市的政治氣氛或各種原因影響，導致心灰意冷，

不見前途與希望；突然，他卻藉著接觸外星人資訊，而間接地擴闊了視野，對廣闊宇宙產生好奇，開始思考各種本來以為事不關己的問題——地球環境、人類文明、宗教哲理、宇宙定律……遂因為這些新興趣而認識了志同道合的新朋友，不自覺地打開了密閉心扉，並逐漸明白「身、心、靈」之間千絲萬縷的關係；最後回歸自身，問了一個「最後」的問題：「我是誰？」一問這問題，他從前的人生必然會立即終結，並即時到達另一新階段，以全新視角去重新看待這世界，建立截然不同的價值觀。喂，這不就是所有人從「無意識地營役半生」，進化到「有意識地真正活著」的重要關鍵嗎？而這關鍵——綜觀大部份我認識的人而言，都是突如其來的一種人生轉變！我也是從 UFO 的資訊開始突然對宇宙真相有所好奇，時機一到，便立即緣起去學佛，也霎時對所有靈性層面的知識有極度好奇。只要你一打開那道意識大門，知識便會排山倒海湧進你人生，你便如脫胎換骨。在網上發現唯一一個看出我本意的詞評人，對《灰人》有這樣的評價：「就好像武俠小說裡戇直青年誤打誤撞得到絕世武林秘笈一樣，我們見證著頹廢青年某一天接觸外星人和新紀元的消息後，便不能自拔地鑽研下去，『YouTube 兜一圈，相關短片成套，土豆兜一圈，醒一醒字幕組關照效勞』，好像發現宇宙真相和得到重生一樣。」是以，直至 D3，頭兩個字很重要——「決心」！然後是「YouTube」

（海量關於小灰人的資訊）、「土豆」（海量由「覺醒字幕組」所翻譯的視頻），甚至「出體」（嗯，這個要請有此經驗者如張繼聰站出來加以說明）！靈性的覺醒和進展，於這世代，總是快得匪夷所思。至於三個 D 段都用上「兜一圈」三個字，原意只是為歌者著想而刻意設計的統一元素……雖然不一定能幫得上忙。

尾段 E3，本來於 demo 唱出的旋律只得四句，而我在初稿本來是這樣埋尾的：「灰人游擊思想板塊　心靈遙控黑暗幫派　清走灰色心債　困難會排解」。後來，獨立樂隊「My Little Airport」的主音兼好友 Nicole（一位愛心充沛、靈性爆棚的女生）看了這份詞，隨即說：「其實小灰人也很可憐，他們擁有高科技，有思考能力卻沒有感情，不能繁殖，所以才覬覦人類的七情六慾，才不幸地走錯歪路。說穿了，其實是種『羨慕』，是人之常情，也是『外星人』之常情。」聽後，我整夜都心有不安，於是跟周國賢商討後決定添加兩句旋律，並修改歌詞結尾，化負為正，寬宏大量地把「小小灰色心債　一體清理埋」，才成為此曲定稿。而這，才是新紀元學說的終極理想。

其實不論地球外星，眾生本是一體，我們應該抱有寬恕之心，以大愛包容所有我們眼中的仇敵及壞分子。何謂「壞」？又何謂「好」？某天當你明白「二元性」在這維度的真正意義

時，你可能也會有這結論。不過，在今天的香港，連最胸襟寬廣的人，也忍不住要問一句：「包容？周街屙屎也包容？」嗯，你罵我左膠什麼也好，若單從靈性層面去思考，我會答：「是的！要包容，要接納，要大愛。」解決任何問題的方法，at the end 只得一個——「愛」。因為他就是你，你也是他。你愛他，其實等於愛你自己。所以，宇宙是面鏡子，你選擇去教他、罵他、打他，甚至殺死他，也就同時成為反過來對待你自己的一種方法，各有選擇無所謂，只需記著要對自己行為負責。當然，說易行難，因為生活尚有很多其他層面要兼顧嘛！所以咪要「修行」囉！「見自己，見天地，見蒼生」——一定是順序的。在未修好自己前，偶用藝術作感染渠道，也算是種「外星社會責任」吧？「七彩點分疆界　正邪會和解」——一定會的，除非不會。

寫於｜ 2012 / 06
曲｜Eric Kwok　詞｜小克　編｜Eric Kwok　唱｜蔡卓妍

瓦努阿圖

第一稿（定稿）：

A1
不停在鬥爭只想稱冠
不停在喝酒只想斟滿
難道報章中只有批判
難道美酒中只有傷 創傷 更傷
看恩怨充塞的血管
看早已輸光的血本

A2
新時代會否不分功過
新人類會否抛低小我
沿著理想中真正的我
原諒進取中經過的 錯失 錯摸
錯中已損失的太多
錯中已得到的更多

B1
日日在偽善空虛的世態
誰能從空想中得到紓解

B2
日後便活在仙島的國界
如能從空想中可作遷徙

C1
你恐怕找不到新世代美滿國土
你恐怕找不到新領域再去惡補
你恐怕這世界惡意終於有回報
難再踏面前路
我相信找得到新角度細意探討
我相信找得到新國度每片美好
我相信這世界去向終於有預告
憑意念創造前路

C2
你恐怕找不到新世代美滿國土
你恐怕找不到新領域再去惡補
你恐怕這世界惡意終於有回報
難再踏面前路
我相信找得到新角度細意探討
我相信找得到新國度每片美好
我相信這世界每晚都給你情報
如瓦努阿圖那一套 廣告

「瓦努阿圖」這地方，不用我多介紹吧？

我不是潮流觸覺極敏銳的人，有些人看完一份報紙後已袋走幾個有潛質成為歌名的詞彙，我沒這種急才。所以，要寫「瓦努阿圖」這點子，非本人決定。

監製 Eric Kwok 傳來電郵，內有蔡卓妍對此歌的要求：「Do u know where is Vanuatu? Have u watched that tv commercial? Let's talk about I want to find somewhere else to live... Want to find a place that ppl won't judge ppl... Can do whatever I want... No argue... Etc.」查實我對「瓦努阿圖」這題材沒甚興趣，這名字對我來說跟「烏托邦」、「仙樂都」無別，只是略帶象徵意義的地名一個，「瓦努阿圖」四字組合亦毫無美感可言（台灣譯作「萬那杜」，仲衰！）。而讀了阿Sa這段英文，方知道「瓦努阿圖」的原名為「Vanuatu」。嗯，原來是用普通話音譯過來。若改用粵語譯之，「Van」絕對不是「瓦」，而會是「雲」吧？「Vanuatu」，應為「雲諾亞圖」甚至「雲諾雅都」——起碼帶點詩意吧？這就是傳統粵語「音意共存」的譯法之美，什麼「貝克」什麼「漢姆」什麼「弗」什麼「吉」尼亞呀？

事有湊巧，今天剛讀過陳雲寫的文章，都在說同一件事，分享分享：

「日本的任天堂公司最近遷就中國市場，將《寵物小精靈》系列更名為《精靈寶可夢》，比卡超更被硬改成『皮卡丘』。

這兩套譯名，顯示了香港與中國之間，有什麼樣的文化意識？

一、比卡超是承繼超人的超字，卡是卡通片，卡通片裡面的超人。兒童希望與超人比較、我與天比高的志氣，充滿兒童的幻想力和大志氣。皮卡丘？自己的皮脫了，卡在山丘上。我收皮了，你不要來搞我好不好？這是共產中國兒童被虐打之後求饒的身段。

二、寵物小精靈，是將華夏文化的精靈與西洋現代文化的寵物結合。寵物、小精靈，全部是可以解讀漢字詞語，『小』是可愛和親暱的意思，小精靈更是父母給小孩的期望和寵愛。精靈寶可夢？精靈不是小精靈，是不可愛的精靈，真的是精怪來的。發夢才可以見得到的小寶貝，而不是現在就在你眼前的小精靈孩子。

三、比卡超 vs. 皮卡丘，寵物 vs. 寶可夢。香港的譯名，全部是意譯。中共國的譯名，大部份是音譯。

意譯顯示香港文化博大精深，可以用意思翻譯外來的東西。音譯顯示中共的文化對於外來事物，只能音譯。中共國，會將 outlet（分銷處、特賣場）翻譯為奧特萊斯的。」

「瓦努阿圖」說來那麼難聽，令我興致大

減，所以連去谷歌找幀當地風景照來看看的意欲也沒有，亦知道自己不會在歌詞中浪費筆墨去為這地方細意描述。反而阿 Sa 那句「Want to find a place that ppl won't judge ppl」算是讓我找到歌詞重心。

把一個地方變成歌名，那地方名不一定要出現於歌詞中，但這首卻有此需要。因為一來，它不是大眾所熟悉的標誌性地方；二來，都說我不想在歌詞裡描述這地方，如果詞中連名字也欠奉，這歌便無法成立。所以，這份歌詞能否寫成的重要關鍵，是能否在旋律中找到最佳位置去安放「瓦努阿圖」四隻字。終於，有驚無險，在全曲最尾那句「d-f-m-r-d-r-m-d m-d」中找到地方安置這四隻字，舒了一口氣，感覺有如買飛睇戲時啱啱買到最後四個相連座。這次也算是寫詞以來第一次從最尾一句寫起，我意思是寫好尾句才再重頭寫起，並非從尾逐句寫番轉頭，我無咁黐線。

好快寫完好快交貨亦好快收貨。全曲沒有特別之處值得討論，唯尚可談一下副歌的尾韻。因為早寫好尾句「如瓦努阿圖那一套　廣告」，所以整段都得用上「o」韻。這個韻，明明同韻字選擇挺多，但我寫來，又是見慣見熟的「國土」、「惡補」、「回報」、「前路」、「探討」、「美好」……簡直悶出隻鳥來。反而 A 段還有些「斟滿」、「血管」、「血本」等等在流行歌詞中較為少見的詞彙。可見在音韻及題材限制下，今時今日要為流行歌詞再創新猷，真係難過乜。

正如林日曦所言：「歌詞可能是人生道理，而中文如何應用到歌詞上，需要技巧；想出來的每一粒字都可能跟音調不對；音調對了，又要看意思是否通順；而你竟可以令它音調對、意思通順、還要有意思，是一個很大的挑戰。」

寫於｜*2012 / 06*
曲｜C.Y. Kong / Davy Chan　詞｜小克　編｜C.Y. Kong
唱｜Crystal@Hotcha（feat. Winkie@Hotcha）

門內

第一稿（定稿）：

A1（獨白）
喂？喂！我呀！可唔可以講幾句？
嗯⋯⋯無嘢⋯⋯*Errr*⋯⋯我想同你講句 sorry
呀⋯⋯
我以前成日講，你唔使做啲乜嘢，都有咁多人
錫你，
但係我呢？⋯⋯我咁講會唔會令到你好唔開心
呀？
Sorry 呀⋯⋯多謝你一路以嚟都 support 我，
一直撑住我，叫我繼續等落去。

B1（獨白）
直到今日，我終於等到啦！我遇到我嘅 Mr Mr
Right⋯⋯
我以前應承過你，會第一個話俾你知㗎，你記
唔記得呀？
佢對我好好呀，但係我唔知應唔應該同佢開
始⋯⋯點樣開始⋯⋯
我應該點樣做呀？不如你教吓我吖！

C1
你説你羨慕我的未來及以往
想得到總得到對方
緣和份遍佈了世代
恨內潛伏愛
要信奉你命裡主宰
時機繼續存在

A2
為何你沒信心
為何不領取蒼天饋贈
何事愛情來到卻不興奮
明明已在發生
明明深愛的終於走～近
何事半途而廢枕邊抖震

B2
電話筒的這邊
永是個良朋
難明苦衷不要吞
別對待我陌生
甘苦中分享誓言或教訓
就算昏天暗地都雙疊腳印

C1
你説你羨慕我的未來及以往
想得到總得到對方
緣和份遍佈了世代
恨內潛伏愛
要信奉你命裡主宰
時機繼續存在

D（獨白）
Sorry 呀⋯⋯你知唔知我鍾意咗邊個呀？
你⋯⋯嗰個人你都識㗎！
Errr⋯⋯我⋯⋯其實就响你屋企出面，
不如你開門俾我，同你講清楚吖？

B3
話語沒再避開
於聽筒之中突然沒有愛
讓我終於發現這終極意外

C2
你説你羨慕我的未來及以往
今天終於找到曙光
誰能料你對我有害
叛逆埋沒愛
我信念已逐吋崩開
危機已在門外

寫於│ 2012 / 06
曲│ C.Y. Kong / Davy Chan　詞│小克　編│ C.Y. Kong
唱│ Winkie@Hotcha（feat. Crystal@Hotcha）

門外

第一稿（定稿）：

A1（獨白）
你講多次？你講乜嘢呀？
你知唔知自己講緊乜嘢呀？
你有無搞錯呀？
我叫你去搵，我叫你去等，
但係我無叫你去偷去搶呀！
我最傷心唔係因為佢出賣我，
係因為連你都出賣我呀！
你話你一路都羨慕我吖嘛！
你嘅家咪有囉！你遇到啦！
你宜家變成我啦！

B1（獨白）
佢對你好好吖嘛！你宜家乜都有啦！
多謝你！第一個話俾我知！
但係我好失望，因為我點都係，最後知嗰個！

C1
站於門外我
雙臂流滿是汗
滿心都不安　怕眼淚跌出　看不清對方
站於門外我
清楚朋友道義一朝喪
但我不肯走　態度是硬朗　只因不想說謊

A2
面前是沉默諷刺
面前大門沒有鎖匙
你要我設法故意衝破　或是站於此
早已跨過的層次
早已鞏固十載友誼
你要我設法細意補救　或是絕交的意思

B2
曾經你安慰我心
說恨仇內潛伏友愛
平等的競賽　我再沒期待
若這門再打開

C2
站於門外我（站於門外你）
雙臂流滿是汗（心裡藏滿慾望）
滿心都不安　怕眼淚跌出　看不清對方
站於門外我（站於門外你）
清楚朋友道義一朝喪
但我不肯走　態度是硬朗　只因不想說謊

D（獨白）

你走啦！你企响度無用㗎！你企咗响度一日
啦！

你死心啦！我就算死我都唔會開門㗎！

呢一刻我唔想見到你，

我唔想見到你哋呀！

E

我已隨緣（這叫孽緣）

偏再三嗟怨（他已經走遠）

心中素願（只可了斷）

仍是紊亂

C3

站於門外我（站於門內我）

恍似迎接巨浪（傷痛藏滿內臟）

兩邊都不安　怕以後這生　再不找對方

站於門外我（站於門內我）

不想情與義就此殉葬

若說不出口　怕日後狀況　比今天心更慌

C4

站於門外我（站於門內我）

互相的綑綁　互相不傾講　像對敵人在兩岸

站於門外我（站於門內我）

未肯原諒我

粵語流行曲的奧妙，在於「三及第」——書面語、文言，及口語夾雜；而大部份粵語流行曲，都以書面語為主。這造就了一種香港獨有的流行文化——我們唱出來的，跟說出來的大有分別。求其挑首耳熟能詳的廣東歌，並試把歌詞朗讀出來，彆扭得會隨即俾阿媽鬧，因為我們平常不會這樣用書面語去說話。這情況，相信不會出現於其他語言上，起碼國語、英文、日文，都是「說」與「唱」無別，頂多詞風比較文藝詩意，但語法用字，都跟說出來一樣，唯獨香港流行曲有此特殊現象。但怪就怪在，你在 K 房把這些書面語歌詞琅琅上口一句接一句唱出來，卻又沒任何突兀，反而比口語更容易投入及抒發歌曲情緒。

　　上世紀八十年代，廣東樂壇開創了一種嶄新的歌曲形式——讓獨白滲進歌詞，把「說」（口語）和「唱」（書面語）混在一塊。關正傑曾在一九七九年於盧國沾大師撰詞的《殘夢》（麗的電視劇《天龍訣》插曲）的 music break 中朗讀了幾句：「有時望見卿你露愁容 使我亦感傷痛 如若互相傾心聲 會感到一切輕鬆」。後來的《再坐一會》（鄺美雲唱）及《難忘你》（許冠傑唱）等歌亦有類近做法。但說到最膾炙人口一曲，當然是《天各一方》（曾路得唱，俞錚獨白），此曲原為一九七七年美劇 Aspen 的純音樂插曲 The Lovers；改編後，俞錚的深情獨白，竟佔了半首歌的篇幅，加上曾路得如天籟之聲，成就了本城經典。其後，相繼出現了《無可奉告》（何嘉麗唱，鄭丹瑞獨白）、《留給最愛的說話》（張麗瑾唱，又是鄭丹瑞獨白）、《偷偷想你》（許秋怡唱，再是鄭丹瑞獨白）、《點解》（劉美君唱 ／ 獨白）、《紅茶館》（陳慧嫻唱 ／ 獨白）等等「說、唱相混」的歌曲。直至九十年代，又進化成「劇場版」。但劇場版的獨白，都是當歌曲受歡迎後才補加上去的，目的大概是希望歌曲可以在各大流行榜多待一會吧！

　　沒想過自己竟有機會創作這類「半說半唱」式的流行曲，還要分上、下集共兩首歌。這是監製 C.Y. Kong 的意思，他傳來兩首旋律，覺得可以懷一次舊，試試這種本地樂壇已久未出現的形式。 他照舊讓我發揮題材，當然不能離開情歌框架。歌者分別是 Hotcha 的 Crystal & Winkie，聽畢 demo，都好難唔寫三角戀吧？寫三角戀不是問題，角色設計才最傷腦筋。顧「三角戀」之名，義即「三隻角」；關於三角戀的歌，由兩隻「女主角」領唱的先例不多，我隨即想起《兩個女人》（葉德嫻、劉天蘭唱）。《兩個女人》訴說著一段婚外戀中兩位互不相識的女主角的心聲，有趣是，當年我在聽過後反而更有興趣想知道那位男主角的心路歷程。於是我立即要把這曲重溫一次看看有沒有任何啟發，但於

YouTube 找不到原版，卻找到葉德嫻跟倫永亮的現場合唱版⋯⋯於是，那位男主角的心路歷程突然變得更複雜！

其後我想到，《兩個女人》的內容建基於一段婚姻之上，無論歌者及受眾都較成熟，當中的「唏噓感」，並不適合放於 Hotcha 的歌。而 Crystal 和 Winkie 同來自這個組合，本身予人的印象已有種毋須刻意經營的合拍和友誼在內，那不如就為這段三角戀再添點戲劇性——直頭橫刀搶奪好姊妹所愛，友情愛情同時失去，也許當代聽眾更易產生共鳴？那到底由誰來飾演「加害者」、又由誰來飾演「受害人」呢？印象中 Winkie 比 Crystal 強悍（看過《G1 格鬥會》才證實我當年直覺無錯），就由她負責去破壞關係吧！

上集《門內》由 Crystal 所唱，Winkie 獨白。此曲不是劇場版，它的獨白是跟歌詞同時創作，所以也同時是歌詞內容的一部份，跟劇場版的文案性質有別。而獨白是由我先寫，再交由 Hotcha 去修改某些用字，我怕我身為麻甩中年無法寫出年輕女生日常話語的神韻，例如 B1 那句「我遇到我嘅 Mr Mr Right⋯⋯」，為何有兩個「Mr」呢？是潮語還是什麼？真的要問 Hotcha 了。這歌有其戲劇性，所謂的「轉折位」是必須的，所以先由 Winkie 一段支支吾吾的電話留言開始（A1 及 B1），然後 Crystal 所唱出的 C1，A2，B2 到再一次 C1，都是她被蒙在鼓裡、未知真相前對 Winkie 所唱出的純友情關懷。寫至 D 段，再來 Winkie 獨白，當中有這句：「我其實就响你屋企出面，不如你開門俾我，同你講清楚吖？」我才想到可以用一道「門」去把這對好姊妹隔開——門的一邊充斥著憤怒，門的另一邊卻滿是恐懼自責。於是，便聯想出《門內》及《門外》這兩個歌名。然後，Crystal 知道真相，便突然於 B3 和 C2 段扭轉態度；心中所有愛，都在霎時間變成了恨。

來到續集《門外》，轉往 Winkie 立場，所以由她領唱，Crystal 獨白。一來就由 Crystal 怒火中燒的回應（A1 及 B1）開始，曲式跟上集《門內》無異。而因為有了「門」這軸心意象，可藉此更有效地描述 Winkie 此刻的慌張，例如 A2「面前是沉默諷刺 面前大門沒有鎖匙 你要我設法故意衝破 或是站於此」及 B2「曾經你安慰我心 說恨仇內潛伏友愛 平等的競賽 我再沒期待 若這門再打開」，而此段頭兩句是用來回應上集 C1 的「緣和份遍佈了世代 恨內潛伏愛」。

「門」這東西，來到這裡已成雙關語，有其具體功能，亦有其象徵意義（其實都是老方法，我又想起夏韶聲和蘇芮那首《車站》）。所以我毫不吝嗇地將之放在下集的副歌：

「站於門外我　雙臂流滿是汗」，雖然有點語法錯誤（應為「站於門外的我」），但我覺得 Winkie 的生理及心理描述在這裡同等重要，所以寧願包庇那丁點中文瑕疵。問題反而是，上集因為要顧及戲劇性，而迫著放棄了對 Crystal（在知悉真相後）的心理描述，卻於下集那麼偏重於 Winkie，寫來確實有點不平衡之感。幸好，作曲人似有先知先見，竟在下集的 C2 及之後段落都加入「和音」，我便把這幾段的所有和音全數「回贈」予 Crystal 去演繹，以平衡二人篇幅，亦加深兩者的矛盾。C2 和 E 段的所有和音（括號之內）也是 Crystal 和應 Winkie 的「落井下石」式晦氣話；及至 C3 和 C4，變成「站於門外我（站於門內我）」——是雙方各自為政下之的正式決裂！卻又帶著某種導致「下不了手去割蓆」的友情餘溫，所以無論是 C3 的「兩邊都不安怕以後這生　再不找對方」、「不想情與義就此殉葬　若說不出口　怕日後狀況　比今天心更慌」，或 C4 的「互相的綑綁　互相不傾講　像對敵人在兩岸」，雖皆由 Winkie 所唱，卻也同時是 Crystal 的心聲，Crystal 在這裡的偶爾「沉默」，我覺得是有功能亦有威力的。至於全曲尾句：「未肯原諒我」，由 Winkie 獨唱，對應之前一句「站於門外我（站於門內我）」——可見未肯原諒自己者，有 Crystal 之餘，也其實還包括 Winkie 自己！而當中一個「未」字，亦帶有某種不確定的時間性——

「未」而已，遲早會！算是為這上、下集及這段友誼埋了個希望伏筆。

老實說我非常喜歡這兩首歌，我喜歡歌詞的陳腔、我喜歡那些俗套獨白、我更喜歡那種在 Cantopop 聽慣聽熟的編曲（尤其是下集《門外》一開章那電結他）。這兩首歌似是九十年代的粵語流行曲的陰魂復生——典型極容易上口的副歌旋律、刻意營造的戲劇性情節、永遠因為旋律限制而帶點語病的歌詞、亦因為上一輩詞人相繼引退而擺脫了唐詩宋詞式的自然景物比喻意象、加上流水作業式的電子琴「default」拍子編曲……原來我們這一輩都是聽這種流行奶水而長大，即使沒自身經驗也嘗試三番四次地盡量往歌詞內容對號入座，插著耳機望著窗外畫面自製 MV 就這樣強說愁地捱過一段巴士車程……也許這就是我輩所經歷過的港式青春回憶了！在麥浚龍唱《弱水三千》、陳奕迅唱《六月飛霜》之時，無啦啦有兩首倒退二十年的作品在樂壇乍現，於我而言是種帶著主觀的感動。

題外話：幾個月前，在一次集體靜心工作坊之中，我到達了某種高意識狀態。雖然短暫，但我在那狀態中看透了人間七情六慾之目的，對人間苦樂又多了一重理解。其後回到市區，路經灣仔大有中心後門，剛巧耳機傳來這兩首歌，我停下腳步，不知怎的，

一聽便淚如雨下！那刻我覺得，人生如此，
人間如此！男歡女愛，前世今生，甘苦交織；
我是個觀察者，也同時是個創造者──門內門
外，鏡內鏡外，其實也就只有我。

寫於 | 2012 / 06
曲 | 曲世聰　詞 | 小克　編 | 楊鎮邦　唱 | 古巨基

宇宙大帝

第一稿：《鱷魚頭》

A1

權勢　我造勢
你說我更勝上帝
樣樣事　亦訂造訂製
權貴　愛亦貴
你說愛我到下世
但是又另覓後備代替

A2

權勢　我造勢
笑說半句也忌諱
實在是　輔導著入世
權貴　愛亦貴
遠去半吋也管制
實在是護著薄弱身體

B1

太悶太熱要露你兩肩
發現有異獸在你兩邊
我在抗辯拒絕你放電

B2

約會友伴太夜會送返
發現那密友號碼已刪
我在庇護你像架戰艦

C1

給你增設多了一趟正餐
給你加插多兩週跳舞班
沒病沒痛吃過也要清減
給我安置好所有往昔
給我清理好所有記憶
沒恨沒怨對我要珍惜

A2

權勢　我造勢
笑說半句也忌諱
實在是　輔導著入世
權貴　愛亦貴
遠去半吋也管制
實在是護著薄弱身體

B3

早已知道施我的手腕
恍似給自己愛女規管
心中的佔有慾有待支援

B1

太悶太熱要露你兩肩
發現有異獸在你兩邊
我在抗辯拒絕你放電

B2
約會友伴太夜會送返
發現那密友號碼已刪
我在庇護你像架戰艦

C2
給你增設多了一趟正餐
給你加插多兩週跳舞班
沒病沒痛吃過也要清減
給我安置好所有往昔
給我清理好所有記憶
沒恨沒怨對我要珍惜

A2
權勢　我造勢
笑說半句也忌諱
實在是　輔導著入世
權貴　愛亦貴
遠去半吋也管制
實在是護著薄弱身體

A2
權勢　我造勢
笑說半句也忌諱
實在是　輔導著入世
權貴　愛亦貴
遠去半吋也管制
實在是護著薄弱身體

A3
因你　很矜貴
比不上你那艷麗
若下跪　便自卑失～禮
使我　這一世
處處要對你控制
護衛著自尊心不枯萎

C3
Yeah　Yeah　Yeah（早已知道施我的手腕　恍似
給自己愛女規管　心中的佔有慾有待支援）
Woh　Who　Who
Yeah　Yeah　Yeah（當你精緻的眼睛一眨　恍似
給自己愛女規管　心中的佔有慾有待支援）
Woh　Who　Who
盼你看到我這個　老襯底

第二稿（定稿）：

A1
大帝　我是帝
我霸氣更勝上帝
一指間　道行在萬世
大帝　我是帝
我霸氣更勝上帝
一指一點玩弄著大勢

A2
大帝　我是帝
笑説半句也忌諱
實在是　輔導著入世
大帝　我是帝
遠去半吋也管制
日日夜夜眈實像冤鬼

B1
你話　太悶太熱要露你兩肩
發現有異**性**在你兩邊
我罵你令你沒法放電

B2
約會**你**舊友被我霸尖
你大喊大叫順勢發癲
你別寄望我會友善

C1
當我想發表你不要插嘴
當我想接招你給我壓腿
沒**事**沒**幹**也要有規矩
迫你安置好所有往昔
迫你清理好所有記憶
沒恨沒怨我要你珍惜

A2
大帝　我是帝
笑説半句也忌諱
實在是　輔導著入世
大帝　我是帝
遠去半吋也管制
日日夜夜眈實像冤鬼

D1（Rap）
I'm a bad man , you're my good girl
Too bad though baby - it's a man's world
we've come so far, but you still come last
lashes for the lasses and they never bat a
lash - battle axe
Clashes with the masses since Eden
We still even - still eating - romantic dinners
for two
Candlelit cliches in a booth
It's on me, but the dishes on you

B3
我做錯事你別要悔婚
我在發夢你亦要照跟
我在遠望你別太放任
（Rap）
Where I go you go
冇得揀 you know

B4
我在壓住你別要轉身
我在發爛你亦要照吞
我做決定你別要過問
（Rap）
Ha ha, I'm always on top

C1
當我想發表你不要插嘴
當我想接招你給我壓腿
沒事沒幹你也要有規矩
迫你安置好所有往昔
迫你清理好所有記憶
沒恨沒怨我要你珍惜

A2
大帝 我是帝
笑說半句也忌諱
實在是 輔導著入世
大帝 我是帝
遠去半吋也管制
日日夜夜�像冤鬼

A3
上世 我是帝
你已慣了這默契
日共夜 服侍著玉帝
下世 也是帝
對我客氣每一季
日日夜夜伴著朕聲威

A4
因你 很矜貴
比不上你那艷麗
若下跪 便自卑兼失禮
所以 豬總掣
螞蟻我也要控制
護衛著自尊心不枯萎

D2（Rap）
Man came from Woman
but Woman came from Man
they all come together come again come again
like two perfect circles split into halves
what's a girl to do cause she never had a chance
but I'm in control
I'm in your soul I'm insecure
and that being said I'm looking to procure
a medicine: the Original Sin
so that's why you're with me, my Woman

第一次跟古巨基合作，也是第一次跟監製雷頌德合作。古巨基要求寫一首關於「大男人」的歌。也不是什麼秘密，聽說古先生相當大男人，例如 B1 那句「太悶太熱要露你兩肩」，聽聞真的很難得到古先生批准（在從前某電台訪問中他自爆的），所以這句算是度身訂造了。

「大男人」心態有許多種，這歌寫的都是最典型的「規管式」，說成「控制狂」也許更貼切。但「大男人」還有其他解釋，從前我有個懂開車的女友，某天我突然想去學車，便可偶爾我載她而不是每次都是她載我了。誰料她說：「哇！你這想法多麼大男人！」她解釋：當你有這觀念，覺得男人應該對女友開車管接送，而當你為了要去實踐這個觀念而去學車，這就算是種大男人心態。啊！當刻聽落也不無道理，終於十多年後的今天，我依然沒有駕駛執照。

起初也沒有「宇宙大帝」這概念，只想起「鱷魚頭老襯底」這句廣東俗話。聽了 demo，篇幅不短，通常這種情況，臨尾大可來個「Twist」，把之前建立的意思推翻，或跳到另一角度去看同一件事。於是，有了第一稿的 A3 段：「處處要對你控制　護衛著自尊心不枯萎」──一個人的某種行為總有原因，大男人，也許是因為自卑所致，「鱷魚頭」原來是「老襯底」，正如《浮誇》（陳奕迅唱）中那句「誇張只因我很怕」。這種對先前劇情的推翻或解畫，在電影中常見，用得好的話，會令作品更見人性。例如韓國電影《我的野蠻女友》，或改篇自小說的英國電影 Atonement（港譯《愛‧誘‧罪》，強烈推介。Btw，中台都直譯《贖罪》，贏了！其實這樣就夠）。

寫好第一稿後，古巨基覺得不夠誇張也不夠霸氣，他建議：「不如叫《宇宙大帝》？」當然，以他這麼大男人性格，他的建議是一定要採用的吧！於是，在他要求之下，第二稿的用字比之前更嚴厲，例如 B1：「太悶太熱要露你兩肩　發現有異性在你兩邊」，本來下句是「我在抗辯拒絕你放電」，到第二稿改為「我罵你令你沒法放電」──「抗辯」也顯得太軟弱，不如直接「罵」！唔准！今天回看，這是本土「勇武派」了！又如第一稿 B2：「約會友伴太夜會送返　發現那密友號碼已刪　我在庇護你像架戰艦」，他也覺得太溫柔忸怩，於是我索性轉韻，改為：「約會你舊友被我霸尖　你大喊大叫順勢發癲　你別寄望我會友善」，盡顯男性的操控慾。還未算，B3 來得更強硬：「我做錯事你別要悔婚　我在發夢你亦要照跟　我在遠望你別太放任」，緊接的 Rap 詞不是我寫的，應該是 Rapper 自己寫，但接得相當妙：「Where I go you go　冇得

揀　you know」。總之，歌者及監製不停力勸我要寫得更誇更盡，盡到一個位，我在挑戰自己的道德底線——看看 B4 段，其實很⋯⋯hardcore，不便解釋，明就明：「我在壓住你別要轉身　我在發爛你亦要照吞　我做決定你別要過問」，Rapper 大約知我語帶雙關，於是回了同樣語帶雙關亦有點畫出腸的一句：「Ha ha, I'm always on top」。

　　幸好，他們保留了我的 A4 段，起碼有個 twist 去把那種自大和膨脹稍稍降溫。但同時，我又寫了段看似幽默但其實好毒好毒的 A3 段，涉及前世與來生，務求把這份男性ego 及當中的 karma 推到萬劫不復之境地。

　　專輯推出，有網友對這歌這樣評價：「填詞嗰個搞乜？成張唱片咁抒情，無啦啦呢首填份咁嘅詞，格格不入，累死基仔！」你看，當填詞人有多苦！

寫於｜ *2012 / 09*

曲｜馮翰銘 / 陳志嘉　詞｜小克　編｜楊鎮邦　唱｜陳志嘉

冥想

第一稿（定稿）：

A1
花　不光花心
心　有別人
醞　釀餘韻
尚圍困　只有責任

A2
忍　惻隱之心
心　有裂痕
褪　又行近
怒和怨　眼淚回流脈搏

B1
仇共憤　湧起千百呎巨浪
情緒　翻起心裡那慾望
來發聲　靈魂發聲
最後　落得雙方尷尬互望
情感盡亡　沒法張看
便蒙著眼　盤著腿　忘卻此番盛況

A3
分　不想分心
心　癢又痕
癮　像餘震
怒和怨　眼淚回流脈搏

B2
仇共憤　湧起千百呎巨浪
情緒　翻起心裡那慾望
來發聲　靈魂發聲
最後　落得雙方尷尬互望
情感盡亡　沒法張看
便蒙著眼睛　再盤上雙腿

B3
忘記　體溫蒸發那巨浪
情操　掩飾心裡那慾望
誰發聲　沉默細聽
最後　淚光於黑暗裡互撞
誰不善忘　害怕悲壯
便蒙著眼　和盤著腿　靈肉下葬

A4
等　空等飛蚊
針　對時辰

《冥想》這歌名，在廣東歌的史冊上，起碼出現過兩次，一次屬於黃秋生（黃秋生填詞），一次屬於謝霆鋒（林夕填詞）。二手歌名，我一向盡量避免採用，當然有例外，例如《重逢》、《星塵》和《宇宙大帝》，實在無辦法不叫作《重逢》、《星塵》和《宇宙大帝》啊！而這首《冥想》，起初也只是個 working title，但歌詞寫好後又真的想不出有更合適的選擇。

「冥想靜心」這行為，無論在佛家、道家、瑜伽，甚或新紀元學說中，都重要如吃喝，幾乎是現今人類重拾靈性、重接內在宇宙的唯一法門。我一直希望為「冥想」寫一份詞，但卻絕非易事——第一，真正進入冥想那境界，所見已非肉眼所見、所感，也非頭腦所接收，難以筆墨形容；第二，「冥」這個字，本身就有「深沉」、「幽暗」或「死亡」之意，冥想冥想，就是要「深入幽暗」地想，最終目的是要「殺死」思想，叫思想死亡，讓腦袋關機——多麼複雜又矛盾的一個詞彙！是以，無法在短短數百字篇幅的流行曲歌詞中深入探討，只能借題發揮。

Demo 叫 *Black White*，馮翰銘唱的，編曲已夠抒情。而陳志嘉是來自廣州的新人，我從未聽過他的嗓音，但馮翰銘說他有能力應付較黑暗、深沉的題材，我便隨心地讓旋律帶我上路。

這歌的主歌跟副歌之間沒有間斷，情感得一氣呵成，難以把副歌變成獨立段落，所以我決定先不理副歌，從頭寫起。主歌字少，但已足夠去建構一段關係，如 A1「花　不光花心 心　有別人 醞釀餘韻 尚圍困 只有責任」，三角戀已現雛形。勿忘「起承轉合」這說故事基本功，A2 為著「承接」：「忍　惻隱之心 心　有裂痕 褪　又行近 怒和怨 眼淚回流脈搏」——有惻隱，不忍分手，才藕斷絲連，褪後又行前，雙方內心也勾起怨恨（不論是恨對方抑或恨自己，都屬同一件事）。

副歌 B1 是無縫緊接：「仇共憤　湧起千百呎巨浪 情緒　翻起心裡那慾望 來發聲靈魂發聲」，我作了一個實驗，試著用「巨浪」、「慾望」及「發聲」這幾個字眼，去隱晦地描述一段情慾關係。如果你無法領會，那證明我失敗，但我原意的確是想寫一對分了手的戀人再度發生性關係，「來發聲　靈魂發聲」，發出的正是呻吟之聲。此等事情，之後大多會因為雙方缺乏理智而互相後悔，同時亦更證實感情再沒轉機，因此相對無言：「最後　落得雙方尷尬互望 情感盡亡 沒法張看便蒙著眼　盤著腿　忘卻此番盛況」——「冥想」在此曲中的意思，有點偏離詞意，更像是要去了結一段關係的某種儀式。

澎湃的副歌過後，回歸靜謐；music

break 後的 A3，就從冥想狀態中再度落筆：
「分 不想分心 心 癢又痕 癮 像餘震 怒和
怨 眼淚回流脈搏」——無法入定無法臨在，
於是又跌回記憶漩渦，即時重投副歌那情緒。
B3 段寫的，是嘗盡努力進入冥想狀態中途的
掙扎：「誰發聲 沉默細聽」——彷彿在慢慢
放低自我的過程中，遙遙聽見某段逝去記憶
的餘音；「最後 淚光於黑暗裡互撞」——已
是到達靈魂層次時的互相寬恕；尾句「靈肉
下葬」——是真正進入「三摩地」了！

尾段 A4 是個小小 reprise：「等 空等飛
蚊 針 對時辰」，似是在宇宙毀滅後萬物靜
待復甦之境地，「飛蚊」是難得的妙筆——在
對的時辰一針，主角從冥想中，甦醒。

是有點造作，也是項練習，不過不失咁
啦。

寫於｜ *2012 / 10*

曲｜張繼聰　詞｜梁栢堅 / 小克　編｜Goro Wong　唱｜張繼聰

雙彩虹

第一稿（定稿）：

A1
看看世界到處發現　似滿佈先知
每個結界也有氣場　氣壓似迎接大事
到處碰到美意友善　每個也心知
閉眼閉氣串連宇宙　一閃的覺知

B1
松球腦中縮裏　人神被隔阻
圓形幻化一朵　花中周轉福與禍
毛蟲昨天出繭　鳳蝶這天舞雛
一生花　花出果　果生般若多

C1
誰看過雙彩虹　誰看到雙彩虹
雙拱橋　無意識在作夢　靜制動
心開蓬　人放開　就聽懂
世界已經開放連結　超光速溝通

A2
看看世界快要化敵　似滿佈七色
放眼世界每片領域　掛上了瑪雅月曆
過去有個惡有個賤　也有個得戚
這晚個個客氣禮讓　相擁新結識

B2
松球腦中袒裸　元神被拆鎖
圓形幻化千朵　花中偷窺蝶冥坐
靈魂昨天出體　菩提這天拙疏
色一空　空一色　空色般若多

C1
誰看過雙彩虹　誰看到雙彩虹
雙拱橋　無意識在作夢　靜制動
心開蓬　人放開　就聽懂
世界已經開放連結　超光速溝通

D
沒勇氣沒勇氣　獅欠氣概
尚有愛尚有愛　生鏽心蓋
大智慧大智慧　草腦接載
重彩　盛開

C2
雙彩虹　誰去過雙彩虹
雙拱橋　預告吉兆作動　在作動
心感動　人勇敢　就想通
看到這千紫百紅你　怎麼偏不懂　放鬆

C3

雙彩虹　誰聽到雙彩虹
橙與紅　七個音最終重疊奏頌
青與黃　藍與紫　綠失蹤
看破了　七彩～才會消失於天空

《5+》之後，再跟梁栢堅合寫了這首。一如以往，今餐吃什麼，由大廚發辦，我只是副廚。今次，大廚說要寫「雙彩虹」。

那一年，香港及世界各地多次錄得「雙彩虹」這天文現象，顧名思義——一孖彩虹乍現天空。香港地，烏煙瘴氣，見虹已難，何況成雙？所以，雙彩虹每每被視作「吉兆」。適逢當時距離傳說中的「二〇一二人類文明大揚昇」（簡稱「世界末日」）只剩兩個月時間，此水不抽，實在對不起自己！

梁栢堅於上班時間極速便寫起 A1、B1 及 C1 段，快過彩虹消失！整段 A1，詞如其人，爽快流暢，首句「看看世界到處發現　似滿佈先知」便道出此曲緣由；次句失驚無神出現佛家專用術語「結界」，叫人眼前一亮！這詞語於流行歌詞中甚少出現，非修佛者亦鮮明其義，他說是從日本漫畫《JoJo 奇妙冒險》中學來。「結界」，指密宗僧侶為一個空間以咒而建的一個「保護罩」，梁栢堅以此鑲進弧形虹彩之中，妙哉！「閉眼閉氣串連宇宙　一閃的覺知」，亦寫得充滿空間感及速度感。

B1 段，見「松球」兩字，New Age 友即明——「松果體」也！「松果體」，又名「第三眼」，是腦袋正中央的一小顆內分泌腺體，正職為負責製造「褪黑素」，控制「晝夜節律」；副業……應說「秘撈」——是我們連接高意識的重要樞紐。「松果體」狀如松果，因而命名；梁公因為音調限制而改稱「松球」，聽來卻毫不彆扭，一下插花便通了後衛坑渠，真的情急智生，此君越急卻越有才。他傳來的 B1 原稿如下：「松球腦中祖裸　元神被拆鎖　圓形幻化千朵　花中偷窺蝶冥坐　毛蟲昨天出繭　鳳蝶這天舞雛　一生花　花出果　果生般若多」。我看後覺得，雖然他以「圓形幻化千朵」去暗喻「生命之花」實在是妙筆生花，而下接「花中偷窺蝶冥坐」也的確充滿禪意，但一切似乎來得太急，急得聽眾消化不來（雖然對此我們一向懶理）；而且本人習慣，詞要有推進，便把這幾句壓後，遷往 B2，然後把 B1 改為「松球腦中縮裏　人神被隔阻」——現代人的松果體，早被食物中的化學元素（例如牙膏中的氟化物或碳酸飲料中的唔知乜）所鈣化，並漸漸萎縮。陰謀論甚至說這是影子政府跟大財團（當然又有外星人份）合謀的詭計，目的是要割斷現代人跟宇宙的連結，阻礙人類的靈性成長。所以，我覺得先在 B1 用「縮裏」，B2 才用「祖裸」較有層次；同理，先有「人神被隔阻」，最後才會「元神被拆鎖」嘛。又，先來「圓形幻化一朵」（喂！一朵先吖）再慢慢張開，「圓形幻化千朵」。下句「花中周轉福與禍」有因果之意，而無論在佛學或新紀元角度，都是要先看破並解除自身因果，才能斷輪迴之心，才會重拾閒情，以全視之眼往「花

中偷窺蝶冥坐」吧。「毛蟲昨天出繭　鳳蝶這天舞雛」我決定把這兩句保留在 B1，因為是對「花中周轉福與禍」的呼應句；尾句「一生花　花出果　果生般若多」實在太強太妙，「般若」唸作「波野」，在梵文指「終極智慧」；而「多」字可作原解之餘，組合起來亦教人聯想起《般若波羅蜜多心經》，箇中的禪味及創意，相信連夕爺也不禁豎豎拇指吧？我亦苦思了半晚，方於 B2 段寫出「色一空　空一色　空色般若多」去作回應。

　　來到副歌，也見梁公妙思，其中「雙拱橋」及「心開蓬」也是驚喜。嗯……最後，不妨談一下此歌的 bridge──D 段。有些時候，bridge 可以暫時抽離全曲的氣氛，站在橋上看一幀新風景，當走到橋的另一方，重回副歌懷抱時，或會有另一番氣息。這 D 段，是我寫的：「沒勇氣沒勇氣　獅欠氣概」，指怯懦的獅子；「尚有愛尚有愛　生鏽心蓋」指流失感情的鐵人；「大智慧大智慧　草腦接載」指欠腦袋的稻草人──眾所周知，是童話故事《綠野仙蹤》（*Wizard of Oz*）的三大角色。為何要引用這童話？因為那部電影膾炙人口的主題曲叫 *Over the Rainbow*（Judy Garland 唱）嘛。我當時覺得，將《綠野仙蹤》的故事元素放在這裡，簡直妙不可言；尾句「重彩　盛開」甚至有種賭馬中了雙重彩的快感。但後來每次重聽，都覺太刻意太造作太

抽離，亦覺非常擠擁──此歌又有天文現象又有佛家詞彙更暗藏新紀元資訊與抱負，家陣仲要臨尾送你一個童話？只會令聽眾消化不良！正如黃偉文在本書上集的序中所言：「每一首都像放監出來前世未寫過歌詞一樣，啖啖落重料，三句一景六句一場，其實感動位好多好多，但大堆頭地『一拳放出』是會有點互相削弱甚至抵消的……」再說，尾段 C3：「橙與紅　七個音最終重疊奏頌　青與黃　藍與紫　綠失蹤」，夾硬要在兩句當中放齊彩虹七色──簡直是極端的貪心，什麼叫「霸王硬上弓」？此曲可作完美示範，同時亦可引以為戒。講開又講，「七個音最終重疊奏頌」這句，唉～又怪我聽錯音，唱出來變成「七個音追蹤重疊奏頌」──妖！直情寫上這句其實更好！

　　又兩年後，應該說，寫過一百首以後，我才明白寫歌詞「化繁為簡」的藝術精妙處。其後，遂以《靈魂相認》（張敬軒唱）、《命書》（側田唱）及《請放心傷我》（陳慧琳唱）等歌曲作實習，嘗試集中於單一主題或情緒發展，不再放肆地節外生枝。只是，到我學有所成之際，已再無人找我寫歌詞了。

寫於 | 2012 / 10
曲 | Mr.　詞 | 小克　編 | Mr.　唱 | Mr.

方向感

第一稿：《愛靈魂》

A1
偶爾會戇直
偶爾會叛逆
揭了揭新月曆
已覺滿身活力
卻怕那心內熱情給日月蠶食 No ～

A2
偶爾也會羨慕
偶爾也會自傲
前途分不清真假滿腔是怒
卻怕理想沒盡頭一直是長路 No ～

B
尋求新開始一切尚早 Woo ～
孩童一開始便懊惱 有了信心欠地圖

C1
跌進了迷途世代
唯有靠憤慨編織出空虛新時代 Woo ～
愛與靈魂何以無人去找尋
流水中只有作業俯首一再問
我是人 這顆心怎配襯

A3
偶爾會落敗
偶爾恃寵便壞
人情一張紙簽好國土漸大
卻怕那生命亂流衝力極強大 No ～

B
尋求新開始一切尚早 Woo ～
孩童一開始便懊惱 有了信心欠地圖

C2
跌進了迷途世代
唯有靠憤慨編織出空虛新時代 Woo ～
愛與靈魂何以無人去找尋
流水中只有作業俯首一再問
這星球 重踏多少腳印

D
哪顆心可答允
人為我為人人
何事要問原因
難道要未來更近 再近再近 先去悔恨

C3
全數成人何以從無過問
活得出安穩找不出空虛的成份　*Woo* 〜
愛與靈魂唯有孩童去找尋
成長中寫滿作業俯首一再問
我的神　還是要問誰人
美好開始要等
還是要問良心

第二稿（定稿）：

A1
螞蟻會望上
發奮要望上
要上到枝葉上
上上上不自量
卻怕那高傲盡頭失足兼重傷 No ～

A2
雀鳥也會望下
聽聽細雨落下
嘗人間煙火欣賞冷冬仲夏
卻怕那孤獨盡頭一直沒情話 No ～

B1
如何分清楚方向落差 Woo ～
為何想清楚又要怕 我欠缺指引亂爬

C1
對與錯 誰來過問
無計較遠近 只想找一點方向感 Woo ～
昨晚明晨 潛進人群裡找尋
南北西東碰碰運 今天怎變陣
要逗留 還是繼續前行

A3
愛進血脈內
愛進了瘟疫內
仍難保一天分開置身事外
愛到太深沒盡頭終極是無奈 No ～

B2
如何分清楚方向避災 Woo ～
為何既怕恨又怕愛 我欠缺指引亂來

C2
對與錯 誰來過問
無計較遠近 只想找一點方向感 Woo ～
昨晚明晨 潛進人群裡找尋
南北西東碰碰運 今天怎變陣
向左行 還是向右迷人

D
還是向上求神
還是向後離群
還是向下尋根
還是向外求答允 教誨教訓 不要再問

C3

人世無常 無理 無從過問
忘記對與錯 只需跟心中的勇敢 Woo～
昨晚明晨 時間磨平了傷痕
南北西東裡發現 今天怎變陣
也可行 其實也是前行
哪一方都對等
唯獨我在圓心

我最初收到監製的指令，說這歌想談及「新開始」，可以是樂隊沉寂一輪後的新開始，也可以是世界的新開始。時近二〇一二年底，我當然選擇盡量把內容拉闊。構思期間，香港剛巧出現「國民教育」的爭議，我正在網上翻閱大量文章，突然，看到一段視頻，關於一個十二歲的加拿大籍女孩，於一九九二年巴西里約熱內盧舉辦的聯合國地球高峰會上發表的數分鐘演說，看得我淚流滿面。其中有段特別感人，她說：「我雖然還是孩子，卻很清楚，如果把花在戰爭上的錢，全部用來解決貧窮與環境問題，地球將會變成一顆美麗的星球吧！在學校……不，即使是在幼稚園，你們都在告訴我們，該如何在這世界上遵守規範。比如說：不要互相爭執，要以溝通的方式共同解決問題，尊重他人，弄亂的東西要自己整理，不隨便傷害其他生物，相互分享，及不能貪得無厭。那麼，你們又為什麼做出這些不要我們去做的事呢？請不要忘記，你們為什麼要來參加這場會議，還有，是為了誰而這麼做的。是為了你們的孩子，也就是我們。各位正透過這樣的會議，決定我們要在什麼樣的世界裡成長。」

看畢當晚，我就試寫了這歌的第一稿《愛靈魂》。瑕疵甚多的，副歌也未寫好，但即管發給監製，看看他們對於此方向有什麼意見。眾人都覺得歌詞內容好像不太適合 Mr.，然後監製又傳來一份由阿 Dash 寫的歌詞初稿予我參考，看看能否把兩份詞結合，或重頭再想出一個新方向：「公司希望此歌盡快派台呀！」監製說。

我對 Dash 那份詞沒太大感覺，但我又未能想出新方向。如是者又過了幾天，分別跟樂隊成員以短訊溝通過，結果越溝越亂，他們好像沒有一致的共識，各自對內容上的要求存在矛盾。我在內心暗歎：「你班友都好似無乜方向感喎！」——叮一聲，歌名就由此而來。

有了新歌名就即時有了新方向，這歌的新方向是：要在詞內寫足一個「xyz」三維立體座標的每個方向——「上下左右前後」；而如果把這座標喻作一個人的話，那就一定還有關乎心理層面的「內」和「外」。「上下左右前後內外」，七拼八湊後，這目標，分別在 C1 尾句、A3 頭兩句、C2 尾句及整個 D 段（全曲情緒最高漲位置）給實踐了：「要逗留還是繼續前行」、「愛進血脈內　愛進了瘟疫內」、「向左行　還是向右迷人」、「還是向上求神　還是向後離群　還是向下尋根　還是向外求答允　教誨教訓　不要再問」。這分明又是拜我最擅長的「圖像思維」所賜，還包括 A1 向上的「螞蟻」及 A2 向下的「雀鳥」，都像繪本多於歌詞。

試以電腦三維軟件的畫面去聯想剛才談及那個「xyz」三維立體座標，除了有自己的三軸方向之外，還有整個座標的軌跡；正如地球有自轉之餘，亦有其公轉一樣。而那條賴以公轉的軌道，其實就是第四維——「時間」。所以副歌中那句「昨晚明晨　潛進人群裡找尋」非常重要，它除了為表明「時間」的存在，還為表明「人群」的存在。有了「群體」，才能對比出一個「個體」的徬徨。

要知道這歌最終要寫的其實是「心」的方向，因此，我清楚：「心中」，一定會是全曲的最終答案——無論往哪一邊走，都要先尋回「心中」的自己，或自己的「中心」（講到懶spiritual咁，淺啲講其實即係「問心」囉，深番少少咪即係「撫心自問」囉）。這種「中」又跟「上下左右前後內外」中的「內」不一樣。「中」，即「以自我為中心」（Self-centred），先要 centre 自己，不被外界的混沌滋擾。最後，我把這最重要的「中」放了在尾段 C3「忘記對與錯　只需跟心中的勇敢」，當 centre 好自己，靜下來，無謂的恐懼便會化解；「昨晚明晨　時間磨平了傷痕　南北西東裡發現　今天怎變陣　也可行　其實也是前行　哪一方都對等　唯獨我在圓心」，我特別喜歡尾句，說的就是這種「以自我為中心」（不完全等同「自私」），也其實是身心靈學說中非常重要的療癒方法，是瑜伽、坐禪、冥想……各種靈修法門的共同根基。把這歌列入「新紀元歌詞計劃」？毫無疑問。

就這樣，我的科普理性加上圖像思維，竟然在欠缺方向感的情況下替 Mr. 寫出一個「新開始」，深感創作的靈活和奧妙。

寫於 | 2012 / 10
曲 | Matt Wong 詞 | 小克 編 | Matt Wong / 馮翰銘 唱 | 陳慧琳

鐵漢柔情

第一稿：《秋蟬》

A1
長褲裡永有破損　貓鬚裡再沒分寸
布與布拼貼看千鳥痛哀百囀
連綿夏與秋　這掛蟬
笑那花豹水靴迷亂
陽光裡命短

D
看　世態轉變
季節　再引發起千道漣漪
黃葉碎於腳邊喧響
深秋倒掛一隻玉蟬
油亮　延續輩子

B1
潮浪已覆蓋（我卻不理）
轉季也轉了愛戀（我遠觀千里）
鏡裡轉上一圈 Woo
脫殼　待淡奶已變酸
脫殼　待哲理已看穿
最終　從沒變遷

B2
潮浪已覆蓋（我卻不理）
轉季也轉色彩（我遠觀千里）
鏡裡百劫千轉 Woo
脫殼　時間引上煙圈
脫殼　白晝染上髮端
我都　千代尚存

C1
如六月尚在生　聖誕節已死
嗚呼哀哉的結尾
如沒物慾在心　哪會有對比
貪新鮮追到尾
再三催促不肯生長的髮尾
再三催谷秋冬簇新衣與屨
世間　潮物作主

C1
如六月尚在生　聖誕節已死
嗚呼哀哉的結尾
如沒物慾在心　哪會有對比
貪新鮮追到尾
再三催促不肯生長的髮尾
再三催谷秋冬簇新衣與屨
世間　潮物作主

C2

如十二月在生　聖誕節已死
終於清倉的季尾
如沒舊物換新　哪會有對比
不更不改最美
往昔艱苦得到的畢生銘記
再多花巧花款的不必去理
這秋　蟬自作主

E

潮流玩物全被喪志接管
我卻有傳統式規管
你會有你的觸覺
我也有我的觸角
只　窺探自己

C1

如六月尚在生　聖誕節已死
嗚呼哀哉的結尾
如沒物慾在心　哪會有對比
貪新鮮追到尾
再三催促不肯生長的髮尾
再三催谷秋冬簇新衣與履
世間　潮物作主

C2

如十二月在生　聖誕節已死
終於清倉的季尾
如沒舊物換新　哪會有對比
不更不改最美
往昔艱苦得到的畢生銘記
再多花巧花款的不必去理
這秋　蟬自作主

第二稿（定稿）：

A1
何以懶去發表
多深愛要待心領
這鐵漢永遠也不笑似一塊冰
停留在冷冬 太有型
我要等 你親口承認
來挑戰耐性

B1
還望說一句（對我牽掛）
你卻永閉上嘴巴（對我說婚嫁）
我愛上了啞巴
說句 你會愛上我嗎
說句 你會照顧我家
冷得 如被雨灑

C1
情話越問越蠢 我有我去講
虎虎生威的鐵漢
緣份越掘越深 我有我去闖
苦苦威迫鐵漢
就算只得一粒糖 想討答案
就算輸走一間廠 輸給你看
決心 溶掉對方

D
再 看你雙眼
發覺 你會背起這承擔
唯獨你一切不肯講
初春等到冬至
承諾 藏在哪方

B2
還望說一句（對我牽掛）
你卻永閉上嘴巴（對我說婚嫁）
你冷過我爸爸
喝醉 你會送我歸家
喝醉 你會更約束嗎
上演 花樣年華

C1
情話越問越蠢 我有我去講
虎虎生威的鐵漢
緣份越掘越深 我有我去闖
苦苦威迫鐵漢
就算只得一粒糖 想討答案
就算輸走一間廠 輸給你看
決心 溶掉對方

E
柔情慾望　藏在鐵漢血管
我卻永遠貪戀花款
接過你那分手信
看進眼裡方相信
這　溫暖下款

C1
情話越問越蠢　我有我去講
虎虎生威的鐵漢
緣份越掘越深　我有我去闖
苦苦威迫鐵漢
就算只得一粒糖　想討答案
就算輸走一間廠　輸給你看
決心　溶掉對方

C1
情話越問越蠢　我有我去講
虎虎生威的鐵漢
緣份越掘越深　我有我去闖
苦苦威迫鐵漢
就算只得一粒糖　想討答案
就算輸走一間廠　輸給你看
決心　溶掉對方

本來，陳慧琳這張 Reflection 專輯內，十一首歌都跟時裝有關。監製馮翰銘分給我一首我最怕的中快板 demo，又是那種本來英文好好地但一填上廣東話便打晒折扣的 R&B&C&D 曲式。加上本人對時裝的觸覺薄弱如蟬翼，真頭痛！最後唯有在童年回憶中借了件「秋蟬牌」去應戰。

蟬，在昆蟲界來說，可以說是最長壽的一員，壽命平均有三至六年，只不過大部份時間都以幼蟲狀態蟄伏土裡。美國有種蟬，叫「十七年蟬」，顧名思義需要十七年才羽化破土。我不清楚這是否「秋蟬牌羊毛內衣」之所以叫「秋蟬」的原由，但覺「秋蟬」有長青之感，於潮流波濤中屹立至今，香港起碼還有四間「利工民」專門店仍在經營。我輩在小學時期都是穿「秋蟬牌」及「大地牌」長大的，直至中學階段又有「鸚鵡牌」加入戰團——其實呢三件嘢都「拮肉」，每個寒冬，衫領衫袖統統沾滿我們的口水鼻涕並結焦，渾然天成。

要歌頌傳統，《秋蟬》一來就要彰顯出霸氣：「長褲裡永有破損 貓鬚裡再沒分寸 布與布拼貼看千鳥痛哀百囀 連綿夏與秋 這掛蟬 笑那花豹水靴迷亂 陽光裡命短」，什麼貓鬚什麼 patchwork 什麼千鳥格什麼豹紋，流行一、兩個季度後便又要再等下次輪迴，哪會及一件「秋蟬牌」永恆經典？D 段「看 世態轉變 季節 再引發起千道漣漪 黃葉碎於腳邊喧響 深秋倒掛一隻玉蟬 油亮 延續輩子」寫得生動之餘仲有陣粵曲味。E 段「潮流玩物全被喪志接管 我卻有傳統式規管 你會有你的觸覺 我也有我的觸角 只 窺探自己」直頭是為傳統老牌所定的 statement。

可惜，監製話太「深」。啊，咁我真想睇睇同碟的兩個偉文寫 fashion 又可以有幾淺？黃偉文「前科」有《西太后》（孫耀威唱）：「一寸 一寸 玩弄歷史的針線 千秋衣裝輕易被你改寫了要點 百年未見 誰像你 時尚會因你顛覆倒轉 不對稱 反建構 撥亂大衣牽起了新世界大戰」，加上由梁栢堅所撰的幾句京腔女音作點綴，呢份詞唔係講笑的！咁林夕呢？會否寫「木棉袈裟」暗講佛理？我想聽呀喂！

份詞之後無消息，幾個月過去，陳慧琳派了首新歌上台，叫《斷‧捨‧離》，填詞：林夕。我心一怔：夕爺最後竟然寫「執衣櫃」！真係估佢唔到！這時，監製電話來了，原來《斷‧捨‧離》唔關時裝事，成隻碟的時裝概念已放棄了。噢～咁……呢首《秋蟬》……唔使諗，監製打得來，當然是要我重寫！

重寫，無問題，但我諗爆頭，真係諗唔到寫乜俾陳慧琳。監製提議：「不如你當惡搞歌去諗！再鬼馬啲試試！」吓！我真心驚「鬼

馬」呢兩個字，終於更頭痛。死線迫近，某個深夜我在掃手機，看見唔記得邊個朋友 po 了些網絡無聊神句：「一死以謝天華」、「經一事，蔡一智」、「超級無敵蔣麗芸」、「解玲還須鈴木仁」、「踏破鐵鞋盧覓雪」、「同是天涯羅樂林」、「欣宜驚醒夢中人」、「輕輕鬆鬆鄧梓峰」、「任務完成鄭裕玲」、「舉頭三尺有黎明」及「鐵漢柔情尹揚明」。笑完之後，我心諗：好啦咁，就寫《鐵漢柔情》啦！就係咁。完。

寫於｜ *2012 / 10*

曲｜盧冠廷　詞｜小克　編｜馮翰銘　唱｜陳慧琳

淚流不止

第一稿（定稿）：

A1
淚眼　璀璨像銀河
在世界之初　淚滲進梨渦
無用問我　哭笑沒為何
情緒似輕波　掠過對　跟～錯

B1
哭得星隕　流螢墮
合眼祝禱之際　流星過

C1
哭不出傷心　世間一個我
跌入悔恨　跌入愛河　我故事無多
哭不出聲音　去哼一闋歌
風也探問　可算傻
地球陪我　飲泣度過

A2
淚雨　飄散在盤旋
在世界邊端　淚浸滿河川
無用核算　一切在還原
情緒似方磚　砸碎愛　跟～怨

B2
千生千世　和平願
合眼哭禱之際　時光轉

C1
哭不出傷心　世間一個我
跌入悔恨　跌入愛河　我故事無多
哭不出聲音　去哼一闋歌
風也探問　可算傻
地球陪我　飲泣度過

A3
累了 天～地人和
待世界一夥 沒有你跟～我

哇哇哇！我未試過收到一首 demo 可以好聽成咁！盧冠廷自彈自唱，全無假音氣音，亦根本不用文字歌詞，全首歌只是「didadida」，已經震撼心靈。我講認真的，毋須複雜編曲，只得一支結他幾個 chord，原始得像泥土一樣的嗓音，完全無修飾無滋潤亦無震音收尾，勁過玉置浩二！甚至，全曲沒帶任何情緒……Wait，應該說，有一種「包含人間所有情緒」的情緒在裡面，以人間詞話，根本描述不出到底是什麼情緒——或許所有愛恨已超越了維度而互相抵消亦互相融合，愛中有恨恨中亦有愛毋須再分為二元。打從唱出第一粒音半秒後，我腦海已有畫面出現，我看見一個生命（不知是男是女、是神是魔、是人是獸，總之似是所有生命的總和），站了在瀑布邊緣，仰對星羅夜幕，在哭泣！對，是哭泣，但他／她／牠／祂不為任何事物而哭，不為兒女私情不為國仇家恨不為戰亂傷亡，只純粹地立於大地母親面前，不停地飲泣，泣至時間盡頭。首次聽這 demo，曲未完，我已知道這歌的歌名，一定是《淚流不止》；我知道自己要寫一首 Cry Me A River，哭出一條時間長河。

林振強寫的《哭》（林憶蓮唱）之所以能感動世人，因為他設計了一個處境：「哭　哭一雙好戀人　差一些會一世共行　無奈又終須分」；這還不夠，還牽後代：「哭　哭身邊的小孩　可知這一個過路人　某天差一點已變了他的母親」——此等設計元素，我全部篩走唔要！情傷太卑微，不能成為「淚流不止」的原因。我要回到世界之初，我要去到時間盡頭，我要哭來無因亦無由——「哭不出傷心　世間一個我　跌入悔恨　跌入愛河　我故事無多」。

要逐句去分析這份歌詞是多餘，全部無得解釋，是右腦作主的一次寫作經驗，一切隨心所欲；唯一刻意經營的，只有副歌中這幾句：「哭不出聲音　去哼一闋歌　風也探問可算傻　地球陪我　飲泣度過」，寫法非常懷舊，尤其「去哼一闋歌」這句，是八十年代才會出現的筆法；而「風也探問　可算傻」，也極之林振強所為，是偷師也是致敬。順帶 confess，A2 段尾句：「情緒似方磚　砸碎愛跟～怨」中的「砸」字，本為第三聲，但聽旋律，卻應填第六聲；在此承認，這是我的錯誤。如果上天可以給我機會再來一次的話，我會把這句改為「襲碎愛　跟～怨」。

詞寫好，就好像哭了一大場甦醒過來一樣，重回人間日常節奏。跟監製商討後，改了某幾隻字眼，掛了線又繼續趕畫聾貓，忘了跟監製解釋整份歌詞的來龍去脈，也忘了請他代向歌者說明箇中意思。所以最後陳慧琳唱來，得罪講句，完全不似填詞人所預期。再得罪講句，編曲亦把原本的原始感琢磨成

圓角、滑牙，與虛假。再得罪點、也再主觀點講句，此曲應該完璧歸「盧」——由實踐派環保鬥士以百分百靈性演繹才有成效，畢竟香港得佢唱到。

寫於｜ *2012 / 10*

曲｜N'Gine / Joey Tang / C. Y. Kong　詞｜小克
編｜Joey Tang / C. Y. Kong / N'Gine　唱 N'Gine

殘局

第一稿（定稿）：

A1
名車　合了合尺
盡努力翻起的衣領　多身光頸靚
奢　未夠便睰
被世代歪曲的心鏡　怎麼端不正

B1
要去試試物質～高指數
心中理想也兼顧探討
兩個世界鬥爭～太疲勞
卡　在路途

C1
拎冧六　長衫六
不肯博一鋪最終注定殘局
甘於世俗　仍是不瞑目
要折腰　不滿足　這兩腿怎麼只懂屈曲

A2
問心　或有原因
還暗藏一點的不忿　一點的心癮
昏　睡到落枕
忘記夢想中的興奮　收起的足印

B2
要去避免物質～的枯燥
心中理想又哪個夠亮度
兩個世界拼出～那地圖
對倒～

C2
拎冧六　長衫六
不肯博一鋪最終注定殘局
甘於世俗　仍是不瞑目
要富貴　要入世　卻未想接受殘酷

C3
拎冧六　長衫六
要作勢　要吃虧　妖獸都市扮和睦
甘於世俗　仍是不瞑目
要折腰　不滿足　這兩腿怎麼只懂屈曲

D
污煙世俗　誰被制伏
清新脫俗　誰被説服
披上光鮮血肉　如像制服
不過心中太　侷促

C4
拎冧六 長衫六
不肯博一鋪最終注定殘局
甘於世俗 仍是不瞑目
怎企高 怎坐低 也許只得三餐一宿

C5
拎冧六 長衫六
高腳七 三腳貓 擊退一隻大頭六
於監～獄 鹹～魚半熟
快要哭 一退縮 有理想躲於心底催促

「N'Gine」是太極樂隊的 Joey Tang 簽下的新 band，前身是地下樂隊「Nuclear」。Demo 傳來，Joey 說副歌每段開首都加入了經典老歌《賭仔自嘆》（鄭君綿原唱）的旋律，歌詞也希望統一全由「拎冧六 長衫六」開始。主題方面，想藉《賭仔自嘆》去談實現理想如賭博，鼓勵年輕人勇敢走出自己的路，是首正氣歌。

「拎冧六」、「長衫六」、「高腳七」、「大頭六」等等皆為天九牌的術語，我對所有牌類遊戲一竅不通，於是 Joey Tang 找來天九專家吳國敬給我詳細解釋了各個術語名稱的由來。聽畢，我依舊一竅不通，所以 C5 段「高腳七 三腳貓」究竟在天九的遊戲規則上能否「擊退一隻大頭六」呢？唔知。

既然副歌首句規定了不能改，那就由副歌第二句開始寫吧。「拎冧六 長衫六」，下句順用「uk」韻，想出了「殘局」一詞，去比喻不想跟隨俗世洪流卻沒勇氣追尋夢想，躊躇之際卡了在中間不進不退的局面。但「殘局」兩字多用於棋類，天九牌會否出現殘局呢？唔知。「甘於世俗 仍是不瞑目 要折腰不滿足 這兩腿怎麼只懂屈曲」，很少運用「入聲韻」去完成全曲副歌，入聲聽起來經常予人卡住卡住的感覺，幸好這首歌正是描述卡住卡住的心情。

D 段我是喜歡的：「污煙世俗 誰被制伏 清新脫俗 誰被說服 披上光鮮血肉 如像制服 不過心太 侷促」。兩組對比，簡單對照出現實和理想，最後「侷促」兩字，升高音唱來真的有種打破侷促的力量，去承接往後副歌。雖然，「說服」的「說」應唸「碎」，我已經在歌詞旁邊寫上提示，不知為何依然唱錯。幸好 A1 首句「名車 合了合尺」中的「合尺」，沒有真的唱成「合尺」。

B 段是這歌的承接段。B1 四句「要去試試物質～高指數 心中理想也兼顧探討 兩個世界鬥爭～太疲勞 卡 在路途」，其實跟《我這一代人》（關楚耀唱）中的 B 段意思無異：「但 尋覓方向 迫出理想 依世道照畫葫蘆沒趣 但 猶豫不決 孤芳讚賞 如班車卡在懸崖沒加油 沒撤退 但 於興建中 於破壞裡 汗會流 太快便覺累」，睇真其實連畫面也差不多，只是前者看來有點像港台《鏗鏘集》，後者卻像毛記《星期三港案》，略為抒情文藝一點。所以，曲式、旋律和編曲不一樣，固然會產生出不同的韻調限制，同時亦會帶給填詞人不一樣的情緒，聯想出不一樣的文字，儘管都在描述同一主題。

B2 跟 B1 的旋律略有不同，因此無法重複，需要另寫一段意思差不多的文字：「要去避免物質～的枯燥 心中理想又哪個夠亮度

兩個世界拼出～那地圖　對倒～」。圖像思維又出現了，「對倒」兩字，是集郵術語，譯自法文「Tête-Bêche」，指兩枚相連但上下顛倒的郵票。「對倒」，就是將物件倒轉過來的重象。我是從劉以鬯先生的同名小說中學到這詞語，而這詞語並非單純地形容物件倒轉，它只能用在「相連而互相顛倒」的意象上。之前在 C AllStar 的 *Mr. Showman* 中用過一次：「對倒身體　哈哈鏡映」，就是一片哈哈鏡中出現兩個「相連而互相顛倒」的自己（詳見本書上集 p.186）；今次用在這裡也算恰當，比喻心中現實與理想兩幅地圖相連卻互相顛倒並排斥，象徵著某種心理矛盾。

　　說開「象徵」，順帶一提，有時知道自己要寫某題材，開初 brainstorm 時期會出現關於那題材的各種聯想。例如這歌談理想與現實，我便聯想到電影《少林足球》中那句台詞：「人無夢想，同條鹹魚有乜分別？」，亦因為這句話膾炙人口，「鹹魚」已成「無夢想」的象徵。所以不妨在歌詞中套用這種在大眾文化中已然被定位的詞彙，讓聽眾更易共鳴。例如此曲，我選擇臨尾時才把那條鹹魚放在 C5。

　　此曲講賭博，獨談理想，再沒其他。如你對賭博題材感興趣，我向你推薦由賭徒梁栢堅為 Kolor 所寫的《賭博默示錄》，他藉著賭博，談香港政治之荒謬處境。

寫於｜ *2012 / 10*

曲｜戴偉　詞｜小克　**編**｜戴偉　**唱**｜彭湘淇

變身

第一稿（定稿）：

A1
馬尾有紮法
花心思掌握
換造型換到　印堂發黑

A2
已轉了性格
相生不相剋
日夜留在家　好繼續染髮　修甲

B1
每一種配搭　會否得到注意　觀察
你有否半句　回答

C1
想得到你關心
想得到你傾心
一千種化身　變變變沒慰問
即使心有不甘
換換外表興奮
已變成癮　休息好再變身

A3
我決意變革
減多幾千克
但換來目光　總帶著諷刺　打壓

B2
每一種配搭　縱只得到眼尾　一霎
也彷彿美滿　回答

C2
想得到你關心
想得到你傾心
一千種化身　變變變沒慰問
即使心有不甘
換換外表興奮
已變成癮　休息好再變身（轉身）

C3
想討討你專心（更新）
想討討你歡心（穿高跟）
只懂得變身　變變變沒變陣（再牽引）
一顆堅決的心（真心）
萬大事都不變
以應萬變　終歸可變相襯

都說怕寫少女歌！而這首，比上集提到 Regen 那首 *Cheeky Girl* 更少女十倍，旋律亦更簡單，所以挑戰更大。老實說我當時根本就束手無策，挑燈對著電腦屏幕上一片空白，幸好監製在電郵中說明了歌曲方向：「一名全不起眼的宅女，為討好自己心儀的對象，不惜改變自己，做了好多 funny 的蠢事，但對方好像還不知……少女心事……cutie」，明晒！剛巧那刻正在讀東野圭吾的《變身》，啊！隻歌就叫《變身》啦咁！咪講笑，即寫！速戰速決！因為我好心急要追看小說的結尾。

「變身」如何套用於一首青春少女歌呢？一定係「變造型」啦係咪？如何把「變造型」放滿全曲呢？係咁變係咁變係咁變不停變囉！由變乜開始好呢？髮型、化妝、清黑頭、掃指甲、減肥、上下身衣服……由頭到尾逐樣嚟啦喂！

A1 一嚟已經心咁唔好：「馬尾有紮法 花心思掌握 換造型換到 印堂發黑」，陰功豬！但亦因為這句「印堂發黑」，我又諗到不如唔單止變外表，仲變埋內在性格吖！少女歌嘛！神化啲無問題的！人哋美少女轉身變成戰士嘛啦！於是 A2 由外至內：「已轉了性格 相生不相剋」，然後再由內去番外：「日夜留在家 好繼續染髮 修甲」。咁到底變來變去為乜？喂話明少女歌，當然為條仔啦（Sorry，

I mean「心儀對象」）！B1「每一種配搭 會否得到注意 觀察 你有否半句 回答」。

入聲字選擇唔多，同韻或近韻的，所餘無幾；亦無謂苦了這女新人，叫她全首歌每句都要入聲收尾，俾啲入聲 chok 吓 chok 吓又 kick 住 kick 住，是好難一展歌喉的。於是，變完內又變完外，連副歌都要變——變韻：「想得到你關心 想得到你傾心 一千種化身 變變變沒慰問 即使心有不甘 換換外表興奮 已變成癮 休息好再變身」。OK 啦！雖然無乜特別金句，總算簡簡單單好記好唱。

又，為免監製覺得我交行貨（喂！真係唔係，我已經盡晒力！），我開始諗：「乜都變，咁有乜嘢係唔變㗎？」，當然係「一顆不變心」啦！於是响 C3 段俾咗個小小 twist 佢，扭靚個結尾：「一顆堅決的心 萬大事都不變 以應萬變 終歸可變相襯」。So cute！

寫於｜ *2012 / 11*

曲｜吳國敬　詞｜小克　編｜吳國敬 ／ 鄧建明 ／ 龔衍俊　唱｜Man's Icon

有理無理

第一稿（定稿）：

A1
若那個她愛你　怎麼這日那日也沒有辦法念記
若那個不愛你　為何逐吋每吋思憶中銘記
若你説想放棄　怎麼這陣那陣也在世俗裡做戲
若你説不放棄　為何逐秒每秒俯首中泄氣

B1
一冬一暑一季節過了再起
一春一秋一戰鬥過了再起

C1
這世間有理　浮華歲月裡面喪盡喪盡了道理
我已經無理　根本沒去理誓要玩盡這世紀
這世間有理　文明世代裡面看盡看盡了命理
我已經無理　根本沒法理誓要玩盡理你死
罵笑聲闊佬懶理

A2
若這個海太美　怎麼這日那日也尚有垃圾萬里
若這個山更美　為何逐吋每吋烏煙兼瘴氣
若痛症不斷尾　怎麼這陣那陣也在快樂裡站企
若你快將斷氣　為何逐秒每秒找到希與冀

B2
不褒不貶不判決懶去對比
不慍不火不冷卻懶去對比

C2
這世間有理　浮華歲月裡面喪盡喪盡了道理
我已經無理　根本沒去理誓要玩盡這世紀
這世間有理　文明世代裡面看盡看盡了命理
我已經無理　根本沒法理誓要玩盡理你死

C3
這世間有理無理　歲月裡面去盡去盡撰傳記
我這生有你　啤酒勁夠氣誓要飲盡這世紀
這世間有理無理　世代裡面放盡放盡再治理
我這生有你　這歌就結尾亦要歌頌這老死
大笑聲醉中有理

廣東俗話「有理無理」，出處難以查找，也許是源自「有理走遍天下，無理寸步難行」這諺語？「理」這個中文字多義，可指「道理」、「心理」、「紋理」、「管理」、「修理」，亦可以是「理會」、「理睬」。而且「理」跟「你」同音，放進流行歌詞中，理應幾好玩。

兩個 band 佬——吳國敬與 Joey Tang，聯結成新組合，名為「Man's Icon」（似鹹書名多啲），組合將會開演唱會，所以需要新歌。吳國敬傳來「Di-Ga-Day」式的 demo，音符密密麻麻。內容沒什麼要求，只為兩個中年麻甩佬開開心心。我不熟悉他們倆，但齋睇牌面，應該離唔開 # 飲下啤酒講下粗口、# 風花雪月、# 男人情義之類 hashtag。

其實非常簡單，就是寫一種態度，類似：「無論世界變得幾差、社會變得幾唔講道理，最緊要有三五知己逢場作戲，飲大兩杯，乜鬼都付笑談中啦！」再簡單啲，即係「有理無理，最緊要有你」囉！係好 cliché，但亦好香港心態。幾年前寫出來大概安然無風險；今天的香港，火燒近眉睫，若再離地如此，定遭白眼鄙視。

曲式也夠簡單，「ABCABCC」，填詞經驗尚淺如我，都有 default 套路去應付，不外乎：

A1 段是問題式，一句一問題：「若……怎麼」、「若……為何」。主題是「愛情」和「工作」。

B1 段是提出問題後的過渡，主要用來拖時間——I mean……內容真的關乎「時間」：「一冬一暑一季節」，「一春一秋一戰鬥」，然後「過了再起」，「過了再起」。

C1 段入正題，表明態度之餘，玩玩食字：「這世間有理」？但「我已經無理」。最後畫蛇添足，送多句意思重複的 statement：「罵笑聲闊佬懶理」。

A2 段再來四句問題，主題由 A1 的「愛情」、「工作」跳到「山水」及「生死」。

B2 段毋須再隱藏態度（因為 C1 已表明），利用每句三個「不」字再強調立場，然後「懶去對比」，「懶去對比」。

C2 及 C3，跟 C1 同理。唯獨 C3 首句那個「撰」字明明讀「賺」，但我經常記錯讀「讚」，又再錯一次，對不起對不起對不起。

就這樣，寫來有點機械式，有些少哲理卻欠了點靈氣。不算麻甩低俗，亦不會偏激過火，雖然稱不上順口好唱，但吳國敬欣然收貨，只因我盲打誤撞地於 C3 寫了一句「啤酒勁夠氣誓要飲盡這世紀」——原來 Man's Icon 演唱會的贊助商，正是某啤酒品牌。

寫於 | *2012 / 12*

曲 | Dan / Yiu　詞 | 小克　編 | Joey Tang / C.Y. Kong / N'Gine　唱 | N'Gine

水銀瀉地

第一稿（定稿）：

A1
命運沒錯　只不過
我要叫喚自我　預計不到的後果
定律沒錯　我心動為何
明明不肚餓　這個機械佛陀

B1
永遠是再造人一個　望真我
靜待你體溫觸摸
遙望你再度與他走過
漸擦出浪漫花火
妒焰飛灰　像是要判決　我的錯

C1
我　沒法躲避　亦無力站企
是妒忌　讓我撕開兩邊　水花四濺
散　落了一地　墮進深深的傷悲
銀光中　皮膚反照晨曦

A2
命運沒錯　只不過
我要創造自我　預計不到的後果
萬物沒錯　眾生又如何
明明可冥坐　這個機械佛陀

B2
永遠是再造人一個　望真我
靜待你體溫觸摸
沉默裡我受了他吩咐
為你點浪漫的歌
妒焰飛灰　像是要判決　我的錯

C1
我　沒法躲避　亦無力站企
是妒忌　讓我撕開兩邊　水花四濺
散　落了一地　墮進深深的傷悲
銀光中　皮膚反照晨曦

D

餘電不多 程式演化干戈
每段線路也在折磨
破碎的肢體鋪滿山坡
誰鑑定這叫禍
要讓愛念永留蟻窩 沒白過
無能為力再求許可
來尋覓愛情因果

C2

愛 是這滋味 漸融掉物理
求一死 銀雨般瀉地
我 沒法躲避 亦無力站企
是妒忌 讓我撕開兩邊 水花四濺
散 落了一地 墮進深深的傷悲
垂死中 陪草披看晨曦 Woo ～
螺絲帽 旋進夢寐

家有書櫃，真幸福。每遇到想不出題材時，站於書櫃前亂瞥一眼，總有某部文學名著可以成為歌詞啟發。當然有時會掃手機，但網海太大，目標散亂；掃書櫃呢，起碼每部書都是因應自己興趣或經由直覺所選擇，才有資格落入書櫃，不論看過沒有，它在你生命中總有一天起作用。而今天選中這部，叫《艾西莫夫機械人短篇全集》。

艾西莫夫（Isaac Asimov）是科幻小說大師，其機械人系列小說，影響深遠至現世機械人的研究發展。他在一九四一年創立了著名的「機械人三法則」（The Three Laws of Robotics）：

第一法則：機器人不得傷害人類，或坐視人類受到傷害而袖手旁觀。
第二法則：在不違背第一法則的情況下，機器人必須服從人類的命令。
第三法則：在不違背第一法則及第二法則的情況下，機器人必須保護自己。

艾氏一直在他的故事創作上沿用這三大法則，其筆下的機械人角色，每每因為法則與法則間出現漏洞或矛盾，導致各種怪異行徑、短路故障，甚至當機告終。

流行情歌來來去去那幾種愛情處境——失戀、暗戀、苦戀、三角戀；來來去去哪幾種情緒——傷痛、悔恨、妒忌、祝福……總之，男歡女愛悲歡離合……悶成咁，我在想，如果加入一個機械人角色，套進同樣的愛情處境，結果又會怎樣？我一直想試寫一首機械人情歌，聽了 demo，這次可以一試。

故事大約是這樣：公元二 XXX 年，我，機械人，是 Asimov 公司五〇〇型號產品，外殼為記憶金屬所鑄，體內流著液態金屬血，雙臂力量足以舉起二百公斤物件，準備服務於大眾娛樂範疇。我只是個機械佛陀，沒有原生家庭，沒有成長陰影，亦沒有累世業力牽引。出廠當天，他們在我的電子腦袋中植入機械人三法則，並於工廠的庭園區作為期一週的實習測試。第一天，我明白了天地之別，及地球的時間觀念。身體運作十數小時後，我看到天色一沉，電子腦袋給我訊息：這叫「夜」。第二天，「日」出來，我看見草叢間有顆黃色小東西，訊息：這叫「花蕊」，我知道，另一個「夜」之後，這東西將會變成「花朵」。第三天，我看見會飛的「昆蟲」，不停在花朵間飛舞，訊息：「採蜜」。我的電子腦，在盤算過不會影響三大法則的運作後，決定給我關於「採蜜」的更深層訊息，包括「利用」這字眼。第四天，我遇見你，訊息：「女性」、「科學家」、「漂亮」、「愛」。「愛」？什麼是愛？腦袋再沒訊息提供。第五天，我

見到你跟「他」一起走過，訊息：「上司」、「笑容」、「孕育」、「敵人」、「愛」。第六天，他吩咐我去給你採花，第二法則生效。採花之時，卻有額外訊息：「犧牲」、「利用」、「傷害」、「死亡」、「愛」，腦袋運算後，裁定以上訊息只會發生在花朵身上，而不是人類身上，所以沒有違背第一法則。但我採花之時，腦袋卻出現「難過」，因為我知道我「愛」那些花。第七天，他命令我從互聯網下載一首情歌，然後走到你面前播放。訊息：「擁有」、「妒忌」、「憤怒」、「愛」。第二法則生效：必須服從人類的命令。在下載情歌的同時，我明白了那首歌的意思，也明白了什麼是「愛」。此刻我知道我「愛」著你，所以，接受指令的話，對我來說，是種極大「傷害」。第三法則隨即生效：我必須保護自己。但不接受指令的話，對他也會做成「傷害」，同時亦會違背第一法則及第二法則。這時，腦袋傳來關於「恨」的訊息，以及「恨」跟「愛」的關係。於是，電脈相衝了，電子腦袋自動分裂成兩個 partition，左右兩邊在不停運算，訊息：「矛盾」、「對抗」。未幾，一種叫「妒忌」的訊息，傳往我的電子神經系統，轉換成巨大能量指令。然後，我以強而有力的雙臂，狠狠地把自己的身軀撕開兩邊，金屬血液如水銀般瀉地；頓時，我肢離破碎，記憶金屬外殼在高溫下熔掉，身體部件鋪滿了山坡，反照著燦爛晨曦。最後，草披上某顆螺絲，緩緩旋進泥土之中，把最後一點關於「愛」的訊息，歸還予大自然。

歌詞篇幅有限，只能寫出重點情節。歌唱得不錯，電結他亦跟歌詞內容有呼應。這份詞，算是一個小實驗，也償了心願。

寫於｜ *2012 / 12*
曲｜謝國維　詞｜小克　**編**｜Adrian Chan　**唱**｜湯駿業

靈魂鎖

第一稿：《點線面》

A1
唯有一點　剩低的希冀　只有這一點
無針與線　任傷口撕裂　幸福不兌現
時刻　地點　伴主角再亂纏
人墮進自怨　跟自憐

A2
還有一點　上天的指引　多了這一點
逐點看見　命運只差一線　禍福相對演
誰讓心中光明浮面　誰能讓愛在冷灰復燃
誰對鏡默默看破自我的臉

B1
這一點發亮眼前
這一點發光引出光線
隨心發展　捉緊那當刻目前
難避免　躲於心裡黑暗面
奚落自己的髒話　不過是語言
攜意志去備戰　留於生關死劫中苦戰

A3
存有一點　讓交叉感染　開拓這一點
憑光與愛　造就一點改變　編織出正面
誰讓心中光明浮面　誰能讓愛在冷灰復燃
誰對鏡默默看破自我的臉

B1
這一點發亮眼前
這一點發光引出光線
隨心發展　捉緊那當刻目前
難避免　躲於心裡黑暗面
奚落自己的髒話　不過是語言
攜意志去備戰　留於生關死劫中苦戰

B2
多一點發亮眼前
多一點發光引出光線
隨心發展　捉緊那當刻目前
來共勉　心中所有點線面
提示自己的生命　轉變極常見
藏伏線　用一點點愛薰染

第二稿（定稿）：

A1
時間不多 剩低的希冀 只有這麼多
難關會過 但傷口撕裂 極端的痛楚
時針 在轉 逐分秒擊倒我
人沒有力氣 怎拔河

A2
流血很多 剩低的心跳 不會有很多
回音遠播 命運最終一戰 澆不熄冥火
誰又解得開靈魂鎖 誰能用愛面對福與禍
誰對鏡默默看破在世功過

B1
一分一秒在折磨
一分一秒將我心撕破
神的耳朵 聽到我高呼為何
存活過 偏得到這種結果
誰人在呼天搶地 偏卻沒救助
誰判決對或錯 回首一生艱澀的功課

A3
仇怨很多 昨天的深愛 早變得生疏
時鐘跌破 命運會否改變 折返到最初
誰又解得開靈魂鎖 誰能用愛面對福與禍
誰對鏡默默看破在世功過

B1
一分一秒在折磨
一分一秒將我心撕破
神的耳朵 聽到我高呼為何
存活過 偏得到這種結果
誰人在呼天搶地 偏卻沒救助
誰判決對或錯 回首一生艱澀的功課

B2
一生一世在琢磨
一生一世將這鎖識破
神的耳朵 聽到我高呼為何
回問我 怎麼方算好結果
誰明白開天闢地 終結於無我
晴或雨 萬般因果裡交錯

湯駿業是舞台劇演員，演而優則唱。他的舞台演出，我看過數次，演技嘆為觀止，尤其《小人國》系列，笑到肚攣。可能演員的人生都特別富戲劇性，在寫這歌之前他跟我通了個電話，慎重地告訴我一件真人真事，那件事令他身心皆受重傷！但在情況最惡劣、人生最黑暗一刻，他卻看見光明，令他重燃希望。他想我把事後學到的感恩放進歌詞。

初稿名為《點線面》，以之喻作人生階段——由一點點事、一點點感覺，進展成光線、伏線，再編織出心裡的光明面及黑暗面。說出來已有點抽象，詞寫出來，亦覺意思含糊不清。問題出在哪裡呢？卻又說不出來，但肯定是文字功力問題。後來我重聽鄭國江老師撰詞的《一點燭光》（關正傑唱），我便明白相類似的題材應該寫得如此簡單；我這份，困了在「點線面」的概念裡，有點夾硬堆砌的感覺，用字亦不流暢，例如副歌頭兩句「這一點發亮眼前　這一點發光引出光線」，冗長累贅；《一點燭光》裡也有類似句法：「如能以　熱和愛　自能導出心裡光」，簡潔爽朗，那個「導」字，在音在意都落得精準；尾句「以心中暖流　和風對抗」，多麼的令人豁然開朗。

後來監製 Adrian Chan 告訴我問題所在——尾韻。他說，湯駿業試唱了幾次，都覺得唱出來像傷風鼻塞。這才明白，是詞中太多「點」字、「線」字和「面」字，三者都需要用「重鼻音」作結，而且全曲都用上「in」或「im」韻，對歌者而言，情感像被壓抑著，唱之不順心之餘，在內容上，那「光明」也無法從幽暗中破殼。這對我來說，是很重要的一次寫詞經驗，詞人往往著重於內容，而往往忽略了演繹時遇到的問題。

決定重新選個韻尾再寫，監製也提點，盡量用「開口音」，會令歌手唱得舒服，於是我選了「oh」韻。而這個新歌名《靈魂鎖》的意思，則有點佛味——「誰又解得開靈魂鎖　誰能用愛面對福與禍　誰對鏡默默看破在世功過」，說的其實是「業力」。或福或禍都選擇用愛去面對，享福時感恩，惹禍時寬恕，才能真正拆解累世業障。我只是不想太明顯地寫出「業力」這佛家字眼，才將之以「鎖」去比喻。

我最滿意是 B1 段這幾句：「神的耳朵聽到我高呼為何　存活過　偏得到這種結果　誰人在呼天搶地　偏卻沒救助」，以及在 B2 段的呼應：「神的耳朵　聽到我高呼為何　回問我　怎麼方算好結果　誰明白開天闢地　終結於無我」。東西方宗教元素兼備於同一段之中，是我的慣性做法，也是「新紀元歌詞計劃」的其中一項堅持——從不同宗教裡，找出各自的共通點，並在短短數分鐘的流行曲中讓它們

共存，從而回歸「一的法則」。

寫於｜ 2013 / 03
曲｜梁基爵　詞｜小克　編｜GayBird　唱｜泳兒

通電

第一稿：《顛覆》

A1
嫩蕊嫩蕊　包著五瓣
倒生的盆栽
夜雨夜雨　慌忙折返
倒流　晴空內
淚已流　為何不到腮
沒有詞　流連書信內
未寫怎塗改

A2
謂語謂語　衝前喝彩
倒裝的文采
獨處獨處　於日記簿
倒行　受傷害
恨與愁　欲換骨脫胎
沒有塵　懸浮燈罩內
照不出霧靄

B1
顛倒歷史跟未來
望找到所愛
卻掉進深仇血海
天使魔鬼同競賽
顛倒自毀跟自愛
身心也盛滿要害
美夢美化了美景
亦埋沒了更好的舞台

A3
倒臥　浴室內
漸染紅　彌留於冥海
沒有神　誰人可永在
教堂中默哀

B2
顛覆歷史的未來
拾起一點愛
再掉進思潮腦海
天使魔鬼同下載
顛覆自毀的自愛
基因裡盛放意外
噩夢惡化了惡果
亦重獲了理想的盼待

第二稿：《2046》

A1
六五二四七六四三
哪一位同窗
六五二四七六五三
訊號 在閃亮
但太長 伴自己冥想
沒有人 陪同這晚上
睡房中療傷

A2
二八六五一六四七
聽不到回響
二八六五一六五七
隔離 餘千丈
夜太涼 又自己設想
尚有人 尋求新對象
電話中治傷

B1
當孤獨摧毀艷陽
望不穿方向
八二八三如插秧
二零六二重撥上
當希望清走路障
新一個號碼醞釀
八二八三再半響
二零六四已輸出遠洋

A3
愛情 如瘟疫
用血償 全球得重傷
若有人 遺留於世上
電話中續章

B1
當孤獨摧毀艷陽
望不穿方向
五六四七如插秧
二零六二重撥上
當希望清走路障
新一個號碼醞釀
五六四七再半響
二零六四已輸出遠洋

B2
當孤獨摧毀夕陽
望不穿方向
劫後再生如妄想
舉世哀歌求合唱
當希望清走業障
新一個號碼醞釀
八六四九再半響
二零六四兩心終接壤

A4
「你好嗎」聲音沒有沙
這一通電話
「你好嗎」終於覓到他

第三稿（定稿）：

A1
六五二四一六四三
聽不到回響
六五二八三零四七
訊號 在閃亮
但太長 伴自己冥想
沒有人 陪同這晚上
電話總長響

A2
二八六五三六四七
亂打出夢想
二四六八三零五九
距離 餘千丈
待進入 留言的信箱
尚有人 尋求新對象
電話中幻想

B1
聽筒另一邊是誰
在苦等一句
這夜我心靈太虛
沒人沒物無伴侶
聽筒伴孤燈獨對
星空降下了眼淚
這夜我理想告吹
沒言沒語接通不到誰

A3
愛情 如瘟疫
用血償 全球得重傷
若有人 遺留於世上
望手機視窗

B1
聽筒另一邊是誰
在苦等一句
這夜我心靈太虛
沒人沒物無伴侶
聽筒伴孤燈獨對
星空降下了眼淚
這夜我理想告吹
沒言沒語接通不到誰

B2
聽筒伴孤燈獨對
星空降下了眼淚
這夜我沒法閉嘴
自言自語接通一個誰

A4
「你好嗎」聲音沒有沙
會否通電嗎
「你好嗎」終於覓到他

這歌收錄在人山人海為泳兒監製的第二張專輯名為《我自在》。上一張專輯，監製要求填詞人把故事背景設於室外；今次，則相反，所有歌曲情節都在室內發生。Demo雖以爵士方式演繹，但因為是人山人海主理，總有陣「電幻」味，我亦希望藉此試試新寫法。

第一稿《顛覆》，是一次大膽實驗，我想試用「倒敘」去寫一首歌，用文字去拍一場不停「回帶」的戲。有點像電影Memento。但顛倒的，不止時間，也顛倒物件的結構，像日本漫畫《度胸星》的畫面。例如A1開首：「嫩蕊嫩蕊 包著五瓣 倒生的盆栽 夜雨夜雨 慌忙折返 倒流 晴空內」；甚至連語法也顛倒，即是「倒裝」：「謂語謂語 衝前喝彩 倒裝的文采」。來到副歌，才解釋主角想要顛覆一切的原因：「顛倒歷史跟未來 望找到所愛」，而「顛倒自毀跟自愛」隱約見到自殘的畫面暗示，遂於A3段畫出腸：「倒臥 浴室內 漸染紅 彌留於冥海」。整份詞的氣氛是黑暗的、超現實的，但在歌意上，希望說出「好是否真的好？壞是否真的壞？」What if顛倒時空，再顛倒好壞？便有了兩段副歌對稱的結尾：「美夢美化了美景 亦埋沒了更好的舞台」；「噩夢惡化了惡果 亦重獲了理想的盼待」。歌寫好，還有些地方需要梳理，但監製覺得整體詞義太深奧難明，怕泳兒駕馭不了。我唯有重尋方向再寫，雖然我不覺得泳兒唱不起。

再聽了demo幾次，demo詞是亂作的，例如A1段是這樣的：「6524 漂流過海 幻想不曾改 2424 走入腦袋 我在房間內」。咦，起初沒注意，用數字開頭那兩句，字數都是八個字。像「6524 漂流過海」，如果改成「65243047」，這數字組合，剛巧是個電話號碼！那不如全曲用電話號碼去貫穿？其後我於網上查探發現，以電話號碼入詞這概念，在數十年的流行歌詞史中，竟然無人用過（如有，望指正）？奇怪，歷代詞人，位位妙筆生花，有什麼奇思異想未出現過？而電話號碼那麼好用，竟然無人想過？咁我就唔客氣了。

有了概念，便要想故事。一個用上不同電話號碼去貫穿的故事，是關於愛情？尋人？報復？神經病？抑或鬼故？那刻被demo的迷幻編曲影響，我不停在想著《幻海奇情》的情節。後來，我想到從前跟同學們入離島camp燒完嘢食夜媽媽一定會玩的「邏輯推理小遊戲」，那個關於「孔雀肉」還是「企鵝肉」的你記得嗎？還有以下這個：話說有個男人跳樓自盡，在跳樓中途聽到大廈某樓層傳來電話響聲，然後他便後悔跳樓，問點解？要大家推理之前劇情。謎底：

故事背景是世界末日之後，男人發覺全世界只死剩他一人，生存已無意義，於是跳樓自盡。電話響，代表世上還有其他人存在，所以後悔。我便依此小故事聯想：一個女生整晚亂撥電話號碼，卻無人接聽。這才有了 A3 段：「愛情　如瘟疫　用血償　全球得重傷　若有人　遺留於世上　望手機視窗」。為著留一點神秘感，我沒有把那末日設定為真正的末日，綜觀整份詞，末日大概只是個失戀和孤獨的象徵，更像是愛情大劫後之餘生吧？我甚至希望聽眾覺得那女主角有點神經錯亂，應該又再被那先入為主的編曲影響吧？是夜意念全偏向 dark side。之後，監製對副歌未感滿意，於是再多改一稿交貨。

寫於│ *2013 / 04*

曲│ Robynn & Kendy　詞│小克　編│唐奕聰
唱│麥家瑜（feat. Robynn & Kendy）

我愛大商場

第一稿：

A1
上置新裝　夏至清倉
煥發金光　這裡綻放
六吋高跟　玉桂香薰
售貨小生　鞠躬走近

B1
落地庫一間高級超市
買兩個杯麵
八樓的可愛精品店
乘坐電梯終於攻佔

B2
再往三樓 *Food Court* 醫肚
暖暖我的胃
先進影院換畫交替
男共女刺激經濟

C1
該清楚每逢得到愛情
塵俗裡只想找高興
燃燒起一撮消費神經

D1
在這空間輕輕親你
瀰漫冷氣的天與地
外界風景都盡嫌棄
消費的　勝地
在這空間拖著手親你
雲石搭建的新世紀
落泊心境都盡忘記
消費的　勝利

A2
是我不忍　讓你苦等
但化妝品　與我性格極襯
外國週刊　疊上山崗
雜誌專訪　一樓書店翻看

B2
拍拍貼紙相擺擺姿勢
見證這關係
霎眼舖頭突然的倒閉
深嘆謂

C2
能怎麼撫慰失戀過程
離別了始終不高興
燃燒起一撮消費神經

D2
在這空間輕輕想你
瀰漫冷氣的天與地
外界風景都盡嫌棄
消費的　勝地
在這空間不用想起你
雲石搭建的新世紀
落泊心境都盡忘記
消費的　勝利

D3
問這一天　誰念記
返璞歸真的氣味　太抽離
念掛當天公園等你
迎著細雨芬芳撲鼻

第二稿（定稿）：

A1
DaLaDaDa DaLaDaDa
DaLaDaDa DaLaDaDa
DaLaDaDa DaLaDaDa
DaLaDaDa DaLaDaD

B1
上四樓 *Food Court* 先醫醫肚
吃夠再起步
地庫新超市剛開舖
藏著什麼的新招數

B2
五樓秋冬新裝轉季
送進我衣櫃
升降機像旋律交替
男共女刺激經濟

C1
該清楚每逢得到愛情
塵俗裡只想找高興
燃燒起一撮消費神經

D1
在這空間輕輕親你
瀰漫冷氣的天與地
外界風景都盡嫌棄
消費的 勝地
在這空間拖著手親你
雲石搭建的新世紀
落泊心境都盡忘記
消費的 勝利

A1
DaLaDaDa DaLaDaDa
DaLaDaDa DaLaDaDa
DaLaDaDa DaLaDaDa
DaLaDaDa DaLaDaD

B3
看每天倒模出新商店
確也太方便
那怕有天突然已生厭
不見面

C2
能怎麼撫慰失戀過程
離別了始終不高興
燃燒起一撮消費神經

D2
在這空間輕輕想你
瀰漫冷氣的天與地
外界風景都盡嫌棄
消費的 勝地
在這空間不用想起你
雲石搭建的新世紀
落泊心境都盡忘記
消費的 勝利

D3
問這一天 誰念記
返璞歸真的氣味 太抽離
念掛當天公園等你
迎著細雨芬芳撲鼻

關於百貨公司的歌詞，黃偉文寫過《大大公司》（Swing 唱）；關於商場的，印象中有林夕寫的《黃金時代》（陳奕迅唱）。而我亦竟然寫了兩首，包括《時代廣場》（許志安唱）和這首《我愛大商場》。

香港是個大商場嘛！這裡一個商場，那裡一個商場；然後，香港人開心又買鞋，唔開心又買鞋，關於商場文化的流行曲應該要多一點吧？而且，這首歌乃由三件港女合唱，剛好湊夠一個墟，希望寫得熱熱鬧鬧。

圖像思維又發作了，我先把整份歌詞想像成一幢多層式大商場，並打算由頂樓（A1段）開始逐層逐層寫下去：電影院（B1段）、時裝店（B2段）……一直寫到地庫超市（D2段），最後停車場（D3段）走人。但這宏大構想，卻因為韻調的限制而無法順序由上而下地實現，只能退而求其次，一抽二襇，乘扶手電梯上上落落。

第一稿完成，各類商店順利入詞：Boutique、鞋舖、超市、精品店、food court、戲院、化妝品 counter、書局、貼紙相 booth……堆砌得琳琅滿目。這種列舉式的 build up 方法，早在《永和號》及《銅情深》等歌曲中訓練有數，這次亦覺滿意。誰料，監製於交稿後才告訴我，想把兩個 A 段保留

demo 中的「DaLaDaDa DaLaDaDa」。我不同意但他堅持，無計！唯有在第二稿中把眾多商舖重新排列，亦有一兩爿要被迫撞走。雖心有不捨，但卻因禍得福地寫出更好的句子，例如 B2 的「升降機像旋律交替」及 B3 的「看每天倒模出新商店」。猶幸並沒有禍及 C、D 段的結構及功能。

C 段身負承接功能，一定要涉及「愛情關係」，因為商場是港人的主要拍拖場所。先有 C1 段「該清楚每逢得到愛情 塵俗裡只想找高興」，後有 C2 段「能怎麼撫慰失戀過程 離別了始終不高興」，霎眼間由拍住拖行商場變成失戀後獨自行商場。但兩者最後殊途同歸，都一樣「燃燒起一撮消費神經」，履行了我要寫「開心買鞋，唔開心買鞋」這初衷。

副歌我十分喜愛，D1 段「在這空間輕輕親你」及「在這空間拖著手親你」，寫得溫馨浪漫，很適合女生唱；但於 D2 段，因為是承接自 C2 的失戀處境，我便把這兩句改為「在這空間輕輕想你」及「在這空間不用想起你」。隨後「瀰漫冷氣的天與地」及「雲石搭建的新世紀」，「冷氣」與「雲石」都帶冰冷感覺，放在甜蜜的旋律裡，反而有種荒謬的時代意義；「外界風景都盡嫌棄」和「落泊心境都盡忘記」，一記表裡對照，有效地在一首表面輕鬆活潑的歌裡寫出城市人的膚淺空洞。最大亮

點卻在尾句，先是「消費的　勝地」，然後是「消費的　勝利」，看似讚揚，暗藏批判，這算是我為這首歌刻意經營的特別效果。

　　我不太討厭商場，但極為反對一個城市建有太多商場。而商場文化的興盛，確實令香港人的精神面貌變得更封閉更物質化，消費模式亦變得公式，更莫論因為大型商場的興起導致老巷老店的人情味消失，以及公眾用地被霸佔等諸如此類的後遺症。因此，這歌最尾的 D3，是全曲最重要一段——喧鬧過後、相戀失戀過後，回歸最原始的寂靜：「念掛當天公園等你　迎著細雨芬芳撲鼻」，輕描淡寫出一個溫婉結局，卻是項強而有力的社會控訴。試想，這歌若於某大型商場作現場表演，會是多麼諷刺的一項行為藝術？只是，普遍商場的音響設施都相當差勁，到其時應該無人會聽得清楚歌手究竟在唱什麼——這就是所謂「消費的　勝利」。

寫於｜2013 / 04
曲｜韋景雲　詞｜小克　編｜韋景雲　唱｜Regen

莞爾

第一稿：

A1
Remember the time
想天真快樂時
當中可有風險　詐不知
Remember the time
在傷痛惜別時
淚光送走莞爾
只照亮心中的刺

B1
酒窩有若標誌
提示要愛得轟烈
童顏是種恩賜
潛藏規矩再不依

C1
最初一聲一聲鏗鏘
歡笑一天一天分享
泯滅每個每個志向
恃著歲月漫長
最終一點一點慌張
嗟嘆一絲一絲哀傷
眼淚每串每串撰向
懷中那日記上

A1
Remember the time
想天真快樂時
當中可有風險　詐不知
Remember the time
在傷痛惜別時
淚光送走莞爾
只照亮心中的刺

B2
陰影變做心結
凝住了那天溫熱
門縫漏出光線
情緣因果再反思

C1
最初一聲一聲鏗鏘
歡笑一天一天分享
泯滅每個每個志向
恃著歲月漫長
最終一點一點慌張
嗟嘆一絲一絲哀傷
眼淚每串每串撰向
懷中那日記上

A2
Remember the time
想天真快樂時
當中可有風險　詐不知
Remember the time
在傷痛惜別時
淚光送走莞爾
一臉懷疑

A3
Remember the time
今天謹記舊時
一生充滿風險　已心知
Remember the time
在傷痛熄滅時
淚光帶出莞爾
該慶幸覺悟未遲

二〇〇九年因為寫 *Cheeky Girl* 而認識了 Regen。未幾，有天 Regen 給我發短訊，說非常喜歡我替關楚耀寫的《一年》，並預約定下張專輯找我寫一首慢歌。然後過了兩年多，從娛樂新聞中得知她突然暫別樂壇，到澳洲旅遊增值的消息。再一年後她回港，某日收到她的新 demo。猶記得幾年前的短訊承諾，終於有機會兌現。

談了個電話，八卦嘢我無問，總之我大約知道她想我寫什麼。聽了 demo，算不上慢歌，算是中慢板吧，監製要求 A 段頭句保留 demo 詞中的英文「Remember the time」。我一向不喜歡在粵語詞中加插英語，但這次叫自己先別反感，因為這首歌可能跟關楚耀的《一年》一樣，帶有歌者的私事及反省……人生也真夠諷刺，她在幾年前找我，正是緣起於《一年》。

「Remember the time」這句話，我覺得是種自我警惕多於懷念，所以全曲寫來都暗藏危機：「Remember the time 想天真快樂時 當中可有風險 詐不知」，詐不知，是因為年輕率性罔顧後果，歌一開始便把責任歸於自己，在一首有關成長經歷的歌來說，起了正面作用。「Remember the time 在傷痛惜別時 淚光送走莞爾 只照亮心中的刺」，「淚光」並非真正發亮的光吧？在這裡只借其

字義，去 spotlight 出心中的刺。「莞爾」是個極古老的詞彙，指「微笑的樣子」，我是從亦舒小說中學到這詞。兩字拼來精緻古雅，卻甚少於粵語流行歌詞中出現，印象中只有近年陳奕迅的《苦瓜》。我掙扎了好一陣子，究竟應該用「Remember the time」抑或「莞爾」為歌名？後來選了這個驟眼看來較為女性化的詞語。

雖然這歌不像《一年》般完完全全為歌者度身訂造，但都想嵌入少許標誌式點綴，令 Regen 更易投入。B1「酒窩有若標誌 提示要愛得轟烈 童顏是種恩賜 潛藏規矩再不依」中的「酒窩」及「童顏」也是為她而寫。而「潛藏規矩再不依」則為了再三強調主角當初的任性；直到 B2，這句改為「情緣因果再反思」。「反思」是我為這份詞所定下的態度，這歌絕不是為犯下什麼「錯」而致歉。

世上有兩種錯，很難真正定斷為「錯誤」：一是戀愛的錯，二是年輕的錯；若兩者加起來，更不該受太大批判。所以我在開筆時便提醒自己，這不是一首「懺悔歌」，這只是一首關於學懂和成長的「拭淚歌」，所以全曲歌詞中刻意沒放上一個「錯」字；在《一年》中不停出現過的「痛恨」、「怪我」、「愛錯」、「指責」、「惹禍」等判罪式字眼統統收起，唯獨全曲尾句，方出現「覺悟」兩字，也總「未遲」。

好吧，我認，「錯字」是真的有一個：C
段「眼淚每串每串撰向　懷中那日記上」中的
「撰」字。我又宿命性地記錯「撰」字讀音為
「讚」，對不起 again。如果可以時光倒流，
我希望把這句改寫成：「眼淚每串每串瓚向」。
「瓚」，第三聲，意為「濺濕」。

寫於｜*2013 / 05*

曲｜陳奕迅　詞｜小克　編｜C.Y. Kong　唱｜陳奕迅

床頭床尾

第二稿（定稿）：

A1
固執的一對
漸發現各自也不對
被窩中轉身心交瘁
互建情緒敵對堡壘

B1
徐徐入眠沉睡
徐徐入眠沒眼淚
床頭任何疑慮
一覺甦醒了
混和床尾絲絲髮堆

A2
對不起一句
沒記仇隔夜已不再追
被窩中轉身找依據
互送懷抱換個焦距

B1
徐徐入眠沉睡
徐徐入眠沒眼淚
床頭任何疑慮
一覺甦醒了
混和床尾絲絲髮堆

A3
再蒼老幾歲
病榻上結伴仰首太虛
愛湧進對方的骨髓
互吻微笑目送他去

B1
徐徐入眠沉睡
徐徐入眠沒眼淚
床頭任何疑慮
一覺甦醒了
混和床尾絲絲髮堆

B2
靈魂但求重聚
靈魂淡然沒恐懼
潮流內人疲累
一覺甦醒了
驀然回看不想再追

A4
兩夫婦怎相對
暴雨橫過後變細水
再蒸發變輕煙一縷
幻化雲雨在被窩裡

我說寫這部書的目的，是讓有興趣入行的年輕人明白此行業如何運作。但有些情況，我自己也不甚了了。例如陳奕迅 The Key 這專輯，其中監製 C.Y. Kong 為何會臨急臨忙找我寫了三份詞？還要在一星期內寫好兼錄好音？我永不會清楚當中流程，就當是命運安排好了。都說天份有限，一星期寫三首，是本人極限！那就盡力而為吧！收到三首 demo，其中一首是陳奕迅自己寫的旋律，他明言要寫給太太。本身跟陳奕迅有緣，為這種半私人禮物執筆，更不敢怠慢。

夫妻關係，是人生中最重要的一段關係。應該說，如果所有關係都是一面鏡，夫妻關係就是讓你看得最清晰、最深遠的一面鏡！所有缺點醜陋，都會在這面鏡中赤裸呈現。靈魂此生最大課題是什麼，通常都可在夫妻關係中找到答案；而選擇成為你伴侶那位，想必是靈魂家族中最親近的一員。

構思這份歌詞，我最先想到的軸心意象，是「床」。那管你暢遊天下，你人生中起碼三分之一至一半的時光，都跟床這東西緊貼著。你出生、你睡眠、你生病、你死亡、你繁殖，同樣在床。但「逛夠幾個睡房進入教堂」，緣份夠深的話，你最後只會跟一人同床。床這意象，在一首講及夫妻關係的歌，猶為合適。然後我想到「床頭打交床尾和」這俗語，便有

了《床頭床尾》這歌名。

先寫副歌。陳氏夫婦的生活細節，我沒有細問，我先就「床」去聯想。我想起鍾鎮濤的一首舊歌《背對背面對面》，副歌是這樣的：「為何越愛下去 越似做朋友 恩愛都倒退 進退都失據 為何情侶 互潑冷水 仍然背對著背 扮沉睡」，便啟發出副歌的第一句「XX 入眠沉睡」。「XX」是什麼？隨即想到陳太的暱稱「徐徐」，便成為兩句雙關語「徐徐入眠沉睡 徐徐入眠沒眼淚」。隨後的「床頭任何疑慮 一覺甦醒了 混和床尾絲絲髮堆」，就有「天上下雨地上流，夫妻沒有隔夜仇」之意，任何懷疑、猜忌、爭拗，翌日一覺醒來，都混合成煩惱絲一撮，隨即掃走不記恨。自覺寫得細緻動人，但藝術從來主觀，總有若干網友覺得矯揉造作，就由他們好了！

副歌寫好，才回到主歌鋪路。這歌曲式簡單，大可一韻到底，以喻夫婦之情至死不渝。幸好，這「ui」韻如神賜，無論是 A1 中的「對」、「瘁」、「疊」，或 A2 中的「句」、「追」、「據」、「距」，都充滿發展潛力。其中 A1 的尾句「互建情緒敵對堡壘」對照 A2 的尾句「互送懷抱換個焦距」，我直頭在一片感恩聲中笑住寫出來。但只擔心 A3，因為要把關係推展到臨終階段。首句：「再蒼老幾歲」通了韻，但如何接下去？幸好有圖像思維幫

忙:「病榻上結伴仰首太虛」——「太虛」一詞,既有現代語「虛弱」之意,亦是古語「宇宙蒼穹」之義,更有老莊所謂「道」之境,一語三關,猶為難得。最後「愛湧進對方的骨髓 互吻微笑目送他去」,配上弦樂編排,正常人鼻子總會一酸吧?

因 A3 而衍生出 B2,但其實 B2 於初稿如此:「靈魂淡忘原罪 靈魂淡然沒恐懼 輪迴但求重聚 千世千載了 驀然回看因果半堆」。我知,這幾句寫得太 off 亦太倉促;但又真的太趕,沒時間仔細琢磨。而定稿這幾句,是於錄音現場臨時修改的:「靈魂但求重聚 靈魂淡然沒恐懼 潮流內人疲累 一覺甦醒了 驀然回看不想再追」。幸好有此一改,「潮流內人疲累」是衝著陳太而寫的雙關句,有了這句才有通貫紋路的尾句「不想再追」。

A4 是全曲 round up,「兩夫婦」這三字題旨到這刻才揭盅。老土如我,為著秉承首尾呼應這工藝傳統,堅持尾段內容必須回到軸心意象「床」之上。而兩口子於床上的背對背、面對面,及至同偕白首,已然妥當安置;三缺一,獨剩「床笫之歡」虛位以待。想深一層:床笫之間,肉帛相見,更可能牽涉後代,從此踏入人生另一階段。以此為歌曲結尾,又有何不可?「兩夫婦怎相對 暴雨橫過後變細水 再蒸發變輕煙一縷 幻化雲雨在被窩裡」——以「雲雨」一詞完曲,蘊藉含蓄;覺下流鹹濕者,唔該去死!

好者應讚,差者該彈。此曲《床頭床尾》,我自覺寫得「動容」。最近跟恩師王家衛導演敘舊,家庭觀念極重的他,竟跟我說喜歡《床頭床尾》!受此稱讚,在下已感無憾!題外話一則:不說不知,我跟徐濠縈,於三十多年前乃灣仔軒尼詩道官立小學之隔籬班同窗;而陳奕迅,當時正就讀於數百米之遙的聖若瑟小學。最近某次小學同學聚會,於翻閱當年紀念冊之際,得知徐濠縈於小學時期,居於太古城銀星閣某單位。後來,陳奕迅往英國唸書,返港入行後才結識徐濠縈。再其後,陳奕迅成為第一線歌手,徐濠縈成為其潮流內人;我的親妹,竟入住了太古城銀星閣!我亦因為婚姻而移居內地,每次回港,都寄銀星閣籬下。再幾年後,陳奕迅作了此曲,找我撰詞送予徐濠縈;未幾,我妹便移居英國!人生劇本簡直千絲萬縷!試著回眸八十年代,這幾個人,或許已於灣仔街頭擦肩而過好幾次。遂於此生某年某月,眾人定必相遇,都是久別重逢。

再來題外話:陳奕迅 The Key 這專輯,八首歌之中,只有《遠在咫尺》較為接近以往的港式悲情歌套路。整個 rundown 鋪排,不知有心無意,若以一個現代人的靈性成長過

程為視角觀之，其實非常有趣。先說明：對凡人來說，靈性成長的最終目標，並非一定要了悟生死涅槃成佛，而是在看破二元後取得最佳心理平衡，繼而自在地存活。第一曲是《主旋律》，是社會控訴，是悲忿地哀求共尋相處之道；第二首《告別娑婆》，在亂世中以「不輪迴」的方式選擇逃避現實、過去及未來；第三首《斯德歌爾摩情人》，驚訝地發現原來自己也是弄至這田地的同謀，開始明白二元並非如想像中黑白分明，並重新思考逃避以外的其他方法；第四首《任我行》，決定重新 centre 自己，尋回人生重心，不理會別人眼光，活出真正的自我；第五首《遠在咫尺》，偶爾跌回情感漩渦，再度陷入此生課題之迷思，承認所謂真愛只是幻象，每敗於時間這更大幻象；第六首《失憶蝴蝶》，其實何止時間是幻象？整個世界都是幻象！人生是個大舞台，不妨學習蝴蝶的短暫記憶，不被情緒牽著走，接納人生無常變化，選擇放低執著，享受並體驗出每個當下；第七首《床頭床尾》，終於明白身邊每個人都是一面鏡子，修好自己，就等於修好任何一段親密關係，這才會參透長流細水；第八首《阿貓阿狗》，處理好自己、處理好關係，才有空間叫視野擴闊，才會在這亂世中真心關懷下一代，這才算真正 grounding。所以，再添一首 bonus track《同舟之情》又如何？維穩與否已無所謂，都是人家判定。人生遊戲一場，

要活出真我，定有風險；一切是非對錯，在某天雙腿一伸時，都付笑談。最後定會與所有仇敵們，同達極樂之境。

寫於｜ 2013 / 05
曲｜ Jean Chien / C.Y. Kong　詞｜小克　編｜ C.Y. Kong　唱｜陳奕迅

告別娑婆

第一稿（定稿）：

A1
茫茫人生千百次聚頭
沒有貪新　都會厭舊
茫茫人生走到了盡頭
重生再邂逅
欲語無言擦過的身影
前世今生的感應
誰回眸過　誰和我
世世代代離離合合中相認

A2
靈魂囚身體裡盼自由
因果裡聽候
靈魂囚身體裡渴望回頭
填補一切錯漏
逝水韶華遠去的心境
回顧當初的高興
人誰無過　誰無錯
世世代代離離合合看破哭笑聲

B1
決不輪迴　不輪迴
這生餘業永在～～～～
再不輪迴　無常中徘徊
來生無盡人世內～～～～

C1
沒有恨愛要賒
沒緣份暫借
沒場地沒有角色來拉扯
往後獨守在野

A3
祈求時光終會向後流
不想有以後
祈求繁星終會向著上游
重組整個宇宙
萬里銀河進退中甦醒
前世今生中心領
塵寰無我　循環破
世世代代離離合合裡撤兵

B2
決不輪迴　不輪迴
這生餘業永在～～～～
再不輪迴　無常中徘徊
來生無盡人世內～～～～
永不輪迴　不輪迴
叫諸神亦意外～～～～
雪中尋梅　無常中徘徊
來生求別人替代～～～～

C2
沒有恨愛要賒
沒緣份暫借
沒遺憾沒有意識
平反　爭取　乞討　拖拉　施捨
沒有計算　不貪生　不怕死　然後

C3
沒有盛世要賒
沒浮華暫借
沒時代沒有記憶來拉扯
燦爛地凋謝

B3
不輪迴　不輪迴
種因無望答謝～～～～
決不　再不　永不
結果臨別眼淚～～～～
在寫

《告別娑婆》原名為《斷輪迴》，由構思、執筆至錄音都叫這名字。《告別娑婆》，是在唱片推出之前最後一刻才改的。

　　谷歌一下：「娑婆世界（梵文：Sahā-lokadhātu）是指釋迦牟尼佛所教化的三千大千世界。由於此世界的眾生安於十惡不肯出離，忍受三毒及諸煩惱，故又稱『堪忍世界』，亦即六道眾生不停輪迴的永恆場地。而『西方極樂世界』，是阿彌陀佛依因修行所發之四十八大願而化現的莊嚴、清淨、平等世界，此世界人民皆是七寶池中蓮花生的阿羅漢。西方極樂世界距離我們所在之娑婆世界足有十萬億佛土之遙，然而念佛往生者，蒙佛菩薩接引，可一彈指即達，永斷輪迴。」

　　從前，每讀至此便不爽，為何念佛者方有資格獲居留權？這跟上帝的壓軸大審判又有何分別？後來，書看多了，方明白這只是個說法，只是其中一個辦法。法無定法，不皈依、不決志，尚有何法？大把！——覺醒、修行、活在當下、專注投入生活、凡事往美好處想、無時無刻謹記寬恕、應善就善可愛就愛……那些稱作「業力」的東西便不知不覺像臭屁一般洩出。說穿了，所謂「業力」都只不過是負能量一堆。時興「排毒」，專注地跑五公里路，身體排出臭汗，心靈排走貪嗔痴慢疑，科學有解釋：「安多芬令人快樂」。「真

有那麼容易？幾千幾萬世積存的業啊！」如果有人跟你這樣說，那其實是你自己對自己的質疑，不過是借對方的口來告訴自己而已！你廚房那部抽油煙機堆起了五年的油層，難道要用另一個五年來清理它？

　　《告別娑婆》The Disappearance of the Universe 在眾多新時代書籍中蠻有代表性，後來出版了續集 Your Immortal Reality: How to Break the Cycle of Birth and Death，中文譯名太美，叫《斷輪迴》。簡簡單單三個靚字，總結了累贅的英文原名（最近還出版了第三集的中譯本，叫《愛不曾遺忘任何人》，這真的很像一首歌名）。《告別娑婆》及《斷輪迴》，兩個名字都極喜歡，幾年前已放進「新紀元歌詞計劃」的備用歌名行列，一直在等待旋律。吾等有另一計劃，稱作「社會性歌詞計劃」，備用歌名之中有一個頗為明刀明槍的，名《主旋律》（所以我不明白坊間為何還有人認為這純粹是首情歌），也是年多前已落簿，同在靜待旋律。儲起三發子彈，不得虛發，大好歌名絕不能浪費。緣起了，如何隨之？這時候你需要「向宇宙落訂單」。

　　新時代書籍最有趣的地方是，當中大部份已然超越宗教層面的理論，都能在現實生活中實踐，只需要方法正確。New Age 友有沒有發覺，「吸引力法則」自二〇一二年過後

的運作比之前更快更準？也許是因為星球能量有變化所致。二○一三年五月七日晚上，於心燒食堂巧遇黃偉文及梁栢堅，吹水期間飲大兩杯，洩漏了這個素願：「真想寫一首名為《主旋律》的歌啊！」新時代天書《與神對話1》中，有講及「祈禱的正確方法」，就是把時間次元棄掉，當作夢想已成真來對待（請參閱《偽科學鑑證7：The 山 of music》chapter 6 的第一篇文章《你想得到某東西先要放下某東西》）。這方法我驗證多次的確是work 的，於是，那刻我默默感謝上天給我一首最合適的旋律去寫《主旋律》——這一記感恩，就稱為「向宇宙下訂單」。貨已落訂，什麼時候送到？嘿！一天。對，是一天！是光之速遞啊！翌日——五月八日晚上八時多，收到 C.Y. Kong 的短訊邀詞：「小克，如果有三首歌，全部好趕，一星期內要寫好，有無可能？Eason 的！」你永遠無法知道創意工業為何次次都趕成咁！但剛巧那星期我回港渡假沒事要做，二話不說便答應。三首 demo 傳了過來，其中一首，先慢後快，Rock Opera 風格，副歌欲言又止，控訴力強，突然靈光一閃——這還不是《主旋律》嗎？另一首，編曲沉鬱詭異，情緒激昂，intro 先來三個琴音，我腦內即時彈出「來生緣」三個字，忽然心頭一怔，這還不是《斷輪迴》嗎？至於第三首，已有指定題材，旋律亦較簡單，我便先寫這首當作熱身（即《床頭床尾》）。來到五月十三日，才執筆《斷輪迴》。

剛巧，同一天中午，預約了從美國來的 SRT 老師做個案。老師是個黑人，根本就是個靈媒，閉著眼便能看見客戶的前生回溯畫面。手中靈擺，在她來說只是件道具，為了在療程中讓客戶於視覺上有點寄託而已。她替我找到幾個跟高靈連結的障礙程式，她看到我某個前生，是法師。那時的我，某天閉眼召喚高靈時，因為能量太強太亮，開眼那刻弄瞎了雙眼，靈魂從此有傷痛記憶，害怕再度跟高靈作視覺接觸（好爆，有機會再談，當然信不信由你）。神奇地，在清理程式後，我即時閉眼靜心，便出現五顏六色的各種能量體飛來飛去。這情境極罕！只於年多前在佛殿跟百多人同時作「密一」入定時出現過一次。然後，不知何來的能量，回家即開電腦，打出《斷輪迴》這歌名。跟著的每隻字跟每粒音符都如魚得水找到默契，行文暢通無阻；寫詞中途更外出跟朋友喝了瓶紅酒，半醉回家繼續，完全不想睡覺；翌日理髮時，仍然停留在相同的能量狀態，拿著手機再作修飾修改；終於花了十多小時，全曲完稿交貨。這一回，訊息「下載」順暢無比，天人合一之感，足以媲美《星塵》那一次。五月十六日晚上錄音那刻，吹神一開口試唱，我整個身子毛管全豎起；唱至 A3「祈求繁星終會向著上游 重組整個宇宙」時，於 C.Y. Kong 那放有

佛像的錄音室內，我感覺到有一股來自宇宙的能量在湧。

《斷輪迴》，究竟輪迴如何了斷呢？當然，旋律本身帶著類近「抽刀斷水」的情緒，所以無法以全然覺悟的姿態去切入。主角應該被卡在剛剛覺醒那階段，處於「對人間的七情六慾厭倦卻又同時不捨」的兩極無奈中，想逃避業力拉扯並嘗試以蠻勁衝破它，想離苦得樂卻尚未了解苦樂的真正關係和意義。有點像《有時》裡面那種對宇宙真相似懂非懂的境況，卻顯然未達《星塵》的了然釋懷。詞中雖有由「個體業力」推進至「國業共業」之意（由C1「沒有恨愛要賒 沒緣份暫借」到C2「沒有盛世要賒 沒浮華暫借」），但B3「結果臨別眼淚 在瀉」這尾句闡明，他仍未及看破。A2「靈魂囚身體裡盼自由」及「靈魂囚身體裡渴望回頭」這兩句，嚴格來說，亦不是新時代的標準看法。新時代的看法是剛好相反：「身體藏在靈魂裡面。」此曲雖未能完全符合若干宗教或新時代理論中對「了生死、斷輪迴」的終極標準，但詞中隱約能見到對社會現況的厭倦及無聲控訴。例如C3第二句「沒浮華暫借」，其實來自鄭國江老師為彭健新所寫的一首老歌《借來的美夢》，詞中第二段是這樣的：「繁榮暫借 難望遠景只看近 浮華暫借 難望會生根 誰願意想得太深 但這心早烙下印 毋問我 每分力 是為誰贈」。我從小就

很喜歡這首歌，直至長大後我才知道原來詞人是在描畫殖民時期的港人心態！鄭老師作品中鮮見的唏噓。整段C3的概念，其實都來自這首《借來的美夢》，藉著偷師作致敬。

如果你看過整份詞，聽過整首曲，會知道《斷輪迴》這歌名是絕配，別無他選。至於後來歌名改為《告別娑婆》這件事，我早已不放上心。無論理由是基於何種憂慮或恐懼，都尊重有關方面決定。唯一可惜的是，《斷輪迴》本來是為著呼應林夕的《逆著生》而起，更希望成為由不同詞人撰寫、不同歌手演繹的「新紀元極樂三部曲」——先《逆著生》，後《斷輪迴》，再《破地獄》！但這條「生物鏈」於未成形前已被割斷。要知道每件事都有安排、都有其原因、都是完美。有時過份的堅持只是阻礙自己前進的一種執著，何妨看開？要別娑婆，就不帶包袱上路，這是寫畢《斷輪迴》後我學懂的真理。

淨空法師說：「你了解這個事實真相，於是自然生起勝願，厭離娑婆，求生極樂，你必須真的知道，你才能夠放下。不再貪戀世間，不再造輪迴業，斷掉輪迴心。怎樣斷輪迴心？你把阿彌陀佛的心放在中央，其他一切雜念都丟掉，輪迴心就沒有了，你那個心，就是阿彌陀佛的心。」寶蓮在前，刀山在後，這由我們自己去選擇。任何人皆有能力，亦

皆有權利去作選擇。可以的話，斷掉它吧！

　　《告別娑婆》能有幸地出自華人社會中最
具影響力的陳奕迅之口，希望是新時代開端
的一個新契機吧？依我所見，他近年亦不停
地在追求轉變，這艱辛任務的其中一部份，
往往交予填詞人之手，尤其在「詞大過曲」的
今天。我寧願以十首世俗大熱情歌金曲配額，
去換一次這樣冷門小眾但暗藏靈性的發揮機
會。若繼續在那些「常餐」中打滾，只會令自
己、歌手、聽眾及整個樂壇都在原地踏步，
有如在娑婆世界不斷輪迴循環，無法突破守
舊文明。

第二章

被打回頭作品

傻福

正式發佈作品：《天生一半》
曲 | 陳奐仁　詞 | 陳少琪（Rap 詞：MastaMic）
編 | 陳奐仁　唱 | 鄭秀文

第一稿：《傻福》

望著天空這雙眼
熱淚跟黑雨飛散
為何這晚　在街邊一個人嗟嘆

儘管天意多冷
沒隔絕你心的圍欄
彈與讚　仇恨與感恩相間

（禍福不自知　生病醫師不懂自醫
一筆失蹤巨資　焉知非福生活知足別問風水師）
你看一眼（是一身的義肢　樂觀開心譜出一篇新
生命詩）
看多一眼（若吉凶未卜　就先知未卜　活出心裡
的仁義）

願我可　一生福與禍同度
危機中找到的安好
如果　天意說我來日會自豪
以笑臉來預告

在自己一個工作
在自己一個摸索
二人世界　活不出一對的感覺

辦公室裡一角
自困在寄居的貝殼
來冀盼　沉默裡再三思索

（若相戀是福　一但失足天天在哭
收音機的悶曲　傷春悲秋偏悟得出是另番祝福）
你看一眼（在棲身的峽谷　樂觀積穀堆起他朝一間
大屋）
看多一眼（望得出是福　禍得出是福　沒扭不轉的
殘局）

願我可　一生福與禍同度
危機中找到的安好
如果　天意說我來日會自豪
以笑臉來預告

誰會闖不過　困境縱多　怕麼

願我可　一生福與禍同度
危機中找到的清早
如果　天意說我來日會自豪
以笑臉來預告

第二稿：《塵世美》

事敗中失意的你
落難中哭態多美
驟然發覺 在傷口中看穿真理

在心中有希冀
下季度有新鮮氧氣
塵世美 難道你忍心捨棄

（是生於基碑 嬌艷雛菊不懂自卑
一朝枯萎勿悲 生生不息張望花粉又在天上飛）
世間多美（付出的不落空 樂觀開心傾出一生於希望中）
世態多美（在於希望中 活於希望中 誓不給信心搖動）

願我可 堅守這美麗盟誓
塵埃中一線的光輝
如果 雙眼看到全是最美麗
哪怕洪流俗世

病患中傷痛的你
活命中掙扎多美
驟然發覺 在呼吸中看穿真理

絕境中有希冀
盛放在半山的薔薇
塵世美 持續以愛心包庇

（蜜蜂不自私 黏著一身花粉外衣
新開的花未知 鬱鬱不歡花蕊空等默默的念思）
世間多美（付出等於造福 樂觀開心譜出一首初春序曲）
世態多美（在於希望中 活於希望中 沒扭不轉的殘局）

願我可 堅守這美麗盟誓
塵埃中一線的光輝
如果 雙眼看到全是最美麗
哪怕洪流俗世

（塵世裡的美 困境之中找到趣味
塵世裡的美 往希冀中 儲起）

願我可 堅守這美麗盟誓
晨曦中普照的光輝
如果 雙眼看到全是最美麗
哪怕預言末世

當時，寫了三年歌詞。聞說，郭啟華先生很喜歡陳奕迅的《張氏情歌》，覺得是個小突破，於是三番四次把我推薦給其他歌手試試。然而，可能我跟他八字不合，或前世有業，每次我都寫不出水準，達不到歌手要求。

　　這一首，是鄭秀文的。這歌旋律很有趣，頭兩句跟陳奕迅的《與我常在》的頭兩句很像，所以我於第二段 verse 直接引用《與我常在》的某幾句：「在自己一個工作　在自己一個摸索」。而副歌開頭三粒音，亦很像陳奕迅的《我的快樂時代》副歌結尾的三個字「願我可」，於是我又寫上「願我可」（後來出街版本《天生一半》的副歌及 Rap 段的旋律也完全改過）。

　　沒辦法，明明旋律好，但自己狀態不好，技藝未精，寫了共四、五個版本，寫不好就是寫不好，與人無尤。在此跟郭先生說聲不好意思，亦萬分感激他的賞識。

寫於 | 2011 / 10

魚雁

正式發佈作品：《停車熄匙》
曲 | 鄺祖德　詞 | 黃凱琪
編 | 鄺祖德　唱 | 鄺祖德

第一稿：

你　慣以短訊表達
屏內綠色小方格
情在手機中變革

你　對我不再坦白
還是另有指責
我以細小可愛泛黃笑臉　作出探測

手指　流連在鍵盤小標誌　代替我心意
一剔來時　躊躇不已　來多剔我便知
羞恥　徘徊話匣子　數天也無漣漪
隔空表示　情感經已　化作歷史

你　去向早已選擇
留白是給我施壓
還是想不出對策

你　看我孤注一擲
無言贈我一摑
我似細小可愛泛黃笑臉　最終變黑

手指　徘徊在鍵盤小標誌　代替我心意
一剔來時　躊躇不已　來多剔我便知
羞恥　流連話匣子　數天也無漣漪
隔空表示　情感經已　化作歷史

你和我和你曾對話像階梯
灰白色綠色白色綿長路軌
刪除時　可否細閱那　數字情史

不止　從屏幕望到你一次　在按打多次
姍姍來遲　但仍空置　誰得到你情詩
終止　連魚雁亦知　桌面永無漣漪
愛得虛擬　毋須相見　已變歷史
再不猜疑　和你溝通　結尾在此

第二稿：

你 慣以短訊表達
屏內綠色小方格
情在手機中變革

你 對我不再坦白
還是另有指責
我以細小可愛泛黃笑臉 作出探測

手指 流連在鍵盤小標誌 代替我心意
一剔來時 躊躇不已 來多剔我便知
羞恥 徘徊話匣子 數天也無漣漪
隔空表示 情感經已 化作歷史

你 送我一串鬼臉
配以穿心的一箭
難在手機中再見

你 故意不見一臉
留白代表休戰
我這細小心碎裂成兩面 最終擱淺

手指 徘徊在鍵盤小標誌 代替我心意
一剔來時 躊躇不已 來多剔我便知
羞恥 流連話匣子 數天也無漣漪
隔空表示 情感經已 化作歷史

你和我和你曾對話像階梯
灰白色綠色白色綿長路軌
刪除時 可否細閱那 線上情史

不止 從屏幕望到你一次 在撰寫多次
姍姍來遲 但仍空置 誰得到你情詩
終止 連魚雁亦知 桌面永無漣漪
愛得虛擬 毋須相見 已變歷史
再不猜疑 和你溝通 結尾在此

曲式屬典型慢板情歌，歌手指明要寫「停車熄匙」。是我多事，覺得用「停車熄匙」去寫一首情歌這意念太古怪。而且「停車熄匙」指定要放在副歌尾句的頭四粒音，我覺得拗音太嚴重，過了自己對拗音問題的底線，所以自把自為，寫了份關於「WhatsApp」及「Emoji」的歌詞，起名《魚雁》。

「魚雁」兩字，在古時代表「書信來往」，是中國早期的郵務象徵。今時今日，大家都用 WhatsApp 溝通、以 emoticon 去表達感情，所以特以此古字作歌名，具詩意之餘，亦帶有時代反諷。當然普羅大眾不一定懂魚雁之意，但將之當成宣傳話題，順便教育一下年輕聽眾，何樂而不為？

第一稿寫好，歌手立即替歌名判以死刑，我試著堅持，他說：「Sorry !! 我真的不是一個名氣高的歌手，我真的希望歌名可以較遷就聽眾的需要。」哎吔！為何那麼欠自信？然後，他要求在第一稿的某些地方作出輕微修改的，例如他不想唱「擲」、「摑」及「黑」等入聲字。於是再改寫成第二稿。

我很喜歡這份詞，於是極力爭取。但最後歌手還是想要一首《停車熄匙》，那就無辦法了，我真的不懂如何把這條新停車法例放進一首情歌中。

對這份詞一直念念不忘，終於在四年後，找到機會向雷頌德自薦，最後以相同題材相同方法，為許志安寫了首《表情》，償了這個小心願。本來也稱作《魚雁》，但再一次，這歌名不被監製欣賞。也奇怪，「Emoji」那麼一個容易引起共鳴的題材，四年來竟無填詞人採用過？說時遲那時快，在《表情》派台那刻，Twins 的新專輯，就有首歌名為 Emoji，急著要看填詞一欄：林夕也。又一次，跟詞神撞機。

誰的多瑙河

正式發佈作品：《理想再見》
曲 | Chris Ho 詞 | Norris Wong
編 | Yellow！ / Adrian Chan 唱 | Yellow！

不需要攀上任何高度
不需要找遍新出路
是誰的音樂
都給世間薰陶

不需要三角巨琴一部
不需要筆挺西裝一套
一身古典情操
會否太過清高

維也納不願到
紅館每天有騷
我以五線譜出懊惱
流行樂裡亦有多瑙

尚有肥婆跟我學跳舞
尚有肥婆請我食雪糕
誰會陪我於膚淺音階虛度
不管走音煎熬 看誰會傾倒

尚有肥婆悲忿地控訴
尚有肥婆親切地祝禱
誰會來我的私家黑色森林
不須他鄉追尋
多瑙河清早 圓舞曲送到

漆黑太空裡漫遊一步
漆黑太空裡胚胎飄舞
給土星光環抱
會否太過孤高

木星我不願到
會展每天有騷
我以五線譜出懊惱
流行樂裡亦有多瑙

尚有肥婆跟我學跳舞
尚有肥婆請我食雪糕
誰會陪我於膚淺音階虛度
不管走音煎熬 看誰會傾倒

尚有肥婆悲忿地控訴
尚有肥婆親切地祝禱
誰會來我的私家黑色森林
賞面今天光臨
多瑙河清早 蘭桂坊起舞

在所有被打回頭曲目中，我最深愛、也最不服氣的，是這一首。

那一年，少爺占離開了組合「野仔」，餘下的隊員，把組合名字改為「Yellow！」，又名「野佬」，並準備推出新專輯。我覺得無論是「野仔」或「野佬」，予人印象都是帶點麻甩、搞笑，歌曲主題亦很本土（例如《香港大廈》）。我便寫了這首《誰的多瑙河》，交詞時附有以下解說：「《藍色多瑙河》乃奧地利圓舞曲之父 John Strauss 最為後世傳頌之作，被視為奧地利第二國歌，後來被 Stanley Kubrick 用於電影《2001：太空漫遊》並創造了電影史上的經典場面。在香港，這旋律是流動雪糕車長期播放的音樂，也曾被鄭君綿改為《肥人應跳舞》。可見音樂無分界別，無論高深或膚淺，都能予世界熏陶。所以在什麼文化下長大，便應該做什麼音樂，毋須刻意扮高深，有共鳴就是好作品。寧要本土光環，也不要土星光環──任何地方都有屬於它自己的《藍色多瑙河》，乃此曲主旨。」

唱片公司宣傳部要員回郵曰：「I think 小克 is really good to Yellow！」；監製亦 replied to all：「Yeah... I guess so, thx～～」。過了監製一關，以為實食無穰牙，誰料，聞說因為一位唱片公司高層不喜歡，覺得「太低俗」，同時怕被指「侮辱肥人」，詞被打回頭。

我無語。嬲到依家！首先，說這歌低俗，那 Yellow！其後的作品尤有甚者！包括《著襪浸溫泉》、《夫目前飯》等；再說，究竟這份歌詞如何侮辱肥人？「肥婆學跳舞」這句惡搞歌詞，我輩從小唱到大，並繼續承傳往下一代。這是真正屬於香港人的文化遺產，若不好好珍惜保留，再過十年便成歷史。寫粵語歌詞，除了捍衛粵語本身，更應該捍衛粵語文化！於此角度看這份詞，成效近乎完美。如此用心都被「彈鐘」，對填詞人來說，何嘗不是「理想再見」（出街版本旋律略見修改，所以配上這份詞，某些地方並不合樂）？

男子氣

正式發佈作品：《睡火山》
曲｜許志安　詞｜林夕
編｜雷頌德　唱｜許志安

第一稿：《男子氣》

他總有他的道理
車廂裡要你生氣
沒男子氣　清風與兩袖討你歡喜

你是你　沒有不服氣
樂意享受　說說笑笑寵你哄你的　演技
賢淑是否等於包庇

他無知　你原諒　不成長
自憐賣相　六十年無恙
他忘恩　但你忠於三世書的去向
隔靴搔了癢
在他污垢裡　找到純氧

他不細心保護你
荒街裡刺骨空氣
伴孩子氣　金婚與禮物都記不起

你是你　負責的是你
負債不斷　說說笑笑家裡散發出　旖旎
賢淑代表他的福氣

他無知　你原諒　不成長
自憐賣相　六十年無恙
他忘恩　但你忠於三世書的去向
隔靴搔了癢
在他哭笑裡　找到純氧

他無知　我原諒　當回想
漸明白我　基因也同樣
他忘恩　令我不懂相愛中找去向
愛得多勉強
最終於鏡裡　找到遺相

父愛裡再發現　這真相

第二稿：《巨人》

當家作主的道理
偏偏你愛理不理
愁眉苦臉 清風裡兩袖刻意遮掩

我像你 動態都像你
讓我苦練 鏡裡細意躲避你作風 表現
何日望穿這種偏見

親情中 血緣內 搜尋愛
巨人望寸草心有期待
關懷中 尚有甘於作父親的氣概
有一點記載
背影中有過 一臉慈愛

一生靠一點運氣
花光儲起的福氣
堂皇冠冕 金婚與節日揮霍公演

我沒理 誓要超越你
面對考驗 奮鬥卻要兼顧對你的 思念
何日望穿這種相欠

親情中 血緣內 搜尋愛
巨人望寸草心有期待
關懷中 尚有甘於作父親的氣概
有一點記載
背影中有過 一臉慈愛

親情中 血緣內 搜尋愛
默然望母親心有期待
關懷中 尚有甘於作丈夫的氣概
有一點記載
背影中有過 一臉慈愛

是背向我但仍 有些愛

第三稿：《乞人憎》

不想接觸他視線
多相似的一張臉
避而不見 他可笑履歷不要翻演

我備戰 換我生命線
面對宿命 拼搏奮鬥只為勝過他 表現
何日望穿這種偏見

乞人憎 愛還恨 這男人
尚存在我心討厭成份
乞人憎 踏上當天他走出的腳印
對等的教訓
我於覆轍裡找到餘韻

想請教他怎避免
超出怨懟的底線
尚留一線 他親切態度偏要遮掩

我在變 犯眾憎沒變
面對考驗 拼搏奮鬥偏偶爾對他 思念
何日付清這種虧欠

乞人憎 愛還恨 這男人
尚存在我心討厭成份
乞人憎 踏上當天他走出的腳印
對等的教訓
我於覆轍裡找到餘韻

乞人憎 愛成恨 這男人
滯留在鏡中討厭成份
乞人憎 抹煞基因中痛刻的烙印
再多的教訓
我於覆轍裡掙脫圍困

沒法戰勝巨人 怎俯瞰

又一次受郭啟華賞識，這次更是為許志安新專輯包辦所有歌詞，我何德何能呢又？新專輯跟香港作家陳慧合作，內有四首歌，分別呼應陳慧寫的四個短篇小說內容，最後以 CD+ 小說形式推出。

看了陳慧的小說，第一個故事，名《愛徒》，內容關於「父子」。於是，盡量以小說內容作依據，寫了第一稿《男子氣》，當年的電郵有這樣一小段解說：「陳慧的故事關於父愛。父親在男主角眼中是個不負責任、不正經、做事沒深思熟慮、永遠長不大的男人。在他眼中，任職的士司機的父親不配當一家之主，好景時寧願借錢給行家也不照顧屋企，的士牌是媽媽辛苦供來的。男主角當律師，慣以是非對錯看事物，所以特別覺得父親是『錯』，沒有想過在母親眼中並沒有對與錯，只有好與不好，母親總覺得這男人『好』，但主角不認同。直至主角長大後，方發覺自己身上很多東西都是爸爸遺傳下來。發現自己在感情上偶有不懂處理／表達，原來都源自父親，源於父親怎樣對待母親，而父親從來沒有教他什麼是愛／如何去愛。直至有天，母親告訴他，父親年輕時曾承諾會送一整條街給她……這歌刻意不提『你』和『他』是誰，及『你我他』的關係，直至最後一句。」

其後，包括郭啟華及監製雷頌德都傳來回郵，告訴我歌詞未夠好的原因，也重新思考這四首歌跟四篇小說到底應該如何和應、兩者內容應否百分百配合等等技術問題，在我來說獲益匪淺。於是試了又試，不滿意再試，多寫了兩個版本，也未如眾人所願。也許是我從來害怕寫「三個字　三個字」的 hook line，我直頭唔識寫！於是越覺得難便越緊張，壓力亦不斷加重。問題是，這樣試來試去，已浪費了十數天時間，於是我建議，不如讓我先寫第二首？

後來林夕接手了這首歌，寫出《睡火山》，但已改為對應另一小說故事《心如鐵》。

半邊人

正式發佈作品：《心照不宣》
曲｜顏臣　　詞｜郭啟華
編｜楊鎮邦　唱｜許志安

第一稿：

光鮮的衣領伴髮端
光彩於生命線不斷
光影之中怎去看穿
其實你尚有不健全

如何光　如何暖
陰冷的另一面怎去預算
難預算　仍然能自勸　凡人沒兩全
抱吻半個路人鏡裡轉一圈

如可一生相牽
如要永遠相戀
如愛護這張臉
如像月亮的陰暗面
保有這愛情的伏線
存封了秘密安葬深淵

情願一生遮掩
情感永有風險
情況或會改變
情面尚留一線　愛你半邊
陽光再碰面　看光環自轉

陰溝中小艇在過川
陰森於窄巷裡薰染
陰影之中心照不宣
誰在庇護你我不健全

如何陰　如何冷
光暖的另一面不再復見
難復見　仍然能自勸　凡人沒兩全
抱吻半個路人鏡裡轉一圈

如可一生相牽
如要永遠相戀
如愛護這張臉
如像月亮的陰暗面
保有這愛情的伏線
存封了秘密安葬深淵

情願一生遮掩
情感永有風險
情況或會改變
情面尚留一線　愛你半邊
陽光再碰面　看光環自轉

兩個人　一世愛情　合共四面
輪流在對演　無問愛偏往　任意一端

誰可一生相牽
誰要永遠相戀
誰愛護這張臉
誰不忍心撕開兩邊
斬斷這愛情的伏線
來釋放秘密一切公演

誰一生不遮掩
誰計較這風險
誰畏懼這改變
誰不預留底線　愛你兩邊
來跨過晝夜　與星球共轉

第二稿：

不須假裝轉弄髮尖　　　　　　　魔鬼跟天使共並肩
蓋過你美麗半張臉　　　　　　　你與我各自半張臉
陰影之中早已看穿　　　　　　　陰影之中心照不宣
藏在背後那不健全　　　　　　　持續庇護你我不健全

如何猜　如何揣　　　　　　　　如何猜　如何揣
可怕的另一面怎去預算　　　　　可愛的另一面不再復見
難預算　仍然能自勸　凡人沒兩全　　難復見　仍然能互勉　凡人沒兩全
各有各上路　行徑偶爾不檢　　　各有各上路　行徑偶爾不檢

誰可一生遮掩
輪廓裡那污點　　　　　　　　　誰可一生遮掩
誰閉著半張臉　　　　　　　　　輪廓裡那污點
藏在月亮的陰暗面　　　　　　　誰閉著半張臉
總有傷痛無可避免　　　　　　　藏在月亮的陰暗面
來釋放秘密一切公演　　　　　　總有傷痛無可避免
　　　　　　　　　　　　　　　來釋放秘密一切公演

誰可一身彰顯
無計較那風險　　　　　　　　　誰可一身彰顯
誰接納你不變　　　　　　　　　無計較那風險
毋須預留底線　愛你兩邊　　　　誰接納你不變
待黑暗過後　看光環在轉　　　　毋須預留底線　愛你兩邊
　　　　　　　　　　　　　　　日光照過後　看魔環在轉

兩個人　一世愛情　合共四面
輪流在對演　無論愛偏往　任意一端

誰可一生遮掩
人性永有污點
誰閉著半張臉
藏在萬物的陰暗面
總有污染無可避免
來釋放秘密一切公演

誰可一身彰顯
還愛上那驚險
誰接納你不變
毋須預留分寸　愛你每邊
來跨過晝夜　與星球共轉

寫不好第一首歌，我決定先試第二首。第二首歌對應小說《後門》，故事內容大概是身為餐廳老闆的男主角，某晚發現女朋友於後巷私會第三者。我希望在歌詞中能寫出人的陰暗面：「想寫感情裡一些沒法說得清楚的事情，你只能包容。我們輕易說『我明白你』，那『明白』裡其實是有痛的成份；『明』字亦由『日』和『月』所組成。借『後巷』、『後門』的暗喻，寫愛裡有不足為外人道的陰暗面，只能靠兩個人一起生活的實在去作光照。」最後歌名為《半邊人》。

　　寫了兩稿，仍不收貨。這刻的我，因為在此 project 中拖磨太久，已沒什麼判斷能力，而且時間亦越見急趕。終於逼得郭啟華看不耐煩，決定自己操刀，寫好了定稿《心照不宣》。

　　試了兩次仍不合格，我知道自己再無資格參與這 project，於是那夜給製作單位寫了一封請辭信。知道是自己技藝未精浪費了團隊近一個月的時間，我本來滿心挫敗感，但信寫好後，反而更感釋懷，在適當時候放手，不再拖拉，這本來並不是天秤座個性，但我卻作了決定。團隊也很有心，眾人回郵叫我感動。陳慧說：「小克，怎麼說呢？我微微失落；明明是你在道再見，可是我卻隱隱覺得，是我丟下了你……」。而主人翁許志安，之後更在其報紙專欄談及此事：

　　「對我而言一直覺得所有郵件都不應給別人看，像日記一樣，絕對的私有化，所以偷看者和偷窺沒兩樣，同等賤格。但今次選擇公開這秘密的電郵，原因是想大家一同分享我（們）的大愛，從信中感受箇中真諦。開宗明義，本找來一個想和他合作已久的名寫詞人來參與我的新專輯，他一口答應，萬事俱備，本應開工大吉，但因緣際會，我的挑剔和奄尖性格白白浪費了他不少的心血，一改再改的歌詞應讓他氣結、嬲怒，這也理所當然，但他沒有，反而寫了一封讓我動容

而真摯的信作『告別』前的交代，信中我看到他的胸襟，動容得讓我不由自主地下筆回信，如下：

『不是反話，也不須客套，不知就裡就是反而覺得這是一件好事，一拍即合未必長情，有緣無份未必不好，時辰未到又未免說得太早，姍姍來遲可能勝過及時趕到，信裡看到了包容、善意和真誠。我常常問自己一個有關做人的問題，人到中年的我要舒泰的中庸之道還是折騰的堅持難扛？好詞壞詞，唱了二十五年歌的我竟然也未必分得清，但我清楚知道每份歌詞面世後，詞裡每個字都跟隨你一生，所以我每次表演一千次、一萬次的同一首歌都當作第一次唱來希望做到無憾。習慣可以改，性格刪不掉，我就是這樣麻煩，也希望不要見怪。第一次無緣，下一次不一定有份，但我相信有一天，有一首好曲，有一份好詞，大家也覺無憾的作品，歡喜若狂也來不及，共勉之，安。Bless you』

他看完我的回信後他再回了我一句：『我看到你對廣東歌和事業的尊重，我看到光！多謝你安仔』。我感動，我感動我的回信讓他看到光，如果他看到的是神之光，這愛之信件值得傳頌萬世億世！」（《秘密的公開信》23-4-2012《星島日報》）

當然是神的光！兩年後，填詞經驗多了，技藝也算是進步了，一曲《時代廣場》，終於成功令許志安滿意收貨。應該也是神的訊息，《時代廣場》的副歌頭兩句，是這樣的：「無數個可能　如你情願等」。

寫於 | 2014/ 02

銀河鐵路之夜

正式發佈作品：《星海》
曲 | 賴映彤　詞 | 小廣
編 | 賴映彤　唱 | C AllStar

駕駛艙裡頭　有四位歌手
奔向了星斗　闖進新宇宙
氣笛聲背後　有理想堅守
擁抱這星球　帶動你飄浮

這鐵路是夢　衝衝衝　一點心紅
這信念自動　湧湧湧　一點激動
於終點站紅磡脫軌　用這歌　撞向各位

Woo Woo Woo　Woo Woo
Woo Woo Woo　Woo Woo
Woo Woo Woo　Woo Woo
Woo Woo Woo　Woo Woo

要得滿分　冠軍
有獎有賞有新聞
銀河上再過濾
昨天至今　記緊
有苦有甘有僥倖
車軌中鋪滿了地雷
上快線或會是負累

等　再等
看觀眾一再走近
在月台上結聚
感激至深　至親
沿路全是旺角人
車廂中歡笑與眼淚
當天小小行人區

駕駛艙裡頭　有四位歌手
奔向了星斗　闖進新宇宙
氣笛聲背後　有理想堅守
擁抱這星球　帶動你飄浮

這鐵路是夢　衝衝衝　一點心紅
這信念自動　湧湧湧　一點激動
於終點站紅磡脫軌　用這歌　撞向各位

Woo Woo Woo　Woo Woo
Woo Woo Woo　Woo Woo
Woo Woo Woo　Woo Woo
Woo Woo Woo　Woo Woo

若前途是沙　來拿著燒烤叉
紅黃藍綠色　前來鬧口對色
原是個體育館　今天變身作
夢與理想四面環抱 C AllStars 監管

踏上這舞臺　有四位歌手
興奮中抖擻　高唱新與舊
喝彩聲倒流　向山頂揮手
演唱會開頭　帶動你歌喉

看四面自動　閃光燈　一館鮮紅
你過份被動　起起身　一起感動
今晚一萬人別坐低　共拍手　盡慶徹底

Woo Woo Woo　Woo Woo
Woo Woo Woo　Woo Woo
Woo Woo Woo　Woo Woo
Woo Woo Woo　Woo Woo

本來是二〇一四年 C AllStar「我們的胡士托演唱會」主題曲。之前梁栢堅寫了一版本，題材也是類似的，叫《銀河艦隊》。之後落在我手，覺得艦隊太誇，轉為一部駛向紅館的火車好了，取名《銀河鐵路之夜》，源於日本兒童文學名著。

　　今次唔關監製事，聞說是唱片公司開大會後的決定。嗯，制度問題，無人需要負責。但我起碼獲得了一記道歉，謝謝。

音樂之聲台歌
2014

正式發佈作品：《音樂之聲台歌 2014》
曲 |（不確定） 詞 |（不確定）
編 |（不確定） 唱 |（不確定）

烈日讓大地唱歌
進佔了沙面
跳躍節奏似晚風
越秀未入眠
日夜互動在接收
細聽這廣州
五線佈滿粵語地頭
Music FM

這是廣州電台「Music FM 音樂之聲」頻道的台歌。

某天，於微博結識的廣州電台某 DJ 給我發 WeChat，說想找我寫一段台歌 jingle。這 jingle，電台一直沿用，卻想找人賦新詞。廣州我不算熟，但也不算太陌生，幾句歌詞，尚且有能力應付。關鍵是：為何找一個香港人去寫一首廣州電台的台歌？我忘了她答我什麼，正所謂「不用分那麼細」！好吧，即管一試！

交貨，她非常滿意，但歌詞還是被打回頭，我猜又是高層的決定。

最後始終都是由一位廣州本地薑去填，都話㗎啦！這就好！所以無乜難受，唯獨想睇睇定稿寫成點。如下：

天天收聽沒變改
似老友親愛
眼界聽覺為我開
幸有這電台
伴著日落日再升
永遠好心境
我嘅最愛是這電台
Music FM

廣東爆谷

正式發佈作品：《夜幕天星》

曲 | 簡 / 賴映彤　　詞 | 簡 / Oscar
編 | 賴映彤　　唱 | C AllStar

夜幕在轉動
這刻身心早應該放空
暫時忘卻種種苦惱
盡情地去搜索好的歌
Kpop Jpop Britpop 跟 Hiphop
聽得多 即使好聽尚欠一點什麼
選擇雖很多 沒法擊中心窩

只想聽聽廣東歌
逃避現實一刻可不可
生活難過天天過
這刻不需要記掛什麼
好想感激廣東歌
為我生活譜完美配樂
為大時代見證 請選播
這地方的歌 屬你和我

九聲的分差
你一出生都清楚㗎啦
若然唐宋古詩優雅
為何粵語使你感羞家
不懂 BoPoMoFo 多普通
返廣東 號碌绵嘞俗語多麼正宗
那懼吹北風 永遠於我心中

只想聽聽廣東話
就算不知點寫山旮旯
別來同化兼簡化
似錦筆跡裡種滿繁花
好想感激廣東話
入了聲時不時合嘴巴
在大時代建構 的磚瓦
這地方堅守 粵語文化

廣東歌跟廣東話
唱幾多首都 OK 卡啦
別來淡化邊疆化
每首經典會帶我回家
廣東歌跟廣東話
讓每粒爆谷完美開花
在大時代進化 兼稱霸
你在香港地 係嶺南嘛

這歌 A 段本來是 903 節目「廣東爆谷」的開場 jingle，由監製阿簡自己填詞。某天他來電話，說有意把 jingle 延長，變成四分鐘的正規作品，歌名就叫作《廣東爆谷》。他說想保留由他寫的 A 段，之後由我續寫，詞意大可談及粵語文化。我善意提醒，這樣寫出來，兩種詞風可能無法配合，他說要試試才知道。

　　試了，果然不配。我本來還以為，「廣東爆谷」這原創名字，終於可藉這歌歸還予我。天意。之後，監製找我再試另一方向，我推卻了。順帶一提：最後出街版本，B 段旋律跟原先 demo 完全不一樣。

石沉大海作品

寫於｜ 2011 / 08
曲｜（不確定）　詞｜小克　唱｜李悅君

無彎轉

司機嘴角有微細破損
帶著半點幽怨
引導這煙圈變圓

咪標指數已無法看穿
帶著我去兜轉
一切非情願

乘客有無故意挑選
大馬路也許不短
開往哪一端

從鏡裡看你似失戀
又再轉一圈
使我心忙亂

傷心的士上山端
理枉伸冤
傷心的士過山川
暗中盤算

的士司機太心酸
撰寫遺願
的士司機想跌深淵
未落客別了斷

尚有個彎轉　望前路讓我好相勸
就算無彎轉　別來漠視一切宏願
尚有個彎轉　望前路或你會心軟
就算無彎轉　別來落實一世情斷

收音機裡派台那首歌
勉勵你有幾多
幾秒鐘援助

小心傾聽我無法退躲
話語太囉唆
都貼錢陪座

誰人過往也會有些坎坷
過雲雨小風波
我知你有很多

煩躁裡恕我這晚有點火
也扮作無不妥
免遭橫禍

傷心的士上山端
理枉伸冤
傷心的士過山川
暗中盤算

的士司機太心酸
撰寫遺願
的士司機想跌深淵
未落客別了斷

尚有個彎轉　望前路讓我好相勸
就算無彎轉　別來漠視一切宏願
尚有個彎轉　望前路或你會心軟
就算無彎轉　別來落實一世情斷

尚有個彎轉　望前路覓你的分寸
就算無彎轉　便來後座梳理凌亂
尚有個彎轉　望前路念你的家眷
就算無彎轉　便來用烈酒送疲倦

這輛車開到了水霸
人都覺醒嗎　崖上終勒馬　*Oh Yeah*
望你轉身清掃了煙灰
何必太心灰　回望這都會
今晚像浮萍相會
結局難迂迴　除非司機此刻你
抵不起誘惑　倒戈相向劫色劫殺

尚有個彎轉　望前路讓我好相勸
就算無彎轉　別來漠視一切宏願
尚有個彎轉　望前路或你會心軟
就算無彎轉　別來落實一世情斷

尚有個彎轉　望前路覓你的分寸
就算無彎轉　便來後座梳理凌亂
尚有個彎轉　望前路念你的家眷
就算無彎轉　便來用烈酒送疲倦
樣。

當年李悅君簽約金牌大風，因為重唱了梅艷芳的《夢伴》而為港人熟悉。陳輝虹傳來快歌 demo 一首，我便寫了這個小故事，內容為一個女生上了部死亡的士。執筆這刻上網找尋前輩寫過關於的士司機的作品，找到兩首《的士司機》，一首是譚詠麟唱，一首是楊千嬅唱。前者為潘源良所寫，以司機作第一身：「噢 默默望著遠路 怎麼可以再打算 顧客教我方向 叫我一生都兜圈 望著望著去路但未講怨言 因我覺得終會跳出這圈」；後者是林夕作品，從乘客角度出發：「月黑 風高 雨低 你突然 講起身世 共你一起很久那位 剛生了男孩 竟將你漏低 你說已對這裡失望 更慨嘆你儲錢無方 給你 再次結婚有望 亦未必快樂 我說別再講」。

原來大家都以差不多的角度去寫的士司機，都把他們想像成「天涯淪落人」，只是曲式有異，三首的語調寫出來也不一樣。我寫這首是輕快的，所以臨尾還可以來點幽默：「望你轉身清掃了煙灰 何必太心灰 回望這都會 今晚像浮萍相會 結局難迂迴 除非司機此刻你 抵不起誘惑 倒戈相向劫色劫殺」。

其後，這首歌跟李悅君一樣，同於樂壇消失。

素臉

一上妝　已失去一臉靦腆
不變身　怎去跟俗世糾纏
化妝品　蓋過良或善

職業在　挑剔眼光裡發展
如制度裡　每日要過美醜安檢
靠張臉　成績兌現

行雲流水　給污染　聽面頰自辯
還原無私　的嘴臉　卸了妝　逐寸逐寸又再現

藏高山　藏深海
藏於黑色雙眼線
可發現你　懷抱信心的表現
如青山　如碧海
回歸天真的蛻變
終發現你　純潔坦率的笑臉

一個妝　蓋不過心裡創疤
遮上它　使你無辦法昇華
靠風霜　再種出鮮花

流星一閃　於昏暗石榴裙下
從倒後鏡　抹掉眼蓋卸清虛假
擲去面具　是一幅畫

藏高山　藏深海
藏於黑色雙眼線
可發現你　懷抱信心的表現
如青山　如碧海
原著面貌不加添
終發現你　純潔坦率的笑臉

藏高山　藏深海
藏於黑色雙眼線
可發現你　全靠信心的上演
如青山　如碧海
全數面貌不加添
終發現你　純潔坦率的笑臉
終發現你　完美的一張素臉

小清新一首。若我把 credit 刪除，要你猜這份詞由誰所寫，其實真的很難猜出來。我的意思是，每個填詞人筆下總有這種作品，因為旋律真的「很無嘢」，或是唱的歌手也「很無嘢」，而監製的要求亦正正是「很無嘢」，所以撰詞時連自己的性格都突然變得「很無嘢」，收起所有冷嘲熱諷、暗示隱喻、傳道說教、深謀遠慮……只用上初中級的文學比喻，隨手拈來幾個大自然意象，挑選最常用的常用字，「很無嘢」到一個地步，想加句稍稍出人意表估你唔到的偏鋒怪筆也立即被自我喝止，怕會破壞這種「很無嘢」的簡單原始。

　　P.S. 以上所有「很無嘢」，都沒帶任何貶義。但「很無嘢」的代價是，通常會很快被遺忘。如這一首，在灌錄前已被遺忘了。

寫於｜ *2011 / 10*

曲｜C.Y. Kong　詞｜小克　編｜C.Y. Kong　唱｜張敬軒

清者自清

塵埃　暗湧
你的揣測與置疑　最終　一起訴訟
黃燈　半空
你的威迫與探問　對於　這愛情無用

證供再加減　齋啡已丟淡
控罪仍未刪　我像犯人沒愛支撐
在盤問間　堅信是由第三者介入
至令我跟你愛情破爛

就算蒙上污點　堅決不會認
就算獨困地牢　看不見風景
就算刑法兇狠　堅決不要命
讓我在四面牆　咬指寫血誓　當天發誓
拒絕你欲加指證

遊街　示眾
你的嗚咽與眼淚　也許　天公作弄
寧枉　勿縱
你的偏執與躁動　我知　傷勢仍嚴重

你一眼不眨　天色已轉晚
愛恨仍在翻　肆虐在男共女之間
在盤問間　堅信是由第三者介入
至令我跟你愛情破爛

就算蒙上污點　堅決不會認
就算獨困地牢　看不見風景
就算刑法兇狠　堅決不要命
讓我在四面牆　咬指寫血誓　當天發誓
拒絕你欲加指證

你沒人證　便來細閱情節拷問　兩目如偵探入神
到底相戀過分手了　百樣原因裡面　總有著勝負要
分　對陣

就算瞞騙千載　堅決不會認
讓結局去定型　這優美風景
盡責任卻不忍　傷痛可致命
便褪後這劇情　撒謊中帶罪　苦衷帶淚
確實已是她得勝　這真相怎去認
尚禮待這舊情　決不煞風景
如今的你不冷靜
望靠時間淡忘　我只想你明　他朝會明
愛是背叛　卻沒褻玩　清者自清

這是典型的 C.Y. Kong 旋律曲式，先來詭異，後轉澎湃。歌其實已錄好，最後不知為何沒有發表，真可惜；未幾，張敬軒轉會，依樂壇慣例，這首「賣剩蔗」理應被收錄於舊公司借勢推出的《最愛張敬軒 50 首》只賣 HK$149 之類新曲加精選 3CD 之內（封面設計例牌零 budget 所以求其 key 張 promo 相退地 fill 色再加少少 PS filter 再落隻新細明體算數仲核突過「長輩圖」），最後連這個機會都沒有，真可惜真可惜真可惜要說三遍。說是「賣剩蔗」或「籮底橙」又真的侮辱了這首歌，查實是粒「巨型滄海遺珠」，只是最後它連掉進滄海的機會也沒有。

歌詞內容大概是藉住一場盤問過程而揭發出一段三角戀真相，男的矢口否認是因為結識了第三者而與女的分手，女的堅決不信，於是盤問變成拷問，關係破碎稀爛。寫好後連黃偉文也 like（我承認此曲詞風的確有他影子），亦因為此曲篇幅不短，他提議於最後一段副歌劇情逆轉，我才寫出不認不認還須認的真相：「撒謊中帶罪　苦衷帶淚　確實已是她得勝　這真相怎去認」，直至尾句，聽眾才會明白「清者自清」於此狀況之下的另一重意思。

喂，張敬軒、C.Y. Kong，可否還我此曲面世？

寫於｜*2012 / 03、2014 / 01*
曲｜C.Y. Kong　詞｜小克　唱｜許靖韻

小角色

第一稿：

問句怎麼史努比沒半點心機
問句加菲貓怎麼一天盯著我生氣
曾自信愛美芭比
金髮沒有飄飛
藍精靈也　毫無朝氣

是米菲兔閉嘴沒說
大眼妹也有恥待雪
米老鼠　心變酸　湯馬斯　瘋了在兜圈

床頭勝地　小角色　Wow～wow～wow　很生氣
卡通角色　Wow～wow～wow　不講理
統統變色　Wow～wow～wow　幾公里漸變成
赤地

Wow～wow～wow　一眾小角色　不再樂觀的
心理
自殘自憐自怨　氣氛多淒美
默然地沉著氣　今天要生要死
給我投訴嫌我貪新　只愛你

望見哈囉 Kitty 再沒有打招呼
望見蒙芝芝眾多繽紛衣服也不顧
熊又故意再趴地
將憤怒鳥舉起
成班擲向　維尼出氣

沒法飽肚的曲奇怪
未夠天線寶寶疲態
爆炸狗　不再乖　三眼仔　三眼已哭歪

床頭勝地　小角色　Wow～wow～wow　很生氣
卡通角色　Wow～wow～wow　不講理
統統變色　Wow～wow～wow　幾公里漸變成
赤地

Wow～wow～wow　一眾小角色　不再樂觀的
心理
自殘自憐自怨　氣氛多淒美
默然地沉著氣　今天要生要死
給我投訴嫌我貪新　只愛你　只愛你

小丸子灰心也妒忌　龍貓說聲恭喜
誰人對不起　誰人對不起
我未曾　公佈劇情
其實我　Wow～wow　其實已遭拋棄

床頭勝地　小角色　Wow～wow～wow　不小器
卡通角色　Wow～wow～wow　不捨棄
統統變色　Wow～wow～wow　嘉許我和愛情
競技

Wow～wow～wow　一眾小角色　給我樂觀的
打氣
自殘自憐自怨　我不懂處理
默然地沉著氣　今天要生要死
只要能挽回你的心　Wow～

Wow～wow～wow～wow～wow
Wow～wow～wow～wow～wow
Wow～wow～wow～wow～wow

其實我這個小角色　要給我自己爭口氣
自殘自憐自慚自言自語　顛三倒四
毅然地沉著氣　躲於被窩聽到
得意玩偶們說一聲　永不放棄　不放棄　不放棄

第二稿：

沒性感的身段與淑女的清高
在每天清早　看枕邊史嘉莉那海報
唇沒法厚似畢嫂
心性沒戴妃好
群芳艷壓　毫無招數

未夠班與總統合照
未夠膽去舞會談笑
我這等　小角色　怎變身　鳳凰待照耀

平庸有罪　小角色　Wow ～ wow ～ wow　心底裡
好想變色　Wow ～ wow ～ wow　小花蕊
輕輕抹拭　Wow ～ wow ～ wow　傾倒世人那行眼淚

Wow ～ wow ～ wow　這個小角色　苦困自卑的堡壘
自殘自憐自怨　氣氛總不對
仍毅然地沉著氣　他朝氣質要使一眾大美人也失色
總不可氣餒

沒有天生歌藝也沒有好嗓子
在每天深宵　聽祖祖怎演繹那失意
蓮讓我每晚憶思
菲唱王國新詩
群星耀眼　祈求可以

未夠班去著書立說
未夠膽對社會裁決
我這等　小角色　怎變身　嫦娥待滿月

平庸有罪　小角色　Wow ～ wow ～ wow　心底裡
好想變色　Wow ～ wow ～ wow　小花蕊
輕輕抹拭　Wow ～ wow ～ wow　傾倒世人那行眼淚

Wow ～ wow ～ wow　這個小角色　苦困自卑的堡壘
自殘自憐自怨　氣氛總不對
仍毅然地沉著氣　他朝氣質要使一眾大美人也失色
總不可氣餒　永不可氣餒

想清楚這都市內每人　誰都有點空虛
誰人看得起　誰人看不起
燦爛人生　繼　續　行
來又去　Wow ～ wow　誰在鏡中相對

平庸無罪　小角色　Wow ～ wow ～ wow　心底裡
終於看清　Wow ～ wow ～ wow　長一歲
親手抹拭　Wow ～ wow ～ wow　討好世人那行
眼淚

Wow ～ wow ～ wow　這個小角色　衝破自卑的
堡壘
自尋自然自我　再組織思緒
如做人若能自信　今天氣質已經可叫男友們更珍
惜　一雙一對

Wow ～ wow ～ wow ～ wow ～ wow
Wow ～ wow ～ wow ～ wow ～ wow
Wow ～ wow ～ wow ～ wow ～ wow

Wow ～ wow ～ wow　所有小角色要給你自己講
一句
自療自強自然自豪自愛　不可心碎
自娛自彈自唱　今天耳朵聽到新世代女孩說一聲
總不可氣餒　永不可怨懟　開心歡笑裡

第一稿寫於二〇一二年，歌詞借用女主角枕邊的一眾卡通角色，帶出失戀愁緒。如果引用每個卡通人物也要付版權費的話，我其實早已破產了。

　　二〇一四年，許靖韻已大了兩歲，人哋都唔再玩毛公仔了！於是 C.Y. Kong 希望把詞中的卡通角色換成偶像明星，我便依他意願寫成第二稿。

　　來到二〇一六年，喂又兩年了！成班老臨在片場等導演嗌 roll 機！講笑啫，石沉大海必有因，其實是我寫得不夠好，導致這歌極之繞口難唱。

寫於｜ 2012/ 04
曲｜周國賢　詞｜小克　唱｜蔡穎恩

四季

我記起那年春天
得我一個不知的欺騙
如天空的污染　終於都上演

我記起那年暑天
友情愛情兩邊都發現　虧欠
情路上跌損

最後已事過境遷
長街風景已變
再度回想　誰的臉
往日那位少年

又再路過事發景點
痛傷　少不免
仍是會　流淚　失眠
尚記得當天貫心的一箭

我記起那年秋天
飛過一隻心酸小孤燕
半枯乾的枝節　於窗邊發展

我記起那年的冬天
半朦半朧困於繭裡面　兜轉
緣份未看穿

最後已事過境遷
長街風景已變
再度回想　誰的臉
往日那位少年

又再路過事發景點
痛傷　少不免
仍是會　流淚　失眠
淚染穿心穿肺那一點

季度裡事過境遷
蝴蝶終於蛻變
再沒留戀　誰的臉
往日兩位少年

就算讓世事再翻演
會否　不改變
仍是會　離別　糾纏
拔去穿心一箭感恩不怨

我感激這年春天
花再開遍　祝福相獻
待那丘比特放出新一箭

從來討厭認親認戚，但對著「阿妹」蔡穎恩卻是個例外，我視之如親妹，不知前生種了什麼緣。那一年，阿妹友情愛情雙失，我剛巧在港，聆聽了她的幾番哭訴，仲搞到傳緋聞，犧牲也真夠大。後來，阿妹話想唱歌，另一個阿哥周國賢立即寫了旋律，由 C.Y. Kong 監製，填詞當然由我這個最清楚故事來龍去脈的哥哥為她度身訂造。

以林振強寫給張國榮的《春夏秋冬》為藍本，並將「春天／暑天／秋天／冬天該很好　你若尚在場」在四段 verse 作重新安排重新詮釋，句句皆屬血淋淋的真人真事，我非常之咁喜歡這首「紀實作品」。

之後的故事發展是這樣的：初試啼聲嘛，阿妹試唱了很多次仍未覺滿意。話說，陳奕迅剛巧路經 C.Y. Kong 的錄音室，見妹皺眉，便把歌詞紙搶過來，跑進錄音房，即席給阿妹示範了一次。甫開聲，錄音室內所有人連同整個錄音室都幾乎在瞬間融掉了。我問：「你是如何做到的呢？呢首嘢寫俾少女㗎大佬！Demo 你第一次聽，歌詞你第一次睇，怎能夠『壓場』如此？叫人動容到這地步？」他沒給我任何技術性回覆，只淡淡然說了句：「呢啲就叫歷練囉。」的確，人生經歷，勝十年功。這歌後來終於錄好，連 MV 都拍埋，卻不知何故石沉大海，這件事亦叫阿妹難過了好一陣子。

兩年後，某天陳奕迅屎忽痕，無啦啦聽番自己兩年前試唱那版本，竟然感動到流出眼淚來。他問我可否把這歌據為己有，我說可以，但不能改動任何一粒字，少女歌就是少女歌，不能因為你而變成中佬歌！而且，應該要同時取得周國賢及蔡穎恩的批准。之後這四個人開了個 WhatsApp group，陳奕迅力勸我改番個「E」字開頭的英文名字——跟 Eason、Evelyn 及 Endy 加起來，這個 group 大可叫做「4E」。

Anyway，陳奕迅已答應接管這首歌，即管放長雙眼，看他是否得個吹字！

寫於｜ *2012/ 12*
曲｜（不確定）　詞｜小克　唱｜N'gine

晚春

沉重地愛到放鬆地愛
背負這家愛到未來
痛在我看老爸做菜
你也沒當這算災

矛盾地愛到放心地愛
破壞這家締造未來
痛在我與老爸默慨
你叫道與德放開

留於心內
藏於身內
情緣種種置於心內
離愁湧湧不想裝載

二十年護我在臂彎內
卻怎麼這生不再　今生不再
這晚風使春色變改

思念猶在　怎麼親與恩　束諸高堂
明～鏡　最終破碎多意外

朝暮猶在　門前白雪　等到春月來
難道你　見青絲　花再開

無法罵你我更祝願你
盼望這傷痛有限期
痛在我看老爸自棄
再也沒有新轉機

留於心內
藏於身內
情緣種種置於心內
離愁湧湧不想裝載

二十年護我在臂彎內
卻怎麼這生不再　今生不再
這晚風使春色變改

思念猶在　怎麼親與恩　束諸高堂
明～鏡　最終破碎多意外

朝暮猶在　門前白雪　等到春月來
難道你　見青絲　花再開

誰於心內
誰於身內
韶華統統置於身外
神情懵懵方得深愛

六十年在世受過迫害
你高呼這生不再 今生不再
這晚春終於剪了彩

機會猶在 鐘鼓可永久 敲醒癡呆
明～鏡 破不破碎都冷待

孤獨猶在 月前白髮 散去可復來
留下我 與爸爸 雙節哀

Joey Tang 是 N'gine 的監製，他從沒阻止我填寫任何題材或作任何新嘗試，在此由衷感謝。上次《水銀瀉地》寫機械人，題材已極度偏鋒冷門，今次《晚春》不遑多讓，講得俗啲，是講「阿媽老來出軌」！放在一首 Rock 歌，看看有沒有火花。

引用了李白《將進酒》中的「君不見高堂明鏡悲白髮 朝如青絲暮成雪」，因為「高堂」是古代社會對父母的代稱。古時雙親居於正屋，故用高堂指父母居處。而「明鏡」、「白髮」、「清絲」等亦有助於此曲題材的發揮。

我覺得「這晚春終於剪了彩」這句很有爆炸力；尾句「留下我 與爸爸 雙節哀」亦落得哀愁。而最後石沉大海，令我覺得非常失落。

加州旅店

他一個人與一片空地
車輛泛起了草香撲鼻
手中那煙蒂早已枯死
孤注一擲死心塌地

聽到遠方教堂那鐘擺
胸口那血塊　剝落像個印璽
酒保說不作記憶買賣
情感多糾結不好解
人生有死結不好解

這個結他一訴
訴說這生血路
路上樂與怒　編織一匹布

這個結他一掃
掃去了感嘆號
號令樂與怒　逃離五線譜

他一個人與一個空碗
杯弓引出了兩棲舞伴
天花鏡子對倒了標本
心醉心碎哪可替換

再走過境已經兩三點
加州那旅店　荒漠拾個蓋掩
酒保駁好了插蘇上電
情感多瑣碎星閃閃
人生已粉碎星閃閃

這個結他一訴
訴說這生血路
路上樂與怒　編織一匹布

這個結他一掃
掃去了感嘆號
號令樂與怒　逃離五線譜

這個結他一訴
訴說這生血路
路上樂與怒　編織一匹布

這個結他一掃
掃去了感嘆號
號令樂與怒　逃離五線譜

這個結他一吐
吐棄半生厚道
道盡樂與怒　獅吼中宣佈

這個痛擊鼓舞
舞遍四方拒捕
暴露樂與怒　塵寰裡醉倒

交歌時，我說：「這首歌是林子祥的《這一個夜》、陳奕迅的《他一個人》、陳百強的《摘星》及 Eagles 的 Hotel California 的混種。」

Eagles 名曲 Hotel California 頭兩句就談及大麻：「On a dark desert highway Cool wind in my hair Warm smell of colitas Rising up through the air」，所以我寫那句「車輛泛起了草香撲鼻」，你不會以為是普通青草吧？後句自覺寫得很妙：「手中那煙蒂早已枯死 孤注一擲死心塌地」，「一擲」是指「擲煙頭」，「塌地」也是指那煙頭，但全句其實在寫一種心情，跟煙頭無關。

Hotel California 第二段：「There she stood in the doorway I heard the mission bell」；這歌第二段：「聽到遠方教堂那鐘擺」，意象刻意互相對應。而「他一個人與一個空碗 杯弓引出了兩棲舞伴」明顯是寫吸毒後的幻覺；而「酒保駁好了插蘇上電」，就更明顯了。我最喜歡「酒保說不作記憶買賣」這句，突然超現實得令我打冷顫。題外話，我相信談及戒毒的《摘星》的頭段，林振強的靈感是來自 Hotel California 這幾句：「I thought I heard them say Welcome to the Hotel California Such a lovely place Such a lovely place」（當然 Hotel California 的歌詞並非單純暗喻毒品……），其中前者有「人步進 永不想再搬遷」，後者亦有「You can check out any time you like But you can never leave」。

副歌首句「這個結他一掃」，也可以看成「這個結 他一掃」，是雙關語句。我在這歌加入了《這一個夜》及《他一個人》兩首歌所呈現的孤寂感。不，嚴格來說我並沒加入這兩首歌的文字元素，只是我寫時不停喚起這兩首歌，所以可能是加入了這兩首歌的「能量」或「震動頻率」。

吖！說來奇怪，為何石沉大海的歌，每每都是我最滿意的作品？

寫於 | 2013/ 03
曲 | 林家亮　詞 | 小克　唱 | Celia+Hugo+Tung+Kaza

遊戲規則

廚師：
在大時代誰共誰競賽
用盡廚藝忙著來做菜
餐廳裡我雙手卻漸漸忘掉愛

學生：
學校門內禁止刨雜誌
在校園內全力去考試後
忘掉了知識的意義

合唱：
刻板裡鎖上了手銬（誰在發奮要為供樓）
刻板裡拼命去苦鬥（誰又跌進價值主流）
黑板裡寫我的訴求（誰人不愛物質色誘　還望每天
纖瘦）
春天過後（誰在算富貴定好醜）
秋天過後　然後（誰又介意世俗荒謬）
公式可會永久（誰人不愛錢銀腥臭　還望老天打
救）

侍應：
小姐你說要炒蛋
張單裡有寫請看一眼
先生我打工心淡
無望你的稱讚

文員：
給我兩餸一湯
於心裡壓抑需要釋放
一個凍飲將氣溫降
公司裡鬥爭得太火燙

合唱：
刻板裡鎖上了手銬（誰在發奮要為供樓）
刻板裡拼命去苦鬥（誰又跌進價值主流）
黑板裡寫我的訴求（誰人不愛物質色誘　還望每天
纖瘦）
春天過後（誰在算富貴定好醜）
秋天過後　然後（誰又介意世俗荒謬）
公式可會永久（誰人不愛錢銀腥臭　還望老天打
救）
遊戲規則　無法不接受

母親 Rap：
話說後生嗰陣我都要返工搵食
喞喞復喞喞有日做到麻木乏力
我心諗都唔知個世界會變成點
但係我知道生活唔係淨係為錢
我決定每件事落力做足一百分
有 Heart 就自然有樂趣兼有滿足感
樂觀正能量感染身邊每一個人
人生有起有跌响當中攞個平衡
食飯瞓覺沖涼每日都不停重複
劇本視乎你用邊個角度去閱讀
當你心境一變全世界會跟住變
一傳十十傳百仲邊有世界大戰

合唱：
感受生活 心胸廣闊（縱使給壓迫）
體驗存活的 諸多不滿（營營役役蠶食 作一點歇息）
一直經過的 悲喜參半（決心不要息 猛火不要熄）
減少批判（縱使小角色）
興衰起跌都總括（仍用盡全力）

廚師：
煮好這一晚的主菜（誰話發奮要為供樓）

學生：
鋪好我想見的將來（誰用興趣創造主流）

侍應：
堅守我懇切的禮待（誰人衝破地區爭鬥 迎候各方好友）

文員：
公式世代（誰話要佔領大機構）
始終有熱情在（誰用愛向世俗蒸餾）

合唱：
天色總會變改（誰人雙眼亮得通透 凝望滿天星宿）
遊戲規則 是愛心以待

死嘞！我失憶了，我完全忘記了主唱組合的名字，抑或在寫詞時他們還未有組合名字？而翻查電郵，竟然找不到關於這首歌的任何記錄；在 Google 鍵入「Celia+Hugo+Tung+Kaza」或某幾句歌詞，也找不到任何線索；我亦忘記了當時是誰跟我溝通，只記得他們要求我寫一首勵志作品，並由組合四人分飾廚師、學生、侍應及文員去演唱。我記得寫好後一直等對方消息卻從此無回音⋯⋯像鬼故一樣！

　　如有關於這份詞的任何蛛絲馬跡，務請立即告訴我。謝謝。

寫於│ *2013/ 10*
曲│黃丹儀　詞│小克　唱│（不確定）

晚
安
曲

月光　牽引草原結霜
內心　勾起了絲微痛傷
夜鶯　雖素昧平生
猜出了原因
裝扮作一臉兒無恙

月光　遮掩側臉半張
內心　收起了感情半章
回憶　甘苦接壤
孤單宇宙中　織女牽牛思仰

繁星　閃耀卻悲涼
照亮了天河　對望還恨相隔遠鄉
浮生　思短卻憶長
記下了功名　但緣份不知方向

月光　反照出夢與想
內心　倒映半生罰與賞
望君　煙雨任平生
揮手見黃昏
珍重晚安同合唱